接管
舊美術機構

1949 年至 1956 年
中國內地公私美術機構的變遷

接管
舊美術機構

1949 年至 1956 年
中國內地公私美術機構的變遷

陳建軍　著

商務印書館

接管舊美術機構

—— 1949年至1956年中國內地公私美術機構的變遷

作　　者：陳建軍

責任編輯：李蔚楠

封面設計：鄔賜男

版式設計：張　毅

出　　版：商務印書館 (香港) 有限公司

　　　　　香港筲箕灣耀興道 3 號東匯廣場 8 樓

　　　　　http://www.commercialpress.com.hk

發　　行：香港聯合書刊物流有限公司

　　　　　香港新界荃灣德士古道 220-248 號荃灣工業中心 16 樓

印　　刷：美雅印刷製本有限公司

　　　　　九龍觀塘榮業街 6 號海濱工業大廈 4 樓 A

版　　次：2021 年 11 月第 1 版第 1 次印刷

　　　　　© 2021 商務印書館 (香港) 有限公司

　　　　　ISBN 978 962 07 5894 2

　　　　　Printed in Hong Kong

序

　　20世紀中國現代美術史學，藝術制度史的研究是一個空白。20世紀美術制度的關鍵環節是1949年前後的制度變革及意識形態的思想改造，這個研究領域更是一塊史學空白。陳建軍的《接管舊美術機構——1949年至1956年中國內地公私美術機構的變遷》一書，無疑是關於1949年後中國藝術制度史研究的一部開山之作。

　　國內的現代美術史學研究分為民國美術史、新中國美術史（1949-1976）以及1976年後的當代藝術史。由於有關"十年"（1966-1976）史的研究現在仍是一個敏感複雜的領域，新中國美術史主要為"十七年"美術史。此三個史學研究偏重於作品史、藝術家傳記、社團史、史論史、批評論爭以及重點校史。不僅重點校史缺乏1949年後接管的改造研究，亦缺乏作為新興學科的藝術制度史的研究視角。藝術制度研究對於建國"十七年"美術史的研究尤為關鍵，因為後者基本上是一種意識形態的體制性創作。

　　關於1949年前後"接管"的研究，應是中國現代史學的顯學，但涉足這一顯學的學者甚少。首先，這一研究是一整個系統的研究，涉及的知識背景廣泛。無論是作為制度和意識形態源頭的前蘇聯，或是中國的共產主義運動，幾乎都走過了相似的歷史階段：由國際戰爭導致舊王朝國力衰敗，由帝制轉型為資產階級憲政，資本主義憲政體制再經由紅色革命，被列寧、斯大林式的"無產階級專政"體制所取代。

　　第二輪制度更替中，對憲政資本主義的公私機構的接管和改造是重中之重，"接管"的含義不僅在於將財產統一歸併且國有化，還包括將"反動"的舊制度改造為由黨絕對領導經濟、文化的新制度，新制度之"新"核心在於注入意識形態機制，諸如在一切公司、學校、工廠等機構中設立黨委系統，建立各種思想學習、彙報和檢查制度，

以及設立黨的宣傳部門。

相比於國民黨在 1945 年抗戰勝利後的"接收"，中共在四年後的"接收"已升格為"接管"，即在接收的基礎上進行制度更替和思想改造。制度上，在建國的最初數年先由延安模式來臨時管理，再以前蘇聯制度徹底定型；思想上，不僅要改造每一個新中國成員的思想意識，更令這一思想改造得比本身還要制度化並將意識形態管理變成任何經濟、文化機構的核心制度。陳建軍的"接管"研究，其重點即在於"接收"之後的管理和改造部分，事實上後者才是 1949 年"接管"研究的現實意義，它是一切現今核心制度的源起。

1949 年後，共產黨實行資本國有化，對一切舊機構進行接收與管理，植入蘇式制度，對一切國統區的知識分子和職員進行思想改造，並將思想改造固化為日常的意識形態。這是將一切社會成員和思想意識納入一個總體化的單一結構的系統工程，亦是迄今學術研究的難度所在。

首先，所有關於 1949 年後某專業史制度的研究，內容範圍不可能僅限於行業內部。由於任何一個行業都是總體制度和意識形態結構中的一個同構性單元，所以任何 1949 年後的行業史研究都是建國十七年史的一個分支。正如 1949 年後"接管"的美術史研究，都必定是 1949 年後總體"接管"史的一部分。陳建軍的"接管"研究包括三個層次：第一，中共對全國的接管政策、指導思想和部署；第二，在文教系統的行業接管的具體政策和組織方式；第三，在美術界的"接管"策略以及政策的實施細則。此三個層次結構在於將美術界的接管放入 1949 年總體的"接管"視野之中考察，前兩個層次作為"接管"背景的文獻，幾乎等同於新中國"接管"的國史文獻學。

其次，關於 1949 年後"接管"的研究，除了需要掌握宏觀文獻學，還涉及民國史、前蘇聯史以及延安史的知識背景。這亦是"接管"成為美術史學長期空白的原因之一，因為所需的知識背景超出了

美術史學的範疇，這不僅包括"三史"的制度沿革，還有"三史"的意識形態背景及其思想史脈絡。建軍兄的"接管"研究，鉤沉拾遺民國美術機構的建立與制度、中共內部對國統區地下黨人員的權力安排、新民主主義社會制度及利用資產階級的策略等，可見文獻鑽研用力甚深。

此書因而超越了美術史研究傳統的知識視野，實際上將美術界的"接管"置於一種國史、黨史研究的視野。1949 年以後，由於將一切社會單元統一在單一的意識形態化的政治結構中，所以每一個行業的思想和行動，只是中央集權結構的頂層指示的貫徹層級，亦很難將美術界的事情從歷史整體中割裂出來作為一部專門史。

在史學的研究方法上，陳建軍將 20 世紀 90 年代後的"新史學"引入作為美術史的研究方法。多數學者對"接管"課題的望而卻步，原因在於參與"接管"或"被接管"的多數當事人均已作古，或對其中革命"風暴"的細節因歷史心結而諱莫如深，公開的文獻資料則散亂而不成體系，相關黨史的核心檔案尚未解密或公開。

20 世紀 90 年代以後，隨着高華、楊奎松等人研究成果的出版，他們所使用的"新史學"方法鼓舞了這一領域的學者，陳建軍即在此背景下涉足"接管"研究。所謂"新史學"，指利用黨史、現代史的合法出版物中的零碎史實，將其進行歷史拼圖。中共核心的歷史文件和檔案雖尚未解密，但通過各種可公開查閱的檔案、正式出版物，包括港臺的檔案出版史料，基本上能夠再現現代史、黨史的基本史實。

"新史學"的實證方法並不複雜，但學者多畏難止足，其難處在於要在卷帙浩繁的文獻中爬梳。由於中國現代史主要是以意識形態實踐為核心的國史、黨史，因而"新史學"採用胡適式證據自述的實證史方式，但這一"證據自述"比胡適更為嚴格，即須是政府的開放檔案或兩岸認同的民國檔案以及合法出版物的"證據自述"。

由於 1949 年經"接管"與"改造"後正式形成的藝術制度，仍是

現今的基本制度，所以改革開放後，允許對其作史學的真實描述，包括一部分當年的政治決策的失誤，但仍需避免下傾向性的結論；因而，建軍兄謹守"敘述到證據為止"的原則，有七分證據，絕不說八分的話，這亦是"新史學"在特殊政治語境下的治學之道。

儘管以"證據自述"，但史學的敘述並不只是簡單的歷史拼圖，正如司馬遷的《史記》。史學是一種文本化的"敘事"，通過提供一個全景式的歷史視野，在這一歷史進程中各階層的命運，以及一些新民主主義階段的制度模式中的良性部分，一些沒有表述出來但不言自明的敘事視角，事實上已經包含在"證據自述"之中了，尤其是後者。本書雖只限於敘述"接管史"，但新民主主義的一些制度具有改良的意義，比如公私合營制，黨指導下的私立教育和出版，劉海粟、徐悲鴻等一代傑出的藝術教育家對國家進步的個人推動力，以今天的視角看來，1949年的改造有值得反思的政治激進主義的歷史教訓。

陳建軍原系畫家出身，但醉心學術，曾遊學於中國藝術研究院。調入浙江師範大學之後，更是在金華一隅棄畫研史，帶領研究生出沒於北京、上海、南京甚至臺灣的圖書館、檔案館的民國的故紙堆中。十幾年的文獻功夫在書中隨處可見，諸如上海美專、北平國立藝專、國民政府的民眾教育館以及美術出版社的國有化，諸多史料都是同類研究中之首現。此書似側重於接管方式和制度轉換的考證，有關"接管"的思想改造和意識形態制度的植入部分，還可進一步展開。

受囑作序之際，此書不僅讀得過癮，歷史的真實鮮活躍然紙上，一看即非一日之功。有時又感將國史、黨史之功用於"美術接管史"，雖顯以小見大之功，但尤嫌以牛刀剖雞之惜。以建軍兄之用功，日後可進軍"文藝接管史"之題。甚期待！是為序。

朱　其

2016年8月24日寫於上海

目　錄

導　論

一

1949 年 7 月 2 日到 19 日，中華全國文學藝術工作者代表大會（簡稱“全國第一次文代會”）在北平召開。在這次大會上，江豐專題報告中所謂“明確接受了毛主席所號召的為工農兵服務的文藝思想之後，有了根本的變化”的“解放區美術”[1]（即延安文藝座談會後在根據地、解放區發展起來的美術），從內容到形式，從目的到方法，皆得到了充分總結與高度肯定和前所未有的宣傳與推廣[2]。隨即，“解放區美術”為多數沒有選擇“南下”（即離開內地）的美術工作者主動接受或被動認可，從而在當時中國內地美術界，迅速形成了類似“新中國的藝術，必將以陝北解放區為起點”這種斷言[3]的共識。

因此，新中國最初幾年美術事業的發展只是“解放區美術”的擴張性延續，主要成績表現在“為了適應廣大人民對美術品的大量需要”所導致的改變上，即表現在“美術作品的發行量大大增加了，擴大了美術普及的範圍”、“美術創作的質量也逐步有了一些提高”、“美

1　江豐：《解放區的美術工作》，載《中華全國文學藝術工作者代表大會紀念文集》，中華全國文學藝術工作者代表大會宣傳處編，1950 年 3 月，第 227 頁。

2　1949 年前，“解放區美術”的傳播局限在解放區範圍內，在國統區受到嚴格限制，只能秘傳。在全國第一次文代會上，“解放區美術”得到充分總結與高度肯定和前所未有的宣傳與推廣，主要表現在：第一，五個主報告都首先肯定、論證了五四運動以來，尤其延安文藝座談會後根據地、解放區文藝的成就；第二，十六個專題發言，十三個介紹解放區文藝；第三，大會主辦的藝術展覽會（後稱“第一屆全國美展”），共展出美術作品、資料等六百零四件，絕大多數來自解放區，其實是一次解放區美術作品展。

3　1949 年 4 月 3 日，徐悲鴻在《進步日報》發表《介紹老解放區美術作品一斑》一文，該文開頭即聲明：在我執筆此文之前，我敢斷言：“新中國的藝術，必將以陝北解放區為起點。”王震、徐伯陽編：《徐悲鴻藝術文集》，寧夏人民出版社，1994 年 12 月版，第 539 頁。

術隊伍的新生力量大大增加"，以及展覽與國際交流、羣眾業餘美術活動、美術工作者思想改造都取得了進步等方面[4]，而不是反映在有新美術思潮、新美術流派、新美術風格等的出現上。直到今天，中國共產黨人領導、倡導的美術事業，本質上仍然如此，仍然是"解放區美術"的延續 —— 發揚延安文藝座談會精神，繼承延安文藝傳統。

那麼，在新中國成立前後，這由幾個"老解放區"擴展到整個內地的延續，這由邊緣地區農村拓展到中心城市的延續，是如何實現的？應該是認識、研究新中國美術的首要問題。本書的討論源自這樣的疑問，即：中國共產黨人在其建國前後實現的"解放區美術"的延續，是怎樣開始的？或者說，是如何起步的？

中國共產黨人在成立新中國前後開展過兩項重要工作：一是接管城市，二是實行社會主義改造。

1947 年 7 月到 1950 年 6 月，中國共產黨人在"解放全中國"過程中，大致分三個階段接管了內地所有大中小城市[5]：第一階段，1947 年 7 月至 1948 年 8 月，開始收復或解放一批中小城市；第二階段，1948 年 9 月至 1949 年 1 月，奪取了一批具有戰略意義的大中城市；第三階段，1949 年 2 月至 1950 年 6 月，基本上解放了中國內地的城市。從而，實現了"黨的工作重心由農村包圍城市向城市領導農村的歷史性轉變"，由此開始在內地全面建立政權和發展各項事業。接管城市的主要任務，是接管國民政府遺留下來的各種軍事、政治、經濟、文化、外交等機構，包括接收各種公立美術機構和管控各種私立私營美術機構。

社會主義改造是中國共產黨人在新中國最初七年開展的一場"偉

4　見江豐：《四年來美術工作的狀況和全國美協今後的任務 —— 在中華全國美術工作者協會全國委員會擴大會議上的報告》，載《中國文學藝術工作者第二次代表大會資料》，中國文學藝術界聯合會編印，1953 年，第 105–109 頁。

5　中國人民解放軍檔案館、中央檔案館編：《解放城市》（上），中國檔案出版社，2001 年 1 月版，第 1–2 頁。

大變革"[6]，在內地全面實現了生產關係從私有制向公有制的轉變。在開展這場變革和實現這樣轉變過程中，先以管理的方式對私立中高等美術教育機構和私營美術出版機構進行了初步改造。然後，通過院系調整，以合併的方式接管了所有私立中高等美術教育機構，再通過整頓（即繼續改造），以公私合營的方式接管了所有私營美術出版機構。

中國共產黨人這大致分為兩個步驟接管他們認為屬於"舊"[7]的公私美術機構，一方面，接管了國民政府經營美術事業積累的絕大部分物力，為以後發展"人民美術事業"奠定了物質基礎；另一方面，接管了國民政府經營美術事業積累的絕大部分人力 —— 美術工作者，並初步改造了他們的思想與行為，為以後以連續運動的方式對他們進行長期改造"開了個好頭"。再一方面，初步調整了當時內地美術界的權力秩序，為以後徹底改革美術體制和明確實行"黨管美術"拉開了帷幕。可以認為，接管"舊"公私美術機構是新中國發展美術事業的開端，也就是新中國美術延續"解放區美術"的開端。

本書要探討的問題，具體而言即是：中國共產黨人在新中國成立前後接管了哪些"舊"公私美術機構？接管的短期目標和最終目標是甚麼？為此，制訂了哪些方針政策？採取了甚麼措施？是怎樣開展這項工作的？是如何區別對待公私性質和行業性質不同的接管對象的？以及，接管者與被接管者之間是否有衝突？接管者內部是否存在矛盾？是甚麼矛盾？進而討論，被接管的"舊"美術機構是如何改造為"新"的？被接管的"舊"美術工作者是如何改造為"新人"的？

6　現國內官方的歷史敘述，都將社會主義改造時間定在 1952 年下半年到 1956 年。但實際上，各地在解放之處就開始對手工業和資本主義工商業進行改造了。所以有研究認為，新中國進行社會主改造的時間是七年而不是四年。參見沙健孫：《關於社會主義改造的幾個問題》，載《思想理論教育導刊》，2002 年第 1 期（總第 37 期），第 17 頁。

7　中國共產黨人通常將非共產主義、社會主義制度下產生的一切包括人皆稱為"舊"，如毛澤東在 1944 年 10 月底召開的陝甘寧邊區文教工作者會議上演講時說："我們的任務是聯合一切可用的舊知識分子、舊藝人、舊醫生，而幫助、感化和改造他們。"《毛澤東選集》（一卷本），第 913 頁。

自 1986 年張少俠、李小山的《中國現代繪畫史》出版以來，有關新中國美術的著述已有不少，但對於新中國成立前後接管"舊"公私美術機構這個歷史行為，大多隻字不提，只有個別非常簡略地提及過[8]。目前，以新中國成立前後"接管"為主題並涉及接管美術機構的研究，只有史詩的碩士論文《1949 年中共對上海文藝單位的接管》，但該論文"接管美術單位"一節，不僅內容甚為簡略，而且有誤[9]。

近年出現的關於新中國出版事業方面的研究，如朱晉平的博士論文和著作《中國共產黨對私營出版業的改造：1949-1956》、陳矩弘的著作《新中國出版史研究（1949-1965）》、孫浩寧的博士論文《新中國體制下的"人民美術"出版研究 —— 以上海人民美術出版社（1952-1966）為例》、劉喆的碩士論文《共和國初期上海私營出版業的改造與國營壟斷體系的形成（1949-1956）》等，以及一些關於上海解放後年畫與連環畫發展的研究，如薛曉琳的碩士論文《建國初上海新年畫研究》、程佳的碩士論文《論上海連環畫業的社會主義改造（1949-1956）》、王軍的博士論文《上海連環畫發展史研究（1949-1966）》等，皆有內容涉及新中國成立前後對私營美術出版機構的接管。

二

接管作為改朝換代之時實施的一種行為，包含了接收和管理兩個方面。中國在 20 世紀發生的兩次改朝和三次換代，共發生了四次接

8　如呂澎的《20 世紀中國藝術史》第十一章"社會恢復和建設時期的藝術"第一部分"形勢"開頭有六十多字的概述，在注釋中簡述了接管國立北平藝術專科學校。

9　史詩的這篇碩士論文在"接管美術單位"一節的主要錯誤是：一、由於沒有搞清楚上海市軍管會的組織系統，沒有注意到上海市軍管會下設機構名稱在入城前後的變化，而把文藝部（處）歸為新聞出版部（處）的下設機構，其實這兩個機構是平級的，同是文管會的下設機構；二、當時在上海新成立各種美術社團，雖然是當時文管會文藝處美術室和新聞出版處工作的一部分，但並不是被接管的美術單位。史詩：《1949 年中共對上海文藝單位的接管》，碩士論文，復旦大學，2012 年 5 月。

管行為：第一次是北洋政府對清王朝遺產的接管；第二次是國民政府對北洋政府各軍閥遺產和部分私營資產的接管；第三次是國民政府對日偽遺產和大量私營資產的接管；第四次是中國共產黨人對國民政府遺產和全部私營資產的接管。這四次接管，看上去皆是以現代國家觀念為主導的接管，規模一次比一次大[10]，逐步實現了所有資本國有化[11]。

第一、二、四次接管，分別是辛亥革命、國民革命和共產革命的成果。一方面，這三場革命是在全世界向"左"轉的潮流帶動或影響下先後發生的，所以，反對和摒棄過去是它們的首要特徵，只是各自反對和摒棄的東西不同、程度不同而已。另一方面，由於發動和領導這三場革命的不是同一夥人，導致各自的革命目標和指導革命的意識形態都大為相異。正是基於第二個方面，中國共產黨人先後否定了前兩次革命。

對於辛亥革命，毛澤東先在 1940 年認為它屬於"資產階級民主主義的革命"，後在 1950 年代爭論它是"資產階級革命"還是"資產階級民主革命"之後，得出了屬於"剝削階級的革命"的結論，從而作出辛亥革命是"不徹底的革命"的論斷[12]。對於國民革命，毛澤東在 1939 年底已認定它"以失敗告終"，原因是曾經領導革命的"資產階級的上層部分，即以國民黨反動集團為代表的那個階層，它曾經在 1927

10　1912 年北洋政府接管清王朝遺產的規模較為有限。1926 年後國民政府的接管，除接管北洋政府遺產外，還沒收了北洋官員等個人的私產。抗戰勝利後國民政府的接管，除接管日本在華從公到私的資產外，還接管了汪偽從公到私的資產，而且由於難以分別私人資產與敵偽資產，所以接管規模更大。

11　關於 20 世紀中國社會國有化發展，綜合見段豔：《北洋時期的國地財政劃分 (1912-1927)》，碩士論文，廣西師範大學，2005 年；虞和平：《以國家力量為主導的早期現代化建設──南京國民政府時期的國營經濟與民營經濟》，載《中華民國史研究三十年 (1972-2002)──中華民國史 (1912-1949) 國際學術討論會論文集》(中卷)，中國社會科學院近代史研究所出版社，2008 年 1 月版，第 766-806 頁。

12　現國內歷史教科書對辛亥革命的結論皆是"不徹底"，關於此，綜合見彭劍：《從政體轉型的角度看辛亥革命的性質》；趙炎才：《辛亥革命性質研究的歷史透視》，載《河北學刊》，2011 年第 4 期，第 53-59 頁。

年至 1937 年這一個長時期內勾結帝國主義，並和地主階級結成反動的同盟……背叛了中國革命"[13]。

1940 年 1 月 9 日，毛澤東作題為《新民主主義的政治與新民主主義的文化》的講演，"明確指出了中國革命的對象、任務、動力、性質、前途等，第一次科學而完整地回答了'中國向何處去'的問題"，可以認為是"代表中共發表了它的'建國大綱'和政治綱領"[14]。

一方面，毛澤東指出"中國革命是世界革命的一部分"，即是"社會主義的世界革命"的一部分，中國共產黨人領導中國革命的目的是"建設一個中華民族的新社會和新國家"，"在這個新社會和新國家中，不但有新政治、新經濟，而且有新文化。這就是說，不但要把一個政治上受壓迫、經濟上受剝削的中國，變為一個政治上自由和經濟上繁榮的中國，而且要把一個被舊文化統治因而愚昧落後的中國，變為一個被新文化統治因而文明先進的中國。一句話，我們要建立一個新中國"。

另一方面，毛澤東指出"中國革命的歷史進程，必須分為兩步，其第一步是民主主義的革命，其第二步是社會主義的革命"，由於此時中國處於殖民地半殖民地狀態，所以在一定的歷史時期內，只能採取由"幾個反對帝國主義的階級聯合起來共同專政的新民主主義"政治形式；由於此時中國經濟還十分落後，所以新民主主義的經濟是大銀行、大工業、大商業歸共和國的國家所有，"不沒收其他資本主義的私有財產，並不禁止'不能操縱國民生計'的資本主義生產的發展"。[15]

13　這是毛澤東和"幾位同志"在 1939 年冬季合作撰寫的課本《中國革命和中國共產黨》(1939 年 12 月) 第一章第三節"現代的殖民地、半殖民地和半封建社會"和第二章第二節"中國革命的對象"中作出的論斷。見《毛澤東選集》(一卷本)，第 589–599 頁。

14　馮友蘭：《中國現代哲學史》，生活‧讀書‧新知三聯書店，2009 年 5 月版，第 132 頁。

15　以上內容見毛澤東：《新民主主義論》(1940 年 1 月)，載《毛澤東選集》(一卷本)，第 624–640 頁。

毛澤東這分兩步走的中國革命論，是以馬克思主義社會進化論——在生產力高度發達的資本主義基礎上建立社會主義——為理論依據，結合蘇聯經驗，並結合當時中國仍舊處於前資本主義階段實情的產物[16]。這說明中國共產革命在起始階段或初期，不得已而同樣具有妥協性，同樣是不徹底的。

然而，對於新民主主義文化，毛澤東卻認為"就是人民大眾反帝反封建的文化……這種文化，只能由無產階級的文化思想即共產主義思想去領導，任何別的階級文化思想都是不能領導了的。所謂新民主主義的文化，一句話，就是無產階級領導的人民大眾的反帝反封建的文化。"[17]可見，中國共產黨人領導的文化革命，並沒有因為新民主主義社會的"過渡"性質，而允許資產階級文化繼續存在和發展。所以，從延安文藝整風要肅清資產階級和小資產階級文化，到1966年仍要"將無產階級文化大革命進行到底"。

那麼，如要在整體上理解和細節上把握新中國成立前後接管"舊"公私美術機構這一歷史行為，就必須要認識到中國的共產革命，由於受到物質條件限制，而不得已暫時採取了類似"中間路線"[18]所具有的妥協性，還要認識到中國共產黨人開展文化革命的不妥協性即徹底性。

三

國民黨統治中國二十二年間，由於財政資源有限和稅收制度存在嚴重弱點，加上軍務費和債務費支出巨大，導致國民政府始終處於貧

16　楊奎松：《建國前後中國共產黨對資產階級政策的演變》，載《近代歷史研究》，2006年第2期，第4頁。

17　毛澤東：《新民主主義論》(1940年1月)，載《毛澤東選集》(一卷本)，第659頁。

18　中間路線又稱第三條路線，主要在第二次國共內戰期間得到廣泛宣傳，其代表是中國民主同盟。1947年10月國民政府下令解散中國民主同盟，中間路線幻想破滅。中國共產黨人認為，中間路線是一個資產階級共和國方案，歷史證明是行不通的。

困狀態，即使在中央財政控制程度超過清朝以來任何時期的"黃金十年"，財政能力還是十分弱的[19]。在不得不連續應對局部戰爭和全面戰爭境況下，國民政府能用於社會建設方面的經費極為有限，卻始終堅持根據"平時"而不是"戰時"需要來發展各項文教事業，即使在抗日戰爭期間，在確定"抗戰建國"為中心國策後，仍強調"我們切不可忘記，戰時應作平時看，切勿為應急之故而丟棄了基本。我們這一戰，一方面是爭取民族生存，一方面就要於此時期中改造我們的民族，復興我們的國家，所以我們教育上的著眼點，不僅在戰時，還應該看到戰後。"[20]

總體而言，國民政府建設美術體制的成績反映在以下兩個方面：

首先，國民黨遵循孫中山主要受蘇聯政治制度影響而形成的"黨治"理念，建立起中國歷史上第一個"黨國"政體，以"黨的意識形態"作為治國決策根本，以"黨政雙軌制"的權力體系作為統治模式，在其"一黨專政，逐級弱化，仍以民主政治為目標"的政權構架[21]中，設置縣級以上各級黨部文宣工作部門和政府教育行政部門，從黨務、政務兩方面推進和控制各項文教事業，從而使此時期的中國美術體制具有相對弱勢的專制形態[22]。

其次，國民政府承接從晚清到北洋政府開創的美術教育、出版、展覽、普及等事業（繼續發展公立高等美術教育，繼續扶持並規範私立中高等美術教育，完成了中國高等美術教育由日本學制向法國學制的轉變；繼續支持私營美術出版業，使之出現了前所未有的繁榮；繼

19　參見唐麗萍：《南京國民政府貧困化及其建國努力的失敗》，載《東華大學學報》（社會科學版），2001 年第 1 期，第 39–42 頁。

20　此為蔣介石於 1939 年 3 月召開的第三次全國教育會議上的講話。關於國民黨在抗日戰爭時期發展"平時"性文教事業的政策與舉措，詳見楊超：《抗戰時期國民政府文藝政策的演變及其對美術發展的影響研究（1936–1945）》，碩士論文，浙江師範大學，2014 年 5 月。

21　參見江沛、遲曉靜：《中國國民黨"黨國"體制述評》，載《安徽史學》，2006 年第 1 期，第 105–115 頁。

22　這裏所謂的"相對弱勢的專制形態"是相對於前朝後世而言的。

續拓展公共美術事業，公私專業美術研究和展覽機構得到創設，普遍設置了具有美術普及功能的民眾教育館），在抗戰全面爆發前，基本完成了中國美術領域知識和制度的轉型，從而使此時期的中國美術體制具有了近現代形態。

到 1949 年，中國內地存在的各種美術機構，在國民黨軍隊節節敗退的過程中，先後成為了各解放軍部隊文藝接管部門區別對待的對象：按照無產階級革命必須"打碎舊的國家機器和建立新的國家機器"的基本原則，國民黨各級黨務和政務部門設置的有關美術管理的機構，皆屬於"徹底加以破壞"的對象；按照"無產階級將利用自己的政治統治，一步一步地奪取資產階級的全部資本，把一切生產工具集中在國家即組織成為統治階級的無產階級手裏"的行動綱領，國民黨多年建設的事業性公私美術機構，皆屬於"能加以利用"的對象。所以，中國共產黨人在新中國成立前後接管的美術機構，主要是事業性公私美術機構。

各解放軍部隊文藝接管部門在接管事業性公私立美術機構過程中，依據中共中央的有關指示，進行了細緻深入的調查與研究，制定了一系列政策，採取了一系列措施，並在實施接管過程中不斷作出工作檢討與總結，留下了大量文獻。這些文獻，現今大多保存在各地檔案館和有關單位檔案室，大部分仍處於保密狀態，尤其保存在有關單位檔案室的，多捆紮堆積在一起，有少數完整或刪節出版，還有少數轉拍成微縮膠捲或製成電子文本，時而可查閱，時而不可查閱。

所以，本書採用的史料，首先是允許查閱的保存在各地檔案館和有關單位檔案室的相關文獻，以及已出版的相關檔案文獻彙編、政策文件選集和有關人物的文集等，其次是已出版的一些當事人的日記和回憶性文章等。另外，本書還參考了許多近幾十年出現的相關研究成果，這些研究成果不僅間接提供了部分現在難以接觸到的相關史料，有的還提供了某種觀察角度和令人信服的論析。

本書選用的照片以集體合影為主。這種記錄性圖像，通常產生在某個人羣的聚散時刻，凝結着某個人羣的一段時光，在賦予個體以羣體成員身份同時，模糊了個體與羣體的界限，但個體的意義也因羣體屬性得到顯現。所以說，對於個人而言，其在某時某刻參加的集體合影，有可能是其一生的圖像。因此，集體合影不僅具有肖像照片的紀念意義，還凸顯了個人的人生、命運，與一個集體意識形態或一個國家社會形態的關聯性。尤其 1949 年前後幾十年間中國人的集體合影，特別地刻錄了這幾十年中國人的生命狀態、精神面貌，觀看它們，也許比閱讀文字能更直接觸感到這幾十年中國歷史的"體溫"。

四

本書希望通過列舉、組織具體案例，以敘事的方式呈現相關歷史事件，以期能一定程度地呈現新中國成立前後中國共產黨人接管"舊"公私美術機構的行為場景與情境。

這樣做的原因，主要是筆者自認為能力有限，既無力以縱向連貫又橫向歸類的整體構架進行目的明確的論述，也無力以因果關係假設進行揭示歷史發展規律的研討，更無力以"借古諷今"或"古為邦用"的手法進行需要明眼人才能看出的影射。對於筆者，將一個個具體的案例和事件組織在一起，確實要容易和順手一些。而且，筆者認為，這樣做有這樣做的道理，把散落的歷史細節，甚至孤立的歷史事件，定位在較宏觀的時空坐標上，安置在變化發展的歷史維度中，不僅同樣可以形成整體性認識，而且比看似周密、完備的宏觀史論，可能更接近歷史真相。

所以，本書盡可能地對有關歷史事件細節作翔實的考證。所謂"無細節即無歷史"。按照有的說法，這有可能使歷史事件淪為碎片。但其實，原本完整的歷史，後人看到的只能是局部或片段，我們面對

的史料 —— 歷史文獻和實物，本來就是歷史的一塊一塊碎片。從這個角度看，所有稱為歷史碎片的東西都有歷史價值。一方面，有一些歷史碎片，本身就是典型的全息性的，本身就包含着整體性意義。另一方面，非典型、非全息性的歷史碎片，即使如銅錢散落一地，但穿起來了穿好了，不僅可以作為佐證，還可以豐富內容，起碼可以讓文本更具可讀性，當然，如果對它們一一作"深度描述"[23]，則有可能導致碎片化[24]。所以，歷史研究應該避免的不是碎片，而是碎片化。

而且，由歷史碎片構成的歷史敘事，並不意味着放棄統一性或總體觀。應該避免掉入的陷阱有二：一是由於放置還原歷史碎片過多，反而使描述對象變得模糊而難以辨認；二是由於挖掘歷史碎片過多，導致同一事件有兩種或多種解釋，甚至產生意義完全相反的解讀。所以，儘管在搜集歷史碎片即史料時，不免抱着多多益善的心態，但應該知道何時何處繼續、何時何處停止，應該知道何種可信可用、何種不可信無用。不過，目前看來，這種顧慮是多餘的。眼下研究中國現當代各種歷史，嫌史料多的機會幾乎無。

本書不想在呈現歷史事件過程中多說話，甚至覺得，以胡適"有幾分證據說幾分話，有七分證據不說八分話"的告誡為原則說的話都嫌多。因為歷史研究應秉持尊重歷史邏輯和歷史人物的態度，避免個

23　英文 "thick description"，也被譯為"深厚描述、深描、厚描、稠密描述、縝密敘述"。"深度描述"是 20 世紀 70 年代中期以後，對西方歷史學影響最大並備受當代史學家推崇的美國文化人類學家克利福德・吉爾茲（Clifford Geertz），借用自英國哲學家吉爾伯特・賴爾（Gilbert Ryle）的術語，是指一種對意義的無窮無盡的分層次和深入描述，研究者在大量佔有調查材料的前提下，通過現代人的歷史想像，為某一特定區域的文化構築出一幅解釋性的圖景，並力圖從細小但結構密集的事實中引出重大結論。

24　較早系統討論歷史研究"碎片化"問題的，是法國史學家弗朗索瓦・多斯（François Dosse），在其 1987 年出版的《碎片化的歷史學》一書中，對深受米歇爾・福柯（Michel Foucault）影響的在 20 世紀世界史學影響巨大的年鑑學派進行了批判，指出其第三代史學，由於過於注重收編其他人文社會科學，採用跨學科的研究方法，反而造成了歷史研究的"碎片化"，研究的領域越來越小，研究的問題越來越窄，使歷史研究變得支離破碎，趨近瓦解。"碎片化"歷史研究的特點是：羅列歷史現象，堆砌史料，一味地描述，缺乏理論分析、價值評判、意義闡述，許多都是無思想的現象描摹和陳述，從而阻滯了人們對歷史總體的把握。

人道德判斷和情感偏向。但實際上，歷史研究完全排除主觀存在和價值判斷是不可能的，或者說很難做到。

楊奎松認為："在很多情況下，我們之所以會去研究或去討論某一歷史問題，首先就是因為我們認為這一研究或討論有其必要和意義。而這裏的所謂必要和意義，其實正是我們主觀所賦予的。因此，無論用甚麼樣的方法，歷史研究的過程通常也就是一種我們在重新解釋歷史的過程。既然要重新解釋，我們當然不能只停留在發掘事實的層面上。有些問題，只要發現了事實，解釋也就存在於其中了；而有些問題，僅僅發現事實還不夠，還必須要有所解釋才能達到我們研究它的目的"[25]。所以，本書爭取多呈現一些解釋存在於其中的事實。確實，有許多史料就屬於這種。

25　楊奎松：《歷史研究的微觀與宏觀》，載《歷史研究》，2004 年第 4 期，第 15 頁。

第一章

接管公立高等
美術教育機構

中國的現代化美術教育始於清末，起步於採用日本高師學制的美術師範教育——1906 年 8 月清兩江優級師範學堂[1]設立圖畫手工科。從 1918 年 4 月改私立北平美術學校為國立北平美術學校[2]，到 1922 年 4 月成立廣州市立美術學校[3]，公立高等美術專業教育初步發展。從 1928 年 3 月成立國立藝術院[4]，到同年 5 月國立中央大學師範學院設置藝術教育專修科[5]，初步形成了國立、省市立專業教育與師範教育結合的高等美術教育體系，同時，基本完成了公立高等美術教育由日本學制向法國學制的轉變。

抗戰時期，公立高等美術教育在暫時萎縮後繼續發展。首先，國立層級的美術專業教育得以維持：南遷的國立北平藝術專科學校和國立杭州藝術專科學校，於 1938 年 6 月合併為國立藝術專科學校，在不能停息的內鬥和遷徙中艱難生存[6]。其次，省市立層級的美術專業教育得到拓展：在 1941 年到 1942 年間，先後改

1　晚清政府在兩江總督駐節地南京創辦的學校。1902 年醞釀，1903 年 2 月正式籌辦，1904 年 9 月招生，當年 11 月 26 日（光緒三十年十月二十日）學生入學。初名為 "三江師範學堂"，1906 年 5 月改名為 "兩江優級師範學堂"，也稱 "兩江師範學堂"。

2　1917 年私立北平美術學校成立，1918 年 4 月改制為國立北平美術學校，1922 年改名 "北京美術專門學校"，1925 年 8 月改名 "國立北京藝術專門學校"，1926 年停辦；1927 年併入京師大學校改稱 "京師大學校美術專門部"，1928 年改稱 "北平大學藝術學院"；1930 年春原國立北京藝術專門學校部分從北平大學藝術學院獨立出來，復校成立藝術職業專科學校，同年秋改名 "國立北平藝術專科學校"。

3　廣州市立美術學校創建於 1922 年 4 月，1938 年 10 月因日軍佔領廣州而停辦。

4　國立藝術院於 1928 年 3 月 1 日（26 日）在杭州創建，1929 年秋改名 "國立杭州藝術專科學校"。

5　1928 年 5 月國立中央大學師範學院設藝術（教育）專修科，後改名藝術科，1946 年改設藝術系。

6　1937 年 "七七事變" 後，國立北平藝術專科學校南遷至江西牯嶺。同年 11 月 12 日，國立杭州藝專南遷，經浙江諸暨、金華、江山和江西鷹潭、貴溪至湖南長沙。1938 年 4 月前後，兩校遷至湖南沅陵，當年 6 月合併成立國立藝術專科學校，廢校長制，設校務委員會，原杭州藝專校長林風眠為主任委員，原北平藝專校長趙畸和常書鴻為委員。兩校合併後，內部矛盾叢生，學潮頻發，又恢復校長制，聘滕固任校長，林風眠、趙畸和多位教授先後辭職。當年秋，學校遷昆明，1939 年春遷至呈貢縣安江村，1940 年秋遷至四川璧山縣，滕固辭職，呂鳳子接任。1942 年 7 月呂鳳子辭職，陳之佛接任，學校遷至重慶沙坪壩。1944 年 4 月陳之佛辭職，潘天壽接任。

組之前在四川、廣州兩地組建的省立藝術教育機構，成立四川省立藝術專科學校[7]和廣東省立藝術專科學校[8]。再次，省市立層級的美術師範教育得到推進：在 1941 年 10 月國民政府教育部通令"各省市教育廳局斟酌需要制定師範學校一校或數校，分別辦理美術專科師資訓練"[9]後，後方各地公立師範學校普遍設置美術系科組。

　　抗戰結束後，公立高等美術教育繼續發展。首先，國立層級的美術專業教育在迅速恢復後得到擴張：接管偽國立北平藝術專科學校[10]和回遷國立藝術專科學校[11]，兩校的建設延續至今，成為中國美術專業教育的兩個重鎮。其次，省市立層級的美術專業教育繼續拓展：新組建成立了廣西省立藝術專科學校[12]和廣州市立藝術專科學校[13]。再次，美術師範教育的推進更加普遍：各個層級的美術師範教育機構大量增加，部分國立、省立獨立學院增設師範類美術系科。

7　1938 年中華工藝社在成都創辦，1939 年 12 月以中華工藝社為基礎組建四川省立成都高級工藝職業學校。1938 年春四川省立戲劇實驗學校在成都創辦，1939 年春增設音樂科並改名為"四川省立戲劇音樂學校"。1941 年 2 月，四川省立成都高級工藝職業學校和四川省立戲劇音樂學校合併，改組為四川省立技藝專科學校，1942 年 8 月改稱"四川省立藝術專科學校"。

8　1938 年 10 月 21 日日本軍隊攻佔廣州，粵北韶關成為廣東省的臨時省會，1940 年 8 月，部分原廣州市立美術學校教師和其他文藝工作者，在韶關塘灣創辦廣東省戰時藝術館，1941 年 1 月改名廣東省立藝術館；1942 年 5 月改組為廣東省立藝術專科學校。

9　教育部教育年鑒編纂委員會編：《第二次中國教育年鑒》，商務印書館，1948 年 12 月，第 107 頁。

10　北平淪陷後，留在北平的國立北平藝術專科學校部分師生，在日偽扶持下，於 1938 年 4 月沿用原校名繼續辦學。抗戰勝利後，1945 年 8 月國民政府教育部委派陳雪屏、嚴智開接收，舉辦北平臨時大學補習班第八班。1946 年 8 月徐悲鴻奉命接管，重建國立北平藝術專科學校。所以，現在的中央美術學院的前身是偽國立北平藝術專科學校。

11　抗戰勝利後，國立藝術專科學校回遷杭州，沿用國立藝術專科學校校名，但因羅苑舊址已被浙江大學收回，故以照膽台為校本部，於 1945 年 10 月 10 日開學。

12　廣西省立藝術專科學校成立於 1946 年 2 月，由廣西省立國民基礎學校藝術師資訓練班（1938 年 1 月創辦於桂林）和私立桂林榕門美術專科學校（1941 年 8 月創辦於桂林，初名"私立桂林美術專科學校"，1942 年 9 月改為此名）合併而成，1947 年廣西省立藝術館併入。

13　1947 年 7 月，國民政府將廣州市設為直轄市，高劍父受廣州市政府委派創辦廣州市立藝術專科學校，當年 11 月 1 日借高劍父的私立學校——南中美術院——作為臨時校舍開課，12 月 1 日舉行開學典禮。

據 1948 年 12 月國民政府教育部發佈的《第二次中國教育年鑒》不完全統計[14]，當時存在的公立高等美術教育機構主要有：兩所國立藝術專科學校 —— 國立藝術專科學校、國立北平藝術專科學校；四所省、市立藝術專科學校 —— 四川省立藝術專科學校、廣西省立藝術專科學校、廣東省立藝術專科學校和廣州市立藝術專科學校；近十個國立大學和國立、省立獨立學院設置的師範類藝術系科，如國立中央大學師範學院藝術系、（蘇州）國立社會教育學院藝術教育專修科、國立北平師範學院工藝系等[15]；多個省、市立師範專科學校和普通師範學校設置的美術科組，如國立重慶師範學校美術師範科[16]、福建省立師範專科學校藝術科、湖南省立第一至十一師範學校設置的美術組等。

　　這些公立高等美術專業教育和師範教育機構，集中了國民政府多年經營美術事業積累的大部分人力和物力。接管了它們，特別是接管了兩所國立藝術專科學校和四所省市立藝術專科學校，等於基本接管了中國內地的美術界。

14　該年鑒的統計不完全，有的公立高等美術教育機構沒有統計在內，如抗戰勝利後俞成輝在安徽大學創辦的藝術系。

15　在《第二次中國教育年鑒》中提及國立、省立獨立學院設置師範類藝術系科的還有：國立長白師範學院勞作圖畫專修科、江蘇省立教育學院勞作師範科、河北省立女子師範學院家政系（圖畫系）、安徽省立安徽學院藝術科系等。

16　該校於 1906 年 6 月由傅增湘創辦，初名 "北洋女師範學堂"，1912 年春改為 "北洋女師範學校"，1913 年 5 月改為 "直隸女子師範學校"，1916 年 1 月改為 "直隸第一女子師範學校"，1928 年 9 月改為 "河北省第一女子師範學校"，1929 年 6 月改為 "河北省立女子師範學院"。

第一節 接管學校的政策

隨着第二次國共內戰進入第二個階段 —— 解放軍戰略反攻階段，接管即接收和管理城市，逐漸成為中共各級領導人必須面對的問題。此前，中國共產黨人一直偏重於軍事鬥爭和農村工作，對曾經奪取並較長時間管理一些城市時積累的經驗教訓，從未作認真總結和研究，加之當時東北、華北、華東、西北戰場反攻推進之快遠超預判，導致從中共中央到各中央局、前委都沒有或沒來得及作大量接管城市的準備，主要在接管制度設計、人員配備、政策制訂等方面均缺少準備，以致在接管城市之初"走過一些彎路"，不僅發生了種種違反政策、破壞紀律的事件，有的違反政策、破壞紀律更嚴重到被陳毅批評為"與反革命的破壞活動無異"，而且，還普遍出現了嚴重的偏向：偏重於物資接收、社會秩序恢復和和清理敵特等方面，忽視或輕率處理文教、外交事務等方面。

從 1948 年 5 月起，接管城市工作發生了五個方面的轉變：一是，合併華北聯合大學與北方大學成立華北大學（1948 年 8 月下旬），培養接管人才；二是，從五大老解放區抽調幹部，成建制南下參加接管工作；三是，自東北局建立軍事管制制度和組建第一個軍事管制委員會（簡稱"軍管會"）—— 瀋陽特別市軍事管制委員會，到北平和天津軍管會的建立，接管制度基本構建完善；四是，從"應作長期打算，方針是建設，而不是破壞"的角度，逐步制定了全面的接管城市軍事、政權、經濟、文化、教育的政策；五是，將文教作為接管工作的重點之一，軍管會下設專門負責文教接管工作機構，稱"文化接管委員會"、"文化教育接管委員會"或"文化教育管理委員會"（皆簡稱"文管會"）。[17]

17　以上內容詳見附文《軍事管制制度的建立與完善》。

1948 年 6 月 4 日，中共中央軍委批轉《東北野戰軍入城紀律守則》，首次明確要求"保護學校、醫院、科學文化機關及城市公共設備、名勝古跡和建築物"[18]。6 月 20 日，中共中央宣傳部發出《關於對中原新解放區知識分子方針的指示》，要求"對於當地學校教育，應採取嚴格的保護政策。我軍所到之處，不許侵犯學校的財產、圖書、儀器及各種設備"[19]。7 月 3 日，中共中央批轉《陳克寒關於新區宣傳工作與爭取青年知識分子致新華總社電》，強調"爭取和改造知識分子，是我黨重大的任務"，要求"對於原有學校，要維持其存在，逐步加以必要的與可能的改良"，並說明：

> 所謂要維持其存在，就是每到一處，要保護學校各種文化設備，不要損壞，要迅速對學校宣佈方針，並與他們開會，具體商定維持的辦法。否則，大批學校就要關門，知識分子就會被敵人爭取過去。所謂逐步加以必要與可能的改良，就是在開始時，只做可以做到的事，例如取消反動的政治課程、公民讀本，及國民黨的訓導制度，其餘則一概仍舊，教員中只去掉極少數的反動的分子，其餘一概爭取繼續工作，逃了的也要爭取回來。[20]

7 月 13 日，中共中央宣傳部發出《關於新收復城市大學辦學方針的指示》，明確要求"收復城市後對於原有大學的方針，應是維持原校加以必要與可能的改良"，批評停辦學校"是一個損失，其原因是由於我們沒有明確的方針。現在必須宣佈我們對大學、

18 《軍委批轉東北野戰軍入城紀律守則（1948 年 6 月 4 日）》，載《中共中央文件選集》（第十七冊），中共中央檔案館編，中共中央黨校出版社，1992 年 10 月版，第 200 頁。

19 《中央宣傳部關於對中原新解放區知識分子方針的指示（1948 年 6 月 20 日）》，載《中共中央文件選集》（第十七冊），第 219–220 頁。

20 《中央批轉陳克寒關於新區宣傳工作與爭取青年知識分子致新華總社電（1948 年 7 月 3 日）》，載《中共中央文件選集》（第十七冊），第 225–226 頁。

中學的方針，就是維持原校加以改良。維持原校的好處是學校可以很快辦起來，不致過久中斷，高級知識分子可以安心，便於爭取，這些高級知識分子是國家的重要財富之一"，並說明採取這個方針的理由是：

> 我們自己辦教育的力量還不夠，與其採用急進而冒險的政策，不如採取穩紮穩打的政策，先維持然後慢慢改進。改良的辦法很多，但必須是必要的與可能的，這方面我們尚無實際經驗。[21]

12 月 22 日，解放軍平津前線司令部發佈"願與我全體人民共同遵守"的《約法八章》，其中第四條規定：

> 保護學校、醫院、文化教育機關、體育場所及其他一切公共建築，任何人不得破壞。學校教職員、文化教育衛生機關及其他社會公益機關供職的人員均望照常供職，本軍一律保護，不受侵犯。[22]

之後，毛澤東、朱德共同簽署的《中國人民解放軍佈告》（亦簡稱《約法八章》）中第四條內容與此基本相同[23]。至此，接管學校的總方針基本確立。自接管北平起，各地軍管會對公立與私立兩類學校一律採取了區別對待的策略，即：對公立學校原則上採取"先接收後改造"的接管政策；對私立學校（包括教會學校）原則

21　《關於新收復城市大學辦學方針的指示 (1948 年 7 月 13 日)》，載《中共中央文件選集》(第十七冊)，第 240 頁。

22　《中國人民解放軍平津前線司令部約法八章 (1948 年 12 月 22 日)》，載《北平的和平接管》，中共北京市委黨史研究室、北京市檔案館編，北京出版社，1993 年 12 月版，第 22-23 頁。

23　《中國人民解放軍佈告 (1949 年 4 月 25 日)》，載《毛澤東選集》(一卷本)，第 1346-1348 頁。該約法八章主要修改了平津前線司令部佈告的約法八章中的第六、七兩條。

上採取 "暫緩接收、維持存在、逐步改造" 的不接管政策 [24]。

此時，為了穩定知識分子和維持學校秩序，中共中央要求地方有關部門給予在校教員和學生以寬容對待，"除號召其中蔣黨閻黨特務人員坦白登記，禁止反革命的組織活動與陰謀破壞，禁止教授'黨義'之類的法西斯內容的課程外，即可令他們繼續教學"；甚至要求 "對他們的一些反動思想言論，則不必操之過急，也不要用法律去禁止他們這些思想言論，要認識到他們有些是為環境所迫而失足的，或是被蔣介石匪幫的法西斯教育所欺騙蒙蔽的，對我們則完全不瞭解"；要求通過感化的途徑逐步改造和爭取教師和學生，如 "僅僅是思想上反動的人"，則應該：

> 依靠其中較進步的分子，從思想上去說服教育改造他們。辦法可用講演會、座談會、辯論會等方式，進行時事教育及理論上的辯論與說服，可以具體生動的事實，啟發他們認清解放區與蔣佔區之光明與黑暗及真理之所在，說明蔣必敗我必勝的形勢，和中國的前途出路，爭取他們開始轉變。進而給以新民主主義的毛澤東思想的教育，逐漸改造他們。[25]

中共中央宣傳部於 1948 年 7 月 16 日，針對限定在軍內、黨內開展的 "三查"（查階級、查思想、查作風）和 "三整"（整頓思想、整頓組織、整頓作風）運動，出現的擴大化傾向，發出《關於在普通學校中停止三查三整和健全制度提高教學質量的指示》，要求 "三查三整，除開軍隊外，只能在黨內及黨的機關內採用，

24 參見蘇渭昌：《高等學校的接管——公立高等學校的接管》，載《高等教育研究》，1987 年第 1 期；蘇渭昌：《高等學校的接管——私立高等學校的接收與改造》，載《高等教育研究》，1987 年第 2 期。

25 《中央關於臨汾地區工作方針給晉綏分局的指示（1948 年 7 月 3 日）》，載《中共中央文件選集》（第十七冊），第 229 頁。

禁止在黨外使用，去對待一切非黨人員及非黨羣眾"[26]。

如此寬容對待知識分子，甚至沒原則地理解知識分子中的"思想反動者"，在中共歷史上前所未有，也超出了當時"鞏固和擴大人民民主統一戰線"的範圍[27]。這對於參加接管工作的中國共產黨人而言，尤其對於經歷了延安文藝座談會的"黨的文藝工作者"而言，是難以理解的，而難以在實際工作中貫徹執行。所以，到接管北平和天津時，對待包括知識分子在內所有"舊人員"的政策，已調整為除"極反動頑固者"予以撤換和清理以外，其餘先照常供職和學習，再進行逐步改造[28]。到接管上海時，相關政策已更加細化，如規定了處理高校教職員的六條原則和辦法：

> 第一：確實不學無術、掛空名而又無聲望地位者照常例解聘。第二：確實反動有據又不悔悟而繼續活動者報公安局予以處理。第三：過去確有反動行為現在尚無不法行為而無悔改過表示者以調北平學習為主，否則另行處理。第四：過去反動，但有教學能力，解放後，表現尚好者，經其自動公開表示承認錯誤，留用。第五：過去教學不好，為學生反對，但尚可努力改進者，發半年聘書，以觀後效。第六：年老正派、任職多年教授分別照顧其生活。[29]

26 《中央宣傳部關於在普通學校中停止三查三整和健全制度提高教學質量的指示（1948年7月16日）》，載《中共中央文件選集》（第十七冊），第247-248頁。

27 抗戰結束後不久，中國共產黨人調整了之前的統戰政策，建立廣泛的人民民主統一戰線。在整個第二次國共內戰期間，該統一戰線的範圍，基本在1946年7月20日毛澤東作出的指示範圍內，即"在農村中，一方面應堅定地解決土地問題，緊緊依靠雇農、貧農，團結中農；另方面在進行解決土地問題時，應將富農、中小地主分子和漢奸、豪紳、惡霸分子，加以區別。對待漢奸、豪紳、惡霸要放嚴些，對待富農、中小地主要放寬些……在城市中，除團結工人階級、小資產階級和一切進步分子外，應注意團結一切中間思子，孤立反動派；在國民黨軍隊中，應爭取一切可能是反對內戰的人，孤立好戰分子"。見《毛澤東選集》（一卷本），第1083-1084頁。

28 《北平市軍管會文管會接管工作報告》，載《北平的和平接管》，第427頁。

29 《高教處對所屬機關學校舊人員處理辦法》，上海市檔案館，檔案號：B1-2-3370。

當然，利用是中國共產黨人此時寬容對待包括知識分子在內"舊人員"的主要目的，為此不得已採取了包工作、包分配和包吃住的"包下來"的政策[30]。關於使用"舊人員"的原因和原則，葉劍英在接管北平前解釋說：

> 中央指示，根據（接管）瀋陽的經驗，接收過程中使用了一些舊人，發現他們幫助我們很努力，很有辦事能力。我們的工農幹部好，但對城市不熟悉，工作能力差。所以我們確定地要使用他們，大批地訓練改造舊知識分子、舊職員，已經成為目前我們黨極嚴重的任務。在這個問題上，我們要反對"左"的關門主義，大膽使用有知識有能力的人。另一方面還要防右，只團結，不教育、不改造，喪失立場，成為投降主義，須知未經改造而用就會出亂子。

葉劍英還特別指出：被我們接收使用的"舊人員"，雖然"開起會來有同志，有先生，個個對我們都很尊敬，但就不見得忠實可靠"，他們仍屬於敵人，"我們不可能和敵人長期和平共居，這些人必須經過長期的改造教育，審查清楚，可用的從（重）新任命。我們應該在這期間逐漸全面切實控制這些機關"。[31]

30　參見姚潤田：《新中國建立初期"包下來"政策的落實與影響》，載《黨史研究與教學》，2012年第5期，第27–31頁。1949年底，周恩來解釋此政策說："假如不管他們，就會影響社會治安，所以非把他們包下來不可。武的包下來，文的也要包下來。"見《周恩來選集》（下冊），人民出版社，1984年11月版，第3頁。

31　以上內容見《葉劍英關於北平情況和接管任務的報告要點》，載《北平的和平接管》，第63–64頁。

第二節 接管國立北平藝術專科學校

一、準備工作

1. 北平藝專中共地下組織開展的"護校迎解放"活動

第二次國共內戰時期，北平中共地下組織實行以解放區為依託的"異地領導"，目的在於保證首腦機關能安全和連續不間斷地指揮。中共北平市委建立於日降初期，歸晉察冀中央城工局領導，負責人為劉仁，最初下屬機構有學生工作委員會（簡稱"學委"）、工人工作委員會（簡稱"工委"）、平民工作委員會（簡稱"平委"）、鐵路工作委員會（簡稱"鐵委"）和文化工作委員會（簡稱"文委"），1947 年 7 月文委併入學委。學委最初分南系和北系 [32]，各自建立了外圍組織民主青年同盟（簡稱"民青"），1948 年 11 月平津戰役前兩系合併，共有中共黨員近一千七百人，約佔全北平中共黨員總數的一半，有民青盟員五千餘（四千多）人，力量強大，工作機構也比較健全。

從 1948 年 11 月 29 日平津戰役開始，到 1949 年 1 月 31 日北平和平解放，中共北平學委在書記佘滌清和委員楊伯箴領導下，主要開展了五項工作：第一，分地區成立領導機構；第二，各校黨支部領導黨員、盟員，發動羣眾，爭取校方同意成立或參加護校領導機構和工作機構，負責保護學校資財、檔案，保障師生員工安全，並調查學校附近工廠、企業、倉庫等單位情況，關鍵時刻予以協助保護；第三，開展宣傳工作；第四，抓緊做統戰工

32　1946 年夏，西南聯大、燕京大學等師生從西南回北平，中共南方局領導的這些學校中的黨組織為南系，晉察冀中央城工局領導的學委為北系，所以中共北平市委建立之初的學委分為南北兩系，相互之間不聯繫，各自獨立存在。

作，即做好護廠、護校的宣傳和爭取文教、科技界知名人士、學者、專家、工商企業家不要投奔南方，而要留在北平為新社會作貢獻；第五，爭取國民黨軍、警、特，這是統戰工作的重點。[33]

此時國立北平藝專有中共地下黨員八人，建立了黨小組，學生侯一民任負責人，學生周尚瑛任宣傳委員，學生潘紹棠任組織委員，學生王恩海、曲之愷和教師馮法祀、李天祥、瞿希賢為成員。侯一民回憶說："北平臨解放前，藝專的形勢很好"，他們開展的工作主要是：分別主持秘密讀書會和社團，並分工聯繫學校老師；有系統地整理藝專情況，寫成報告密送解放區；通過學生組織"進步藝術青年聯盟"發動師生，在反對學校南遷的同時，改選了學生自治會；與校長徐悲鴻等學校主要負責人以及吳作人、艾中信、葉淺予、董希文、李樺等教授保持緊密的聯繫；安排馮法祀與徐悲鴻保持密切的聯繫，傳達上級要求徐悲鴻不要離開北平的意見，並為了保證徐悲鴻的安全，專門派人在其住宅周圍進行保衛；馮法祀帶秘密入城的田漢會見徐悲鴻，傳達毛澤東和周恩來"請徐先生在任何情況下都不要離開北平"的囑咐；協助北平中共地下組織，保護協和醫院，佔領國民黨汽車連所在地；發動李樺等教授製作迎接北平解放和宣傳中國共產黨政策的漫畫木刻宣傳品；等等[34]。

關於徐悲鴻沒有跟隨國民黨南下之事，現多說"國民黨的威脅利誘，對悲鴻都沒有產生作用"，他早就"盼望解放"，"本來就不打算去南京"，"堅決不離開北平"[35]。但實際情況並非如此。北平

33　以上內容綜合見吳家林：《北平地下黨的鬥爭與中國革命的道路》，載《北京社會科學》，1991年第 2 期，第 24–25 頁；佘滌清、楊伯箴：《衝破黑暗，迎接光明 —— 記北平地下黨學委工作》，載《北京黨史》，1989 年第 6 期，第 7–8、11 頁。

34　侯一民：《關於北平藝專學運的片段回憶》，載《北京黨史》，1988 年第 6 期，第 24–25 頁。

35　廖靜文：《北平解放前夕的徐悲鴻》，載《文史資料選編》（第四輯）（內部發行），中共人民政治協商會議北京市委員會文史資料委員會編，北京出版社，1979 年 11 月版，第 148–154 頁。

軍管會文管會文藝部入城前制定接管計劃時，認定徐悲鴻"已南逃"[36]。這應該是根據北平藝專中共地下組織提供的情報而作出的判斷。

1949 年 4 月北平市軍管會（藝專接管小組）對北平藝專在校主要教職員進行內部調查，調查後認為："解放前國民黨曾派專機來接他（徐悲鴻）南飛，當時他有些

侯一民創作於 1957 年的油畫《青年地下工作者》（234×164cm，中央美術學院美術館藏）。該畫展簽上的說明文字：1948 年底，侯一民組織葉淺予、董希文、周令釗、李樺等進步教師進行創作後，在新民報社秘密印刷了 10 萬張迎接解放的"木刻傳單"。李樺木刻選集中的"人民解放軍是人民的軍隊"就是其中一張。他揣着上級發的左輪手槍，在我人民解放軍接管防務、北平宣告和平解放之際，組織藝專的師生員工們把傳單貼滿了古城的大街小巷。

猶豫，後經進步教授進行解釋，又因其對藝專有些留戀，及自己藏畫很多，不便搬走，最後決定留下"[37]。還有當事人回憶說：徐

36 《北平市軍管會文管會接管計劃、通知、報告等·各部接管計劃要點》，北京市檔案館，檔案號：001-006-00304。《北平市軍管會文化接管委員會接管計劃草案要點》（1949 年），載《北京檔案史料》（2004.3），北京市檔案館編，王芸主編，新華出版社，2004 年 9 月版，第 3 頁。

37 轉引自華天雪：《徐悲鴻的一九四九》，載《中國美術研究》（第 5 輯），吳為山、阮榮春主編，東南大學出版社，2013 年第 3 月版，第 89 頁。此文此處提及和依據的"內部資料"，應為中央美術學院檔案室未整理的檔案。

悲鴻在"南京派遣了專機"後是舉棋不定的，於是召集北平藝專教授們商討何去何從，葉淺予力主留守的慷慨陳詞，得到了"眾相呼應"[38]。可以肯定，當時徐悲鴻曾有意南下或有未能成功的南下之舉。

關於北平藝專師生拒絕服從國民政府南遷命令之事，現也多說徐悲鴻起到了帶頭作用，他"第一個發言，提出不遷校的主張"[39]。但實際情況亦並非如此。

侯一民回憶此事說：北平藝專接到國民政府的南遷通知後，"我們通過地下盟的秘密發動，在大禮堂與主張南遷的人展開了公開的辯論，同學們據理鬥爭"，在馮法祀"正式傳達了城工部要求徐先生不要離開北平的意見後，徐先生態度非常明朗，並且召開校務會議討論南遷問題，請學生代表參加。會上經過一番爭論，決定北平藝專不南遷"。[40]

潘紹棠回憶此事說："1948年11月26日……這一天在大禮堂召開全體教職工大會，討論學校是否南遷以及如何應變問題，國民政府撥來十五萬元金圓券，供遷校之用。會上全體一致決定不同意學校南遷，並建議用這筆經費購糧以應變，學生分得貳萬元。徐悲鴻校長堅決支持大家的要求，並上報政府說明藝專師生不同意南遷的一致主張……"[41]

隨着平津戰役形勢越來越明朗，未能南下的徐悲鴻"追求光明"的立場也就越來越明確了。1948年12月7日，徐悲鴻與吳作人、李樺、葉淺予、艾中信、董希文、孫宗慰、馮法祀等人一起，成立了"為團結組織北平美術界著名人士，準備迎接新中國

38　解波：《葉淺予倒霉記》，作家出版社，2008年1月版，第240頁。

39　廖靜文：《北平解放前夕的徐悲鴻》，載《文史資料選編》（第四輯）（內部發行），第149頁。

40　侯一民：《關於北平藝專學運的片段回憶》，載《北京黨史》，1988年第6期，第24頁。

41　潘紹棠：《歲月留痕──潘紹棠藝談錄》，廣西美術出版社，2009年12月版，第68-69頁。

到來"的一二·七藝術學會，並擔任會長[42]。12 月 15 日，徐悲鴻從家中給全校師生打電話，關照作好一切應變準備，主要是備糧備水[43]。

1949 年 1 月 15 日，東北解放軍攻克天津，徐悲鴻開始作全家在北平長期生活的安排。1 月 17 日，徐悲鴻致信一年前赴美國的王少陵，說："昨日，天津已入共軍之手，北平被圍將更加緊。乘此空隙再與足下通一信，此後或須長期彼此不得音問也"，請王少陵代購紙兩冊"價共十美金"，並說："北平生活說來慘甚，弟收入月合三美金，故此情勢終亦不得了也"。1 月 21 日，"和平解決北平問題的協議"達成，當日徐悲鴻又致信王少陵，說："日來和平似甚有望，大家心情為寬"，請王少陵代購治療高血壓的藥物"Rutin"十瓶、美國兒童讀物"Encyclopedia"一冊和一些"有益"且"堅固"的美國兒童玩具。[44]

1 月 27 日，北平藝專迎接解放委員會正式成立，由教師五人、學生十人、工警三人組成。成立大會上，葉淺予首先發言，他興奮地說："現在是真的解放了，我們要迎接新的時代，以新的眼光來從事新的藝術。"隨後，李樺、吳作人、王森然、瞿希賢等相繼講話，"大家以熱烈的掌聲報答了他們的大膽發言"。當晚徐悲鴻和夫人廖靜文及一些教授與同學們一起包水餃、吃水餃，慶祝迎委會成立。[45]

1 月 30 日，北平藝專中共地下黨外圍組織阿 O 社[46]在學校第

42　許志浩：《中國美術社團漫錄》，上海書畫出版社，1994 年 9 月版，第 253 頁。

43　潘紹棠：《歲月留痕 —— 潘紹棠藝談錄》，廣西美術出版社，2009 年 12 月版，第 69 頁。

44　《徐悲鴻致王少陵、汪亞塵等信札、文稿 13 件》原件，見於"2020 西泠春拍名人手跡專場暨三寧齋藏札專場"，2020 年 7 月。

45　潘紹棠：《歲月留痕 —— 潘紹棠藝談錄》，廣西美術出版社，2009 年 12 月版，第 69 頁。

46　1947 年夏，侯一民等組織北平藝專學生創辦漫畫刊物，起名《阿 O》，意為剪掉魯迅中篇小說《阿 Q 正傳》主要人物阿 Q 的辮子。

四十二教室召開座談會，交流了國民黨軍隊從德勝門撤出等消息，"我們在教室裏扭起了秧歌，天亮後扭出了校門，向不敢相信北平已經解放的市民們宣講──北平解放了"[47]。可見，在解放軍部隊進入北平城前，侯一民、周尚瑛、潘紹棠等領導的北平藝專中共地下組織，已基本控制了北平藝專。

2. 北平市軍管會文管會文藝部藝術教育處的接管準備工作

北平市軍事管制委員會於 1948 年 12 月 13 日在北平郊區良鄉組建，1949 年 1 月 1 日正式成立，葉劍英任主任，下設市政府、警備司令部（兼防空司令部）、糾察總隊、物資接管委員會（簡稱"物管會"）、文化接管委員會（簡稱"文管會"）五大機構，總任務是"肅清一切反動勢力"、"接管敵人遺產"、"建立人民政權秩序"、"宣傳教育羣眾"[48]。

入城前，北平市軍管會各路人馬在良鄉集訓，開展接管準備工作。期間，葉劍英等人多次強調政策問題和紀律問題，為此，北平市軍管會根據中共中央指示，建立了嚴格的請示報告制度，並指出執行這個制度是"接管工作少犯錯誤、順利完成的保證"。即便如此，葉劍英還是認為"北平接管要想不犯錯誤恐怕不可能，但我們要爭取不犯大錯誤或儘量少犯錯誤，政權、物資、外交、文化四大部門的工作，對我們來說都是生疏的，特別是文化和外交，一不小心便會發生毛病。"[49] 由此可見北平市軍管會對文化接管的重視，甚至作好了此方面工作不可能不犯錯誤、少犯錯誤、犯小錯誤的準備。

47 侯一民：《泡沫集》，遼寧美術出版社，2006 年 12 月版，第 107 頁。

48 《葉劍英關於軍管會問題的報告要點》，載《北平的和平接管》，第 42 頁。

49 《葉劍英關於北平情況和接管任務的報告要點（1949 年 1 月 20 日）》，載《北平的和平接管》，第 65 頁。

北平市軍管會文管會負責接管北平範圍內一切公共文化教育機關及一切文物古跡（中小學校由市教育局接收），下設教育部、文藝部、文物部、新聞出版部，配備四百餘名幹部，軍代表、聯絡員等一般幹部，"整體水平齊整，文化水平較高"，"三分之二是華北大學的學員，九人為華大研究生，一人為北京大學教授"，接管組成員"都是新聞、電影、文物、文藝、教育等各方面的專門家"，"適於接管學府林立的歷史文化名城"[50]。

北平市軍管會文管會主要從三個方面開展接管準備工作：一是"瞭解情況，決定對象，草擬計劃"，即搜集各機關的有關資料和個別同志提供的材料，詳加研究，在入城之前對北平文教界整個情況和各對象的具體情況有一般的瞭解，初步決定接管對象和接管計劃要點，再經各部分別討論，擬定各被接管單位的具體接管計劃和配備各單位的接管人員；二是"學習政策"，即普遍進行政策學習，分發了包含各種接管政策文件和中共領導人的有關指示、報告的參考資料三輯；三是"整頓入城思想"，即進行紀律教育、檢查和自我批評，印發了《約法八章》、《入城紀律手冊》等文件[51]。

北平市軍管會文管會確定的接管基本方針是：

> 第一、接管文化、教育、研究機關一律採取謹慎穩重的方針，一般地初期維持原狀、迅速復課、復工，以後逐漸進行可能與必要的改良。
>
> 第二、對情況不明或尚不完全明瞭的機關、學校，一律暫時不動，俟進城進一步瞭解情況後，再請示上級處理。

50　竇坤：《北平接管前幹部的配備與培訓芻議》，載《北京社會科學》，1998 年第 4 期，第 24–25 頁。

51　《北京市軍管會接管工作總結報告（1949 年 3 月 25 日）》，載《北平的和平接管》，第 423–425 頁。

第三、由於接管人員的數量、質量不夠，且均無經驗，故接管時先集中力量接管若干最重要的機關、學校，其他僅向他們宣佈方針政策，不去直接接管……即使在最重要的機關、學校中，仍須分先後重輕，決不同時全體動手。[52]

北平市軍管會文管會文藝部下設戲劇音樂處、電影處和藝術教育處（美術教育處）[53]，負責接管北平市各文藝機構，部長為沙可夫（陳微明）（兼）。藝術教育處下設負責接管北平藝專的藝專組和負責美術社團工作的社團組[54]，處長為艾青（兼），副處長為江豐（兼）、李煥之[55]。藝術教育處接管代表組組長為沙可夫，副組長為艾青，組員為江豐、李煥之、陳企霞，聯絡組組長為王朝聞，組員為何焰、鄒立山、林里、姜云[56]。藝術教育處制訂的接管計劃方案是：

（一）接管對象：主要為國立北平藝術專門（應為"專科"）學校與偽中央文化運動委員會北平分會。協助接管對象：國立北平師範大學的工藝美術科和音樂系以及長白師範學院的美術系和音樂系。

（二）接管步驟：1. 對國立藝專採取維持的原則。該校校長徐悲鴻已南逃，接管後可通過原有教授會議，推選出臨時校務

52　《北平市軍管會文化接管委員會接管計劃草案要點》（1949 年），載《北京檔案史料》（2004.3），北京市檔案館編，王芸主編，新華出版社，2004 年 9 月版，第 2 頁。

53　在《北平市軍事管制委員會組織系統表》（1949 年 1 月）和《北平市軍管各系統接管代表與聯絡員名單》（1949 年 1 月 20 日）中，文藝部下設的三個處為戲劇音樂處、電影處和藝術教育處，而在《北平市軍管所屬各單位組織系統負責人名錄》（1949 年 1 月 22 日）中，文藝部下設的三個處為戲劇音樂處、電影處和美術教育處。《名錄》中美術教育處應是藝術教育處，稱"美術教育處"，可能是誤記。見《北平的和平接管》，第 175、177、189 頁。

54　《北平市軍事管制委員會組織系統表・文化接管委員會組織系統表》，載《北平的和平接管》，第 175 頁。

55　《北平市軍管會所屬各單位組織系統負責人名錄》（1949 年 1 月 22 日），載《北平的和平接管》，第 189 頁。

56　《北平市軍管會各系統接管代表與聯絡員名單》（1949 年 1 月 20 日），載《北平的和平接管》，第 177 頁。

委員會（經軍管會批准）主持校務。撤換最反動的負責人員及重要的特務分子。2. 中央文化運動委員會及其直屬的各藝術團體，由軍管會下令停止其活動，沒收其全部財產。3. 協助接管部分由本處派人參加本委員會教育部統一進行。[57]

二、接收與人員清理

1. 接收

按照北平市軍管會研究決定的接管北平"兩快兩慢"即"物資與政權要快，文化與外交要慢"的總體部署，文管會人員於 1949 年 2 月 2 日進城，比其他單位晚了一兩天，文教接管工作也沒有立即展開。所以，儘管徐悲鴻在文管會文藝部藝術教育處和美工隊剛進駐北平城，就前往看望和慰問這些"解放區來的同志"[58]，北平藝專還是在十多天後才被正式接管。這個"慢"，其實是"表面慢實際穩"，目的在於"能照顧中間的多數，可以穩住北平各院校的教授，甚至影響及於全國"[59]。

2 月 8 日，北平市軍管會主任葉劍英簽署命令，令沙可夫、艾青帶領北平藝專接管小組進駐北平藝專，商議並辦理接管事宜。北平藝專接管小組按照之前制訂的接管計劃、程序，先與北平藝專中共地下組織成員及艾中信、周令釗等進步教職員取得聯繫，接觸了校長徐悲鴻，在核對信息和徵求意見後，根據事先確定的名單召開員工代表會，向代表們宣佈接管方針、政策和具體的接

57　《北平市軍管會文化接管委員會接管計劃草案要點》（1949 年），載《北京檔案史料》（2004.3），第 3 頁。

58　安世明編：《北京美術活動大事記》，北京市美術家協會（內部發行），1992 年 9 月版，第 2 頁。

59　《北平市軍管會文管會接管工作總結報告（1949 年 3 月 25 日）》，載《北平的和平接管》，第 437 頁。

管措施，並徵求他們的意見。

經過數天不公開的摸底，北平藝專接管小組全體成員於 2 月 14 日，身穿軍裝，臂戴印有"軍事管制委員會"標誌的紅袖章，以"解放者"、"勝利者"姿態，意氣風發地公開出現在北平藝專。艾青一進校大門就"毫不猶豫地叫人摘下了院子裏'藝術至上'的大牌子"[60]。次日，接管小組召開北平藝專全體教職員大會，宣佈正式接管北平藝專，沙可夫、艾青先後發表"具有歷史意義"的講話，艾青用詩人語調說："從今天開始，舊的藝專就變成人民的藝專了……"[61]。會上，"宣佈學校工作仍由原校長徐悲鴻負責，學校經費由北平市軍管會撥發，教職員維持原職原薪。這種妥善措施，安定了人心、穩定了學校秩序，使藝專師生對共產黨和黨的文教政策有了初步的認識"[62]。

之後，由艾青全面負責接管北平藝專工作。按照軍管會制訂的接管條例規定，艾青任副組長的軍管代表組的任務是：

　　1. 向被接管機關原負責人宣佈政策要點及接管命令。

　　2. 根據提綱向被接管機關全體人員講話，說明政策、接管命令及具體接管辦法。

　　3. 提出被接管機關人員去留意見，請示上級批示。

　　4. 解決一般日常生活問題，有關制度者須請示上級。

　　5. 審查接管資財、檔案、賬冊，並負責簽收。

　　6. 教育聯絡員切實執行接管政策。

　　7. 執行請示報告制度。

60　楊守森等：《昨夜星辰昨夜風：中國當代著名作家的精神旅途》，河南人民出版社，2003 年 11 月，第 196、200 頁。

61　潘紹棠：《歲月留痕 —— 潘紹棠藝談錄》，廣西美術出版社，2009 年 12 月版，第 69 頁。

62　王工、趙昔、趙友慈：《中央美術學院簡史》，載《美術研究》，1988 年第 4 期，第 99 頁。

王朝聞任組長的聯絡組，受軍管代表組領導，任務是：

1. 深入瞭解並反映接管對象的情況。
2. 傳達與解釋接管的方針與辦法。
3. 清理點收接管的資財、檔案及賬冊。
4. 登記被接管機關的人員，並做初步審查。[63]

按照軍管會文管會的統一部署，3月份前，北平藝專接管小組的主要工作是"接"，即接收，具體任務是清查校產、檔案、圖書等，同時對全校教職員作初步審查，一方面通過身份尚未公開的中共地下黨員和進步羣眾進行調查，另一方面由派駐的聯絡員進行實地調查，大體上瞭解各方人事關係和各色人等的政治面貌、學識技能和羣眾影響。軍管會文管會要求，開展這些工作之始，"必須有自上而下的羣眾工作的配合，必須依靠羣眾中的積極分子發動羣眾、組織羣眾"。[64]

葉劍英指示："接"階段工作，"一般幹部先少去，要儘量精幹，其餘的人先住着，開訓練班，俟舊人員逐漸有辭職調走，慢慢將我們幹部放進去，最後達到完全控制"；"個人不要輕易答覆問題，防止口若懸河，滔滔不絕，要三思而後行（尤其是聯絡員不要隨便講話），學習醫生望聞問切的方法，研究考慮後再處理，對黨負責，對人民負責。但這並不是說使大家束手束腳，甚麼也不敢做，應該做的就要去做"[65]。

63　以上內容見《北平市軍管會接管人員工作條例及接管紀律（1949年1月22日）》，載《北平的和平接管》，第191–192頁。

64　《北平市軍管會文管會接管工作總結報告（1949年3月25日）》，載《北平的和平接管》，第427、440頁。

65　《葉劍英關於北平情況和接管任務的報告要點（1949年1月20日）》，載《北平的和平接管》，第65頁。

2. 人員清理

自 1949 年 3 月初起，北平藝專接管小組的工作重心，由"接"轉為"管"，即由接收轉為管理。"管"是整個接管工作的中心任務，在"接"階段已開始"管"了。關於"接"與"管"的關係，葉劍英早就作過交代："我們接是為了管，接應服從管，誰接誰管，即接即管"[66]。"管"階段的首要工作是處理人事，過程是：宣佈立即取消訓導制和公民黨義課程，相關教員原則上不予留用；根據經過數次商議訂定出分別處理人事的草案，對教職員進行第二步具體調查，然後依據調查在 3 月底按規定分別辦理應予退休或遣送人員的手續，以及處理應予"清除洗刷"的人員[67]。

在被"清除洗刷"直接解聘的人員中，包括主講古典詩詞、金石篆刻課程的教師壽石工。壽石工是徐悲鴻的故交老友，從北平藝專接管小組在 4 月作出的關於"校長徐悲鴻"的調查結論中，舉例解聘壽石工這件事，認為徐悲鴻"對軍管會的意見表示很願意接受，但又很怕得罪人"的情況看，說明北平藝專接管小組作出解聘壽石工的決定，完全不顧及徐悲鴻的感受，甚至沒有徵求徐悲鴻的意見[68]。

北平藝專接管小組決定解聘壽石工，也偏離甚至違反了中共北平市委制訂的有關政策。首先，壽石工主講的兩門課程雖然"舊"，但不屬於"課程內容反動、必須根本否定"的課程，應屬於"課程內容基本可以採用，但思想體系、思想方法與教學方法屬於資產階級系統，理論與實踐有若干脫節，將來必須加以改造或改

66 《葉劍英關於軍管會的任務、組織機構及如何工作的報告要點》，載《北平的和平接管》，第34頁。

67 《北平市軍管會文管會接管工作總結報告（1949 年 3 月 25 日）》、《北平市軍管會接管工作概況（1949 年 4 月）》，載《北平的和平接管》，第 427、211 頁。

68 參見華天雪：《徐悲鴻的一九四九》，載《中國美術研究》（第 5 輯），第 89、95 頁。

1936年秋，壽石工（後排右三）與齊白石、溥心畬、張大千、于非闇、汪慎生、徐燕孫、胡吟庵等在北平歡迎王師子合影。

良"及"或則部分暫時尚可以採用，或則某些方法技術暫時尚可採用，須批判地分別處理"的課程[69]；其次，壽石工的思想和藝術雖然"保守"，但曾追隨孫中山參加同盟會，後又轉入南社[70]，與柳亞子為至交，應屬於可以"團結"再"慢慢加以改造"的對象[71]。而

69 見《中共北平市委關於大學的處理方案向中央並華北局、總前委的請示》（1949 年 3 月 10 日），載《北平的和平接管》，第 402 頁。

70 1909 成立於蘇州的詩歌社團，由陳去病、高旭、柳亞子組建。南社為同盟會外圍組織，以反對清王朝相號召，社名取義於"鐘儀操南音，不忘本也"（寧調元《南社詩序》）。1917 年南社內部分裂，1923 年 5 月，柳亞子、葉楚傖等與中共黨員邵力子、陳望道發起組建新南社，不久活動停頓。中國共產黨人認為南社屬於"資產階級革命文化（文學、詩歌）團體"。

71 見《中共北平市委關於大學的處理方案向中央並華北局、總前委的請示》，載《北平的和平接管》，第 403 頁。

且，從當時艾青以軍代表身份保護齊白石的情況[72]看，"舊"和"保守"，並不是北平藝專接管小組裁奪教職員去留的決定性因素。

解聘壽石工後，北平藝專接管小組又調離了時任北平藝專庶務主任、代理總務主任的宋步雲。當時，宋步雲剛結束在華北人民革命大學第一期（1949年4月至7月）的學習，以優秀學員成績結業回到學校，理應擔任更重要工作。而且，宋步雲對於北平藝專、徐悲鴻和中國共產黨人都算得上是功臣：1946年8月跟隨徐悲鴻來到北平，接管北平臨時大學補習班第八分班，負責總務工作，克服困難重建北平藝專，一直是徐悲鴻的左膀右臂；北平解放前夕，受中共地下組織委託，保護學校，抵制南遷，冒險掩護中共地下人員[73]。儘管當時有人"不希望宋步雲留在北平藝專"，但北平藝專接管小組亦不顧徐悲鴻"大力保"[74]，強行調離剛經過抗大式集訓的昔日功臣。

可以認為，北平藝專接管小組在"管"階段開展人事工作的目的，不僅在於"清除洗刷"教職員中"不稱職"、"思想反動"、"生活腐化"和"年老病廢"者，還在於削弱徐悲鴻的勢力，架空徐悲鴻，起碼有此嫌疑。

三、初步改造

北平藝專接管小組在開展"管"階段工作（即人事工作）的同時，還初步調整了學校的管理機構、對教學進行了初步改革、初

72　關於艾青以軍代表身份保護齊白石的情況，見艾青：《憶白石老人》，載《中國當代散文精粹類編》（上冊）、俞元桂主編，上海文藝出版社，1999年1月版，第865–872頁。

73　關於宋步雲幫助徐悲鴻重建國立北平藝專的事蹟，綜合見李松：《宋步雲先生行止補考》，載《中華兒女（海外版）‧書畫名家》，2012年第9期，第91頁；邵大箴：《傑出的畫家、藝術教育家和活動家宋步雲》，載《天高雲淡：宋步雲誕辰100周年紀念文集》鄭工主編，文化藝術出版社，2010年11月版，第17–18頁。

74　見高陽：《廖靜文訪談錄——這是歷史，是不能遺忘的……》，載《天高雲淡：宋步雲誕辰100周年紀念文集》，第135–136頁。

1951 年春節，（右起）吳作人、高淑貞、宋步雲、蕭淑芳等在徐悲鴻、廖靜文寓所前合影。

步對留用教職員和在校學生進行了思想改造。

1. 調整管理機構

　　北平藝專接管小組按照事先制訂的接管方案，採取當時中共北平市委認為"在現在有利無弊"的做法，分兩步調整學校的管理機構：第一步，"暫在軍管代表外，由教授、講師、助教和學生代表組織校務委員會維持校務，委員會擬在能夠保持黨的領導的原則下，吸收三分之一左右有學問、有威信的中間分子教授乃至個別右翼教授參加，以便團結全體有用的教授，慢慢加以改造"；第二步，"由校長主持改組或保持原來校務委員會，使校務委員會成為議事及行政輔助機關"[75]。

75　《中共北平市委關於大學的處理方案向中央並華北局、總前委的請示》，載《北平的和平接管》，第 403 頁。

對於按照一定比例讓學生參加校務委員會以及實行學生自治[76]，徐悲鴻一開始不相信也不願意接受，在1949年3月初舉行的開學典禮上，居然公開表示了他對學生自治的懷疑。當時經過發動已組織起來的學生，"存在着極端民主的思想"，甚至有北平藝專學生提議取消考試、按時熄燈等制度[77]。但這不是徐悲鴻能左右的，此時的一切都是"軍代表說了算"。當然，徐悲鴻很快就認識到了這種制度的"優越性"，一年後他說："每一個學校都成立了有教員職員學生工友代表參加的校務會議，建立了民主集中制，重要的決策都由校務會議討論和通過，這樣增加了執行上的正確和順利。"[78]

新校務委員會成立後，歷次校務、教務會議均有接管小組人員參加，如：3月3日至5日召開的北平藝專三十七學年第二學期第一次校務會議，艾青列席；3月8日召開的北平藝專三十七學年度第二學期第一次教務會議，艾青、李煥之、江豐列席；4月7日召開的藝專三十七學年度第二學期第二次教務會議，李煥之列席；4月11日至14日召開的北平藝專三十七學年第二學期第二次校務會議，艾青、洪波列席。儘管接管小組成員參加校務、教務會議的人數不多，而且以"列席"身份參加，但作為接管者，他們的態度和言論應具有導向性甚至決定性作用。

從6月11日召開北平藝專三十七學年度第二學期第三次教務會議起，艾青、洪波等人就以"出席者"身份參加校務、教務會

76　當時北平藝專實行的學生自治包括生活自理，比如食堂由學生自己管理，當時北平藝專學生選舉自組"伙食團"，掌管每日的用糧和菜金。見《葛維墨談藝錄》，載《葛維墨油畫寫生》，葛維墨著，山東美術出版社，2009年1月版，第155頁。

77　《北平市軍管會文管會接管工作總結報告（1949年3月25日）》，載《北平的和平接管》，第441頁。

78　徐悲鴻：《我生活在北京解放後一年來的感想》，載《徐悲鴻藝術文集》，寧夏人民出版社，1994年12月，第557頁。

議了[79]。由"列席"到"出席"的變化說明，接管小組貫徹了"謹慎"與"慢"的接管方針，逐步滲透到了北平藝專的管理層。但是，此時北平藝專的管理和教學，還以"老人"為主，仍以徐悲鴻為核心。這距離"完全控制"北平藝專的接管目標還很遠。

2. 教學改革

北平藝專接管小組在"管"階段，按照文管會要求，在停止了一些"舊"業務後，即開始佈置開展"新"業務，主要是進行教學改革[80]。所以，北平藝專於 3 月開學後召開的校務、教務會議內容，不僅涉及改制（包括學校性質、方針、學制等）、學校更名、招生、評議薪俸、申請增撥校舍、申請校產等問題，以及選課生、研究生和是否開辦選修班、夜班、假期班、補習班等問題，還涉及課程與系科設置問題。

課程改革方面，主要是改革了政治課和副課。北平藝專三十七學年度第二學期第一次校務會議決定：取消公民課、書法、文字學、詩詞、中國神話等課程，通史課本採用范文瀾所著的《中國通史》作參考，暫定每月不定期舉辦兩次政治、經濟、文化等方面的學術講座；北平藝專三十七學年度第二學期第二次教務會議決議，關於政治課程應與現時配合問題，向文管會請求指定有系統的專題與講演人；北平藝專三十八學年度第一學期第一次教務會議決定，變更新學期各科組課程：政治常識（高教會指定書籍六種，全校分兩組，二、三、四年級為甲組，一年級為乙

79　以上關於北平藝專接管小組人員參加北平藝專校務、教務會議的內容，見華天雪：《徐悲鴻的一九四九》，載《中國美術研究》（第 5 輯），第 89、95 頁。

80　文管會要求："新的業務活動的開展：在停止了舊的業務以後，各單位在本會的指導之下，進行新的業務的佈置"。見《北平市軍管會文管會接管工作總結報告（1949 年 3 月 25 日）》，載《北平的和平接管》，第 431 頁。

組，每週三小時計六學分，星期六下午討論）、外國文（規定英、法、俄三種、一年級只有英、俄兩種，每週三小時）、國文（採用新教材，由科主任和授課教員決定，召開課程座談會，每週兩小時，學生不得請求免修）、文藝思想（聘艾青先生擔任，於三、四年級講授，每週兩小時）。

系科設置方面，只在北平藝專三十七學年度第二學期第二次校務會議上有 "鑒於目前版畫藝術之成就及出版事業之發達，版畫亦可在美術界單獨成立一部門，本校應開風氣之先，增設版畫科，培養版畫幹部人才，其實習科目可定為《中國版畫史》、《外國版畫史》、《現代版畫史》" 提案，並決議 "於 10 日內送校整理，匯轉文管會用備參考"。這個增設版畫科的方案並未立即得到批准實施，延遲到 1950 年 9 月才設立了版畫科。[81]

3. 思想改造

北平藝專接管小組為對留用教職員和學生進行思想改造，主要在校內組織開展了三種活動：一是，動員教職員自組學習小組，學習馬克思主義理論；二是，派人上政治課，主講人為艾青；三是，開講演會，由軍代表或約請民主人士講演，如艾青作題為《文藝與政治》的講演，如邀請趙樹理作題為《藝術怎樣為人民服務》的講演[82]。此外，選派教職員參加華北人民革命大學等單位舉辦的 "抗大式" 集訓。

華北人民革命大學創建於 1949 年 2 月，第一期入學者達一

81　以上內容見華天雪：《徐悲鴻的一九四九》，載《中國美術研究》（第 5 輯），第 96–97 頁。

82　1949 年 4 月 26 日趙樹理在北平藝專作題為《藝術怎樣為人民服務》的講演，"特別強調藝術家應深入羣眾中去表現羣眾生活，在普及中求提高"。《趙樹理年譜》，載《中國文學史資料全編‧現代卷 29‧趙樹理研究資料》，黃修已編，知識產權出版社，2010 年 1 月版，第 516 頁；葉錦編著：《艾青年譜長編》，人民文學出版社，2010 年 4 月版，第 144 頁。

萬二千餘人，"採取了以歷史唯物主義為中心，結合學生的思想實際"的教育方針，把學校作為"思想戰場"或"政治工廠"，"系統地進行最基本的馬列理論與思想教育為中心"的培訓，在短時間內"改造成分與思想極為複雜的舊知識分子"。通過實際的勞動鍛煉、上少而精的大課、自主學習、組織學習與總結、測驗與民主評卷，以及每週開生活檢討會進行批評與自我批評等教育活動，絕大部分學生能夠在短期內得到改造與提高，畢業前已經從"根本上確定了革命的人生觀"。華北人民革命大學第一期集訓結束後，總結了辦學經驗，毛澤東給予這個總結以充分肯定，要求"在黨內刊物上發表，以資傳播和仿效"。[83] 所以，在選派宋步雲到華北人民革命大學學習後，如還有北平藝專教職員被送到其他單位學習，所受到的教育，應該與宋步雲受到的教育基本相同。

總體而言，北平藝專接管小組在 5 月份前，未能有計劃地組織全體師生員工開展政治學習活動，尤其未能組織學生開展政治學習活動，有部分學生是"自動地"或在"過去國民黨統治下被壓制的（學生）社團"組織下進行政治學習。此時學生一般都愛聽"名人"講演，文管會曾打算組織有系統的講演，但後來北京市委決定將這項工作交給北平市學聯，而學聯又忙於其他工作，一直未辦理此事。於是，各校學生紛紛東邀西請，不但無系統，而且所請講演人和講演內容也有些"不很妥當"[84]。

83　《毛澤東轉發華北人民革命大學第一期教育經驗總結的批語（1949 年 8 月 5 日），附：華北人民革命大學第一期教育情況及其主要的經驗教訓（1949 年 7 月 26 日）》，載《建黨以來重要文獻選編（1921–1949）》（第二十六冊），中共中央文獻研究室、中央檔案館編，中央文獻出版社，2011 年 6 月版，第 618–623 頁。

84　《北平市軍管會文管會接管工作總結報告（1949 年 3 月 25 日）》，載《北平的和平接管》，第 428 頁。關於此時期學校教師思想改造的情況，參見于風政：《建國後政治運動的源頭 —— 政治學習運動述評》，載《北京黨史》，1999 年第 4 期，第 11–12 頁。

四、進一步改造：以華大三部美術科為主體的合併

1949 年 4 月，華北大學遷入北平，三部文藝學院設在宣武門裏（現新華社總社所在地）。當時華大三部美術科有學生三百多人（有說是一百八十多人），胡一川任主任，羅工柳任黨支部書記。

8 月，華北軍政委員會高等教育委員會決定，合併華大三部美術科與北平藝專。中央政府文化部黨組為此專門召開會議，作出了三個決定：第一，成立校黨組，胡一川任黨組書記，成員有王朝聞、王式廓、張仃和羅工柳，不公開，歸文化部領導；第二，抽調一批解放區的美術幹部到藝專，丁井文任人事科長，楊伯達任學生科長，伍必端、林崗、李琦、顧羣、鄧澍、馮真等擔任業務助教；第三，從華大美術科學生中挑出二十人（有說是四十人）辦美術幹部班，培訓一年後分配到藝專工作，目的是把"華大的革命作風帶到藝專來"。

隨即，文化部直接通知北平藝專校長徐悲鴻：華大派來五名領導成員，由他安排五人的具體工作。徐悲鴻作出的安排是：胡一川任美幹班主任，羅工柳任美幹班副主任，王朝聞任教務處副處長，張仃任工藝美術系主任、王式廓任新成立的研究部副主任（徐悲鴻本人任主任，任務是與教授一起研究學術問題）。雖然他

1949 年北平藝專一年級預科新生在操場南牆召開生活檢討會。

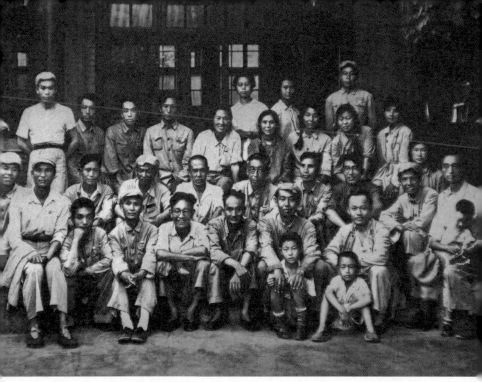

1949年8月華大三部美術科全體教員在北平草垛胡同合影。前排左起：辛莽、洪波、張松鶴、金浪、莫朴、王式廓、胡一川、王朝聞。二排左起：谷首、佚名、江豐、佚名、衛天霖、吳勞、羅工柳、路寧。三排左起：彥涵、李廣田、林崗、佚名、曹思明、吳咸、白炎、鄧澍、顧羣、黃君珊。四排：麥佩曾、佚名、佚名。

表示"歡迎黨領導藝專"徐悲鴻這樣的安排，讓華大三部美術科師生覺得，他不僅對文化部的指示不夠重視以及對文化部指定的五名"領導成員"不夠尊重，而且對兩單位的合併有所顧慮。華大三部美術科師生心裏也明白："'合併'就是'改造'，人家會想得通嗎？"

所以，華大三部美術科和北平藝專兩單位的合併工作，從一開始就遇到了相當大的阻力。當時胡一川與徐悲鴻"合作得很好，彼此十分尊重，但也不是沒有矛盾"。如在五名"領導成員"職稱評定上，徐悲鴻上報給文化部周揚的決定是：王式廓為教授，胡一川、王朝聞、張仃為副教授，羅工柳為講師。這讓"華大領導不能接受"，認為徐悲鴻"太看不起我們的幹部"；如在工作分工上，

徐悲鴻曾當面直截了當地對胡一川說：“業務我來管，你管思想工作，如何？”還有人附和提出“你們共產黨管思想，我們管教學”，甚至有人要求學校建立“聯邦共和國”式的領導體制。

這“明擺着是徐悲鴻對我們解放區來的美術幹部的業務能力不信任”。胡一川在職稱問題上作出了讓步，當着周揚的面馬上說“尊重徐院長的意見”，但他相信徐悲鴻會慢慢地瞭解“從1938年初成立的延安魯藝到華大的文藝學院，我們也形成了自己的一套美術教育的實踐經驗”，並認為“思想工作空間很大，我們可以大做文章”。[85]

於是，華大三部美術科師生在胡一川領導下，採取“堅持改造，穩步前進”的方針，以不妨礙徐悲鴻主管教學為前提，開展了四個方面工作：一是，公開之前一直處於秘密狀態的由侯一民等八名地下黨員組成的中共北平藝專黨支部，放手吸收進步教師入黨，以“壯大黨的隊伍”；二是，針對徐悲鴻照搬法國學院派不設創作課的教學現狀，由王朝聞負責發動“紅五月創作運動”，調動全校師生在課餘搞創作、做展覽，當許多作品在報刊上發表後，“創作熱情起來了，連徐院長也親自下鄉生活，搜集創作素材”；三是，針對藝專未設文藝理論課的現狀，由艾青、王朝聞親自在大禮堂上大課，講文藝理論，學生興趣很大，並聘王森然、蔡儀當教授，擴大理論師資隊伍；四是，發動師生下鄉搞土改，創高等院校參加土改工作之先。當時“黨內有個別同志”認為這樣的做法太右，但胡一川堅持如此，認為“原則問題不讓

85　以上內容綜合見羅工柳：《有容乃大》（原載《美術研究》2003年第2期）、包立民：《無聲的榜樣——羅工柳訪談錄》（原載《人物》2002年第11期）、王博仁：《胡一川對美術事業的無私奉獻》（原載《廣州美術研究》，第總25），載《胡一川藝術研究文集》，湖南美術出版社，2003年12月版，第454–456、442–443、389頁；江城編寫：《木刻先驅、著名油畫家和教育家胡一川的藝術生涯》，載《永定文史資料》（第17輯）（內部使用），永定縣政協文史委員會編，1998年12月出版，第157頁。

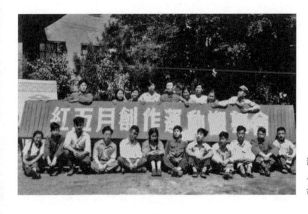

部分北平藝專參加“紅五月創作競賽”活動的師生合影。

步，其他可以等”。[86]

　　其實，徐悲鴻早就認識到解放區美術“途徑準確”與“人才輩出”，早已斷言“新中國的藝術，必將以陝北解放區為起點”，亦早已表過“毛主席的藝術為人民服務之珍貴指示，便不提倡，也自然做到”的決心[87]。而且，徐悲鴻在參加全國第一次文代會後，已積極行動起來了：送派北平藝專最高班學生到瀋陽魯藝“留學”，學習解放區文藝和工農兵羣眾結合的經驗，讓北平藝專學生和魯藝學生一起到瀋陽第一、第二、第四機床廠和冶煉廠深入生活，辦牆報，搞創作，兩個月後回到學校，向全校師生報告“留學”體會；親自給周恩來寫信，要求派師生參加農村土改並寫生，因此得到了周恩來讚賞；在華大三部美術科進駐後，兼任北平藝專政治學習委員會的主任，從校內各種學習動員會到校外人事報告會，凡要求他到場講話，是“有求必應”，“開場白從不枯燥，大家都愛聽”。[88]

86　綜合見包立民：《無聲的榜樣 —— 羅工柳訪談錄》、羅工柳：《有容乃大》，載《胡一川藝術研究文集》，第 443、456 頁。

87　徐悲鴻：《介紹老解放區美術作品一斑》，載《徐悲鴻藝術文集》，第 539–542 頁。

88　傅寧軍：《江蘇歷代名人傳記叢書·徐悲鴻》，江蘇人民出版社，20013 年 6 月版，第 202 頁。北平藝專政治學習委員會秘書由解放區來的美術幹部李琦擔任。

此時徐悲鴻的思想覺悟，也不是胡一川等人以為的那麼低。1949 年 5 月起，北平各院校的政治學習進入有組織階段，普遍成立了教職員學習委員會，統一制訂了政治學習計劃。當年暑假，以高校為主的政治學習活動在北平全面展開，大規模舉辦暑期講習班，尤其在 8 月 5 日毛澤東批示要求各地各單位仿效華北人民革命大學第一期教育經驗後，各院校把華北革大的教育方法用於政治學習，強調開展批評與自我批評，注重進行思想總結，即在學完馬列主義基本理論後"來一次思想的清算運動，對於反動落後的思想，作一番更切實的批評、揭發與清除"[89]。經歷了數月將"延安整風審幹的做法機械地運用於黨外知識分子"、以清除"封建的、買辦的、法西斯主義思想"為目標的政治學習的徐悲鴻，思想覺悟怎麼可能不有所提高？

那麼，此時胡一川堅持採用"穩步前進"做法所等待的，其實不是徐悲鴻在思想認識上的轉變，而是徐悲鴻在兩單位合併考量上的轉彎。當然，徐悲鴻很快就轉過了這個彎。在華大三部美術科師生加強思想工作和開展顧及徐悲鴻"舒服不舒服"的課外教學不久，胡一川等人就在教學方面取得了較大的話語權。胡一川、王朝聞、王式廓、洪波正式出席了 10 月 7 日召開的北平藝專 1949 學年第一學期第二次教務會議[90]，不同於北平藝專接管小組艾青等在上學期到期末才獲得出席北平藝專教務會議資格。

為儘快實現兩單位順利合併，胡一川等人"不辭勞苦，事無巨細，樣樣都幹"：組建新學院成立大會籌備會和開展籌備工作；調整管理機構和人員配置；成立黨、團機構和發展黨、團員；解決房子問題；制訂各種制度（紀律、政治學習、彙報、輔導員）；

89　參見于風政：《建國後政治運動的源頭——政治學習運動述評》，載《北京黨史》，1999 年第 4 期，第 12 頁。

90　華天雪：《徐悲鴻的一九四九》，載《中國美術研究》（第 5 輯），第 97 頁。

1950年，徐悲鴻為解放軍戰鬥英雄荷富榮畫像。岳國芳攝。

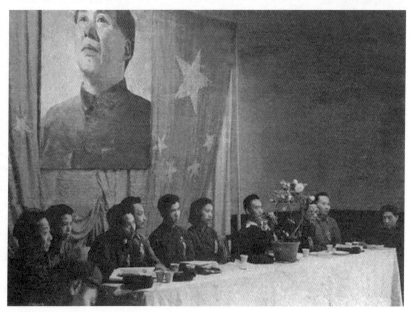

1949年，徐悲鴻（右一）主持召開北平藝專教務會議，胡一川（右二）、吳作人（右四）、葉淺予（左三）、羅工柳（左二）、洪波（左一）等出席。

組織迎接開國大典的美術宣傳工作；舉辦抗美援朝的宣傳活動、畫展；給學生上創作課，寫講稿；傳達全國政協會議精神，組織學習《新民主主義論》，傳達學習蘇聯的指示；上黨課、團課、文藝思想課；等等。這些工作中，最為重要的是調整管理機構，為此，胡一川分派"黨組成員及黨的骨幹到要害部門去，掌握政策和帶頭搞好工作，成立黨總支、團總支等組織，保證黨的領導"。[91]

1949 年 11 月 2 日，中央人民政府批准北平藝專改名"國立美術學院"，改學制為三年本科和兩年研究科。隨即，胡一川、王式廓、王朝聞、羅工柳、張仃、馮法祀六人為成員的國立美術學院黨組成立。11 月 16 日，該黨組召開第一次會議，"傳達和討論了黨組的任務，大家粗淺地認識到黨組的基本任務是改造藝專，建設名副其實的人民的國立美術學院；方針是逐步改造；工作範圍是全面領導。工作方式是有計劃地深入羣眾，注意團結民主人士，鬥爭也是為了團結。"會上通過了"關於組織機構"的三項決議：

(1) 在院務委員會上面由文化部委派的七人為常務委員會，為學校行政核心領導（黨組建議）。

(2) 在院務委員會下面設兩大處，原教務處機構可暫不動；原總務處取消，改為總務科（與戲劇學院同），由秘書處領導；原秘書處下面增設一個副主任（黨組建議由葉淺予擔任）。

(3) 關於國立美院成立會：

成立一個籌備委員會：王臨乙、胡一川、張、王、吳、沈、學生代表、團代表。

91　王博仁：《胡一川對美術事業的無私奉獻》，載《胡一川藝術研究文集》，第 389–390 頁。王博仁說兩單位合併"談判三次，經歷幾個月"，不確切。從華大三部美術科於 1949 年 9 月進駐北平藝專，到 11 月 2 日成立國立美術學院，期間最多兩個月。

請毛主席題字。

請郭、沈、周（郭沫若、沈雁冰、周揚）講話。[92]

　　不久，又產生了把國立美術學院改名為"中央美術學院"的動議，為此成立了中央美術學院籌備委員會。1950年1月，經中央人民政府政務院批准，國立美術學院更名為"中央美術學院"。4月1日，舉行中央美術學院成立典禮，徐悲鴻主持，郭沫若、周揚、沈雁冰、田漢、歐陽予倩、錢俊瑞等分別代表政務院、中宣部、文化部到場祝賀，宣佈中央美術學院成立，同時宣佈中央美術學院教育工會和中國共產黨中央美術學院總支部委員會成立。中國共產黨中央美術學院總支部委員會由五名成員組成，胡一川任書記，王朝聞、羅工柳、王式廓、張仃任委員，當時稱為"五人小組"，作為艾青等軍管代表和接管小組撤走後中央美術學院的領導核心。[93]

　　從華大三部美術科與北平藝專合併工作的具體情況和實際情形看，兩單位合併是以華大三部美術科為主體的，是華大三部美術科在北平藝專地盤上合併了北平藝專，而不是北平藝專合併了華大三部美術科或華大三部美術科被北平藝專合併[94]。可以認為，國立美術學院或中央美術學院的正式成立，及其"五人小組"領導核心的建立，標誌着接管北平藝專工作徹底完成，也就是實現了接管北平藝專的最終目標：完全控制北平藝專。

92　《胡一川日記選》，載《中國書畫》，2003年第8期，第71頁。

93　主要見王工、趙昔、趙友慈：《中央美術學院簡史》，第99頁。此簡史所記的中國共產黨中央美術學院總支部委員會成員名單，有江豐無王式廓，為誤記。江豐在1949年9月就調往杭州接管國立藝專，任黨委書記和副院長，至1951年8月才調回中央美術學院。

94　現有的研究和討論中，關於華大三部美術科與北平藝專兩單位的合併，多表述為"北平藝專與華大三部美術科合併"或"華大三部美術科與北平藝專合併"等，有的表述還讓人以為是北平藝專合併了華大三部美術科或華大三部美術科被北平藝專合併。筆者以為，這既不準確，也不恰當。

第三節 接管國立藝術專科學校

一、準備工作

1. 國立藝專中共地下組織開展的"護校迎解放"活動

1949 年 2 月前，杭州中共地下組織分為兩個系統，一個是中共上海局下屬的杭州工作委員會，另一個是中共上海市委學委下屬的杭州工作委員會，中共上海局於 3 月將這兩個中共杭州工委合併，建立中共杭州市委員會，實行統一領導[95]。所以，在此之前，國立藝專中共地下組織歸學委系統的中共杭州工委領導，之後歸中共杭州市委領導。1947 年考入國立藝專、1948 年底加入中國共產黨的呂國璋回憶說："在那些鬥爭堅苦的日子裏，上級黨組織每次都及時向我們作出具體指示，引導我們正確戰鬥。我們支委經常以外出寫生為掩護，分頭在預定地點會齊，與上級黨接上關係，一起召開秘密會議……在最緊急的時候，上級黨甚至冒生命危險直接跑到宿舍來尋找我們。"

1948 年 10 月，國立藝專中共地下組織根據上級組織發出的"解放戰爭急劇變化，黨需要積蓄力量，要有一個大發展"指示，開展了四個方面工作：

第一，積極慎重地發展黨員。到 1949 年 1 月，黨員從原來的三名發展到十三名，成立了以葉仲青為書記，楊作友、呂國璋為支委的支委會。

第二，在進步同學中建立青年團組織。以原"讀書會"成員為

95　中共浙江省委組織部、中共浙江省委黨史研究室、浙江省檔案館：《中國共產黨浙江省組織史資料》，人民日報出版社，1994 年 11 月版，第 365–367 頁。

基礎，吸收新的積極分子，成立"新民主主義學習會"，核心人員由黨支部直接領導，宣傳貫徹落實上級黨的指示和支部的意圖與決定。

第三，重建學生會。組織選舉地下黨支委楊作友為學生會主席，組織選舉地下黨員羅思華為女同學會主席，掌握了學生會的領導權，通過學生會的合法身份推進各項進步運動。

第四，組織各進步壁報聯合起來。動員《牽牛花詩刊》、《木刻》、《漫畫漫話》等進步壁報，組成"藝專壁報聯合會"，由學習會骨幹高停雲任主席。這些"積蓄力量，壯大組織"的行動，為以後"護校迎解放戰鬥，打下了良好的基礎"。

平津、淮海兩大戰役結束後，中共杭州市工委大專區負責人許良英，及時向中共國立藝專支部傳達指示："杭州地下黨組織的任務是團結全市人民護廠護校迎接解放。要團結全體師生保護學校免遭破壞，保護黨組織和進步學生免遭國民黨殺害。組織具有保護色的'應變會'，做好迎接解放的一切準備。"藝專支委經過學習研究，立即行動，"先黨內後黨外、先骨幹後群眾層層發動。首先由支委向各黨小組傳達貫徹，然後由支書召開學習會核心小組會，最後分頭向各學習小組貫徹"，讓"廣大師生員工都明確認識到杭州即將解放，鬥爭會更激烈，必須團結起來，做好充分準備，才能戰勝黑暗贏得勝利"。

1949 年 2 月中旬，國立藝專學生會主持召開全校師生員工作品義賣展覽籌備大會，籌集經費和謀劃建立應變會。會後，參照浙江大學應變會章程，建立由教授會、學生會、職員會和工友會各派代表組成的藝專應變會，代表全校師生員工組織開展各種應變工作（"護校迎解放"活動）。公推有進步傾向的周輕鼎教授和學生會代表、地下黨支委楊作友任該會理事會正副主任，其他理事也都是學習會骨幹和有"進步傾向的進步人士"。

中共國立藝專黨支部通過應變會這個合法組織，依靠學習會、學生會、進步社團為骨幹，開展了一系列工作，主要是：

第一，儲糧應變。為此採取了兩條措施，一是將前階段義賣、義演、義展所得購買米柴儲存，二是派代表去向當局爭取應變費，並對部分"反動師生"分光走光的行為進行了鬥爭，堅持集中使用，儲蓄了足夠應付斷電斷糧所需的物資。

第二，組織護校糾察隊。糾察隊主要由進步學生組成，由學生會出面組織，由黨支部具體領導。採取各種防衛措施，在各出入口處、窗口、樓梯、過道設置石塊、石灰包，並發動學生提供家藏武器，收集各種鐵木棍棒，以與萬一來犯的"反動"軍警作鬥爭。

第三，接管校產。由應變會指定專人負責，學生會派人監督，將全部物資、圖書、教具清點接管，並集中存放由學生糾察隊保護。

第四，利用各種方式進行形勢政策教育。如組織在民主牆上不斷出刊大字報，組織收聽新華社通訊廣播，並連夜抄成大字報，以路透社等外國電台名義張貼，在宿舍門口張貼解放戰場敵我雙方形勢圖，找"反動學生"個別談話，向許多教授、學生（包括"反動"的）寄發《中國人民解放軍城市守則通告》等。

這樣，自 1949 年 4 月起，國立藝專中共地下組織通過學生會、應變會完全接管了學校，學校已經是"解放區的天"了。在此情形下，1947 年接替潘天壽任國立藝專校長的汪日章[96]，因老母病危，加之潘天壽極力勸說："共產黨來了，也不會加害於你"，

96　汪日章與蔣介石既是同鄉，又是親戚，1926 年留學法國巴黎國立高等美術學校、巴黎大學市政學院，1929 年回國後，先後任上海新華藝術專科學校西洋畫系主任、南京市政府技士等，1933 年於蔣介石侍從室第四組少將組長，1938 年任全國美術界抗敵協會理事長，1947 年任國立藝專校長，兼國民黨浙江省黨部青年運動委員會主任。

打消了顧慮，決定留下來保護學校、迎接解放[97]，躲在其寶石山寓所不敢露面。杭州解放前夕，汪日章"倉皇逃往寧波老家"，國立藝專"少數頑固的青年軍、三青團骨幹分子也在黑夜乘卡車狼狽竄逃"。

杭州一解放，中共國立藝專黨支部立即將應變會改組為臨時校務維持委員會，並組織學生開展慶解放活動。不過幾天，在校的三百多名學生，有七十餘名學生參加了解放軍"奔赴解放上海和進軍大西南的戰場"，一批中共黨員學生和學生運動骨幹參加了杭州市軍管會，一批學生參加了青年幹部學校學習，僅留下一百餘名學生留校。[98]

可見，國立藝專中共地下組織通過開展"黎明前的戰鬥"，在解放軍佔領杭州前一個月已完全控制了學校，部分師生已被組織為一個准軍事化的作戰單位，學校成為了一個戰鬥堡壘，使浙江省國民政府有關部門和校方不能對學校進行有效管理。所以，對於即將成立的杭州市軍管會而言，此時的國立藝專已屬於"地方派維持，等待接收"的對象。

2. 杭州市軍管會文教部的接管準備工作

1949 年 2 月，解放軍第三野戰軍在安徽省蚌埠成立中共浙江省籌（準）備委員會，負責籌備日後接管浙江省有關事務。同時，從山東解放區各地和華東大學抽調南下幹部工作基本結束，組成華東南下幹部縱隊，於當月下旬以大隊為單位南下，3 月初起進行了近一個月的集訓，學習接管政策。5 月 3 日杭州解放，7 日

97　陳桓：《汪日章和杭州國立藝專》，載《武漢文史資料》，1997 年第 1 期，第 38–41 頁。

98　以上內容綜合見呂國璋：《黎明前的戰鬥——記國立藝專反迫害迎解放的鬥爭》，載《浙江檔案》，1999 年第 4 期，第 10–12 頁；宋忠元主編：《藝術的搖籃：浙江美術學院六十年》，浙江人民美術出版社，1988 年 1 月版，第 25 頁。

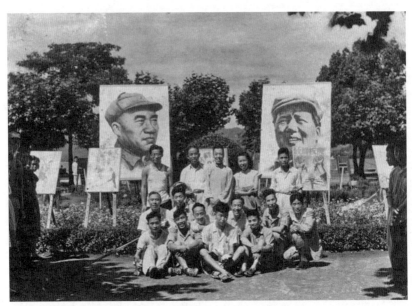

1949 年，國立藝專參加慶祝杭州解放大會的部分師生在六公園合影。

杭州市軍事管制委員會成立，下設十六個部門，決定按軍事、政治、公安、財政、工業、文教六大系統，以南下幹部為主，轉業軍人、地下黨員為輔，配合進行大規模的全面接管工作。[99]

　　杭州剛解放時，只有少數從軍隊臨時抽調的接管幹部，5 月 6 日南下幹部到達二百多名，之後四日內其他南下幹部陸續到達，5 月 10 日開始分配接管杭州的幹部，首先滿足財經、工業部門之急需，次為公安、政務，再次為軍事、文教，5 月 13 日大部分配完成。最主要的缺失是文教接管幹部一時配備不全，可以說是文教接管幹部奇缺，以至於到 5 月 11 日（即杭州解放的八天後，軍管會成立的四天後），主持浙江省教育工作的負責人還未落實。

99　見中共杭州市委黨史研究室：《山東南下幹部入杭綜述》，載《山東南下幹部入杭紀事叢書・南下杭州》，中共杭州市委黨史研究室編，中共黨史出版社，2013 年 12 月版，第 3–18 頁。

從山東解放區調集的南下幹部，大多分配在黨務、政務、公安、財政、銀行、稅務、軍事、物資、工業等接管部門，可能只有華東大學南下工作隊少部分師生參加了文教接管工作。而且，多數南下幹部"思想準備不足"，缺少新工作經驗，缺少開展新工作的信心，還有人"講價錢，不願做機關工作"，加之浙江省委對南下幹部"不全面熟悉"，而在他們的工作分配與職務確定上很難得當。[100]

5 月 23 日，杭州市軍管會文教部共調集幹部二百三十三名。5 月，顧德歡任部長，陳冰、張孤梅任副部長。6 月至 7 月，林乎加任代理部長，增加俞仲武任副部長。6 月 6 日，文教部啟動全市公立學校接管工作[101]。在杭州解放一個多月後才啟動這項接管工作，不僅僅是由於缺少幹部，還由於當時公立學校尤其高等學校基本處於"地方派維持，等待接收"的狀態，而不需要急於正式接管。

二、接收與人員清理

1. 成立接管小組與接收點驗

1949 年 6 月 7 日，杭州市軍管會文教部委派倪貽德為軍事代表，劉葦（原名尤韻泉，倪貽德的妻子[102]）、劉汝醴為副軍事代表，後又增加魏猛克為副軍事代表，進駐國立藝專開展接管工

100 以上內容綜合見《山東南下幹部入杭州市區名錄》、《在浙江的華東大學南下工作隊人員名錄、幹部分配名單（1949 年 5 月 10 日–5 月 23 日兩週報告）》、《中共浙江省委關於進入杭州工作情況致華東局電（1949 年 5 月 11 日）》，載《山東南下幹部入杭紀事叢書·南下杭州》，第 73–90、109–124、367–369、356 頁。

101 《山東南下幹部入杭綜述》，載《山東南下幹部入杭紀事叢書·南下杭州》，第 19–20、370 頁。

102 倪貽德與劉葦於 1920 年先後入上海美術學校西畫科學習，同在 1922 年畢業。1944 年，在重慶私立清華中學任教的劉葦，經鄧穎超安排，在中共南方局的領導下從事地下工作，成為中共黨員。石楠：《美神》，北方婦女兒童出版社，1988 年 5 月版，第 192–213 頁。

作。在這四位軍事代表以外，杭州市軍管會文教部未派遣其他人員參加接管國立藝專工作，沒有能夠像接管國立北平藝專那樣，組建人員齊備、建制完整的接管小組。

倪貽德、劉葦、劉汝醴、魏猛克四位軍事代表進駐國立藝專後，經過十多天調查與準備，向杭州市軍管會推薦國立藝專教授三人（周輕鼎、蕭傳玖、戴秉心）、職員一人（虞開錫）、工友一人（王剛）、學生三人（范基根、周和正、張振鈞）會同四位軍事代表共十二人組成接管小組。6月20日，經杭州市軍管會委任，這個以原中共地下黨員為主體的國立藝專接管小組正式成立，倪貽德為當然主席。當日，國立藝專接管小組召開第一次會議，宣佈接管小組的性質為臨時組織，必要時得隨時改組或解散，接管完畢後原校務維持會撤銷。會上討論了"接管方法與步驟"、"接管日程與次序"、"接管工作與分工"、"其他"、"接管儀式之進行"五大事項。

接管國立藝專的方法與步驟為：

1. 各部分部接管，每單位選定負責人三至四人，會同軍事代表接管。2. 在接管期間全校師生員工有檢舉權（為避免混亂計，檢舉人不得在接管場所發言，應以書面建議檢舉為妥）。3. 點交人與接管人在點交接管後簽名蓋章，然後公佈。點交人並須具有書面保證，以示對移交事宜負完全責任。4. 接管小組在必要時或接受師生員工之請求再予複查。5. 接管事宜如遇必要時，可另聘幹事。

接管國立藝專的次序與分工為：第一是校長辦公室，蕭傳玖、虞開錫、范基根負責；第二是訓導處，戴秉心、周輕鼎、周和正負責；第三是教務處，蕭傳玖、范基根、張振鈞負責；第四是總務處，周輕鼎、虞開錫、王剛負責；第五是會計室，虞開

錫、范基根、周輕鼎、周和正負責；第六是圖書館，周輕鼎、蕭傳玖、虞開錫、張振鈞負責；第七是校務維持委員會，軍事代表直接負責。

6月21日晚，接管小組通過臨時校務維持委員會召集全校師生員工舉行慶祝接管大會，由學生自治會文工隊表演遊藝節目。會上，宣佈正式接管國立藝專，先由軍事代表講話，後由師生職工代表講話，再自由講話。[103]

6月24日，點驗工作開始，7月12日完成，擬具點驗報告和整理點驗清冊，要求和決定：

> （一）各單位清冊編列號碼分別注明"封存"、"抽查"；（二）對某一項有問題時，須分別簽注意見……（三）清冊上有塗改處均須加蓋保管人印鑒；（四）清冊末頁應注明"本冊物件點清後仍由原管人負責保管"、"原主管人"、"原保管人"、"一九四九年七月日"等字樣；（五）定十三日（星期三）下午三時由各單位負責點驗人與總整理人邀請軍事代表會集整理之，整理後，以一份送存各處室主管人；（六）公佈日期定十四日下午三時起，請軍事代表具名佈告；（七）全部清冊陳列圖書館閱覽室一星期……[104]

從8月8日移交的二十五冊點驗清冊看，點驗工作仔細程度超乎尋常，各種紙本從會議記錄到空白證書甚至舊報紙，各種物品從印戳到書籍甚至半張宣紙，皆一一登記在案，並分別標記"封存"、"備用"、"抽出備查"、"遺失"、"待繳"、"待銷毀"、"銷

103 以上內容見《國立藝專接管小組第一次會議記錄》，中國美術學院檔案室，檔號（卷宗號）：1949-1-2.0002，第9-11頁。

104 《國立藝專接管小組第六次會議記錄》，中國美術學院檔案室，檔號（卷宗號）：1949-1-2.0002，第19-21頁。

毀"、"待焚"以及"其他去向"[105]。

點驗工作完成後，公佈全部點驗清冊，在圖書館閱覽室公開陳列一個星期。這是整個接收工作的一個關鍵環節，起到了廣泛發動羣眾的作用，即有利於動員全校教職員參與接收工作，讓他們從點驗清冊中發現問題，並主動舉報，從而為下一步清查工作提供線索和依據。如李寶泉就發現了重大問題，舉報點驗清冊所列遺失的"加害周輕鼎、蕭傳玖兩先生"的"偽省政府"密件，他親見信封上書寫的收件人為"汪日章轉陳明達"。李寶泉的這個舉報，讓接管小組政治組產生了"惟加害本校教授之文件，為甚麼要由汪日章轉陳明達？此名是否汪之代名？應詳查。再陳明達確有其人，曾請雕塑系同學為之雕像，繫本市慧光照相館主人，本件涉及是否此人？應詳查，以明真相"的疑問和判斷 [106]。

2. 清查與人員清理

7月14日，國立藝專接管小組召開第七次會議，決定分政治、經濟、財產、圖書四組開展清查工作，並議定三條清查原則：第一，各組分別將有關單位之抽查資料加以複查；第二，各組發現與他組有關問題時即與有關組共同研究；第三，點驗時已發現之問題交由各組參考。各組研究的要項，從"遺失經稽會議記錄"、"調閱有關反動文件五十八件"，到"酬勞校長米二石，酬畫（家）黃賓虹先生白米一石二鬥，經何文出，有何根據"[107]，可謂事無巨細、無所不包。

105 關於國立藝專接管小組點驗登記情況，見《國立藝術專科學校校長室移交清冊（一）》、《國立藝專接管小組點驗移交清冊單總表》，中國美術學院檔案室，檔號（卷宗號）：1949-1-1.0001。

106 《政治組清查報告》，中國美術學院檔案室，檔號（卷宗號）：1949-1-1.0001。

107 《國立藝專接管小組第七次會議記錄》，中國美術學院檔案室，檔號（卷宗號）：1949-1-2.0002，第22-24頁。

7 月 21 日，各組擬具清查報告，將清查發現的問題一一列出，至 7 月 30 日所有發現的問題皆已落實。經濟組和財產組發現的問題龐雜，大到"學校公款現金存出納組之數字甚巨，出納主任不照公庫法規"存儲，小到女職工宿舍遺失玻璃兩塊。圖書組查出的問題不多，確認"圖書清冊僅有書冊數字，並號書名及價格"，整理出天津百利洋行寄存書冊四箱[108]。重要的是，政治組查明了許多政治歷史問題。

　　政治組查明的政治歷史問題，有的無關緊要，有的事關重大。如："文書組中卷，抽查一二七（郵電）一卷，繫密件，關於潘天壽先生辭校長職事，經細查無關緊要；文書組卷一四六（黨務）一件，繫紀念周辦法，經細查無關緊要"；"文書組卷一四七（團務）一件，繫令今後團件交負責人范德馨辦理，此事屬實，但范德馨已逃走，相關重要文件已無法查得"；"文書組卷中一七二（密電）二十一件，實存十九件，經細查繫防止共產黨活動之通令，及寄發密電本或令銷毀已注銷之密電本之密令"；"文書組卷一九八（學籍）繫開除金尚義、孫鼎銘、陳汝勤等及解聘倪貽德、蔡儀兩先生之部令，現已遺失，據查為孟養吾取去，應追出備查"；"收信簿上有呂迅、俞先生（可能是俞國璋）代收汪日章掛號信之記載，故呂迅、俞國璋與汪之關係可知，應注意二人之行動"；"從校務會議和行政會議記錄裏，常可以看到汪日章打算開除革命青年的陰謀"；等等。

　　政治組還清查出一些學生的政治歷史問題。如："社團登記表內，有企鵝劇團登記表，有反動問題"；"三七年（1948 年）新生訓練寫作自述中，有思想錯誤者五人"；"三七年新生訓練感想寫

108　綜合見《國立藝專接管小組第八次會議記錄》，中國美術學院檔案室，檔號（卷宗號）：1949–1–2.0002，第 25–27 頁；《國立藝術專科學校接管報告》，中國美術學院檔案室，檔號（卷宗號）：1949–1–2.0001，第 1–8 頁。

作有思想錯誤者一人"；"申請書五紙，思想錯誤，宜加糾正"；"文書組卷一九五（復學）內一件，繫青年軍復學龔承先有留營工作之證明，該生今後思想行動應注意"；等等。[109]

國立藝專接管小組通過清查校產、追查經濟問題和"迫害與反迫害"、"革命與反革命"的歷史問題，掌握了開展下一步工作即清理人員的證據。曾同情進步學生並在解放前夕表示要"保護學校，迎接解放"的校長汪日章，被認定既有政治問題又有經濟問題[110]，不僅不可能像對待北平藝專的徐悲鴻那樣留任校長，還必須送交給"人民"接受審判，終於 1951 年被判反革命罪，後遭送青海省勞動改造。教師及校務、教務各管理部門職員當中認定有"累累劣跡"者，早已被"注意思想行動"，當然屬於清理對象，一些人被"注意"得覺得自己只有"走路一條"，六名教師和八名職員在公佈留用名單前自動辭職[111]。

8 月 8 日，國立藝專接管小組公佈四位軍事代表簽署的第八號通告，公佈"三十八年度第一學期本校各處室館留用職員名單"，留用職員有蘇天賜、吳文嬰、張敬曾、費菜、張嘉言、馮藹然、盛棣卿、汪綸菜、李士英、徐仲健、陳國英、俞健、吳家潆、韓光復、甘子耕、張煒光共十六人，告知"其他原有職員須將移交手續及一切事項完了清後，並獲得軍事代表同意後，始能離校"[112]。

109 以上內容見《政治組清查報告》，中國美術學院檔案室。

110 遺失迫害進步學生、教師的密令等文件一事使汪日章有政治上的嫌疑。汪日章的經濟問題是多吃多佔，比如"酬勞校長米二石"、"校長家中有工友三人之工資均由校款支賬"、"汪校長家中移用家具甚多"等。綜合見《國立藝專接管小組第七次會議記錄》、《國立藝專接管小組第八次會議記錄》、《國立藝術專科學校接管報告》，中國美術學院檔案室，檔號（卷宗號）：1949-1-2.0002、0001。

111 呂學峰：《民國杭州藝術教育》，杭州出版社，2012 年 11 月版，第 45 頁。

112 此通告原件現藏於中國美術學院檔案館。另有統計，此時國立藝專共解聘教師十五人、兼職教師七人、職員十一人，留用教師三十人，職員十四人，工友四十人。呂學峰：《民國杭州藝術教育》，杭州出版社，2012 年 11 月版，第 45 頁。

可見，在清理人員方面，以原中共地下黨員為主體的國立藝專接管小組，比由來自解放區中共黨員幹部組建的國立北平藝專接管小組，立場更"左"，更"激進"，做法更"大刀闊斧"[113]。

三、改造"舊藝專"

1. 組建新的管理機構與權力構成

為加強國立藝專的領導力量，中共中央文化部黨組應該在針對華大三部美術科與北平藝專合併作出三項決定的同時或之後，作出了向國立藝專派遣幹部和成立不公開的國立藝專黨組的決定。最初，從北平調到國立藝專的有江豐、莫樸、彥涵、張啟、鄧野等，從上海調到國立藝專的有劉開渠、鄭野夫等，任命江豐為國立藝專黨組書記[114]。後又從北平、天津等地，陸續調金浪、張漾兮、丁正獻、顧恒、金冶等到國立藝專任職。

1949 年 9 月 20 日，江豐等坐火車南下，先至上海和劉開渠等碰頭，在全國第一次文代會上與江豐相識的龐薰琹同行。9 月 21 日，江豐、劉開渠等抵達杭州。9 月 25 日，浙江省人民政府發佈"府令字第二號訓令"，委任劉開渠為國立藝專校長，委任倪貽德、江豐為國立藝專副校長[115]。次日，杭州市軍管會發出"秘教字第八號"文件，"撤回"國立藝專軍事代表[116]，命令劉開渠等十七人組成國立藝專校務委員會，主持全校工作。

113 此方面事例，散見於一些史料文獻中，如莊志齡、宣剛整理的《解放初期上海市美術運動史料選》(載《上海檔案史料研究》(第七輯)，上海市檔案館編，上海三聯書店，2009 年 10 月版)，目前未見有關於此方面的研究。

114 黃仁柯著：《魯藝人：紅色藝術家們》，中共中央黨校出版社，2001 年 12 月版，第 193 頁。

115 《浙江省人民政府訓令 (府令字第二號)》原件，中國美術學院檔案室。

116 實際上是撤銷了倪貽德、劉葦、劉汝醴和魏猛克四人國立藝專軍事代表的任命，四人皆繼續留在國立藝專工作。

9月30日，國立藝專校務委員會常務委員會成立，劉開渠為主任委員，倪貽德、江豐為副主任委員，莫朴、鄭野夫、蕭傳玖、范基根為常務委員，龐薰琹、周輕鼎、雷圭元、彥涵、劉葦、林風眠、虞開錫、余吟川、謝茂昌為委員[117]。當日，召開1949年第一學期第一次常務委員會會議，宣佈"學校裏許多重要的事情都由校務常務委員會去解決了"，決定"由本會通知維持會於10月15日前辦理移交，並由軍事代表監交"[118]。至此，接收國立藝專工作結束，"管"也就是改造國立藝專工作開始。

　　從上述任命和職務安排看，當時國立藝專第一負責人，似乎是劉開渠，其實是江豐。江豐時任新中國美術工作者統一組織（中華全國美術工作者協會，簡稱"全國美協"）第一副主席兼黨組書記，實際掌握着全國美協最高權力，可謂是新中國美術界最高權力者[119]。在國立藝專，江豐任第二副校長和校委會第二副主任，看上去職務位列第三，但實際上，由於兼任國立藝專黨組書記，又是文化部（黨組）派遣到國立藝專的"欽差大臣"，而掌握了國立藝專的絕對領導權、決策權，也就是在國立藝專有"說了算"的權力。

　　在國立藝專校務常務委員會第一次會議上，對原先擬訂的校組織結構進行了調整，將"正、副校長→校務委員會→各部處→各系科組"改為"校務委員會→常務委員會→正、副校長→各部

117 楊勁松、趙輝主編：《大師與廟堂：倪貽德藝術研究展文獻集》，中國美術學院出版社，2015年3月版，第269頁。

118 《1949年第一學期第一次常務委員會議記錄》，中國美術學院檔案室藏《校務委員會常務委員會記錄》，第2頁。

119 1949年7月21日在全國美協成立大會上通過的會章規定，全國美協最高權力機構是代表大會，但按照中共七大黨章中關於黨外組織的規定，全國美協的最高權力機構其實是全國美協黨組，所以實際掌握全國美協最高權力者，不是主席徐悲鴻，而是第一副主席副主席兼黨組書記的江豐。

處→各系科組"[120]。這樣的調整，既讓劉開渠、倪貽德的權力受到"民主"約束，又實現了權力向江豐"集中"，從而有利於江豐運用"需要民主時就民主制，需要集中時就集中制"[121]民主集中制開展工作。而且，跟隨江豐從北平調來的一干人還基本掌握了國立藝專的教學管理權，莫樸任教務處主任，鄧野任一年（級）一班助理兼助理組長，張啟任二年（級）助理[122]。

起初，劉開渠並不甘心任由江豐等人"一統天下"。在 1949 年 11 月 30 日召開的校務委員會常務委員會第五次會議上，劉開渠作主席報告，提出"校務常務委員會外應增學校行政會議，由校長召集，除教務、秘書兩處主任外，各科行政負責人亦可參加，俾能檢查日常工作，調查解決各部門有關問題"的議案。劉開渠提出這個議案，顯然是想"另立山頭"，即企圖建立一個由他全權負責的管理學校日常工作的領導系統。當然，這個議案未能通過，會議決議是："行政會議不必設立，常務會開會時視事實需要通知各有關部門負責人列席"[123]。可見，劉開渠此時在國立藝專的處境，與留任國立北平藝專校長的徐悲鴻相似，即使沒有被完全架空，也已被架到半空了。劉開渠此時具體負責的實際工作，大概是他兼任的四年級基本練習教學小組組長工作[124]。

至於任國立藝專第一副校長和校委會第一副主任的倪貽德，

120 見《1949 年第一學期第一次常務委員會議記錄》，《校務委員會常務委員會記錄》，中國美術學院檔案室。

121 民主集中制的基本原則是"四個服從"，即"少數服從多數"、"個人服從組織"、"下級服從上級"、"全黨服從中央"。有研究由此認為，民主集中制的實質是集中制或集權制。見尉松明：《民主集中制的由來、實質及其完善》，載《甘肅社會科學》，2005 年第 1 期，第 148–156 頁。

122 《第二次常務委員會議記錄及附表》，中國美術學院檔案室藏《校務委員會常務委員會記錄》，第 5–7 頁。

123 《第五次常務委員會議記錄》，中國美術學院檔案室藏《校務委員會常務委員會記錄》，第 16–19 頁。

124 《第二次常務委員會議記錄》，中國美術學院檔案室藏《校務委員會常務委員會記錄》，第 8 頁。

此時在國立藝專基本說不上話，只有跟隨、協從江豐的份。這位曾推崇"二十世紀以來，歐洲的藝壇突現新興的氣象：野獸羣的叫喊，立體派的變形，Dadaism（達達主義）的猛烈，超現實主義的憧憬……"，曾呼喊要"用了狂飆一般的激情，鐵一般的理智，來創造我們色、線、形交錯的世界吧"[125]，曾決心要挽狂瀾於既倒的決瀾社主要發起人，早在抗戰時期就"走上了革命的道路"，兩年前就轉變了思想 —— 由政治虛無論者變為提倡"為人民而藝術"，半年前還正式加入了中國共產黨[126]。

但在此時，"從解放區來的藝術家對倪貽德的'新現實主義'風格"，仍"表示了明白的反感，他們認為倪貽德的畫也有'形式主義'問題（並不是真正地為工農兵服務），這與他共產黨員的身份是不相容的"。所以，此時的倪貽德，在江豐等來自解放區的藝術家們面前不可能有發言權，有的只能是唯唯是諾，他在國立藝專能夠實際負責的具體工作，應該是兼任五年級基本練習教學小組組長[127]。到1953年，倪貽德的"領導"身份在工作調動中被免除，成為了一隻"無法蛻變的'秋蟬'"。[128]

2. 教學改革與思想改造

江豐等人到國立藝專後，很快就給這所"有它自己傳統"的學校帶來了"影響深遠的寶貴財富"，"把一所舊藝專改造成為人

125 《決瀾社宣言》，載《藝術旬刊》（第一卷第5期），1932年10月11日，第16-17頁。此宣言，由倪貽德執筆。

126 關於倪貽德走上"革命"道路和轉變思想的過程，見趙輝：《畫人形腳 —— 倪貽德的藝術之路》，載《域外藝履》，傅肅琴主編，中國美術學院出版社，2008年4月版，第270-272頁。

127 《第二次常務委員會議記錄》，中國美術學院檔案室藏《校務委員會常務委員會記錄》，第8頁。

128 參見臧杰：《民國藝術先鋒：決瀾社藝術家羣像》，新星出版社，2011年4月版，第23頁。此文認為，1949年後倪貽德整個藝術生涯當中，領導崗位的缺失和對延安文藝路線的理解，都是其作為"執掌者"的缺陷。

民服務的新型的藝術院校",使之能夠培養"適合國家需要的美術人才"[129]。

首先,江豐給國立藝專帶來了"延安作風"。江豐以自身言行,讓全校師生員工"認識到作為一個共產黨員應有的品德":生活上艱苦樸素,房間裏只有簡陋的家具、一些書報、幾件舊換洗衣服,除此之外幾乎一無所有;工作上深入羣眾,時常拜訪教師如龐薰琹,有時談到深夜,使他們"逐步理解毛澤東同志的文藝思想";非常關心新同學,對年齡比較小的,幾乎像自己的兒女那樣看待,與同學閒談,對青年在思想上進行幫助。每到傍晚工作之餘,國立藝專師生常看到江豐沉默地在操場徘徊,直到天黑,"他在想甚麼呢?他幾乎無時無刻不是在想如何辦好學校",他讓所有師生"都切身感到,黨對政治思想和文藝的親切領導,也體會到黨關心羣眾生活"[130]。

其次,江豐等人給國立藝專帶來了延安魯藝和華北聯大的辦學經驗和教學模式,"掀起了我國美術教育史上新的篇章"。江豐帶領全校師生,進行全面的教學改革:

> 結合延安魯藝和華北聯大時期的辦學經驗,學校的教學方針首先確定了以普及為主,使培養的學生具備從事美術普及工作的實際能力。為此將原有的中、西畫科改為繪畫系,並實行了班主任制。此外還從三個方面進行了教學改革:一是提高師生政治思想覺悟;二是加強素描的訓練;三是大力提倡創作。而提高師生們的政治思想覺悟,主要是結合創作實踐進行的。

129 裴沙:《沉痛悼念我的老師——江豐同志》,載《江豐美術論集》(上),人民美術出版社,1983年12月版,第358頁。
130 龐薰琹:《他帶來了延安作風》,載《江豐美術論集》(上),第373–374頁。

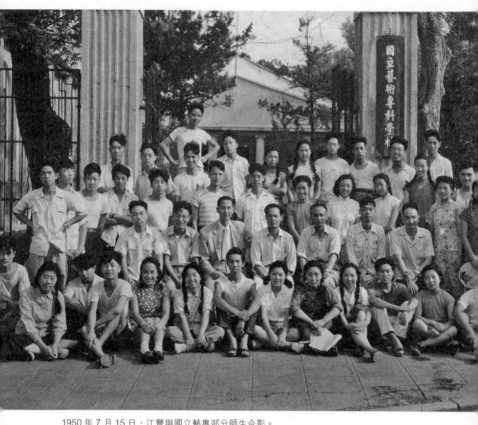

1950 年 7 月 15 日，江豐與國立藝專部分師生合影。

即組織全校師生下鄉下廠，接觸工農羣眾，從實際生活體驗中
醞釀題材，進行創作。[131]

可見，江豐等人主導的國立藝專教學改革，與胡一川等人在
北平藝專進行的教學改革，內容上基本相同，但手段、途徑完全
不同。江豐等人是強勢的，改革是一步到位的，不同於胡一川等
人“原則問題不讓步，其他可以等”的先從課外教學入手的改革。

131　金冶：《我所認識的江豐同志》，載《江豐美術論集》（上），第 412–413 頁。

1949 年 10 月 6 日，召開校務委員會常務委員會第二次會議，討論產生了十個決議，關於教學的決議是："照教務處課程標準草案通過"；"各系每班增加助理一人由教員兼任"；"由每班全體教師及每班學生代表一人組織（教學小組）受教務處領導"；"各班系助理及各班系教學小組組長，照教務處所提名單通過"。 教務處提名的各科系助理組長和各班教學小組組長，大多是中共黨員或"進步"教師，如各班教學小組：預科基本練習教學小組組長為曹思明，創作教學小組組長為張啟；繪畫系基本練習教學小組三年級的組長為龐薰琹、四年級的組長為劉開渠、五年級的組長為倪貽德，創作教學小組組長為張洋兮；圖案系圖案教學小組組長為雷圭元，雕塑系雕塑教學小組組長為周輕鼎；藝術理論教學小組和國文教學小組的組長為魏猛克；政治課教員和專題報告負責人皆為江豐。[132]

　　這些新課程標準的確定和新教學組織體系的構建，保證了新的（即"正確"的）文藝方針和教育方針落實到具體的教學過程中。當然，江豐、莫樸等人在國立藝專主導的教學改革，同樣是以思想改造為基礎的。

　　校務委員會常務委員會成立後，即開始制定政治學習制度和計劃。常務委員會第一次會議討論"如何加強教職員、學生、工友的（政治）學習"問題，決議是"在新的學習機構未成立以前，教職（員政治）學習由前教授會負責推進，學生方面由學生自治會負責，工友由勞動工會負責"[133]。常務委員會第三次會議決議，工友的（政治）學習由夏與參、俞健雨（助？）負責籌劃，職員的

132 《第二次常務委員會會議記錄》，中國美術學院檔案室藏《校務委員會常務委員會記錄》，第 8 頁。
133 《一九四九年第一學期第一次常務委員會會議記錄》，中國美術學院檔案室藏《校務委員會常務委員會記錄》，第 2 頁。

（政治）學習，秘書處由劉葦負責籌劃，教務處由虞開錫負責籌劃 [134]。常務委員會第五次會議討論"本校教職員政治學習已先後開始推行，為加強學習進度，擬請組織'政治學習指導委員會'"議案，決議是"照原有組織進行學習，暫不設（政治）學習指導委員會"[135]。

1950 年春一開學，國立藝專加大了教學改革與思想改造工作的力度。新學期第一次校務委員會議確定本學期的工作任務為：第一，以提高教員思想水平作為本學期中心任務，強調加強以馬列主義為主要內容的政治學習；第二，教學要配合社會實際的需要；第三，加強素描與創作的聯繫 [136]。學期末，又制訂了教職員和學生暑期政治學習計劃 [137]。在此前後一年間，國立藝專連續發動師生下鄉參加土改，共組織三次創作運動，"對新藝術觀點的建立，對新教育方針的實施和鞏固都起了決定性的作用"。但江豐認為"收穫雖然很大，缺點還是不少"，他總結出四個"普遍比較嚴重的缺點"，批判第四個缺點說：

> 一部分受現代諸流派毒害較深的同學……往往根據自己病態的趣味和看法，對生活任意加以歪曲，如把青年農婦或學生畫成聖母的樣子，以為這就是"美"，對一般的農民則畫得很愚蠢，一臉滑稽相，以為這就是"真實"。畫面的組織，大都從形

134 《第三次常務委員會議記錄》，中國美術學院檔案室藏《校務委員會常務委員會記錄》，第 10 頁。

135 《第五次常務委員會會議記錄》，中國美術學院檔案室藏《校務委員會常務委員會記錄》，第 17 頁。

136 見潘嘉俅：《周昌谷：一個悲壯的藝術殉道者》，載《指向深處——周昌谷研究文集》，盧炘主編，上海書畫出版社，2012 年 10 月版，第 386 頁。該文說這三項任務是在 1950 年 3 月校務委員會會議上決定的，有誤。筆者查了 1950 年 3 月 22 日召開的第九次常務委員會議記錄原件（這個月只有這一次常務委員會議），無這些內容。那麼，有可能這三項任務不是在校務委員會議上決定的，也有可能是在校務委員全體會議上決定的。

137 見《第十次常務委員會議記錄》，中國美術學院檔案室藏《校務委員會常務委員會記錄》，第 31 頁。

式出發，著重於幾塊顏色和幾根線條的安排，對作品的主題內容則全不關心，或成了組織色彩、線條的工具。[138]

於是，在江豐主持下，國立藝專率先全面開展關於"形式主義和民族主義"的討論。這場目的在於清理文藝思想的討論，很快就轉為了直接針對個人的批判，批判對象是追崇西方現代流派、追求形式主義的師生，一些教師因此被迫離校[139]。從此，將學術論爭轉變為政治鬥爭和人事爭鬥，更早、更突出地成為了這所學校的傳統。

四、改學制與改名

1950 年 4 月，國立藝專由浙江省教育廳改歸華東軍政委員會教育部。當年 7 月 12 日，華東軍政委員會文化部通知國立藝專更改學制，要求"取消招收初中畢業程度學生肄學之五年專科學制，改行招收高中畢業程度學生肄學之三年本科暨二年研究科學制"。7 月 14 日，國立藝專召開校務常務委員會第十一次會議，通過"關於 1950 年度改制編級的決定"，改制編級方案為：

（1）本學期（一九四九學年度第二學期，下同）的四年級下學期（一九五〇年學年度第一學期，下同）改為新制三年級。（2）本學期的三年級下學期改為新制二年級。（3）本學期新科二年級一年級下學期改為新制一年級。（4）新制一年級分甲乙

138 江豐：《國立杭州藝專同學創作上的問題》，載《江豐美術論集》（上），第 23-26 頁。

139 1951 年上半年，該校（已升格改名"中央美術學院華東分院"）開展對以林風眠為首的"新派畫小集團"的批判，油畫系主任吳大羽未被續聘，離開杭州，林風眠辭職，定居上海。蘇天賜當時被派到蘇州革命大學學習，結業後調到青島華東大學文藝學院。鄭工在《演進與運動——中國美術的現代化（1875-1976）》（第 259 頁）中說，蘇天賜是"借調到蘇州革命大學"，有誤。蘇天賜 1951 年 4 月 8 日記："2 月 28 日結業，由教育部派至青島華東大學文藝學院任教。"見劉偉冬主編，李立新、鄔烈炎、凌青為副主編：《蘇天賜文集》（二）（書信日記卷），東南大學出版社，2009 年 9 月版，第 2 頁。

兩組：1. 甲組：包括預科二年級學生及成績優秀的預科一年級學生與新生；2. 乙組包括成績較差的預科一年級學生與新生。[140]

這樣，國立藝專具備了升格為學院的條件。劉開渠和江豐在完成國立藝專改制工作後，先後向中央文化部有關領導反映國立藝專改院的意見，征得了口頭同意，於 8 月 11 日擬定“杭藝字第五〇六號”文，“呈請華東教育部呈送轉呈中央請求准予改院”，理由為：

> 本校為大江以南的唯一國立高等美術學校。解放以來，本校即改革課程，實施新教學方針。1950 年 8 月更改學制，取消招收初中畢業程度學生肄學之五年專科學制，改行招收高中畢業程度學生肄學之三年本科暨二年研究科學制。教學水平，已有顯著提高。所培養之青年美術幹部，不限於某一省區，所進行之工作，尤將影響整個大江以南的美術運動。
>
> 各國立高等藝術學校，如北京藝專、上海音專，在我中央人民政府成立後未久，均改為學院，在我中央人民政府領導下，藝術教育得到了應有的重視。本校自度教學水準已顯著提高，人事設備各方面亦均相當充實，已具備改院之條件，如仿照上海音專該稱中央音樂學院上海分院的辦法，將本校改稱“中央美術學院華東分院”，不僅國立高等藝術學校名稱劃一，且可促使人民美術教育事業進步的發展壯大。

10 月 1 日華東軍政委員會教育部“高教行字第五四三號”批復，10 月 13 日中央文化部“（50）文教秘字第五三三號”函，批准國立藝專改稱“中央美術學院華東分院”，隸屬華東軍政委員會

140 《華東軍政委員會文化部，呈，事由：為呈報關於改制編級的決定請登核備案由》，中國美術學院檔案室。

文化部。11月7日，國立藝專"遵批"正式改名為"中央美術學院華東分院"。4個月後，該院總務處向華東軍政委員會文化部藝術處副處長陳叔亮彙報說："本院與中央美術學院間並無領導與被領導的關係，均系獨立性的行政單位，但彼此經常交流經驗，在業務上須保持密切聯繫"。[141]

江豐在其擬定的《中央美術學院華東分院暫行規定》中，規定該院的培養目標和教學目的是："培養具有革命人生觀和藝術觀並在美術上掌握一定專門技能的新民主主義建設事業需要的中級和高級美術人才"，"以馬列主義毛澤東思想進行政治教育和思想教育，肅清封建的、買辦的、法西斯主義的反革命思想，樹立科學的觀點方法，發揚愛國主義和為人民服務的思想。"[142]

國立藝專改名為"中央美術學院華東分院"，讓北京的徐悲鴻"尤其興奮"，他說："當年推行形式主義的大本營 —— 國立杭州藝專（應為國立藝專），現在改為中央美術學院杭州分院（應為華東分院）。一年多來，經過徹底改革，（實行了）正確的教學方針"[143]。徐悲鴻的這"尤其興奮"說明，國立藝專已被成功改造，失去了"自己原有的傳統"，也失去了自己原有的"頭號"地位。這標誌着接管國立藝專工作徹底完成，也就是標誌着國立藝專被徹底接管。

141 以上內容見《改稱原因及經過情形》，中國美術學院檔案室。此文檔為中央美術學院華東分院總務處於 1951 年 3 月 9 日致華東軍政委員會文化部藝術處副處長陳叔亮的手稿。

142 轉引自鄭朝：《我院中國畫歷史上的幾個重要階段》，載《浙江美術學院中國畫六十五年》，李寄僧等著，浙江美術學院出版社，1993 年 4 月版，第 81 頁。

143 見趙健雄：《中國美術學院外傳》，浙江人民出版社，2011 年 9 月版，第 121 頁。

第四節 接管廣東省立、廣州市立藝術專科學校

一、準備工作

1. 兩所藝專中共地下組織開展的"護校迎解放"活動

1949 年前的廣州是中共華南地區學生和群眾運動的中心。自 1946 年 7、8 月起，廣州中共地下組織採用特派員制，實行縱深配備的組織方式和單線聯繫的領導方法，先後建立了多個外圍組織，影響最大的是愛國民主協會（簡稱"愛協"）。1947 年 1 月 16 日，中共中央決定設立香港分局，作為華南地區地下工作的統一領導機構，方方任書記，尹林平任副書記。於是，在 1949 年 5 月前，香港成為了"中國共產黨在華南地區的指揮中心、廣州學生撤往遊擊區的中轉站、廣州地下黨培訓學生運動骨幹的基地"[144]。

1948 年 12 月，中共香港分局決定成立青年婦女工作組（簡稱"青婦組"），黃煥秋任組長。1949 年 2 月初，中共香港分局青婦組在香港召開華南學生第一次代表大會，正式成立統一領導華南學生運動機構——華南學生聯合會（簡稱"華南學聯"），通過《華南學生當前行動綱領》和《華南青年聯合會籌備會成立宣言》，該宣言規定了以後華南學生運動的總任務和十項具體任務，要求"華南同學，在今後一切鬥爭行動中，必須執行'力求生存，鞏固陣地，發展力量，相機進攻，擴大影響，準備勝利'的行動方針"。不久，愛協以廣州地下學聯名義加入華南學聯。

144 何薇、黃南冰：《試論解放戰爭時期香港與廣州的學生運動》，載《廣州師院學報》（社會科學版），1997 年第 4 期，第 43-47 頁。

4月，中共中央決定改組香港分局為華南分局。5月7日，中共華南局發出《關於大軍渡江後華南的工作指示》，要求先解放農村，以便在南下大軍到來時集中力量解放城市並追殲殘敵，同時抓緊做接管城市的準備。

據此指示，中共華南局青婦組以華南學聯名義在《華商報》發表《為紀念"五四"30周年，華南學聯告同學書》，要求有領導地將學生組織起來，開展"爭生存、爭自由、爭民主、反饑餓、反遷校、反恐怖迫害、反軍警憲特進駐學校"的鬥爭，具體佈置了五項工作：

> 一、鞏固與擴大校內外師生員工的大團結，爭取社會支持；二、反對遷校，反對撤退，保護校內一切，使人民公產完全無缺；三、反對特務威脅學校，並注意他們的陰謀，調查搜集他們的罪證；四、有計劃地開展深入的學習運動，改造落後思想，確立新的人生觀；五、展開宣傳活動，提高羣眾覺悟，為解放軍打下更深廣的羣眾基礎。

1949年8月1日，中共中央決定撤銷已從香港遷至廣東梅縣的華南分局，成立新的華南分局。9月6日，新華南分局在江西贛州成立，葉劍英任第一書記，張雲逸任第二書記，方方任第三書記，古大存任副書記。於是，廣州中共地下組織接受新華南分局領導，按照新華南分局指示，改變了工作任務，將工作重心從"集中力量反擊國民黨殘敵製造的'七二三'事件[145]"和"保證迎接解放、準備接管城市"，轉到"緊密配合南下大軍的軍事進攻，取

145 "七二三"事件，指發生在1949年7月23日的廣州國民黨軍警鎮壓廣州學生運動的事件。該日零時至下午一時，國民黨廣州綏署特務隊、刑警隊和警備部隊包圍了中共在廣州開展學生運動的中心——中山大學，逮捕中共黨員和"進步"師生近二百人（教師十四人，學生約一百八十人）。

得護校鬥爭的勝利，迎接廣州的解放"上。[146]

當時，廣東省立藝專和廣州市立藝專校舍同在廣州古刹光孝寺，只隔着一堵圍牆，所以廣州學聯領導兩校學生開展"護廠護校，迎解放"鬥爭，不是分開進行的，是以廣州市立藝專為主陣地，串連廣東省立藝專，統一組織，一致行動。

1948 年春，中共地下黨員張連品進入廣州市立藝專，單線聯絡人與領導人是唐北雁，任務是首先物色和團結一批進步學生，進行宣傳教育，積極慎重地建立愛協組織。張連品以請教繪畫名義，結交了一些班社的正、副社長。1948 年 6 月至 9 月間，唐北雁派音樂班沈強英、鄭秉鈞和葉萬平三位愛協成員，與張連品單線聯繫接上關係，張連品讓他們每人分別物色、聯繫、教育兩三個同學。他們通過發動幾個班社出版牆報和以短文、詩歌、漫畫等形式，揭露控訴蔣管區從政治到經濟的黑暗和遍地哀鴻景象，串連幾個班社部分同學看進步電影等一系列活動，吸收了劉昌津、李學年、陳明亮、林文苑等參加愛協，並依靠他們對幾個班級開展交朋友的活動。1949 年 2 月前，廣州市立藝專愛協成員以開展"合法"活動為主，進一步團結教育羣眾，發動同學與廣東省立藝專同學串連，一致行動，開展了抗繳增收學什費、工讀互助、義賣義演支援教授等活動。4 月份，組織廣東省立、廣州市立藝專師生參加"反饑餓、爭取合理待遇"罷教遊行。

1949 年 5 月起，受華南學聯領導的廣州學聯將工作重點轉到"迎接解放、護廠護校、準備接管"方面，抽調廣州市立藝專學聯成員黃少強、溫沃強，協助張連品（2 月前撤離市立藝專）開展發動工人、保護工廠機器設備工作。6 月至 7 月間，為做好學聯成

146 以上內容綜合參見黃義祥：《廣州學生迎接解放》，載《中山大學學報‧哲學社會科學版》，1990 年第 1 期，第 69–76 頁；黃義祥：《中國共產黨對廣州學生革命運動的領導（1946–1949）》，載《中山大學學報》（社會科學版），1991 年第 3 期，第 66–73 頁。

員思想和組織上迎接解放的準備，抽調廣州市立藝專學聯成員齊虹享、郭惠堂、朱松堅、莫日芬、梁楓等參加大專院校學生夏令營，後又參加夏令營青年服務站，開辦工人、農民、婦女、兒童識字班，以這些公開的活動做掩護，開展學習活動。夏令營被迫結束後，廣州市立藝專學聯成員鄭秉鈞、沈英強、葉萬平、李學年、陳明亮、李民欽等相繼從香港轉移到東江解放區，劉昌津、齊虹享、郭惠棠、朱松堅、王國城、梁楓等留校開展護校工作。

此期間，國民政府廣州市教育局遣散了廣州市立藝專部分教職員，不少教師自動離校，有的回家，有的去了香港，校長高劍父去了澳門，大部分學生由於放暑假也離開了學校。在空疏的廣州市立藝專，留校學聯成員先開展了"調查登記學校財產"、"登記留市教職員工和同學住址"、"在學聯成員中進行形勢與任務和革命氣節教育"、"檢查《秘工條例》的執行情況"等接管準備工作。廣州解放前幾天，廣州市立藝專學聯發動能回校的同學回校住宿，購買一批糧食和食物儲存在校內，提示重點保護的財產、檔案等，派同學代表與校方協商共同組織護校隊，防止臨近解放的"真空"期間學校被壞人搶劫或破壞。

10月14日，廣州解放，次日廣州市立藝專學聯接到通知，要求繼續堅持護校，等待接管移交。17日，一身份不明身着西裝的"粗漢子"，帶人開一輛打着"中共華南局工同巡護隊"黃旗的卡車，要進校接管清點物資，護校隊關上大門，拒絕他們進校。18日，廣州學聯代表與軍代表到校，護校隊一一清點移交，同時發信通知師生回校，一兩天內有一百多名師生返校。[147]

值得注意的是，在廣州學聯領導廣東省立、廣州市立兩所藝

147 以上內容見張連品：《開展愛國民主運動，迎接廣州解放 —— 解放戰爭後期廣州市立藝專的學運回憶》，載《廣州黨史資料》（第25期），中共廣東省委黨史資料徵集委員會編，廣東人民出版社，1985年1月版，第13-19頁。

專師生開展"護廠護校、迎解放"活動的同時，香港中共地下組織也在廣州組織開展了同樣的工作，如中共香港文委黨組派遣原在兩校任教的譚雪生、黃篤維回到廣州，開展調查工作和聯繫師生護校，香港人間畫會[148] 還電召黃篤維返回香港彙報兩校近況，並委託他聯繫師生做好護校工作[149]。這廣州和香港兩方面中共地下組織，同時在兩所藝專開展的"護校迎解放"工作，是否有統一安排，是否有相互聯繫，不得而知。

2. 廣州市軍管會文管會的接管準備工作

1949 年 9 月中旬，中共中央華南分局在江西贛州召開擴大會議，制定接管廣州的政策，討論接管機構的設置和人員配備等問題，決定抽調曾參加瀋陽、長春、天津、北平、上海等城市接管工作的幹部及香港和廣東各遊擊區幹部，參加接管工作。與此同時，在廣東惠陽解放區成立東江教導營，集中從內地和香港撤回的中共黨員和進步人士，學習黨的城市政策，為接管廣州準備幹部。[150]

10 月 14 日，廣州解放，10 月 21 日廣州市軍事管制委員會成立，設八個接管委員會和四個部（處）。文教接管委員會由隨軍南下的幹部和香港、廣州中共地下組織以及東江遊擊區抽調的幹部（多為文學藝術領域資深學者）組成，李凡夫、饒彰風分任正副主

148　1945 年 9 月起，"為保留革命的力量，團結各民主人士進行革命宣傳"，在國統區從事"進步"宣傳、文化工作的負責人，陸續從廣州、上海、南京、漢口、重慶等地轉移到香港，至 1946 年下半年，抵港的知名文化人士已近五百餘人，其中包括大批美術工作者。為繼續開展美術宣傳和解決生活問題，黃新波等人在中共香港文委的領導下，於 1946 年 6 月成立人間畫會，至 1949 年已吸收來港"進步"美術工作者不少於五十多人。見劉曉嬋：《"人間畫會"研究》，碩士論文，浙江師範大學，2016 年 5 月。

149　華南人民文學藝術學院校史編輯委員會編：《華南人民文學藝術學院校史：化雨春風六十年》，中國文聯出版社，2007 年 12 月版，第 23、85 頁。

150　綜合見廣東省地方史編委會編：《廣東省志·政治紀要》，廣東人民出版社，2004 年 3 月版，第 130 頁；當代廣東研究會編：《嶺南紀事》，廣東人民出版社，2004 年 8 月版，第 27 頁。

任。文管會設文藝處，歐陽山、周鋼鳴分任正副處長，下設接管組、音樂組、美術組、影劇組、羣眾文化輔導組、舊劇改革組、創作出版組、攝影組。美術組組長為黃新波，組員有戴英浪、陸無涯、陳雨田、林仰錚、謝子真、王立、陳更新、譚雪生、徐堅白等人。據譚雪生回憶，他在 10 月底前往廣東省立藝術專科學校，聯繫師生，瞭解情況和交代政策，接觸合作的學生有蔡暢璠、周佐愚、梁楓等。[151]

廣州市軍管會文管會組建後，立即聯合廣州學聯，開展接管公立學校準備工作。為宣傳方針政策和廣泛發動羣眾，文管會通過各學校成立的"迎接解放軍工作委員會"（簡稱"迎解工委會"），連續召開了幾次"動員會"：10 月 24 日，市學聯首先召開學生代表會議，由學聯主席何錫全介紹學聯鬥爭歷史和各校"迎解工委會"的工作情況；10 月 25 日，文管會舉行大中學校師生解放後第一次大集會，文管會主任李凡夫講話，對長期堅持鬥爭的同學表示慰問，對犧牲的同學謹致悼念，以陝北公學和華北大學為例，闡明黨的知識分子政策，希望全體師生團結起來，學習馬列、毛澤東思想和黨的各項政策，確立為人民服務的宇宙觀，協助政府做好接管工作；10 月 27 日，文管會召開大中學校教職員大會，李凡夫傳達《中國人民政治協商會議共同綱領》中"人民政府應有計劃有步驟地改革舊教育制度、教學內容和教學方法"等規定的精神，然後指出"目前問題，首先要進行接管，這是人民的接管，要求大家協助"。[152]

151 綜合見廣州市地方誌編纂委員會：《廣州市志》（卷十六：文化志・文物志・出版志・報業志・廣播電視志），廣州出版社，1999 年 9 月版，第 456 頁；王琦：《藝海風雲——王琦回憶錄》，人民美術出版社，1998 年 1 月版，第 151 頁；譚雪生：《文藝學院辦學歷程的回顧》，載《華南人民文學藝術學院校史：化雨春風六十年》，第 23、85 頁。

152 曹思彬、林維熊、張至：《廣州文史資料專輯・廣州近百年教育史料》，中國人民政治協商會議廣東省廣州市委員會文史資料研究委員會編，廣東人民出版社，1983 年 12 月版，第 322-323 頁。

二、接管與憂慮的產生

1949 年 11 月 1 日，廣州市軍管會文藝處奉命接管廣東省立藝術專科學校和廣州市立藝術專科學校，南下幹部洪藏、黃山定、丁達明任接管小組軍代表，美術組黃新波、譚雪生等當地原地下工作者，主要任務是"參與配合"和開展復課工作 [153]。

廣州解放後，之前受國民黨"迫害"而離開廣州的兩所藝專師生，以及之前廣州中共地下組織為"保存力量"而轉移至東江遊擊區和香港的兩所藝專師生，陸續返校，進一步加強了接管力量。兩所藝專"留下的家底薄而又爛"[154]，接收方面工作相對簡單，"慶祝會一過便無事可做了"，導致美術組一些人在接管工作還未結束時，"已流露出對接管工作的某些憂慮，對自己今後的工作安排，心中無底，是留是去，仍在徘徊不定"。不僅美術組如此，文藝處其他小組的許多人，當時也都在為自己今後的去向作打算 [155]。

洪藏等奉命接管兩所藝專的當天，關山月、陽太陽、楊秋人、張光宇、黃茅、麥非、譚炎、王琦等人，代表所有之前未能返回內地的人間畫會成員，從香港護送他們集體在新中國成立後以"高標準"繪製的名為《中國人民站起來了！》的巨幅毛澤東畫像 [156]，回到了廣州。關山月、陽太陽、楊秋人原為市立藝專教

153 見譚雪生：《文藝學院辦學歷程的回顧》，《華南人民文學藝術學院校史：化雨春風六十年》，第 85 頁。

154 見羅源文：《華南文藝學院始末》，載《文史縱橫》，廣州市文史研究館編，2001 年第 2 期，第 95 頁。

155 見王琦：《藝海風雲 —— 王琦回憶錄》，人民美術出版社，1998 年 1 月版，第 150–152 頁。

156 1949 年 10 月 1 日中華人民共和國成立，毛澤東宣告"中國人民站起來"，留在香港的人間畫會成員"受到極大的精神鼓舞，大家商議以此為題材，創作一副巨大畫幅的毛主席全身像"，以表達他們"熱愛黨的領袖、熱愛祖國的真摯感情。"於是，於 10 月 16 日在港澳文協樓上動筆，用七天時間完成了名為《中國人民站起來了！》長約三丈的巨幅毛澤東畫像。王琦：《我國第一幅毛主席巨像五十年前由香港人間畫會完成》，載《美術》，1999 年第 11 期，第 16–17 頁。

師，回校執教毫無問題，而王琦、張光宇、黃茅以及之前回到廣州的梁永泰，雖在兩所藝專受到了學生的歡迎，但沒有機會在廣州"繼續參加革命工作"，不得不返回香港"以待時機"[157]。

這些"終於回到祖國母親懷抱裏來"的香港人間畫會成員之所以受到冷遇，與當時中共領導人對國統區地下組織存在的問題作出過於嚴重的估計有關。解放軍渡江攻佔南京後，中

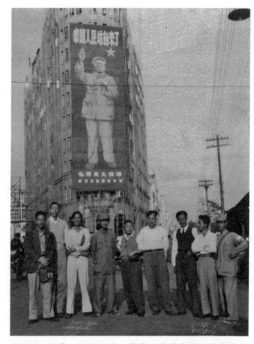

1949 年 11 月 7 日（6 日），留港人間畫會部分成員集體繪製的巨幅油畫《中國人民站起來了！》懸掛在廣州愛羣大廈。圖為人間畫會成員在此油畫安裝完成後的合影，左起：伍千里、王琦、麥非、黃新波、張光宇、黃茅、楊秋人、關山月、陽太陽。

共領導人認為，之前活動在國統區的中共地下組織及外圍組織，普遍存在"思想混亂"和"組織不純"的問題，毛澤東明確指示，在處理、對待中共地下黨幹部方面，應採取"降級安排，控制使用，就地消化，逐步淘汰"的方針[158]。

中共香港局（後為華南局）文委領導的香港文藝組織中，確有

157 王琦：《藝海風雲 —— 王琦回憶錄》，人民美術出版社，1998 年 1 月版，第 149–151 頁。

158 關於新中國成立前後處理整頓地下黨組織及任用地下黨成員的情況，綜合參見趙亮：《團結、教育和整頓 —— 新中國成立前後整頓地下黨組織工作述論》，載《三峽大學學報》（社會科學版），2014 年第 2 期，第 86 頁；楊奎松：《建國初期的幹部任用》，載《共產黨員》，2009 年第 22 期，第 44 頁。

許多人一直不能"正確"認識、理解中共中央的方針政策。如在黃新波向留港文藝工作者傳達毛澤東在中共七屆二中全會上關於"今後的工作重點將由農村轉入城市,黨的幹部要學會在工作中增強本領並積累經驗,要學習黨在城市工作的方針政策"講話的主要內容後,有人覺得這"大大加強和鼓舞了他們每個人的信心",因為他們"就是長期在大城市工作的,自信在這方面有較多的實踐經驗,在今後工作中,更可以充分發揮自己的優勢",李凌甚至十分興奮地認為將工作重點由農村轉向城市,為他支持的"洋唱法"提供了理論和政策根據 [159]。

尤其人間畫會,主張繪畫藝術既要反映現實鬥爭,也要揭示人性,並追求表現形式,明顯偏離了延安文藝座談會規定的文藝方向 [160]。又尤其是人間畫會的實際領導人黃新波,在藝術創作"忽視了藝術服務於大眾的意義,忽視了大眾在藝術形式上的要求",具有"既欲批判而又沉湎於形式個人表現的矛盾傾向" [161]。更為嚴重的是,黃新波在受到中共香港分局工委有組織的批判 [162]後,思想仍未有根本改變,到 1949 年 2 月,不僅創作"風格依然",還堅持認為"在一個真理下,(應)允許有各種藝術表現形式去表現社會生活的內容" [163]。

159 王琦:《藝海風雲 —— 王琦回憶錄》,人民美術出版社,1998 年 1 月版,第 139 頁。

160 關於人間畫會的藝術主張,可見其宣言。該宣言載《中國西畫五十年 1898–1949》,朱伯雄、陳瑞林編著,人民美術出版社,1989 年 12 月版,第 617 頁。

161 此為 1947 年 12 月 29 日,邵荃麟在香港《華商報》發表的《略論新波的繪畫》一文中對黃新波油畫的批評。邵荃麟時任中共香港分局文(工)委書記,他的這個"略論",等於代表組織對黃新波的藝術定了性。

162 1947 年 12 月 15 日至 18 日,人間畫會成員黃新波、方菁、陳雨田、陸無涯、盛此君、特偉在香港聯合舉辦《六人畫展》。籌辦該畫展時,黃新波的油畫已引起爭論,中共香港文委組織召開了關於黃新波參展作品的討論會。該畫展閉幕後不久,中共香港文委又組織召開關於黃新波繪畫的討論會,肯定黃新波的版畫具有"鬥爭力量",批判黃新波的油畫具有形式主義傾向。見劉曉輝:《"人間畫會"研究》,第 20–21 頁。

163 黃新波:《小論美術批評》,載香港《大公報》,1949 年 2 月 13 日。

全國第一次文代會召開前夕，人間畫會在港成員召開了幾次集體討論會，歸納各種意見後，由王琦、黃新波、黃茅、余所亞執筆，寫成洋洋萬言的《我們對新中國美術事業的意見》，初稿由中共香港工委負責人過目並提出意見，修改後於 1949 年 5 月 20 日在香港《文匯報》刊出。王琦買了幾份刊載了該文的《文匯報》，請葉以羣帶到北平送交全國第一次文代會。四十年多後，王琦說："現在看來，這份意見書有許多地方的提法和內容都是與黨的政策精神不相符的，特別是把一些應該團結爭取的對象錯誤地列為'美術罪犯'，在解放後的政治運動中引起了不良的後果，使這些朋友遭受到不應有的打擊，更令人感到不安。"

　　而且，在港的中共文藝工作者由於多年從事地下工作，多少都有"歷史污點"。人間畫會在一些成員回內地參加工作前，請夏衍作報告，講講時局和今後文藝工作的方針任務，有人問："對一些有歷史污點的人應該抱甚麼態度？"夏衍回答："文藝界有些人有這樣或那樣的歷史問題，我們要作具體歷史的分析，不能因為他們有些問題便不使用他，但是我們絕不把他放在領導崗位上。如果要他當領導，那些沒有問題的同志當然就不會高興了。"這給那些本來充滿信心、期望極高的人間畫會成員"打了個預防針"。王琦在特偉離開香港時，特地委託他帶一封信給在北平的李樺，對過去雙方"在木協工作上產生的一些誤會作了必要的解釋，並表示今後在新形勢下，大家應該更加重視團結問題，以利工作的開展"。[164]

164　以上內容見王琦：《藝海風雲 —— 王琦回憶錄》，人民美術出版社，1998 年 1 月版，第 139-152 頁。

1949 年 10 月 26 日，港九美術工作者舉行《慶祝中華人民共和國成立暨華南解放大會》，會上李鐵夫與廖冰兄等提出每人自願捐出作品舉行勞軍美術展覽會，籌款慰勞解放軍，並把 11 月定為勞軍月。圖為留港美術工作者在大會上即席揮毫。

三、合併與改造為新校

　　1950 年 1 月，中共華南局召開華南地區（含廣東、廣西省）文藝座談會，成立華南文聯籌備委員會，歐陽山任主任。在歐陽山主持的文聯籌備會上，前香港文委黨組成員林林、周鋼鳴和原香港人間畫會成員黃新波、楊秋人等委員，以及來自原香港中華音樂院、中原劇藝社的委員，提出了他們在香港醞釀的，在接管廣東省立、廣州市立兩所藝專後，將兩所藝專合併成立一所新型藝術學院的方案。

　　他們認為，這兩所學校的性質、內容和科系設置基本相同，校舍又同在一處，只隔一堵圍牆，可以將原有各自具備一定基礎

的美術、音樂、戲劇專業合併，進行機構改組和人員調整後，再增加文學專業，便可節省人力、物力，辦成一所"旨在培養革命文藝幹部"的華南地區綜合性文學藝術學院。這個方案得到與會者一致贊同。隨即，軍管會文藝處委派楊秋人、關山月、陽太陽、陳卓猷成立兩校聯合校務委員會，楊秋人任主任委員，先進行復課工作，實行兩校聯合上課，學生亦均甚贊同。

為徹底合併與改造兩所藝專，文藝處根據軍管會指示，成立了華南人民文學藝術學院計劃委員會，歐陽山任主任委員，楊秋人、符羅飛、陽太陽任副主任委員，周鋼鳴、林林、丁波、黃新波、華嘉、葉素、杜埃、樓棲、陳卓猷、黃秋耘、牛純仁、黃寧嬰、李門、胡明樹、謝功成、關山月、俞薇、譚林、梁倫、黃定山、戴英浪共二十一人任委員。華南人民文學藝術學院計劃委員會成立後，連續召開會議，制定了教育方針和各項原則。當月，軍管會命令停辦兩所藝專，合併改組為華南人民文學藝術學院。

在各方支持和配合下，兩所藝專合併和新學院籌建工作進展迅速，組織構建、人事調整、補充幹部等問題都解決順利，工作制度、教學制度和會議制度等都制訂完備。其他事項如從香港文委運回抗戰時期由桂林轉去香港的一批珍貴圖書資料，也都有專人負責。經過兩個多月緊張籌備，各項準備工作就緒，計劃委員會上報上級機關批准，葉劍英簽署報中央人民政府政務院教育部正式立案。當年 3 月 1 日，華南人民文學藝術學院正式成立，任命歐陽山為院長，同時對外宣佈廣東省立、廣州市立兩所藝專停辦，原教職員除一部分留用外，由文藝處派送到革命大學性質的南方大學學習。[165]

165 以上內容綜合見《華南人民文學藝術學院校史》、《華南人民文學藝術學院成立經過和現狀的報告》，載《華南人民文學藝術學院校史：化雨春風六十年》，第 23、36 頁。

歐陽山自稱是"帶着延安文藝座談會的精神"南下回到廣州的[166]，在他的主導下，借鑒延安魯藝模式構建了華南人民文學藝術學院行政體系。原定學院行政管理採用委員會制，歐陽山任主任委員，楊秋人、符羅飛任副主任委員，後改為院長負責制，設院長室為最高權力機構，組織構架為：

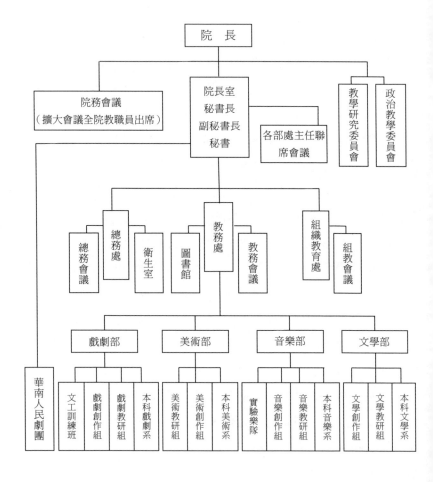

166 歐陽山：《歐陽山文集》（第 10 卷），花城出版社，1988 年 8 月版，第 4402-4403 頁。歐陽山於 1941 年皖南事變後，在周恩來的安排下化裝從重慶轉移到延安，先任中共中央文化工作委員會常委，後任中央研究院文藝研究室主任，1942 年 2 月到延安中共中央黨校第三部學習，5月參加延安文藝座談會和整風運動。

規定：院務會議由院長主持召開，參加人員為院長、正副秘書長、正副處主任、正副部主任、教授代表、學生代表，擴大會議由全院教職員出席；各部主任聯席會議由秘書長主持召開，參加人員為正副秘書長、各部處正副主任；教務會議由教務處主任召開，參加人員為教務處主任、部主任、正副教授、講師、助教、教務員、圖書館員；總務會議由總務處正副處長召開，參加人員有文書、會計員、出納員、事務員、衛生員、雜務員代表、院警代表；組織教育處設人事員、輔導員、學習組長，組教會議由處長、輔導員、學習組長參加。[167]

可見，華南人民文學藝術學院的行政組織系統，具有典型金字塔結構，完全體現了民主集中制"少數服從多數"、"個人服從組織"、"下級服從上級"、"全黨服從中央"四個基本原則，即權力高度集中於院長歐陽山。

華南人民文學藝術學院成立後，工作重點首先放在了組織教職員開展政治學習活動上。全院教職員分編成數個小組，在文聯學委支會領導下分五個階段學習政治：第一階段，學習內容是毛澤東《在延安文藝座談會上的講話》，並結合開展批評與自我批評；第二階段，學習內容是《中蘇友好互助條約》；第三階段，學習內容是"反三無（無政府、無組織、無紀律）思想"；第四階段，學習內容是"黨員與非黨員團結問題"；第五階段，學習內容是《共同綱領》。[168]

華南人民文學藝術學院的辦學宗旨和教學方針是："貫徹以馬克思列寧主義、毛澤東思想為指導，樹立正確的人生觀、世界觀

167 《華南人民文學藝術學院校史》，載《華南人民文學藝術學院校史：化雨春風六十年》，第26-27頁。

168 吳建儒：《廣東省美術家協會1950-1966年活動初探》，載《廣州美術學院2007屆美術學、藝術設計學畢業生論文集》（二），廣州美術學院教務處編，貴州教育出版社，2008年5月版，第464頁。

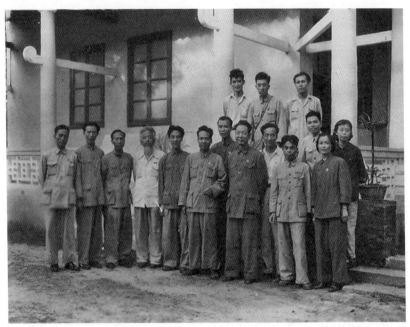

華南人民文學藝術學院領導幹部合影。前排左起：黎雄才、楊秋人、方人定、黃道源、陽太陽、陳雨田、陳殘雲、歐陽山、黃篤維、楊訥維、關山月、虞迅、徐堅白，後排左起：譚雪生、黃新波、梁錫鴻。

和價值觀，培養全心全意為人民服務的文藝幹部和專業人才。"教學上強調五個結合，即："業務課與政治課相結合"、"學與用相結合"、"理論與實際相結合"、"建立思想工作制度與發揚生動活潑的民主生活相結合"、"在校教育與參加社會改革實踐相結合"。這五個結合完全體現在各專業的教學計劃和課程設置上。

如美術部三年制本科的課程設置是：第一學年，著重基本訓練，課程如下：素描、速寫、透視、水彩、解剖、解剖實習、色彩、創作方法、創作實習；第二學年，分系學習，共分漫畫、應用美術、版畫、墨彩畫、油畫、雕塑六個系，每系每週授課（如版畫系的版畫課）六小時，其他課程有人民美術、新民主主義論、文學講座、創作實習、素描、社會發展史、青年革命一般修養；

第三學年，"主要著重專門研究，目的在養成普及美術的專才，出去即能創作，由教授作個別指導，除政治學習外，多創作實習、專題演講報告及討論，共修的課程是素描及人民美術，人民美術著重民族藝術、民間藝術有系統的研究"。

政治課為全校公共課，具體安排是：每星期一由歐陽山主講"人民藝術論"，以毛澤東《在延安文藝座談會上的講話》為教材；每星期五由杜埃和《誰養活誰》的作者張明江主講"社會發展史"。

華南人民文學藝術學院制定了嚴格、具體的政治學習制度：第一，規定每晚討論；第二，以班共同討論為原則；第三，班主任必須參加班的討論，並寫小結報告，小結報告內容為：討論過甚麼問題？解決了甚麼問題？有些甚麼沒有解決的問題？有些甚麼特殊情況？第四，班主任的小結報告由部主任加簽意見轉交任課教授；第五，班主任必須出席聽大課；第六，討論提綱由任課教授擬定交政治教學委員會決定。

這樣，華南人民文學藝術學院在第一個學期，教學上就取得了兩方面成績或具有了兩大特色：

一、理論與實踐有了初步的配合文藝學院的教育方針，標明了是培養為人民服務，首先是為工農兵服務的文藝普及幹部，平素的政治教育和文藝思想教育，始終堅持這個方針，六個月的學習，同學們初步樹立了為人民服務的觀點……已經能夠將思想教育和業務學習結合起來……二、能和一切政治任務相結合……例如在過去的作品中，曾經配合了'紅五月'的各種活動，配合了解放海南的勞軍迎軍熱潮，配合了建黨建軍紀念，配合'紅十月'的各種活動而創作，現在的新作中，又和反美帝侵略，保衛世界和平及生產建設等政治任務結合，這首先是思想上的成功。

1951 年，華南人民文學藝術學院美術部赴農村參加土改的學生合影（第二排右一為陳金章）。

　　1950 年底，華南人民文學藝術學院根據華南分局的指示，組織師生參加農村清匪、反霸、減租、退押、征糧支前和土改試點。1951 年土改運動全面鋪開，歐陽山帶領 52 級學生，全程參加了高要縣的土改，陳殘雲帶領部分 52 級和 53、54 級學生參加了寶安、雲浮、羅定、封開等縣的土改。"師生們就是這樣參加一次社會改革實踐，回校學習一段時間，又參加另一次改革實踐。這樣做對廣東農村土地改革作出了貢獻，也鍛煉了自己，不少學生加入了中國共產黨和共青團，許多人創作了反映土改的文藝作品"。[169]

169　以上內容綜合見《華南人民文學藝術學院校史》、《華南文藝學院各部課程》、《關於文藝學院展覽會》，載《華南人民文學藝術學院校史：化雨春風六十年》，第 24–25、38、42–43、47–48 頁。

可見，華南人民文學藝術學院不僅行政管理體系繼承了延安魯藝模式，而且在教學上也借鑒了"老解放區革命大學，特別是延安魯藝的傳統經驗"，從課程設置到教學方法都繼承了延安魯藝在 1941 年 3 月形成的教學模式[170]。歐陽山為更徹底地繼承或延續延安魯藝精神，曾一度在學校實行師生日常生活"供給制"和"包乾制"[171]。

如果說華南人民文學藝術學院的成立，標誌着接收廣東省立、廣州市立兩所藝專工作的完成，那麼，完全按照延安魯藝模式構建華南人民文學藝術學院，則說明改造廣東省立、廣州市立兩所藝專工作的完成，也就是徹底接管了這兩所學校。

170 魯藝成立後，最初學制為短訓性質，只有九個月，分為兩個學期三個階段，第一階段學習三個月，第二階段到抗戰前線或部隊實習三個月，再回校學習三個月，稱為"三三制"。1939 年 1 月學制延長為一年，當年 7 月改為兩年。魯藝從 1940 年起進行正規化建設，1941 年 3 月學制改為三年，1943 年又把學制調整為兩年，課程設置分為必修課、選修課、專修課三類，重視政治理論課和文藝理論課，佔總課時量四分之一以上。見楊德忠：《延安"魯藝"美術系的師資學員及其教學史考 —— 從師資、學院及教學概況看延安"魯藝"美術教育的特點》，載《藝術學研究》，2012 年第 1 期，第 571–578 頁。

171 羅源文：《華南文藝學院始末》，載《文史縱橫》(2001 年第 2 期)，關振東主編，廣州市文史研究館出版，第 96 頁。

第二章

接管公立美術研究、展覽和民眾教育機構

如導論所言，國民黨在其統治中國的二十二年間，始終堅持根據"平時"而不是"戰時"需要來發展各項文教事業。所以，一直處於貧困狀態的國民政府，不僅重點發展了高等美術專業教育和師範教育，還建立了為數不多的美術研究和展覽機構，以及遍及全國各地數量眾多的具有美術普及功能的民眾教育機構。這些公立的研究性、公共性、普及性美術機構，在 1949 年前後各解放軍部隊以軍事管理方式接管城市過程中，皆屬於立即予以沒收的對象，所採取的政策和處理手段，與接管公立學校基本相同。

第一節 接管公立美術研究機構

1949 年前各地建立的美術研究機構，除 1944 年 2 月成立的國立敦煌藝術研究所[1]，其餘皆為公私立高等教育和專業美術教育機構的下設機構。

設於公立高等教育和專業美術教育機構的美術研究機構主要有兩家：一是 1927 年 9 月國立京師大學研究所國學研究館[2]成立的藝術組；二是 1928 年 3 月 26 日國立藝術院成立時設置的研究

1　于右任於 1941 年 10 月初專程考察敦煌莫高窟後，向國民政府提交"設立敦煌藝術學院，以期保存東方各民族文化而資發揚敦煌藝術研究"的提案。1943 年春成立國立敦煌藝術研究所籌備委員會，1944 年 2 月國立敦煌藝術研究所正式成立，隸屬國民政府教育部，常書鴻為首任所長。1945 年 7 月國民政府教育部下令撤銷國立敦煌藝術研究所，後在常書鴻、傅斯年、向達等人的呼籲下，於 1946 年秋恢復。關於首先提議成立敦煌藝術研究所的人是誰，多有爭論，有說是于右任，有說是張大千。可以肯定，于右任在此事上起了重要、乃至決定性的作用。

2　國立京師大學研究所國學研究館的前身是 1922 年 1 月成立的北京大學研究所國學門，1927 年由於北京大學改名為"國立京師大學"而改為此名，1929 年 8 月北京大學恢復校名，於 1932 年改稱北京大學研究院文史部。

部。國立京師大學國學研究館藝術組從未開展活動和招生，可能只是以名目存在過，也可能存在不久就消失了[3]。國立藝術院研究部在成立之初計劃招收繪畫、雕塑、圖案、建築四科研究生，但由於缺乏師資，1929 年的首次招生只能 "暫招繪畫科一班以十人為滿額"，實際只招收了李可染和張眺兩人，之後便再無招生而名存實亡了[4]。

設於私立高等美術教學機構的美術研究機構主要有三家：一是 1928 年 10 月 10 日在上海成立的私立藝苑繪畫研究所；二是私立上海美術專科學校於 1932 年設立的繪畫研究所；三是 1946 年私立蘇州美術專科學校在上海分校改設的研究科。這些私立美術研究機構都曾有大數量招生，但制度多不規範，1949 年前後，有的已不存在，即使存在，也是作為其所屬學校整體的一部分，而不是作為獨立機構被不接管[5]的。

所以，中國共產黨人在新中國成立前後能夠接管的獨立建制的美術研究機構，只有國立敦煌藝術研究所。

接管國立敦煌藝術研究所

國立敦煌藝術研究所成立後，應該由於地處過於偏僻，且屬於純學術機構，而在 1949 年前沒有被中共地下組織滲透。從國立敦煌藝術研究所全部在職人員到 1949 年秋都 "對共產黨瞭解不

3　筆者只在《國立京師大學要覽（1927 年 9 月 14 日-9 月 28 日）》的 "國立京師大學國學研究館規程" 中見到 "藝術組" 名目，未見關於國立京師大學國學研究館藝術組開展活動和招生的任何史料，也未見北京大學研究院文史部設置藝術組的史料。《中華民國史檔案資料彙編》（第三輯·教育），中國第二歷史檔案館編，鳳凰出版社，1991 年 6 月版，第 226 頁。

4　綜合見《國立藝術院研究部招生簡章》，載《國立藝術院半月刊》，1929 年特刊；任榮春、胡光華：《中國近現代美術史》，天津人民美術出版社，2005 年 1 月版，第 157 頁。

5　中共建國前後對私立學校採取了不接管即不接收但要管理的策略。詳見本書第三章第一節 "不接管私立學校的政策"。

多，也不瞭解解放軍"[6]的情況看，在解放敦煌前，中共地下組織沒有派人到該研究所發動開展"迎解放"活動。此時，國立敦煌藝術研究所共有職員十四人，其中專業研究人員七人，設考古、總務兩組，常書鴻任所長。

1949年9月28日，解放軍第一野戰軍某部十二團佔領敦煌縣，晚上得到國立敦煌藝術研究所被國民黨散兵游勇搶走糧食的消息，第二天一早，團長張獻奎、政委漆承德、副政委謝允帶領一個連，拉了一車的麵粉、肉、油到達莫高窟，所內工作人員高興地恭候在林陰道上，熱烈地握手歡迎。到達千佛洞寺院內，張團長拿出彭德懷發佈的"保護敦煌千佛洞"的命令，說："我們奉彭總的命令保護你們，保護敦煌千佛洞。敦煌石窟很重要，是國家的珍貴文物。共產黨的政策，國家的文物都要保護，研究所的工作要繼續做。大家的生活都很苦，人民政府成立了，一切都會管的。"[7]

隨即，常書鴻等直接與中共敦煌縣委和中共酒泉地委取得了聯繫，"得到了熱切的慰問與關懷。成批的糧食和棉衣隨即按照全所職工的花名冊分發下來。接着北京中央文化部文物局又拍來了慰問電"，要求他們"安心工作，繼續為保護和研究敦煌文物而努力"[8]。此後，國立敦煌藝術研究所由酒泉地委和專署代管，所需物資和經費由敦煌縣政府、地區專署及國家文物局供給。此時的敦煌藝術研究所，雖然"實際上從敦煌解放那天起地方黨政領導一直都在領導和關心"，但還沒有被正式接管。

6　孫儒僩：《解放前夜》，載《蘭州晚報》，2015年11月2日B08版。另，筆者所見文獻資料未有提及1949年前國立敦煌藝術研究所有中共地下組織的活動。

7　敦煌市委黨史辦公室：《敦煌和平解放》，載《酒泉地區黨史資料彙編》(二)，中共酒泉地委黨史資料徵集辦公室編，1991年7月，第60-61頁。

8　常書鴻：《敦煌十年》，載《飛天》，2000年第7-8期，第160頁。

當年 10 月 20 日，酒泉軍分區派人來到國立敦煌藝術研究所，開展接管工作。由於軍分區負責人不瞭解文物工作的性質和目的，對於像常書鴻這樣的"在法國留學十年的留學生，聚集在戈壁沙漠中工作很不理解"，又聽信了所裏"某些人的讒言"，把敦煌藝術研究工作定為特務性質，沒收了所裏的發電機、照相機、收音機、繪畫和辦公用品，還進行了搜查，並到住宅抄收了常書鴻的繪畫用品、照相機、縫紉機等，對常書鴻宣佈："要徹底清點你所有的一切財物，不准轉移，聽候發落。"中共酒泉地委聞訊後，立即進行了糾正，兩個月後地委書記賀建山和專員劉文山親自來莫高窟賠禮道歉。[9]

1950 年 8 月，西北軍政委員會文化部組建國立敦煌藝術研究所接管工作組，文物處處長趙望雲、副處長張明坦分任正、副組長，甘肅省文教廳秘書金焯三、教授何樂夫、酒泉專署王鴻鼎及范文藻、司馬等為組員。當月 22 日，該接管工作組到達莫高窟，代表中央文化部正式接管國立敦煌藝術研究所，還帶來了大批慰問品，其中有收音機、繪畫顏料、筆墨紙張、文化用品等，另給常書鴻剛出生不久的兒子送了一套大紅緞繡花衣物，使"我們像見到親人一樣，感到溫暖，不禁流下淚來"。這樣，不到半天，趙望雲和張明坦"就同大家打成一片了"。[10]

看上去，這遲到卻充滿溫情的接管非常順利：

8 月 23 日接管工作組召集研究所全體工作人員開會，趙、張二位處長都講了話，內容有以下幾點：1. 首先他們代表中央文

9　《常書鴻》，載《中共黨史少數民族人物傳》(第四卷)，中共黨史人物研究會編，民族出版社，2012 年 10 月版，第 213 頁。另見常書鴻：《九十春秋：敦煌五十年》，北京大學出版社，2011年 1 月版，第 97 頁。

10　常書鴻：《九十春秋：敦煌五十年》，北京大學出版社，2011 年 1 月版，第 99 頁。

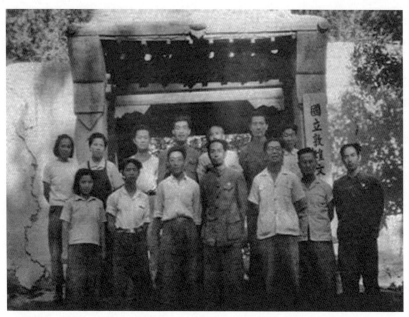

1950年8月，國立敦煌藝術研究所接管工作組人員與國立敦煌藝術研究所人員合影。前排左起：歐陽琳、孫儒僩、張明坦、趙望雲、常書鴻、范文藻、辛普德。

化部以及西北文化部對長期堅持在敦煌工作的同志表示親切的慰問。2. 宣佈從 1950 年 8 月 1 日起國立敦煌藝術研究所更名為"國立敦煌文物研究所"，直屬中央文化部文物事業管理局領導（應該是直屬中央文化部文物事業管理局，直接受西北軍政委員會文化部領導）。張副處長曾補充說："這次到敦煌來，主要的目的是看望和慰問大家，接管不過是補辦一個手續，實際上從敦煌解放那天起地方黨政領導一直都在領導和關心你們。這一年來你們也堅持在敦煌工作。"3. 清理原敦煌藝術研究所的財產（包括工作成果），並對前研究所的工作進行總結。4. 建立、健全新的工作制度，確立所內工作機構。5. 擬訂當前和年內的工作計劃及學習計劃（決定年底抽調部分幹部去陝西關中參加土地改革）。6. 從 8 月份起實行工資制，現在就要評定發放工資的標準。

8月24日由常書鴻所長彙報了研究所創建以來各方面的情況，其中包括解放以後所有維持經費的收支情況（向敦煌縣政府、地區專員公署領取的維持經費、糧食、草料以及國家文物局撥給的款項等）。25日由張副處長談工資評定辦法，當時的工資不是直接以貨幣形式計算的，是以若干斤小米按當時的市價折算為貨幣，叫米代金。當時大家聽了張副處長談到國家的形勢及經濟情況後，會上同志們在座談中把解放以後黨和政府對我們的關懷與國民黨時期敦煌藝術研究所孤懸塞外、全體員工生活萬分艱苦的情況對比，感到無比溫暖。座談中羣情激動、聲淚俱下，把幾年來孤苦無告、艱辛生活的積怨化作了一次對舊社會的控訴，當時常書鴻是研究所的領導，不免也受到一些非難。

從工作組到達之日起，除了開會之外，趙、張二位還找大家個別談話，瞭解同志們的思想動向，當時大家都處於興奮狀態之中，我雖曾表示過想離開敦煌回四川老家的意向，但經不住張處長的三言兩語，很快就放棄自己的打算。這次工作組的到來，穩定了人心，為以後逐步開展工作奠定了基礎。[11]

可見，這"不過是補辦一個手續"的接管工作，同樣是有計劃、按程序、分階段進行的，還同樣發動了羣眾。

接管工作組宣佈仍由常書鴻任所長，根據國立敦煌藝術研究改名為"國立敦煌文物研究所"，工作任務、研究方向轉向以文物保護為主，調整了機構設置和增加人員編制。首先，調整了業務

11　孫儒僴：《1950 年敦煌文物研究所的命名》，載《敦煌研究》，2004 年第 4 期，第 110 頁。原文說此時起研究所"直屬中央文化部文物事業管理局領導"，有誤。常書鴻在《敦煌十年》中說："從此我們就直接受西北軍政委員會文化部領導了"，"從 1951 年開始，研究所的領導又由西北文化部轉入中央文化部文物局"。當時常書鴻為所長，所言應更可信。

機構的設置，設美術、考古、保管三組，以擴大研究範圍，美術組組長為段文杰，考古組組長為史葦湘，保管組組長為孫儒僴。其次，調整了總務機構的設置，設行政組，組長為霍熙亮，設圖書資料室，負責人為黃文馥。

接管工作組除開展接管工作外，還負有一項特殊任務：在安撫常書鴻同時，調解所內存在已久的人事矛盾。敦煌藝術研究所在 1946 年秋復建後，形成了兩派勢力，一派以常書鴻為首，另一派是以段文杰為首的"四川幫"。在接管工作進行到中途，趙望雲和張明坦提議舉行了一個象徵全所團結的月光晚會。晚會開得很浪漫，但常書鴻還是感覺"有些人的思想還在作怪"，張明坦勸他說："思想工作要慢慢來，不能求之過急"。[12]

在接管工作進行到第三階段全面總結八年來工作時，趙望雲、張明坦和常書鴻去西安參加西北文代會，趙、張二人決定由段文杰主持總結工作，史葦湘、孫儒僴、黃文馥參加，接管工作組由范文藻協助[13]。此時，發生了至今仍爭論不休的"搶畫風波"。據說：

趙望雲、張明坦、常書鴻三人正準備啟程離開敦煌，接到中央文化部文物局局長鄭振鐸急電，要求"速即攜帶全部敦煌壁畫摹本和重要經卷文物來京"舉辦大型敦煌文物展覽會，常書鴻連夜將北朝殘經、唐代絹畫以及 1948 年、1949 年臨摹的各種壁畫代表作裝箱運到敦煌縣城，第二天，研究所駐敦煌縣城辦事處的

12　綜合見雒青之：《百年敦煌：段文杰與莫高窟》，敦煌文藝出版社，1997 年 5 月版，第 183 頁；常書鴻：《九十春秋：敦煌五十年》，第 99 頁。常書鴻回憶說這個晚會"適逢傳統的中秋節"，有誤。1950 年的中秋節是 9 月 26 日，是接管之後近一個月了。在常書鴻的記述中，都是將接管時間記為 1950 年 9 月。另，"四川幫"是常書鴻在 1957 年反右運動中給段文杰為首的一派戴上的"帽子"，謂之"反黨"。

13　段文杰著、敦煌研究院編：《敦煌之夢：紀念段文杰先生從事敦煌藝術保護研究六十周年》，江蘇美術出版社，2007 年 7 月版，第 23 頁。

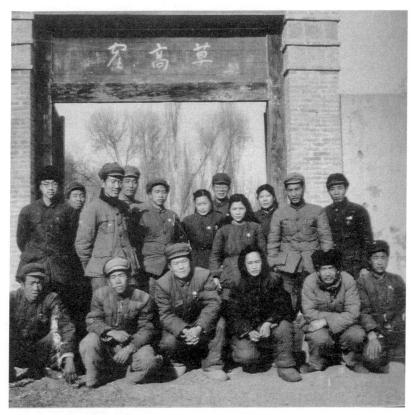

1952 年，敦煌文物研究所職員合影。

幾個"四川幫"工作人員，攔住趙、張、常三人乘坐的汽車，不讓帶走上述物品，後在趙、張兩位調解下留下了一卷壁畫摹本。

"搶畫風波"的發生，更加激化了該研究所兩派之間的矛盾。這兩派之間的矛盾，並未因為該研究所被正式接管而緩和，反而越來越對立，以至於恩恩怨怨持續到 20 世紀八、九十年代，幾達半個世紀。[14]

14 以上內容參見雒青之：《百年敦煌》，敦煌文藝出版社，2016 年 1 月版，第 189–190、246–252 頁。

第二節 接管公立美術展覽機構

1910 年 6 月至 11 月，清廷在金陵（南京）舉辦第一次南洋勸業會，設美術館，可謂是中國現代美術展覽事業的開端。南京國民政府成立不久，開始規劃建設國家級美術館，並掀起了地方美術館運動[15]。1935 年 3 月，國民黨召開第四屆中央執行委員會常務會議，通過設立國立美術陳列館決議要案，當年 11 月 29 日在南京舉行國立美術陳列館奠基典禮。1936 年 8 月 26 日，國立美術陳列館建成。此前建成的地方美術館有兩家，一是 1930 年 9 月基本落成的廣州市立美術館[16]，二是 1930 年 10 月 1 日落成的天津市立美術館。有的省市已有具體規劃[17]，但由於財政困難和戰爭等原因皆未能實施。

抗戰期間，國民政府教育部於 1943 年 7 月（8 月）在重慶中央圖書館設國立中央美術館籌備處，成立了國立中央美術館籌備委員會。該籌備處於 1945 年 3 月停辦，於抗戰結束後的 1946 年 1 月恢復[18]，但未能實際開展籌備工作。第二次國共內戰期間唯一

15　1928 年 5 月 15 日，中華民國大學院召開全國教育會議，公佈的藝術教育總體規劃包括 "為增高國民藝術興味和欣賞，議決建設國立美術館"，藝術教育組李毅士和蕭友梅提交《獎勵及提倡藝術案》建議每年舉行全國藝術展覽會一次，李毅士提交《在各大都市中建立美術館之基礎案》。此兩議案立即得到各地方教育部門響應，引發了地方美術館運動。參見李萬萬：《中國近現代美術館建設的規劃與各地美術館之運動》，載《中國美術館》，2012 年第 12 期，第 86-89 頁。

16　1930 年 2 月 13 日，廣州市廳指令 "准撥三元寺為美術館館址"，經過七個月的籌備廣州市立美術館基本落成。

17　1928 年 5 月 15 日中華民國大學院召開全國教育會議後，天津、湖南、廣州、河南等地都制訂出籌建省市立美術館的規劃或計劃。見李萬萬：《中國近現代美術館建設的規劃與各地美術館之運動》，載《中國美術館》，2012 年第 12 期，第 86-89 頁。

18　朱慶葆、陳進金、孫若怡、牛力等著：《中華民國專題史·第十卷·教育的變革與發展》，張憲文、張玉法主編，南京大學出版社，2015 年 4 月版，第 308 頁。史料來源：朱家驊：《專科以上學校及研究機關復原案》，《朱家驊檔》，臺北藏，檔號：301-01-09-071。

建立的公立美術展覽機構，是 1947 年 4 月上海市政府批准設立的上海市美術館籌備處，當年規劃設計出甲（大規模且華麗）、乙（小規模而簡單）兩種美術館建築方案，後同樣因財政困難和戰事緊迫等原因，未能或未及實施[19]。

上述國民政府時期建立的公立美術展覽機構，只有國立美術陳列館、廣州市立美術館、天津市立美術館有獨立建築場館，但這三家美術館建築都在 1949 年前移作他用。天津市立美術館於 1947 年 3 月改為兼具美術展覽功能的市立藝術館。國立美術陳列館在抗戰時期，被汪偽南京政府作為立法院所在地，1946 年國民政府還都南京時，也沒有作為美術展覽機構接管，先被立法院佔用，後移交給國民參政院秘書處，又在召開制憲、行憲國民大會時作為會場附屬建築使用，失去了舉辦美術展覽的功能[20]。廣州市立美術館，在抗戰結束後成為廣東省立和廣州市立兩所藝專的校舍，也失去了舉辦美術展覽的功能。

1949 年前，一些地方建立了私立美術展覽機構，有獨立建築場館的主要有兩個：一是 1932 年 8 月落成、同年 12 月 9 日開館的私立蘇州美術館；二是 1931 年 12 月在廈門建成的私立集美學校美術館[21]。這兩家私立美術館在 1949 年前也都移作他用。私立蘇州美術館，抗戰期間被日軍佔用，建築損壞嚴重失去展覽功能，

19　綜合見《上海美術志》編纂委員會編、徐昌酩主編：《上海美術志》，上海書畫出版社，2001 年 12 月版，第 321 頁；中共上海市委黨史資料徵集委員會、中共上海市委黨史研究室等合編：《上海革命文化大事記（1937.7−1949.5）》，上海翻譯出版公司，1991 年 8 月版，第 260 頁。

20　1949 年 4 月下旬南京解放後，該建築同樣也沒有被當作美術展覽機構接管，從 1949 年 6 月到 1950 年 9 月為南京市法院的所在地，1950 年 10 月被撥給國立南京圖書館作為藏書庫，並在此開設了南京圖書館長江路閱覽室。綜合見尚輝：《國立美術陳列館籌建始末》，載《江蘇省美術館 60 周年紀念文集（1936−1996）》，海天出版社，1996 年 7 月版，第 56 頁；《南京圖書館志》編寫組編纂：《南京圖書館志》，南京出版社，1996 年 9 月版，第 25 頁。

21　私立集美學校美術館建築始建於 1925 年 12 月，最初擬建的是音樂館，中途停工，至 1931 年 12 月建成，建成後改作美術館。

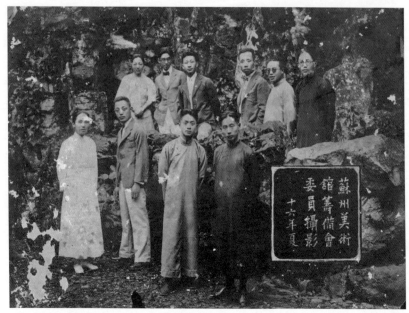

1927 年，籌委會全體委員合影（後排右三為顏文樑）。

在抗戰勝利後，於 1948 年修繕，但又因戰事迭起未能對外開放，終成為蘇州美專的一個陳列室 [22]。私立集美學校美術館，在 1942 年為解決難童就學改為校舍，抗戰勝利後成為集美學校董事會的辦公地，1946 年又劃歸集美醫院作為門診部 [23]。

所以，中國共產黨人在建國前後能接管的專業美術展覽機構，只有上海市美術館籌備處。當時上海市美術館籌備處只是一個"侷促在斗室之中"的辦事處，並無獨立自屬的建築場館。因此，該籌備處於 1949 年 6 月 21 日由上海市軍管會文管會文藝處美術室主任沈之瑜奉令接管並舉辦"解放畫展"後，就在無形中撤銷了 [24]。

22　見定一：《憶蘇州美專》，載《蘇州往昔》，蘇州市地方誌編纂委員會辦公室編，古吳軒出版社，2015 年 1 月版，第 124 頁。

23　陳少斌：《陳嘉庚研究文集》，集美陳嘉庚研究會，2002 年 12 月版，第 219–221 頁。

24　《市美術館昨接管，即舉辦解放畫展》，載《文匯報》，1949 年 6 月 22 日。

除建立了上述為數不多的公私立美術展覽機構外，在 1949 年前，一些地方還建立了具有美術展覽功能的省市立藝術館。

在 1944 年 9 月 25 日國民政府教育部頒佈《省市立藝術館規程》，要求各省市"應遵照中華民國教育宗旨及其實施方針與社會教育目標"設立藝術館[25]之前，建立的省市立藝術館主要有：江西省於 1929 年 2 月在南昌建成藝術館[26]；廣東省於 1940 年 8 月在臨時省會粵北韶關創辦的戰時藝術館，1941 年 1 月改名為"廣東省立藝術館"；廣西省於 1940 年 3 月在桂林成立並於 1944 年 2 月建成的藝術館[27]；貴州省於 1943 年 10 月 10 日在貴陽建成的藝術館；等等。然而，在國民政府教育部頒佈《省市立藝術館規程》後，到抗戰結束前，除貴州、廣西兩省照規建設了藝術館之外，其他省市由於財政困難和戰爭皆未能"遵照"實施。抗戰結束後，天津於 1947 年 3 月改組美術館為藝術館，同年 10 月 1 日北平設立藝術館，1949 年 1 月重慶藝術館奠基。此期間，上海、杭州等地亦有建立藝術館的規劃，同樣由於財政困難和戰事緊迫，未能或未及實施。

上述國民政府時期建立的省市立藝術館，到 1949 年，除廣東省立藝術館於 1942 年 5 月改組為廣東省立藝術專科學校，以及北平市立藝術館在 1948 年 4 月左右"垮台"[28] 外，其他如廣西省立藝

25　該《規程》規定省市立藝術館設置美術部、戲劇部、音樂部和總務部，美術部的職責是"關於美術部分之調查、徵集、研究、編輯、審定、陳列、展覽、宣傳、表演、視察、輔導、巡迴等教育事項屬之"。《省市立藝術館規程》，載《中華民國教育法規選編 (1912–1949)》，宋恩榮、章咸主編，江蘇教育出版社，1990 年 7 月版，第 546 頁。

26　江西省立藝術館設總務、靜心藝術、動作藝術、藝術研究四部，靜心藝術部設平面藝術和立體藝術兩股，平面藝術股的職責為"凡中國各種書畫及東西各國各種圖畫之徵集陳列屬之"，立體藝術股的職責為"凡各項優美手工品，如陶瓷、漆器、雕塑、刺繡等之徵集陳列之"。載《申報》，1929 年 2 月 21 日。

27　該館原為徐悲鴻在桂林籌建的美術館，因徐悲鴻去重慶籌辦美術學院，廣西政府聘請歐陽予倩創辦，設總務、研究、美術、音樂、戲劇五部，以開展戲劇活動為主。

28　見《北平藝術館垮台》，載《益世報》，1948 年 4 月 22 日。

術館雖已"江河日下不足道了"[29]，但大多仍在開展包括美術展覽在內的各種活動[30]。這些到1949年仍存在而且仍具有美術展覽功能的省市立藝術館，成為了中國共產黨人在新中國成立前後的接管對象。這裏以接管天津市立藝術館為例，說明當時接管公立藝術館的情況。

接管天津市立藝術館

1949年1月15日，天津解放，次日宣佈天津市軍管會成立，隨即軍管會各部處按照"各按系統，自上而下，原封不動，先接後管"的方針，開展接管工作。文教部文藝處下設五個宣傳隊和一個美術工作隊，處長陳荒煤，副處長周巍峙，美術工作隊隊長為胡一川、副隊長為馬達（陸詩瀛）。文藝處制訂的接管工作計劃為：第一，組織領導，由陳荒煤、周巍峙、胡一川、丁里（劉佳代）、孟波、安波、魯黎等組成領導核心；第二，接管工作，接管對象有青年館、文化會堂、天津市立藝術館等共十一個單位；第三，對羣眾的宣傳工作按地區、單位進行分工；第四，關於文藝刊物、文藝團體的登記與各種演出節目的審查辦法[31]。

胡一川、馬達領導的美工隊，入城後的任務主要有二：一是開展美術宣傳；二是接管天津藝術館。為作美術宣傳工作準備，胡一川獨立製作了一幅一丈多高的朱總司令像，指導美工隊隊員

29　見李文釗：《廣西省立藝術館》，載《桂林文史資料》（第四輯），中國人民政治協商會議桂林市委員會文史資料研究委員會編，1983年12月版，第146頁。

30　1948年至1949年間，大多省市立藝術館仍有活動。如貴州省立藝術館於1948年春開辦了"貴州省以來第一所較為正規的專業藝術教育培訓機構 —— 貴州藝術專修班"，當年8月收藏貴陽市唐譜捐贈的書法作品十六件，1949年由楊秀濤繼任館長。貴州省地方誌編纂委員會編：《貴州省志‧文化志》，貴州人民出版社，1999年9月版，第416頁；貴陽市地方編纂委員會編：《貴陽通史》（中），貴州人民出版社，2011年9月版，第325頁。

31　晉察冀革命文化史料協作組編：《晉察冀革命文化藝術大事記》，花山文藝出版社，1998年1月版，第257–258頁。

們"討論畫稿的主題、小草圖，直至最後定稿"，和美工隊隊員在一起"日夜趕工，他的創作熱情，直接地影響着整個美工隊的同志，對準備迎接天津解放，起着積極作用"[32]。入城前，美工隊根據地下黨提供的情報，瞭解到當時天津市立藝術館的館長為劉子久，"有一百個學生、九間成（陳）列室、兩間儲藏室、一百多模型、一萬多本書、四千多本書，有六個工作人員"[33]。

解放軍攻打天津城期間，劉子久深恐炮火殃及藝術館建築，一直守在藝術館，幾夜沒有回家。天津解放次日，即在天津市軍管會成立的當日，胡一川作為軍管代表，帶領美工隊接收藝術館，按照"原封不動"和"維持現狀"政策，留用全部原有人員，暫時保留劉子久館長職位。之後，劉子久按要求如實填寫《原天津市立藝術館職員詳細履歷登記表》，參加政治學習，接受組織審查，等待新的工作分配和任命。此時的劉子久，儘管受到了"黨的親切關懷"，"下決心要跟共產黨走"，但還是難以放下他傾注了半生心血尋求"傳統國畫出路"的思想包袱。[34]

天津市立藝術館原有資產不多，原有人員只有六人，接收方面工作比較簡單，接管方面工作也相對簡單。從胡一川在此期間的日記內容看，他帶領美工隊開展工作的重點是進行美術宣傳和創作宣傳畫。美工隊進入天津城後，馬上找到印刷廠，很快把幾十幅宣傳畫印出來，胡一川立即親自帶領隊員們上街張貼。胡一川在接管藝術館一個月後，深入礦區體驗生活、構思草圖以及制訂創作計劃等。胡一川第一次用油畫材料進行創作，他因此非常激動，"創作

32　伍必瑞：《懷念胡一川同志》，載《胡一川藝術研究文集》，第 465 頁。
33　《紅色藝術現場：胡一川日記（1937–1949）》，湖南美術出版社，2010 年 11 月版，第 468 頁。
　　"一萬多本書、四千多本書"，原文如此，筆者以為，可能是"一萬多本書、四千多畫冊"。
34　主要見何延喆、劉家晶：《中國名畫家全集：劉子久》，河北教育出版社，2008 年 4 月版，第 61 頁。

欲望更加強了"，他鼓勵自己說："這是我第一次用畫筆歌頌無產階級，我希望能虛心地深入下層……虛心與大膽相結合，一定能搞出一些明（名）堂來。努力啊，抓緊的一分一秒（地）努力吧，這是你的最好的創作機會……藝術創作也應該具備幾分野心和魄力。庸庸碌碌、畏首畏尾的人是很難成為一個作家。"[35]

可見，被接管後的天津市立藝術館，而沒有立即恢復其之前具有的美術展覽與美術教學功能，是作為美術創作場所來使用的。那麼，胡一川帶領美工隊接管天津市立藝術館，其實是進駐天津市立藝術館。胡一川也沒有把精力放在接管事務上，與他正在管的對象劉子久一樣，考慮的主要是"藝術方面的問題"，心思大多在放在了美術創作上，想成為一個"歌頌無產階級"的美術工作者。

1949 年 4 月上旬，胡一川奉令調回華北大學文藝學院美術科，帶領美術科師生進駐北平。馬達接替胡一川，成為負責接管天津市立藝術館的軍管代表。阿英（錢杏邨）於 4 月中旬調到天津市軍管會文管會任文藝處處長，在與他一同赴天津的"劉教授"的啟發和建議下，決定首先"為天津做的兩件工作"，其中之一是舉辦工人畫展和蘇聯美展。阿英與馬達多次商議後，積極籌備，於 5 月 5 日在天津市立藝術館舉辦了蘇聯美展，從而恢復了藝術館的美術展覽功能 [36]。

11 月 20 日，天津美術工作者協會在天津市立藝術館成立，

35　《紅色藝術現場：胡一川日記(1937-1949)》，第 469-472 頁。胡一川此階段的日記，唯一提到天津市立藝術館的，是說在除夕之夜，在鞭炮聲中，他坐在藝術館的電燈下，想起了家人和久別的人們。筆者注意到，胡一川 1949 年 1 月至 3 月的日記，缺少 1 月 8 日至 27 日、整個 2 月、3 月 1 日至 13 日，是工作太忙沒時間記，還是將有關接管天津市立藝術館的內容全部刪掉了？存疑於此。

36　在阿英 1949 年 4 月 15 日至 5 月 3 日的日記中，有一些關於籌劃前蘇聯美展情況的零星記述。見王海波編：《阿英日記》，山西教育出版社，1998 年 1 月版，第 258、265、269、270 頁。

馬達、金冶、陳少梅為正、副主任，藝術館兼作天津美協駐地。1952 年底，天津市立藝術館併入天津市歷史博物館。從此到 1954 年，江蘇省籌建工藝美術陳列館，恢復原國立美術陳列館展覽功能[37]，中國內地無一家美術展覽機構存在。

第三節 接管民眾教育館

民國之初，北洋政府教育總長蔡元培極力提倡興辦社會教育，教育部社會教育司相繼頒佈多種有關通俗教育的規章、法令，規定通俗教育館是實施社會教育的中心機構，通令各省設立以提倡社會教育。1915 年 8 月，江蘇省立南京通俗教育館成立，此後，部分省份先後設立通俗教育館，浙江、湖南、湖北等省也先後出現通俗教育館的雛形。

南京國民政府成立後，教育部於 1929 年根據江蘇省立通俗教育館統一名稱的請求，通令各地"通俗教育館"改名為"民眾教育館"。1932 年 2 月教育部公佈《民眾教育館暫行規程》，1935 年 2 月教育部公佈《修正民眾教育館暫行規程》，規定省立、市立和縣立民眾教育館應設置閱覽部、演講部、健康部、計生部、遊藝部、陳列部、教學部、出版部共八個部門，其中陳列部涉及美術作品展覽，出版部涉及美術出版，使各地民眾教育館普遍具有了美術普及功能。

37 1954 年，江蘇省利用原國立美術陳列館籌建民間工藝美術陳列室，次年 10 月 1 日對外開放。1956 年 6 月，江蘇省民間工藝美術陳列室轉為江蘇省美術陳列館（籌），1960 年 9 月正式成立為江蘇省美術館。

1937 年前，除少數偏遠地區外，各地大力擴辦或籌辦民眾教育館，民眾教育館得到大規模發展。據國民政府教育部統計，1928 年全國有民眾教育館一百八十五所，1931 年增加到九百所，1936 年達到一千五百零九所，職員數從近五百人增長到六千六百多人。抗戰全面爆發後，淪陷區民眾教育館無法辦理而相繼停頓，到 1937 年底，民眾教育館總數就銳減到八百二十八所。抗戰結束後，教育部明令各地迅速恢復民眾教育館，頒佈改組標準，但因第二次國共內戰爆發，各地民眾教育館未能恢復到抗戰前狀態，到 1948 年底，國統區仍存在的民眾教育館估計有一千所左右。[38]

抗戰期間，中國共產黨人在各根據地，亦按照國民政府教育部統一要求，建立民眾教育館。尤其陝甘寧邊區，在 1938 年到 1939 年間，二十三個縣中有十六個縣建立了民眾教育館，到 1941 年，共建立了二十五所民眾教育館。1939 年 5 月、8 月，陝甘寧邊區教育廳先後公佈、修訂《民眾教育館簡則》，1940 年 11 月公佈《陝甘寧邊區民眾教育館組織規程》，對民眾教育館進行改造[39]。因此，陝甘寧邊區民眾教育館的機構設置和活動內容，不同於國統區的民眾教育館，已粗具或初具 1949 年後新中國羣眾文化機構雛形。

自 1948 年起，在一些新解放區，新政府有關部門開始接管並恢復民眾教育館建制。如 1948 年 3 月解放洛陽，6 月恢復洛陽市民眾教育館，沿用原稱謂，王飛庭任館長，巴南崗和胡青坡任副館長，設總務、宣傳、藝術、教育、衛生五股。當年 10 月，洛陽市臨時人民政府特召集館務擴大會議，確定市民眾教育館的性質是"新民主主義的人民大眾的文化宣傳教育機構"，方針是"團結

38　以上內容主要參見毛文君：《民國時期民眾教育館的發展及活動述論》，載《西南交通大學學報》（社會科學版），2006 年第 4 期，第 29–35 頁。

39　見劉英傑主編：《中國教育大事典：1840–1949》，浙江教育出版社，2001 年 7 月版，第 716 頁。

改造廣泛聯繫知識分子，建立文化界統一戰線，開展對全市人民的文化宣傳活動，提高羣眾的政治覺悟"[40]。

到 1950 年底，各地軍管會社會教育部門共接管民眾教育館九百八十六所[41]。這裏，以接管山西省立民眾教育館為例，說明接管民眾教育館的接收過程和採取的政策、措施；並以接管北平市立第一民眾教育館為例，說明接管民眾教育館進行機構改革和組織羣眾開展美術宣傳活動的情況。

一、接管山西省立民眾教育館

1948 年 10 月 5 日，太原戰役開始，接管太原準備工作隨即啟動。10 月 16 日，華北人民政府、華北軍區司令部發出《關於太原解放後由徐向前等組織軍事管制委員會實施軍事管制的聯合命令》，籌備中的太原軍管會下設十一個專業接管組，其中文教接管組負責接收各種文化教育機構，下設大學教育、中等教育、小學教育、社會教育四股，社會教育股負責接收山西省立民眾教育館[42]和圖書館。

10 月 29 日，文教接管組接收計劃制訂完成。規定接收工作總任務是："接管保護一切卷宗、資產設備；爭取團結所有教職員（個別罪大惡極、反革命分子除外）和學生；穩定情緒，安定秩序。"規定接收工作基本態度是："立場堅定，提高警惕，從政治上、思想上與反革命分子嚴格劃清界限；對一切守法的偽教職員採取熱誠和藹、治病救人的態度；保持我們的優良傳統和精神，

40　李振山：《解放初期的洛陽市民眾教育館》，載《洛陽文史資料》（第 14 輯），洛陽市委員會文史資料委員會編，1993 年 12 月，第 196 頁。

41　鄭永富主編：《羣眾文化學》，中國國際廣播出版社，1993 年 3 月版，第 348 頁。

42　山西省立民眾教育館於 1933 年 10 月 29 日在太原成立，由 1919 年創立的山西公立圖書館改組而成。

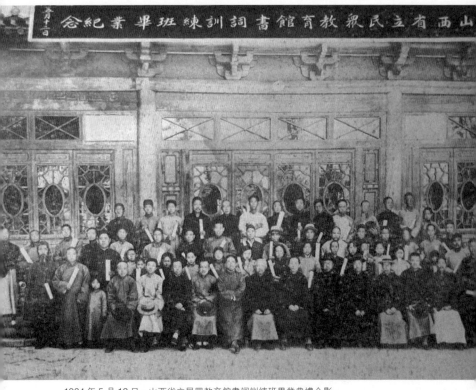

1934 年 5 月 12 日，山西省立民眾教育館書詞訓練班畢業典禮合影。

加強經濟觀點，對學校或機關什物，要一塵不染。"該接收計劃
還具體規定了接收手續和步驟，強調維持原狀、教職員原職原薪
的接管政策，並建議在接收山西省立民眾教育館和圖書館時最好
派遣武裝、配備看守[43]。

　　1949 年 4 月 24 日太原解放，太原軍管會正式成立。當日，
文教接管組社會教育股派員到達山西省立民眾教育館和圖書館，
開展接管工作。首先瞭解人事情況，掌握了代理館長樊孝誠、總

43　《文教接管組關於各級學校社教機關接管計劃》，載《山西省圖書館史料彙編》，山西省圖書館
　　編，山西人民出版社，2003 年 7 月版，第 217–220 頁。

務部主任續秀峰、輔導幹事張光恒三人的學歷和履歷，瞭解了房產、物資的情況，以及院內住戶的人數、家庭成員關係、就學、職業、供職單位等大致情形。然後，晚上召集在職"舊人員"開會談話，"舊人員"彙報說："物資都完整，沒有丟失也沒有甚麼損失。"接管小組巡視後，認為接管工作可望順利完成[44]。

接着，文教接管組社會教育股根據"原館內負責的三人均未離開職守，圖書古物原封沒動，用鎖子鎖着，文卷表冊也一一存在。總之，這兩單位一般說是完整無缺、有條不紊的"情況，逐步開展接收工作：

1. 先進行形勢及政策的宣傳解釋──與原負責人接了頭，叫他們看了接管命令和申述了我們的任務，並巡視了院落，在圖書室和博物室貼了軍管會封條後，於入城當天晚上即召集舊人員開會，主要內容如下：①扼要簡短的國內外形勢介紹；②宣佈軍管會佈告中關於偽機關舊人員的處理任用問題，指出大家應安心繼續到職，積極地該做甚做甚，聽候處理；③宣告舊人員要辦理交代，並指出確實負責保護所有物資文件，勿使損壞丟失；④宣告辦理交代期間的生活維持費和獎懲辦法，以及私人東西不能隨便搬移等；⑤規定接管期間禁止外來人來往參觀，於門口張貼"啟示"。

2. 討論接收辦法和動員舊人員──入城第二天(4月25日)先後召開了兩個會，一個是動員舊人員好好進行交代，著重指出太原解放後，即將永為人民所有，凡新舊人員亦皆應為人民好好服務，因此，這次的交代工作，絕不是像過去一般的人事更動問題，故大家必須老實從事，使這一工作順利地完善地完

44 《偽山西省立民眾教育館與圖書館初步瞭解情況》，載《山西省圖書館史料彙編》，第221–223頁。

成，以求公私兩善，並讓舊人員也發表了一些意見，大家都表示很高興。一個是接管人員討論了如何具體進行接管，一致同意周科長提出的先進行對卷宗和表冊的審查，從中瞭解情況，發現問題。此外，並將院內住戶作了一番調查登記。

3. 審查卷宗——26號起，接管民教館和圖書館的全部幹部，進行審查卷宗表冊。審查了一日，發現問題很少，也沒有十分弄清楚。當日晚上在小組會上一檢討，大家一致認為：光我們單獨進行審查，既不瞭解情況，又且文件表冊很大，誠恐弄來弄去，還是搞不清，費了時間還收效不夠，還是協同舊人員一塊審查好。於是27日即協同原人員一起審查，有不知道的地方或分不開的東西，就問原來人員，並將卷宗表冊分為現用的和參考的兩部分，這樣一來便一目了然，審查整理了三天，始告段落。審查的時候，是分為總務、博物、圖書三部分分別進行的，與此同時並在審查中將圖書、博物、總務等方面的數字，作了統計，對舊人員也作了填表登記。

4. 進行清點——分總務、圖書、博物三部分進行，每點完一部分即繕造新表冊，首先清點總務部分，結束後，即開始清點博物，最後清點圖書。

在開展此逐步接收過程中，所有在職“舊人員”都沒有離開崗位，相當負責，一切圖書、博物等早就整理得井井有條。所以，接收工作沒有發生甚麼波折。文教接管組社會教育股負責接管的人員，經常徵求“舊人員”意見，學習他們的長處，對工作開展幫助很大。但“舊人員”在和接管人員接觸時有點拘謹，談話不夠隨便，除說些歡慶解放及有關工作的話，不肯多說別的。社會教育股派人“綏靖側面瞭解”，也沒瞭解到甚麼情況，只聽說“舊

人員"覺得接管人員相當謙和客氣，借物勤還，作風很好。[45]

二、接管北平市立第一民眾教育館

北平解放前設有兩個民眾教育館，一是設在鼓樓內的北平市立第一民眾教育館，二是設在箭樓內的北平市立第二民眾教育館，兩館內部組織機構和設施皆較為齊全[46]。接管此兩民眾教育館的工作，由北平市軍管會文管會社會教育處負責，張維、劉洪、王子祥、崔嵬等組成的接管組，負責接管北平市立第一民眾教育館。

張維、劉洪、王子祥、崔嵬等進駐北平市立第一民眾教育館後，立即對原館人員情況、活動內容、地理環境等作全面的調查研究。起初，原教職員顧慮重重，對接管人員心存戒備，"他們想，共產黨、八路來接管了，將如何對待他們，是留還是走"。在按照政策宣佈除館長外其他人員全部留用、原薪不動後，他們才安下心來。在基本掌握原館各方面情況後，啟動了在原館基礎上的改造工作。

首先，將北平市立第一民眾教育館改名為"北平市第一人民教育館"，根據新的文化教育工作方針，取消原藝術部、圖書閱覽部、教學部、總務部建制，改為宣傳股（包括文藝和宣傳）、圖書閱覽股、展覽股、教學股，下設文化站、職工夜校、成人補習學校以及鐘樓電影院和鼓樓市場，並配備新幹部到各股工作。然後，一一清理審查原館圖書雜誌、陳列品、教材等，"對人民有益

45 以上內容見《偽山西省立民眾教育館與圖書館接管工作初步總結》，載《山西省圖書館史料彙編》，第 224-226 頁。

46 關於北平市立第一、二民眾教育館的組織機構設置和設施，見《北平市民眾學校概況（1946 年12 月）》，載《中華民國史檔案資料彙編·第五輯第三編·教育》(一)，中國第二歷史檔案館編，江蘇古籍出版社，2000 年 1 月版，第 446 頁。

的、無害的加以保留，對有害的、反動的、封建迷信的武俠小說等加以封存。大量補充我們出版的新的書籍、報刊，對原來的陳列品，選用對人民有益無害的動植物標本、生理衛生模型，加以整理，重編新的說明書，繼續陳列"。

同時，廣泛發動組織羣眾開展文化活動。一方面，按照"文藝為工農兵服務"的方針，緊密配合各項政治中心工作、生產任務和重大節假日的活動，通過各種羣眾喜聞樂見的形式，普及科學文化知識，以提高廣大羣眾的思想文化水平。另一方面，在進行社會調查的基礎上，根據實際情況，按照羣眾要求，採取多種多樣的形式，組織和吸引廣大羣眾來館，或到工廠、商店、街道開展圖書閱覽、文藝演出、廣播、組織美工組、幻燈映出、拉洋片、出黑板報、舉辦配合當時政治中心運動和反映各條戰線成就等方面的展覽、舉辦各種專題講座和報告會、舉辦政治學習班、普遍組織讀報組活動、開設遊藝室等十多項文化活動，大部分活動由羣眾積極分子承擔。

羣眾業餘美術活動的開展，主要通過組織美工組和幻燈組進行。美工組吸收愛好美術的羣眾，在培養他們畫畫的同時，又給他們任務，安排他們根據中心任務製作宣傳畫，創作反映英雄人物事蹟的圖片連環畫，在室內或街頭展覽；還組織他們製作具有形象化特點的新洋片，發動民間藝人到街頭演示。幻燈組同樣吸收愛好美術的羣眾，專門負責幻燈片的繪製和放映，宣傳中心任務和英雄人物事蹟，羣眾愛看故事情節較強的幻燈片，如《雞毛信》、《小放牛》、《董存瑞》等。

北平市第一人民教育館美工組和幻燈組各項活動的開展，使一大批愛好美術的羣眾成為基層宣傳工作的有力助手，還將許多愛好美術的羣眾，培養成為"建設社會主義的重要力量"，如：參加美工組活動的安增林、龍淑賢，後來分別成為中國評劇院的

舞台美術設計和宣武區一個文化站站長;參加幻燈組活動的張靜茹,後來成為機關俱樂部的電影放映員。這"有力地說明,依靠羣眾去開展文化活動,既開展了羣眾文化工作,又提高了他們自己的政治文化水平,成為建設社會主義的人才"。[47]

47 以上內容見張維(原北京市第一文化館館長):《解放初鐘鼓樓第一民眾教育館的接管與改革》,載《東城史志通訊》,1987 年第 1 期,第 56-59 頁。

第三章

接管私立中高等
美術教育機構

1949 年前私立中高等美術教育的繁榮是中國近現代美術史上的一個重要現象。1909 年周湘成立圖畫專門學校[1]，1912 年 11 月 23 日劉海粟等成立上海圖畫美術院[2]，開了中國現代高等美術專業教育先河。北洋政府時期，私立美術教育率先興起，私立美術教育機構如雨後春筍般地湧現[3]，並推進了公立美術專業教育的開創——1918 年 4 月改制私立北平美術學校為國立北平美術學校[4]。尤其是，從 1918 年中華女子美術學校成立設西洋畫科、中國畫科和工藝美術科，到 1919 年上海藝術專科師範學校成立設普通和高等師範科，再到 1921 年上海美術專門學校增設高等師範科，不僅拓展了私立中高等美術教育的辦學模式，而且初步完善和規整了私立中高等美術教育的專業設置與學制。

　　抗戰全面爆發前，國民政府教育部連續頒佈多個規範和扶持私立中高等教育的法規，如 1928 年頒佈《私立學校條例》和《私立學校董事會條例》、1929 年頒佈《私立學校規程》和《私立政法學校設立規程》、1933 年頒佈《修正私立學校規程》等，從統一私立中高等美術教育機構的名稱[5]，到規定私立中高等美術教育機構的師資配備、課程設置和教學設施等，在迅速提升私立中高等美術教育的教學質量同時，穩步擴大了私立中高等美術教育的辦學

1　現關於周湘最早創辦的美術學校的年代和校名多有不同，有說是 1908 年在上海八仙橋創立佈景畫傳習所，有說是 1910 年在上海法新租界南陽橋（褚家橋）以西茄勒路（今吉安路）順元里弄口創辦上海油畫院，有說是在 1910 年或 1911 年建立中西圖畫函授學堂。據馬琳考證，周湘最早創辦美術“專門學校”的時間是宣統元年即 1909 年，名稱是“圖畫專門學校”，後改名為“中華美術專門學校”。這裏採用此說。見馬琳：《周湘與上海早期美術教育》，博士論文，南京師範大學，2006 年，第 67 頁。

2　劉海粟、烏始光、汪亞塵等於 1912 年 11 月在上海創辦，1913 年 1 月正式成立，1914 年 7 月改名為“上海圖畫美術學院”，1918 年 1 月改名為“上海圖畫美術學校”，1920 年 1 月改名為“上海美術學校”，1921 年 7 月改名為“上海美術專門學校”。

3　民國時期私立中高等美術教育機構的出現，尤在 1918 年到 1926 年間最為密集，見附表。

4　私立北平美術學校成立於 1917 年。

5　1930 年起，在國民政府教育部備案的私立高等美術教育機構，按照規定開始採用統一的名稱，皆稱為私立美術或藝術專科學校。

規模，使之成為公立高等美術教育的基礎和補充，甚至競爭者，從而形成了公私高等美術教育平分天下的局面。

抗戰全面爆發後，私立中高等美術教育同樣受到嚴重破壞，尤其東部地區的私立中高等美術教育機構，或校園毀於一炬，或被迫停辦從此消失，或在日佔區苟延殘喘勉強辦學，或轉遷西南地區艱難維持，也有新私立中高等美術教育機構在大後方得到創建，如：1941 年 8 月在廣西桂林創辦的私立桂林美術專科學校 [6]；1942 年 6 月（1944 年夏）在四川璧山改組創辦的私立正則藝術專科學校 [7]。第二次國共內戰期間，之前在國統區和日佔區生存下來的私立中高等美術教育機構，有的迅速恢復並得到一定程度的發展，有的則仍處於勉強維持的狀態。在這兩個時期，國民政府教育部仍制訂、頒佈了一些有關私立中高等教育的法規 [8]，使私立中高等美術教育得到進一步規範。

根據 1948 年 12 月國民政府教育部發佈的《第二次中國教育年鑒》的統計，當時仍存在的私立中高等美術教育機構有：私立上海美術專科學校、私立新華藝術專科學校、私立蘇州美術專科學校、私立武昌藝術專科學校、私立江蘇正則藝術專科學校。錄入此年鑒的教會大學美術教育機構有輔仁大學教育學院美藝（術？）

6　1941 年 8 月馬萬里等在桂林創辦，1942 年 9 月改名為 "私立桂林榕門美術專科學校"。抗戰勝利後，私立桂林榕門美術專科學校於 1946 年 2 月，與廣西省立國民基礎學校藝術師資訓練班（1938 年 1 月創辦於桂林）合併，成立廣西省立藝術專科學校。

7　1911 年 11 月呂鳳子在江蘇丹陽創辦丹陽縣正則學校，1935 年改名為 "私立丹陽縣正則女子職業學校"。1937 年，上海、蘇州淪陷不久，正則女校被勒令解散，呂鳳子率部分教師內遷四川，1938 年在璧山縣創辦私立江蘇省正則職業學校蜀校（簡稱 "正則蜀校"）。1942 年 6 月（1944 年夏），將正則蜀校專科部擴充、改組為私立正則藝術專科學校。抗戰勝利後，1946 年夏，呂鳳子回江蘇丹陽復校，校名為 "私立正則女子職業學校"，分為正則小學、正則中學、正則女子職業學校、正則藝術專科學校四部分。

8　國民政府教育部在這兩個時期頒佈的規範私立高等教育的法規主要有：1939 年頒佈的《私人講學機關設立辦法》、1943 年和 1947 年兩次修正頒佈的《私立學校規程》等。

學系、國畫組、西畫組[9]。不完全統計，各地解放前仍存在的私立中高等美術教育機構還有：私立南京美術專科學校[10]、重慶私立西南美術專科學校[11]、成都私立南虹高級藝術職業學校[12]、北平私立京華美術專科學校[13]、北平私立女子西洋畫學校[14]、私立上海育才學校（又稱"育才學校上海市總校"）[15]、濟南私立南華文學院藝術系[16]、重慶私立蜀中藝術專科學校[17]、重慶私立健生藝術專科（職業）學校[18]等。

另外，解放之初有一些美術工作者延續私人辦學的慣性，在當地開辦新的私立美術教育機構。當時獲得新政府有關部門批准成立的私立美術教育機構主要有兩家：一是 1949 年 9 月在山東青島成立的私立青島美術專科學校[19]；二是 1949 年 10 月 24 日在上海成立的新中國美術研究所[20]。還有一些解放前成立的私立中高等美

9　1929 年 6 月，輔仁大學增設教育學院，附設美術專修科，1942 年秋美術專修科改為美術學系，1943 年美術學系分國畫、西畫兩組。

10　1931 年高希舜、高希堯、章毅然在南京創辦，抗戰全面爆發後遷湖南桃江，抗戰勝利後未遷回南京，仍在桃江辦學，1950 年停辦。該校與南京美術專門學校，不是同一所學校。南京美術專門學校是 1922 年由沈溪橋、謝學霖、趙正平創辦，1926 年停辦。

11　1945 年抗戰勝利後，西南藝術職業學校改建為私立西南美術專科學校。

12　趙治昌、鄧只淳、向志均等於 1937 年春在成都創辦，1938 年春（1940 年？）改名為"私立南虹高級藝術職業學校"，設置音科、藝體科、圖工科。

13　1933 年私立北平美術專門學校改名為"京華美術學院"，後又更名為"私立京華美術專科學校"。

14　熊守一在北平創辦，前身為 1925 年 11 月成立的女子西洋畫社，1926 年 10 月改為此名。

15　陶行知於 1939 年 7 月 20 日在重慶創辦，1946 年 7 月陶行知去世後，大部分師生分批遷至上海，於 1947 年成立私立上海育才學校。

16　王玉圃 1946 年 10 月在山東濟南創建，初名南華公學（王朝俊、彭占元 1906 年在曹州創辦）藝術專修科，南華公學改制為南華文學院時，改稱藝術系。在一些相關研究中，將南華文學院簡稱或誤稱為"南華學院"，不妥。

17　柯璜、劉一層、黃白青、任在經（任然）、魏正起、王運豐等於 1949 年 7 月在重慶創辦。

18　蘇葆楨於 1949 年 2 月在重慶創辦。

19　呂品、郭夢家等人於 1949 年 7 月發起，9 月正式成立，山東省文教廳和青島市文教局核准登記，為大專註冊備案，設繪畫科和先修班，繪畫科學制兩年，於 1949 年 10 月 1 日（11 月 2 日）開學。

20　新中國美術研究所是陳秋草、潘思同以白鵝畫會為基礎創建的，該研究所曾先後舉辦四期研習班（每年一期）。見《上海美術志》，第 324 頁。白鵝畫會在 1923 年由陳秋草、方雪鴣、潘思同創辦，初名白鵝繪畫補習學校，是上海最早的職工業餘美術研究團體，前後學員達二千餘人。

術教育機構，在當地解放後改了名稱，如：丹陽的私立江蘇正則藝術專科學校改名為“私立正則技藝學校”，重慶的私立健生藝術專科（職業）學校改名為“新中國藝術專科學校”。

這些解放後仍然存在和新成立的私立中高等美術教育機構，集中了當時除公立美術機構外絕大部分美術人力和物力，接管了它們，加上接管六所公立高等美術教育機構，等於完全控制了當時中國內地的美術界。

最早被接管的私立中高等美術教育機構是私立武昌藝術專科學校。武昌和漢口解放後，武昌藝專不但無校址和任何校產，而且無力續辦，所以武漢市軍管會與武漢市人民政府決定由中原大

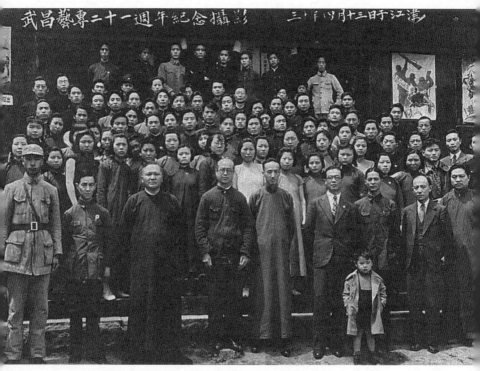

1941年4月13日，武昌藝專師生在重慶江津紀念學校成立二十一周年。

學[21] 文藝研究室接管。1949 年 6 月，中原大學文藝研究室（穆毅為軍管代表）接管了"只有一點檔案，七十餘名學生大部分是美術生"的武昌藝專[22]，兩單位合併改組為中原大學文藝學院（後改建為中南文藝學院）。

其他解放後仍存在和新成立的私立中高等美術教育機構，在新中國成立前後大致分兩個階段或兩個步驟：從不接管到接管，再到被全部接管。因此，本章分為兩部分：第一部分兩小節，先對接管城市時期的不接管私立學校政策作一個概述，再以不接管私立上海美術專科學校為例，具體說明對私立中高等美術教育機構的"不接收但要管理"；第二部分兩小節，先對 1950 年到 1952 年整頓私立高校與高等學校院系調整和導致私立中高等美術教育機構消失的情況作一個概述，再以兼併私立上海美術專科學校和蘇州美術專科學校為例，具體說明對私立中高等美術教育機構的全面接管。

第一節 不接管私立學校的政策

在接管各地城市過程中，各軍管會文管會文教接管部門以"嚴格保護，暫維現狀，逐步改革"為總方針，區別對待公私學校，對公立學校採取了立即沒收政策，對私立學校（包括教會）則採取了不接管或暫緩接收政策。

21　1948 年 8 月 2 日中共中央中原局在河南寶豐縣創辦，陳毅兼任校長。
22　見劉松慧：《中原大學文藝學院的變遷》，載《黃鐘（中國·武漢音樂學院學報）》，2013 年第 4 期，第 180 頁。

當時私立中高等學校數和師生數，皆各佔全國中高等學校與師生總數三分之一左右[23]，如果按照蘇共"十月革命"後採取的接管方式，接收所有私立學校，將所有私立學校轉為公立，顯然不切實際。新政權的財力、人力皆有限，維持必須接收或沒收的公立學校已是勉強，因此從 1949 年下半年起在公立學校實行徵收學雜費制度[24]。如果將所有私立學校接收下來，必然要關、停、併、轉部分私立學校，必然造成大批教職員失業和學生失學。這不僅違背了爭取和團結知識分子的政策，更不利於新的統一戰線的建立，不利於迅速恢復社會秩序，甚至有可能成為引發社會不安甚至動亂的一個因素。

所以，不接管私立學校，維持它們的存在，同樣是當時不得已採取的權宜之計。如上海市軍管會文管會高教處在處理私立大學時，就是因為"我們力量有限，對私立大專院校只好任其自然"，加之"今年就有六七千學生要到私立大專院校讀書，客觀上還有存在的需要"，認為"不能不謹慎從事"，而且認為，允許私立大學暫時存在，可以繼續"用外國人或資本家的錢來替國家培養有用的人才"[25]。

23 1948 年私立中高等學校數、師生數和佔比的具體數字，見教育部教育年鑒編纂委員會編：《第二次中國教育年鑒》，商務印書館，1948 年 12 月。

24 1949 年 7 月，上海市軍管會高教處接管的公立高等學校宣佈徵收學費，遭到學生和家長反對，因為國民黨統治時期的公立高校實行官費政策，不收學雜費或收得很少，認為人民政府應該比國民政府更優待同學。《大公報》自 1949 年 8 月初，接連一個月刊登有關學費過高的爭議及商議如何徵收學費的報道。關於公立高校收費，高教處當時公開作出的說明是："國民黨海口封鎖，人民竭盡全力支援前線，致使上海的經濟狀況遭受到嚴重困難，政府在經濟方面困困重重，教育經費方面自然受到很大影響，因此，為了節省政府開支，減輕人民負擔和加強支前，能出錢的應該繳費，確實困苦的可以減免。"見《關於國立院校徵收學雜費事高教處負責人發表談話》，載《大公報》，1949 年 9 月 13 日，第 2 版；《高等教育處七個月工作總結》(1949 年 6 月至 12 月)，上海市檔案館，檔案號：B1-2-782。

25 《高等教育處三個月工作綜合報告及今後四個月工作計劃》，上海市檔案館，檔案號：B1-2-782。

但是，不接管不等於就真的不管了。在 1949 年 12 月召開的全國教育工作會議上，教育部副部長錢俊瑞談處理私立學校的方針，指出："目前國家財政還很困難，但是我們是有辦法、有希望的。"指示：

> 在目前條件下，我們對中國人辦的私立學校除極壞者應予取締或接管外，一般的應採取保護維持，加強領導，逐步改造的方針。沒有必要而隨便命令停辦或接管，是不妥當的。我們對成績優良的私立學校應予以獎勵或補助；對純粹為謀利而設的私立學校，要予以整頓和改造，使之逐漸能夠實行新民主主義教育，實行民主管理與經濟公開；對經費困難而辦理成績不壞的私立學校應給與補助。[26]

在 1950 年 6 月教育部召開的第一次高等教育會議上，錢俊瑞仍強調"公私兼顧"的高等教育辦學方針，要求分類別地"積極維持，逐步改造，重點補助"私立高校，他具體解釋"逐步改造"說：

> 這就是說，私立高校應根據人民政府的方針政策，以國家主人翁的責任感，積極和主動地，並有計劃有步驟地改革學校的制度、教育內容和教學法。首先，私立學校的教師應與自己的業務聯繫着，進行政治學習，並著重地對學生進行革命的政治思想教育。這是私立學校改造的關鍵……人民政府對私立學校應該加強領導。過去中央人民政府教育部在這方面也做得不夠，我們中央教育部及各大行政區的教育部，今後應該加強這

26 《在全國教育工作會議上錢俊瑞副部長總結報告要點》，載《論教師的任務》，西北軍政委員會教育部輯，西北人民出版社，1950 年 12 月版，第 26 頁。原載：《人民日報》，1950 年 1 月 6 日，第 3 版。

種領導，積極幫助他們實行改造，適當地解決他們的困難，並對他們的工作進行嚴格的考核。[27]

第一次高等教育會議上通過的《私立高等學校管理暫行辦法》，作出十四條"加強領導並積極扶植與改造私立高等學校"規定，主要是：要求私立高校的教育方針、任務、學制、課程、教學及行政組織，均需遵照《高等學校暫行規定》及《專科學校暫行規定》辦理；要求各大行政區教育部或文教部對私立高校進行審查，對成績優良者酌情補助；要求私立高校的行政權、財政權及財產所有權，均應由中國人掌握；要求在過去無論是否立案的私立高校重新申請立案；要求私立高校正副校（院）長由董事會任免，但需報經大行政區教育部核准，並轉報中央教育部備案[28]。

第一次高等教育會議還通過了《關於實施高等學校課程改革的決定》、《高等學校暫行規定》和《專科學校暫行規程》，要求私立高校在之前初步改革的基礎上，對"相當大的部分還不是新民主主義的，即還不是民族的、科學的、大眾的，還不能符合新中國建設的需要"的課程進行改革，對高校辦學宗旨、具體任務和入學、課程、考試、畢業、教學組織、行政組織、社團等方面皆作出了規定。

那麼，這樣的不接管，其實是"不接收但要管理"，或者說，是另一種方式的接管，即是以不接管的方式進行接管。不接管本來就是整個接管工作的一部分，如天津市軍管會為開展不接管私

27　錢俊瑞：《團結一致，為貫徹新高等教育的方針，培養國家高級建設人才而奮鬥》，載《人民教育》，第二卷第二期，第 12 頁。

28　《私立高等學校管理暫行辦法》，載《中華人民共和國建國以來高等教育重要文獻選編》（上冊），華東師大高校幹部進修班、教育科學研究所編，1979 年，第 13-14 頁。

營資本方面工作，在下設的接管部專門設置了稱為"不管接管處"的機構[29]。所以，後來總結認為，此時對私立高校採取不接管政策，"對人民、對國家只有好處，沒有壞處"，並"沒有放棄以馬克思主義作指導，沒有放棄社會主義基本原則"，是"完整的無產階級的方針、政策"的有機組成部分，"有着我們自己的特色，是符合中國國情的，也是符合馬列主義基本原理的"[30]。

但無論如何，允許私立教育機構繼續存在，畢竟不符合共產黨人的理想——"消滅私有制建立共產主義社會"，中國共產黨人的宗主國、新中國的榜樣——蘇聯，在"十月革命"成功後就將所有私立學校改為公辦。因此，北平市軍管會文管會在處理私立大學方面，一開始就亂了方寸，方針政策變動太多，導致"表現得被動緩慢"，後雖主張"除反動的黨團學校或辦得太不像樣子，眾人皆曰可封者外，以一律採取改造方針為好"，但還是以"私立大學勢將漸次淘汰或縮小"為出發點，來處理私立大學教職人員[31]。

而且，由於官僚資本和地主經濟正在被摧毀或瓦解，多數私立高校失去了資金來源，加之學生數銳減，而不免迅速陷入財政困境，有的難以維持瀕臨關閉，有的已處於自動停辦狀態[32]。對於處於如此境地的私立高校，文教接管部門就不能"任其自然"

29　見《天津接管時期組織機構幹部名錄表》(1948年12月-1949年1月)，載《天津接管史錄》(上冊)，中共天津市委黨史資料徵集委員會、天津市檔案館編，中共黨史出版社，1991年7月版，第868頁。

30　蘇渭昌：《高等學校的接管——私立高等學校的接收與改造》，載《高等教育研究》，1987年第2期，第114頁。

31　《北平市軍管會文管會接管工作報告》、《中共北平市委關於私立大學的處理辦法向中央並華北局的請示》、《北平軍管會文管會關於接管後各機關舊人員處理問題的報告》，載《北平的和平接管》，第443-444、398、396頁。

32　蘇渭昌：《高等學校的接管——私立高等學校的接收與改造》，載《高等教育研究》，1987年第2期，第109-110頁。

了。如北平和平解放後，各私立高校由於經費困難和學生嚴重流失而紛紛要求接管，北平市軍管會文管會只能根據各校性質和狀況，在 1949 年 4 月到 6 月間，分步接管、合併、停辦了除燕京、輔仁、協和醫學院等有外國津貼的高校之外其他所有私立高校[33]。

所以，有地方軍管會文教部門，在不接管即"不接收但要管理"私立高校的過程中，還是主動或被動地撤銷、合併了一些私立高校，導致大量教師失業和學生失學而需要救濟、安置。這種情況在"新佔領區"（即"新解放區"）尤其嚴重。1950 年 5 月，中共中央人民政府政務院文教委員會與教育部聯合派出兩個小組，到華東區、中南區調查教師失業、學生失學的實際情況，多個省分都有學校停辦與教師失業、學生失學現象。據當時的統計，大陸失業知識分子的具體數字是十八萬八千二百六十一人[34]。

第二節 不接管私立上海美術專科學校

這裏以不接管私立上海美術專科學校為例，具體說明新中國成立前後不接管 —— "不接收但要管理"即採用不接管的方式接管 —— 私立中高等美術教育機構的情況，也就是新中國成立前後接管私立中高等美術教育機構第一個階段的情況。

33 柴松霞：《建國初期北京私立學校改造紀實》，載《文史月刊》，2007 年第 5 期，第 16 頁。

34 綜合見《建國初期社會救濟文獻選載：關於失業救濟問題的總結及指示（1950 年 11 月 21 日）》，載《黨的文獻》，2000 年第 4 期，第 18 頁；莫宏偉：《建國初期失業知識分子的安置與救濟》，載《求索》，2008 年第 1 期，第 224 頁。

一、準備工作

1. 上海美專中共地下組織開展的"護校迎解放"活動

抗戰勝利後，上海美專迅速恢復，並得到較大的發展，即使在時局急劇動盪的 1948 年 9 月，報到入學的學生仍有一百九十二人[35]，規模與杭州、北平的兩所國立藝專相當。所以，上海美專是上海中共地下組織開展"迎解放"工作的一個重要據點。

中共地下組織在上海美專的存在，最早可追溯到 20 世紀 20 年代（即仍是上海美術專門學校的時期），至少在 1934 年已建立了中共地下黨支部[36]。1949 年前，上海美專校長劉海粟和校方，既反對、壓制過學生運動[37]，也有同情學生"革命鬥爭"之舉，尤其在上海解放前一年，曾主動保護了一些"進步"學生[38]。

1948 年初，中共上海美專黨小組重建，負責人為夏子頤。一年後，上海美專已有十五名以上中共黨員，他們是：華愛麗（1949 年後改名華愛羣）、施達德、范思廉、朱瑚、陳福美、沈韻娟、陳秋輝、扈才干、蔡璜、于叔芳、彭宗岐、黃為銘、朱豐衍、蔡德

35 劉海粟美術館、上海市檔案館編：《上海美術專科學校檔案史料叢編（第一卷）：不息的變動》，中西書局、上海書畫出版社，2012 年 12 月版，第 475 頁。

36 見黃曉白：《偶得：上海美專的"紅"》，載《百年回眸 百人暢敘 —— 南京藝術學院校慶紀念文集》，劉偉冬主編，南京大學出版社，2012 年 11 月版，581–582 頁；王琦：《藝海風雲 —— 王琦回憶錄》，第 11 頁。

37 如 1926 年上海美術專門學校"學生為反對學校的專治統治，簽名罷課，張聿光等教授率領學生三百餘人離校，另創辦新華藝術專科學校（應是新華藝術學院）。劉海粟及劉派教職員企圖鎮壓學生運動，報告偽上海市黨部白匪崇禧指揮部、法租界巡捕房等，認為少數共產黨暴烈分子搗亂，勾結了軍警逮捕學生，事態日趨變重……"。見《私立上海美術專科學校歷史史實考證書》，上海市檔案館，檔案號：Q250-1-1，第 2 頁。

38 如 1948 年 6 月 5 日上海美專學生準備參加由學聯領導的"反美扶日"大遊行，國民黨特務進入校園打傷並逮捕了八名學生，製造了"美專慘案"（又稱"六·五血案"），後經過劉海粟和謝海燕向上海市警察局交涉，八名學生於 12 月 8 日全部釋放。而且，劉海粟在國民黨上海市黨部要求他收回開除美專學生中的國民黨特務李文漢時，態度堅決，嚴詞拒絕："這是我們學校內部的事，與黨部無關。"見朱瑚：《憶劉海粟校長 1949 年執意留大陸迎解放》，載《中國美術館》，2007 年第 5 期，第 126 頁。

毅、盧允生等。於是，中共上海美專黨支部成立，華愛麗任支部書記。[39]

1949 年 3 月，中共上海市委為進一步組織高校教師，決定將高校教師中的共產黨員從學校支部中轉出，與上海大學教授聯誼會（簡稱"大教聯"）[40]、上海市國立專科以上學校助教講師聯誼會[41]中的共產黨員合併，成立大學教師黨組織，王子成任負責人，分為三個黨小組，教授共產黨員一組，講師與助教分為兩組（國立大學一組，私立大學一組）。4 月 8 日，中共上海局作出《解放軍渡江和我們的工作》的指示，確定當前的中心任務是："把已發動的群眾運動，在思想上、政治上及組織形式上，予以提高集中和統一起來……來順利地完成裏應外合、解放上海和接管工作。"[42]

1949 年 3 月至 4 月間，中共上海美專黨支部按照統一部署，工作重點轉為"保存力量，保護學校，迎接解放"。首先在開學初，安排平時不大為人注意又有一定組織能力的中共黨員扈才干，競選並當選學生自治會主席，安排施達德、朱瑚、陳秋輝擔任理事，再次奪回了學生自治會的領導權。這樣，"一方面緊緊依靠廣大同學，盡力防止國民黨反動派潰逃時的破壞。同時積極進行爭取校方和教授繼續支持我們的工作，很快地得到劉海粟校長

39 夏子頤、吳平、朱瑚執筆：《風雨戰鬥迎黎明 —— 上海美術專科學校地下黨鬥爭史》，載《戰鬥到黎明 —— 解放戰爭時期上海女子中學和專科學校學生運動史料彙編》，中共上海市委黨史資料徵集委員會主編、學運組女中區黨史資料徵集小組編輯，上海翻譯出版公司，1989 年 11 月版，第 475、484 頁。

40 1946 年 8-9 月間，沈體蘭、張志讓、蔡尚思、周予同等發起成立上海大學教授聯誼會（大教聯），由中共上海市委直接領導，1947 年中共中央上海局成立，歸中共中央上海局文化統戰委員會領導。

41 1949 年 1 月籌備，3 月正式成立，負責人為胡永暢、彭慧雲、許義生、邱淵、嚴沛霖，受中共上海市委直接領導。

42 中共上海市委黨史研究室編、金立人主編：《上海教師運動史（1919-1949）》，中共黨史出版社，2007 年 1 月版，第 360-379 頁。

和謝海燕副校長的支持"。[43]

在解放軍攻佔南京後某日，劉海粟主動聯繫中共地下黨員、美專學生朱瑚，與之商量說："前天我接到上海當局有關部門給我的通知，國民黨派專機在虹橋機場，要我和梅蘭芳、虹橋療養院錢院長在一星期內坐專機去臺灣。事情很急……我目前的處境你們那邊怎樣看待？"劉海粟自己的態度非常堅定："國民黨已徹底完蛋了，我恨透了，沒有一點幻想，共產黨應該得天下了，我不去臺灣。"朱瑚向中共上海美專黨支部書記和區委單線領導人報告了劉海粟的想法和決心，他們立即向中共上海市委作了彙報。三天後，毛金豐轉達了中共上海市委的意見：

> 一、劉校長是國內外聞名的藝術大師，今天主動留下迎解放，在文藝界起着很大的影響，我們黨熱忱歡迎大師選擇正確的道路——走向革命的道路；二、解放形勢發展很快，但國民黨還會作困獸鬥，以防萬一，希望劉校長即日起離開住處，選一個較為安全地方躲避一下；三、待選到安全地，把詳細地點告訴我們，我們會派人去保護劉校長。[44]

可見，在上海解放前夕，劉海粟已與中共地下組織取得聯繫，並獲得了保護。所以，當上海美專"戡亂會"成員和國民黨派駐學校的參謀"偷偷地夾着尾巴溜掉了"後，整個學校已為"進步力量"所控制。

此時，中共上海美專黨支部的主要任務是護校，"先是秘密成立'護校隊'，接着進一步成立了以黨員為骨幹的'上海人民保安

43 夏子頤、吳平、朱瑚執筆：《風雨戰鬥迎黎明——上海美術專科學校地下黨鬥爭史》，載《戰鬥到黎明——解放戰爭時期上海女子中學和專科學校學生運動史料彙編》，第 484 頁。

44 朱瑚：《憶劉海粟校長 1949 年執意留大陸迎解放》，載《中國美術館》，2007 年第 5 期，第 126–127 頁。

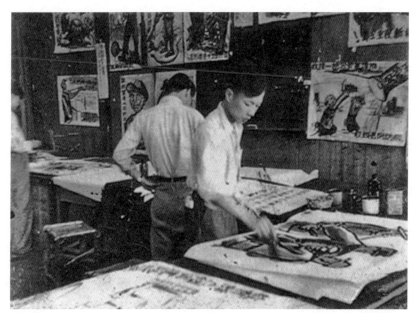

1949 年 5 月，上海美專學生趕制迎接解放的宣傳畫。

隊上海美專分隊’，從保護學校到保護鄰近區域。在校內積極開展
迎接解放的各種活動，教唱歌曲，教扭秧歌舞，秘密繪製毛主席
和朱總司令肖像，收集老解放區鬥爭故事……趕制宣傳品，組織
演講活動，廣泛宣傳黨的各項政策……向鄰近學校教師們和棚戶
區貧苦大眾開展宣傳和調查活動。在謝海燕副校長的模範行動影
響下，許多教授也都紛紛參加這些活動”。劉海粟還變賣了幾幅收
藏品，“資助留校護校的地下黨員和進步學生，讓他們有飯吃”，
於是“迎接解放的活動更積極了”。

　　5 月 25 日，解放軍攻入上海市區，“劉海粟和上海美專的學
生擁抱在一起，全校歡騰一片”。上海美專的中共地下黨員按支部
和市委的決定，製作巨幅毛澤東、朱德、陳毅等畫像。劉海粟指
示總務處，全部製作費用由學校支出。劉海粟還參與和指導製作
了大量的宣傳解放、宣傳解放軍進城政策的版畫、連環畫、漫畫

上海解放初，上海美專青年教師馬承鑣與同學們共同繪製的毛澤東和朱德畫像，裝置在電車前部。

等，供各大專院校使用。在上海解放初期舉行的"全民迎解放"大場面遊行活動中，上海美專的隊伍總是走在大隊伍前面，"形象影響很大"，這讓劉海粟"感到非常欣慰"。[45]

　　當時懸掛在大世界門口的巨幅毛澤東畫像，特別引人注目。後來，時任上海美專學生會副主席的中共地下黨員陳秋輝回憶說：這幅"毛主席的像是地下黨請美專年輕教師馬承鑣先生畫的，他不顧生命危險，將三四米的巨幅毛主席像畫好後，分成若干小塊，分散保存，於上海解放的第一天，即 5 月 27 日早上拿到學校，恢復原樣後釘在木板架上，由美專學生會幹部抬到大世界門口掛在最醒目的地方。由於大世界是最熱鬧的市中心，引起轟

45　以上內容綜合見夏子頤、吳平、朱瑚執筆：《風雨戰鬥迎黎明 —— 上海美術專科學校地下黨鬥爭史》，載《戰鬥到黎明 —— 解放戰爭時期上海女子中學和專科學校學生運動史料彙編》，第483−485 頁，樊琳整理：《上海美術專科學校口述史（二）》，載《上海檔案史料研究》（第七輯），上海市檔案館編著，上海三聯書店，2009 年 10 月版，第 143 頁。

動，老百姓都趕來，要看看毛主席是甚麼樣的"[46]。

2. 上海市軍管會文管會開展的文教接管準備工作

民國文教事業，上海佔據半壁江山。中共華東局在發起上海
戰役前，根據中共中央"慎重、緩進"和"解放服從接管"的要
求，確定了"按照系統、整套接收、調查研究、逐漸改造"十六
字總方針，將文教接管作為接管上海的第二個工作重點。為落實
保護文教機構政策，華東局決定改變以往文教接管的領導、組織
和工作方式，尤其在接管學校方面，決定"無論公私立學校均不
派軍事代表接收，只由文化接管委員會派人去召開職員與學生大
會，宣佈我們的態度與新的教育方針，並與他們共同研究繼續辦
學的方法"。[47]

1949 年 4 月 24 日，上海市軍事管制委員會在江蘇丹陽組建，
陳毅任主任，粟裕任副主任，設財經接管委員會、文化教育接管
委員會、軍事接管委員會、上海市政府、警備司令部、煤糧供應
運輸部、公共房屋管理委員會、秘書處等機構，5 月 10 前基本完
成各機構幹部配備。文化教育接管委員會由陳毅兼任主任，范長
江、唐守愚、戴白韜任副主任，下設高等教育部、市政教育部、
文藝工作部、新聞出版部。5 月 10 日，饒漱石代表華東局致電中
共中央彙報接管上海準備工作，十天後，中共中央復電，對上海
市軍管會各機構的幹部配備作出指示，特別指出："文教接管委
員會規模太大，應由陳毅兼主任，夏衍、錢俊瑞（六月下旬可去

46 見濮茅左：《沈之瑜先生年譜》，載《沈之瑜文博論集》，沈之瑜、陳秋輝著，上海古籍出版社，
 2003 年 6 月版，第 448 頁。

47 綜合見《上海市軍管會關於接管上海的方案》、《饒漱石關於接管上海問題的報告》（1949 年 5
 月 6 日），載《接管上海》（上卷．文獻資料），中共上海市委黨史研究室編，中國廣播電視出版
 社，1993 年 2 月版，第 67-77、37 頁。

上海）、范長江、唐守愚、戴白韜均為副主任。分擔各部工作同時
亦必須吸收一部分黨外文化工作者參加接管"[48]。

上海市軍管會遵照中共中央指示，將文化教育接管委員會改
名為"文化教育管理委員會"（簡稱"文管會"），後又將下設的四
個部改稱"處"，並根據形勢和任務的變化，分階段調整了各處人
員配備[49]。5月27日，上海市軍管會正式成立，任命陳毅、夏衍、
錢俊瑞、范長江、戴白韜、惲逸羣、唐守愚、李昌、鄭森禹為文
管會委員，陳毅兼文管會主任，夏衍、錢俊瑞、范長江、戴白韜
任文管會副主任，趙行志任文管會秘書主任[50]。

夏衍與潘漢年、許滌新從北平南下去上海前，周恩來關照他
們說：

> （接管上海）一是總的方針一定要嚴格按照七屆二中全會
> 的決議辦事。一定要謙虛謹慎，要學會我們不懂的事情，對文
> 化教育等等方面，上海是半壁江山，那裏有許許多多學者專
> 家，還有許許多多全國聞名的藝術家、名演員，所以要尊重他
> 們，聽取他們的意見……你們到了上海之後，一定要一一登門
> 拜訪，千萬不要隨便叫他們到機關來談話……三是對一切接管
> 機關，必須先作調查研究，摸清情況，等大局穩定下來之後，
> 再提改組和改造的問題……在上海的地下黨同志和進步民主人

48 《饒漱石關於接管上海準備工作的情況致中共中央電》(1949 年 5 月 10 日)、《中共中央關於
 接管上海的機構及幹部配備複饒漱石、華東局電》(1949 年 5 月 20 日)，載《接管上海》(上
 卷·文獻資料)，第 51、53 頁。

49 孫濤、王曰國認為，上海市軍管會各部門組織結構和人員配置的調整，是在上海解放上海市軍
 管會正式成立後在接收城市階段進行的。見孫濤、王曰國：《解放初期上海市軍管會組織系統
 研究》，載《黑龍江史志》，2008 年第 23 期，第 27–32 頁。

50 綜合見《上海市軍管會文化教育管理委員會主任、副主任到職視事報告》(1949 年 5 月 27
 日·文字第一號)、《上海市軍管會命關於委任各接管委員會負責幹部的命令》(1949 年 5 月 31
 日·任字第一號)，載《接管上海》(上卷·文獻資料)，第 81、426 頁。

士……要以大局為重，不要計較個人恩怨，總的一句話是要團結，要安定。[51]

由於中共中央和華東局極為重視接管上海文教工作，由於上海市軍管會在思想、政策、組織、物資、後勤等方面都做好了充分準備，所以接管上海工作的實際開展，比預期要順利得多。儘管陳毅等人在上海實施軍事管制期間說過一些狠話，也採取過一些過激措施[52]，但總體而言，接管上海，正如解放軍戰士露宿在馬路上那感人場景所展示的，比接管其他城市，"勇敢"地更加穩重、謹慎、克制，而在國內外獲得了較普遍的認可與稱讚，以致於一時間不斷有已跑到海外的"浪子回頭"[53]。

接管上海公私立中高等教育機構，由上海市軍管會文管會高等教育處負責。最初即在高教處稱為"部"時，由唐守愚任部長，改稱"處"後，由錢俊瑞任處長，唐守愚、李亞農、李正文任副處長[54]。高教處根據上海中共地下組織提供的情報，經過反復制訂和修訂，制定出詳實的接管工作計劃。該工作計劃將上海各公私立中高等教育機構，分為"公立學校、教會學校、國民黨人或與

51　夏衍：《懶尋舊夢錄》，生活・讀書・新知三聯書店，1985 年 7 月版，第 589 頁。

52　如陳毅於 1949 年 6 月 1 日即上海解放第六天發出大紅請柬，邀請上海九十名最大最有名資本家座談，在給在座的"吃了顆定心丸"後，說："我聽說還有不少工商界的朋友想走；走也可以，如果以後後悔了，要回來，我們歡迎！我相信產業界的大多數是願意和我們合作的；但是——"他提高了聲音說："也有少數人反對我們"，他話鋒一轉，卷了卷袖子接著說："毛主席派我來上海，不是開玩笑的，是來改造這座舊城市，我們對鬥爭是有準備的……我們完全有辦法對付那些違法破壞的人！"陳毅的這"磊落，一字千鈞"的話，使全場為之一震，都感到陳毅不愧為大將軍，對工商界有"禮"有"兵"。隨後，6 月 10 日，新上海市人民政府採取"果斷行動"，查封了上海證券大樓，法辦了二百五十多個"金融投機商"，老百姓拍手叫好"共產黨到底厲害"。陸善怡：《陳毅在上海》，載《濟南文史集粹》（上），濟南市政協文史資料委員會編，2000 年 12 月版，第 29、34 頁。

53　當時稱海外逃香港者返回上海為"浪子回頭"，如資本家劉鴻生、吳蘊初、劉靖基等人，在上海解放後"因害怕共產黨"逃到香港，在"認清共產黨的政策"後，又回到上海。

54　《上海市軍管會關於委任各接管委員會負責幹部的命令》（1949 年 5 月 31 日・任字第一號），載《接管上海》（上卷・文獻資料），第 81 頁。

之有關人員所辦的學校、私人或商業性學校、基本情況尚不明的學校"五大類。該工作計劃又將公立學校分為"校長進步或中間，教授與學生中進步勢力佔優勢者"、"校長反動，教授與學生進步勢力佔一定的數量者"、"校長反動，教授進步者甚少學生進步佔一定數量或教授學生情況不明的學校"、"校長政治態度不詳者"四類[55]。由此可見高教處對"不接收但要管理"的公私立中高等教育機構的分類定性。

上海市軍管會文管會文藝處不負責"不接收但要管理"私立中高等美術教育機構方面的工作，但與私立中高等美術教育機構有業務上的聯繫。文藝處最初稱為"部"時，于伶、黃源、鍾敬之、陸萬美、沈西蒙、吳純、呂蒙為委員，于伶任部長，黃源、鍾敬之任副部長，下設秘書室、文學室、劇音室、劇藝室、美術室、電影室[56]。該處改稱"處"時，調整為由夏衍任處長，于伶、黃源、鍾敬之任副處長[57]。

文藝處下設的美術室，最初即在文藝處稱為"部"時，由呂蒙任主任，陳叔亮、龍實任副主任，張子固、孫錫林為聯絡員，于慶海為幹事，陳煙橋為顧問，下屬《華東畫報》社和美術組，呂蒙任《華東畫報》社社長，陳叔亮任美術組組長[58]。此時美術室制訂的工作計劃是：

55　《上海市軍管會文化教育管理委員會工作計劃草案》與《附表四》，上海市檔案館，檔案號：Q431-1-1-183，第72頁。

56　《上海市軍管會文藝處組織機構主要負責幹部名單》，上海市檔案館，檔案號：B172-1-1、《上海市軍管會命關於委任各接管委員會負責幹部的命令》（1949年5月31日·任字第一號），載《接管上海》（上卷·文獻資料），第81頁。

57　《上海市軍管會命關於委任各接管委員會負責幹部的命令》（1949年5月31日·任字第一號），載《接管上海》（上卷·文獻資料），第81頁。

58　《上海軍管會文管會文藝部組織，上海市軍事管制委員會文化管理委員會文藝處關於組織機構主要負責幹部初步方案》，上海市檔案館，檔案號：B172-1-1。

上海解放初，上海市軍管會文管會陳叔亮、沈之瑜等，與上海美術界部分積極要求進步者合影。前排左起：陳秋草（一）、汪聲遠（二）、孫雪泥（三）、陳叔亮（四）；後排左起：陳大羽（二）、沈之瑜（三）、溫肇桐（四）。

一、接收工作：接收"時代印刷廠"，由呂蒙同志負責與新聞出版部派員協同接收。

二、宣傳工作：1. 展覽會：分照片展覽和美術展覽兩種。照片展覽的內容，為領袖照片、解放戰爭及解放區的各種建設。以畫報社、三野攝影組、東北電影製片廠及新聞出版部之畫報，聯合或分別□行之。美術展覽會，待籌備充分後，再行定期舉行。2. 編輯不定期□□□一種，附解放日報發行。

三、組織工作：為配合展覽會，在解放日報上出版專刊，批評與介紹展覽作品。同時組織美術工作者座談會，交換意見，開始團結與組織上海美術工作者。

四、材料彙編：1. 華東畫報七期，各期約兩百份，淮海戰役特輯四千本。2. 石刻張貼畫及攝影張貼畫四種，約一千餘份在濟南趕印中。[59]

59　《上海市軍管會新聞出版處文藝部工作計劃草案（第三篇）》，上海市檔案館，檔案號：Q431-1-1-158。

文藝部改稱"處"後，美術室調整了人員配備，換由沈之瑜任主任，沈同衡、沈貞任副主任[60]，接收任務只有接收上海美術館籌備處一項，在完成此項任務後計劃開展三方面工作：

（一）基本任務：(1) 指導全市美術工作、團體、創作、出版及其他活動事宜，(2) 配合組織推進美術界羣眾組織及活動，(3) 編輯畫報、宣傳政府的政策，(4)建立美術供應機構。（二）確定畫報名《華東畫報》，其目的、對象、版期、版式、發行及最近一期中心內容。（三）確立美術工廠的建立計劃。[61]

二、不接管與初步改造

1. 上海美專部分教職員與校長劉海粟的積極行動

1949 年 5 月 27 日，上海解放，當日上海市軍管會宣佈正式成立，隨即文管會高教處和文藝處各部門按計劃開展接收工作。高教處制定的接管工作計劃中，上海美專被定性為"私人或商業性學校"[62]，沒有向上海美專派出"接洽管理之人員"。然而，上海美專部分教職員已迅速、積極地行動起來了：在上海解放當日，召開了上海美專教職員暨校友代表、學生代表談話會，"討論學校工作應如何適應新的形勢"；在上海解放次日，成立了上海人民藝術教育協會籌委會。

60　陳叔亮和龍實離開美術室。陳叔亮負責組建上海美術工作者協會，任中華全國美術工作者協會上海分會黨組書記，後任華東文化部藝術處副處長。龍實隨軍南下，後任重慶市中共沙坪壩區區委宣傳部長。關於美術室負責人的人事變動情況，見陳志強：《黎魯先生訪談錄》，載《卡朱拉霍神廟雕刻》，朱國榮、包于飛編，上海書店出版社，2011 年 8 月版，第 7 頁。

61　轉引自王震：《二十世紀上海美術年表》，上海書畫出版社，2005 年 1 月版，第 600 頁。

62　《上海市軍管會文化教育管理委員會工作計劃草案》與附表四，上海市檔案館，檔案號：Q431-1-1-183。

上海人民藝術教育協會籌委會發佈“緣起”稱：

　　大上海今天已經解放了，我們美術工作與藝術教育即將走上光明燦爛的大道。而我們從事於這工作的人們，仍然還守着自己的崗位，在這全國文化重心的上海，而對着這偉大的時代和千百萬人民大眾。或者從事以藝術教育□□青年培養後進；或者參加工商業生產部門努力於應用美術工作；或者從事個人與團體的藝術研究工作。

　　我們知道，一定文化是一定社會的政治與經濟在觀念形態上的反映，又給予偉大影響於一定的社會的政治經濟。目前，由於毛澤東先生英明的領導，中國人民解放軍浴血的苦鬥，使上海這一全國大都市，即將在新民主主義的偉大號召下，迅速發展成為新民主主義的政治、經濟和文化。一切藝術工作必須長足地發展來配合人民大眾的力量，以協助新民主主義的實現。我們必須揚棄舊日各自為政個人主義作風，而親切地與工農勞動者大眾靠攏，在□使我們的工作能夠真正配合着時代的需要，而為廣大人民的文化教育□□□竭誠服務。我們懇切地號召我們的工作門人。

5 月 31 日，上海人民藝術教育協會籌委會第一次會議在上海美專會議室召開，徐京、程懋筠、陳正平、鄧爾敬、汪培元、王挺琦、徐心芹、陳影梅、于東原、馬承鑣、姜炳倫、李炎、周錫保、冉熙（王挺琦代）、徐風、方幹民、沈汝麟、陸丹林、傅伯良、汪聲遠、劉海粟（徐心芹代）出席。會議臨時主席王挺琦說：

　　我們組織這個協會的動機，具體地說是為適合這一時代的需要。我們知道新民主主義的文化，是要把一個被舊文化統治因而愚昧落後的中國，變為一個被新文化統治因而文明先進的中國。這是新文化的最高準繩，在這準繩之下，藝術也不例

外：藝術不再是貴族階級的玩物，不再是幫閒的產品，她是屬於人民的，隨着新文化普遍發展，她將是永遠屬於人民的，為人民所有，為人民所享。

會上，徐心芹還透露了"一點關於文教方面的消息"：

本校校友茹茹（沈之瑜）同學昨日偕吳耘、趙延年三位以私人資格到校參觀，他們三位都是軍管會文教委員會文藝處工作負責聯絡美術方面的。他們曾談起現在宣傳方式說，不必過分刺激。所以對起草緣起，我的意思是主張溫和的，不過分刺激，實際的，不徒托空言。今天解放日報有三個人民團體的成立宣言，我們可以拿來參考一下，至於組織系統，我覺得不必太龐大，要實事求是，合於實際。

6月4日，上海人民藝術教育協會成立大會在上海美專畫廊召開，程懋筠、徐風、閔希文、汪培元、徐心芹、范議廠、朱一石、徐京、姜炳倫、方幹民、汪聲遠、高尚文、沈汝麟、勵后年、高定、周育洛、周錫保、于東原（方幹民代）、傅伯良、王挺琦、陳大羽、歐陽誠出席。會上，討論調整了上海人民藝術教育協會的組織系統，修訂了《上海人民藝術教育協會緣起》的兩處條文和《上海人民藝術教育協會章程》的第四、五兩章內容，推選汪聲遠為主任委員，方幹民為副主任委員，徐風、徐心芹、傅伯良、汪培元、冉熙為事務委員，王挺琦、徐京、于東原、閔希文、姜炳倫組成工作推進委員會，程懋筠、高尚文、溫肇桐、洪青、蔡心亞、于東原、沈汝麟組成研究委員會，范議廠、歐陽誠、勵后年、周錫保、高定為候補委員。[63]

63　以上內容見《上海人民藝術教育協會的緣起及該會章程》、《上海人民藝術教育協會第一次籌備會議及該會成立大會記錄》，上海市檔案館，檔案號：Q250-1-26-1、4。

然而，調整後的上海人民藝術教育協會的組織系統還是過於龐大，修改後的《上海人民藝術教育協會緣起》的說辭是溫和了一些，但還是多空言大話，修訂後的《上海人民藝術教育協會章程》是顯得"民主"了一些，但有的規定還是不切合實際[64]。關鍵是，該協會由上海美專部分教職員延續自由結社"舊習"自發組建，沒有獲得上海市軍管會任何部門的批准或"幫助"，完全屬於同仁性質或同業公會性質，如允許其存在，不僅偏離了中國共產黨人發展社會團體的"初心"和蘇區時期形成的紅軍文藝工作的"優秀傳統"，而且不符合延安文藝座談會後形成的一元化、統一化的文藝組織"範式"[65]。

當時，上海市軍管會文管會文藝處美術室在建立"新民主主義文化的美術陣地"過程中，是"有團結少鬥爭"的：

上海解放後，當時美術界中一輩投機人物，均利用舊有的落後美術團體統一組織，表示自己的號召力，意思是我有這麼多的羣眾，你共產黨肯出多少價錢，籍此鞏固其舊有的社會地位，進而取得一定的政治待遇。——代表人物×××。以同樣手段籍此想造成其個人的政治社會地位的——代表人物×××。

在這種情形之下，我們的對策是一方面積極支持與促成美、木、漫三個團體合併稱為上海美術運動中的羣眾核心組織——上海美術工作者協會（當時全國美協尚未成立），另方面對於這種投機人物的組織採取不支持而觀察動靜的方針，

64　關於上海人民藝術教育協會在成立大會上調整組織系統及其緣起以及相關的章程條文，見《上海人民藝術教育協會的緣起及該會章程》、《上海人民藝術教育協會第一次籌備會議及該會成立大會記錄》，上海市檔案館，檔案號：Q250-1-26-1、4。

65　關於國民政府和1949年前中國共產黨的社團制度，說起來話長。可參見《中國社團史》中有關內容。該書由中國社團研究會編著，古俊賢主編，當代中國出版社2001年11月出版。

羣眾看見我們"一面倒"之後，終於迫使建立這些人物的好夢破碎。[66]

可以肯定，上海美專部分教職員快速自發地組建上海人民藝術教育協會的行為，被美術室認定屬於"一輩投機人物"的投機行為，目的是為了"鞏固其舊有的社會地位，進而取得一定的政治待遇"。所以，這個上海解放後最早成立的美術社團，似乎未開展任何活動就銷聲匿跡了，就像從未存在過一樣[67]。

劉海粟在上海美專部分教職員自發成立上海人民藝術教育協會之初，有間接參與這個協會的組建活動，如由徐心芹代出席5月31日召開的上海人民藝術教育協會籌委會第一次會議，之後再沒有沾邊，既沒有參加該協會的成立大會，也沒有任該協會任何職務。然而，劉海粟此時為"適應新的形勢"而採取的行動，更直接。

6月10日，劉海粟和作為學生代表的朱瑚，一同出席在青年會大廈召開的私立中等學校教職員座談會。會後，劉海粟請朱瑚向文藝處表達他的"愛國之心"，他說：

> 今天的報告我感觸很深，啟迪很大，我們迎來了嶄新的時代，民主的新社會我們有了英明的共產黨，我們國家一定能興旺發達。我幸逢其時。我要把奮鬥一生的事業——中國第一所現代美術學府獻給國家，包括珍貴的圖書資料、大批在國外購置的石膏像等；其次，我將自己收藏的古今名畫和我所作油

66　莊志齡、宣剛整理：《解放初期上海市美術運動史料選·解放以來上海美術運動半年工作總結報告（一九四九·五·廿六 — 十二·卅一）》，載《上海檔案史料研究》（第七輯），上海市檔案館編，上海三聯書店，2009年10月，第254頁。來源：上海市檔案館，檔案號：B172-1-5、48、51、74。

67　目前有關上海美專、南京藝術學院校史的研究和介紹，都沒有提及上海人民藝術教育協會，應該是有意迴避。徐心芹大概在1951年左右被定為反革命分子，筆者以為應該與他積極組建上海人民藝術教育協會有關。

畫、中國畫等幾百件，無條件捐獻給國家。

朱瑚立即向文藝處反映了劉海粟這"態度很誠懇、很認真"的願望，文藝處給予的回復是：此事非常重大，"牽扯許多政策問題，但目前處於解放時期，一些政策問題還沒有理順，很難作具體答覆，請轉達給劉校長，我們欽佩他有這樣的愛國之心，條件成熟時會給他合理的答覆"。[68]

如前所言，上海美專不屬於文藝處"不接收但要管理"的單位（美術室在接收上海美術館籌備處後就沒有其他接管任務了[69]，即使到 1950 年底，文藝處美術科與上海美專也只是有業務上的"連繫"[70]），劉海粟之所以繞開高教處，請朱瑚向文藝處表達自己的"愛國之心"，與沈之瑜任文藝處美術室主任有關。

沈之瑜 1935 年畢業於上海美專新制十六屆西畫系，曾在上海美專任教約兩年半[71]。當劉海粟"看到自己的學生解放後成了上海美術界的領導，自然感到非常高興和自豪"，不僅邀請沈之瑜來校做講座和動員師生參加沈之瑜在校外舉行的報告會[72]，還介紹時任

68　朱瑚：《憶劉海粟校長 1949 年執意留大陸迎解放》，載《中國美術館》，2007 年第 5 期，第 127 頁。

69　沈之瑜：《回憶迎接上海解放和上海解放初期的美術活動》，載《沈之瑜文博論集》，沈之瑜著、陳秋草編，上海古籍出版社，2003 年 6 月版，第 256 頁。

70　1950 年 12 月 8 日翁逸之在《上海市美術社團調查意見表》"調查人意見"一欄填寫的內容是："該校（上海美專）行政系統所屬教育部，本處因業務有關，今後刻保持連繫，並在可能範圍內儘量幫助解決該校業務上的困難。"上海市檔案館，檔案號：B172-4-40-50/51。

71　沈之瑜 1933 年考入上海美專新制西畫系，1935 年畢業，1937 年 10 月到 1940 年 2 月在上海美專任教、講師，1940 年初由浙江轉蘇北參加新四軍，5 月加入中國共產黨，此後主要在新四軍、華東野戰軍雪峰文工團工作，任團長，1949 年 4 月被華東局調用，受命參加接管上海工作。見濮茅左：《沈之瑜先生年譜》，載《沈之瑜文博論集》，沈之瑜、陳秋輝著，上海古籍出版社，20031 年 6 月版，第 442-444 頁。

72　如 1950 年 5 月，劉海粟邀請沈之瑜來校講他學習毛主席《在延安文藝座談會上的講話》的心得；劉海粟動員師生參加沈之瑜發表長篇理論文章《論"國畫"的改造道路》（1950 年 5 月 13 日發表）舉行的主題報告會。見樊琳整理：《上海美術專科學校口述史（二）》，載《上海檔案史料研究》（第七輯），第 145 頁。

學生會副主席的中共黨員陳秋輝（1949 年 9 月任上海美專黨支部第一任書記）與沈之瑜相識，支持他們戀愛 [73]。

2. 機構改革

上海解放當日，上海市軍管會文管會即發佈《關於取消訓導制度及公民課程外，餘暫照舊復課的通告》。上海美專按照此通告，一週內恢復日常教學，並在一個月後開辦了面向業餘美術愛好者的工人夜校和繪畫學習班 [74]，於此同時，按照高教處的統一規定和部署進行學校機構的改革，主要是建立新的校務管理機構，以取代 "不適於新的形勢需要" 的 "舊" 校務管理機構。

此時上海美專的機構改革，以高教處在 7 月下旬召開的私校校長負責人會議上宣佈私校辦學應遵守的 "三點原則" 為原則。"三點原則" 的第一點是 "實行新民主主義教育，取消黨義、公民等反動課程，停止反人民宣傳，教會學校不得以宗教課程為必修課"，第二點是 "實行民主管理，組織成立校務委員會"，第三點是 "經濟公開" [75]。在 1949 年 6 月到 8 月間，上海美專新組建了學生生活指導委員會、教授聯誼會、財務委員會和事務委員會籌備會，改組了校董會，用 "極端民主方式" 改選了校務委員等 [76]。加上在解放前夕已被中共地下黨員控制的學生自治會（於 10 月 29 日改組為學生會）和助教講師聯誼會等，上海美專的管理體系變得複雜繁冗，以 "適於新的形勢需要"。

73　陳志強：《訪陳秋輝》，載《世紀空間：上海市美術專科學校校史（1959–1983）》，邱瑞敏主編，上海大學出版社，2004 年 5 月版，第 80 頁。

74　施大畏主編：《上海現代美術史大系 1949–2009（2）：油畫卷》，上海人民美術出版社，2013 年 5 月版，第 81 頁。

75　見張恂如：《接管上海高校》，載《接管上海》（下卷·專題與回憶），中共上海市委黨史研究室編，中國廣播電視出版社，1993 年 2 月版，第 238–239 頁。

76　關於上海美專從 1949 年 6 月到 8 月開展的工作，見《上海美術專科學校檔案史料叢編（第一卷）：不息的變動》，第 475–476 頁。

1935 年 3 月 31 日，上海美專校董會議合影。前排左一孫科、左三蔡元培、右一袁履登，二排左起謝公展、王濟遠，後排左起鄔克昌、張辰伯、王遠勃、黃金榮，後排右一劉海粟、右三杜月笙。

在這一系列的管理機構中，校務委員會最為關鍵。有師生員工代表參加以"實行民主管理"為目標的校務委員會，是此時期學校的最高權力機構，學校教務、總務、人事等工作均由其直接處理和決定。高教處認為校務委員會人選既要考慮左派，也要照顧中間和落後保守的，應大致具備四個條件：第一，在反蔣、反美鬥爭中積極或保持中立；第二，能貫徹新民主主義教育；第三，有真才實學，得到大家擁護；第四，能團結師生改進校務。高教處發動和依靠廣大師生員工，進行細緻、深入的調查研究，先由各高校師生提出校務委員會名單，再由軍管會批准成立。[77]

當時上海各私立大學校務委員會的改選與建立，是以接管

77 《高等教育處七個月工作總結》（1949 年 6 月至 12 月），上海市檔案館，檔案號：B1-2-782。

國立大學取得的相關經驗為參照，逐步進行的，"阻力較大，鬥爭也較尖銳，有的私立大學校長把學校當作營利工具，不甘心放棄私人家族對學校的控制；有的校長剛愎自用，缺少民主作風，校務委員會要由他指定，安插親信。教會大學的鬥爭還更複雜……"。高教處針對這種情況，採取了"依靠學校的地下黨組織、進步師生和派去的政治課教師的力量，團結廣大教職員工反復醞釀"的措施。直到 8 月中旬，各私立大學校務委員會名單才陸續上報，9 月份獲得高教處批准[78]，但上報名單與批准的名單，多不一致。

在 8 月 4 日召開的上海美專全校代表大會上，選出的校務委員會十三人名單，沒有獲得高教處批准。高教處 9 月 23 日核定批准的上海美專校務委員會名單，減掉了最初當選的當然委員冉熙和徐心芹、助講會代表傅伯良、職員會代表黃啟原，增加了學生會主席何無奇和學生會副主席、中共地下黨員扈才干，共十一人，分別為：劉海粟（主任委員兼校長）、謝海燕、宋壽昌、程懋筠、姜丹書、汪培元、扈才干、何無奇、方幹民、汪聲遠、洪青[79]。這十一人組成的校務委員會，扈才干和何無奇為學生代表，加上"可靠"的人，"革命"和"進步"者人數超過二分之一，符合此時新政權建立黨外組織"以能保證通過決議為原則！大體上，

78　參見張恂如：《接管上海高校》，載《接管上海》（下卷‧專題與回憶），第 238–240 頁。

79　1949 年 11 月 15（17）日上海美專學生會填報的《學生會登記表》，上海市檔案館，檔案號：C22-2-4-34。該登記表"校務委員會"欄填寫的名單，除劉海粟、謝海燕、姜丹書和學生委員扈才干、何無奇外，其他人當時的政治面貌現難以確定。宋壽昌曾作《反日運動歌》、《為四萬同胞爭生存》等歌曲，其於洪青在 1948 年 6 月發生"美專慘案"後挺身而出，與其他教授聯袂探監，慰問被捕同學的情況看，兩人當時應屬於"進步"人士。方幹民熱衷於政治，從其在 1940 年國立藝專學潮後被解教務主任之職，在 1946 年汪日章出任國立藝專校長遭到解聘，在 1951 年 3 月能夠應聘南京軍事學院的情況看，當時應屬於"進步"人士。不被批准進入新校務委員會的冉熙原為訓導主任，徐心芹抗戰期間曾任國民黨軍隊上校，黃啟原當時為會計主任。

黨員及可靠左翼分子略為超過二分之一"的策略 [80]。

當時高教處公佈的許多政策規定和要求採取的許多措施、辦法,在私立學校多遭到了不同程度甚至是"陰奉陽違"的抵觸。最為嚴重的是,一些私立學校校務委員會的領導權仍把持在"舊"領導層手上。於是,高教處通過多種途徑,在各私立高校"培養大批積極分子和進步青年,發動青委及學聯開展相關配合工作","通過在政治上給羣眾造成進行鬥爭的有利條件","經過羣眾組織內部來反對它的各種反動落後措施,首先爭取羣眾在校政上的領導權,其次再爭取經濟權","如果羣眾取得了領導權和經濟權,或只取得其中的一個權,那也就或多或少地達到了改造的目的" [81]。

所以,上海美專教授聯誼會、講師助教聯誼會、職員聯誼會、學生自治會的"羣眾",在獲得校務領導權後,很快又在財務、事務等方面獲得了管理權和決策權。如上海美專財務委員會由校長、總務主任、會計主任(出納)、教授會代表二人、講助會代表一人、職員會代表一人、學生自治會代表一人組成,任期為一學期,財務常務委員會由學校代表、教職員代表及學生代表各一人組成 [82]。如上海美專事務委員會由總務主任、會計組主任、教授會代表一人、講助會代表一人、教職員會代表一人、學生自治

80　當時各單位新建管理機構的基本原則,是中共在抗戰時期建立根據地政權採用的"三三制",即"共產黨員佔三分之一,非黨的左派進步分子佔三分之一,不左不右的中間派佔三分之一",但由於"革命"形勢轉變,在"保證通過(黨的)決議"的情況下,這個比例是可以變化的。1949年9月3日,中央指示各中央局、分局,野戰軍前委:"無論各界人民代表會議還是人民代表大會中,黨員均不要太多,以能保證通過決議為原則!大體上,黨員及可靠左翼分子略超過二分之一即夠,以便吸收大量中間分子及少數不反動的右翼分子,爭取他們向黨靠攏。"見《中央關於轉發察哈爾省各界代表會議的報告的指示》,載《中共中央文件選集》(第十八冊),第441頁。

81　《高等教育處三個月工作綜合報告及今後四個月工作計劃》,上海市檔案館,檔案號:B1-2-782。

82　《私立上海美術專科學校財務委員會規程草案》,上海市檔案館,檔案號:Q250-1-48。

會代表二人、工友代表二人組成，事務常務委員會由總務主任、教職代表及學生代表三人組成[83]。

這樣，上海美專的"羣眾"——中共黨員和"進步"的教師、學生、職員工友代表，就基本控制了學校的一切事務，如《私立上海美術專科學校事務委員會規程草案》規定該委員會的職權是：

> 1. 規劃本校一切事務之進行；2. 擬定本校各項事預規程；3. 商討本校有關修建設備及水電事項；4. 監督本校事務行政設施及工作狀況；5. 任免工友並考查工友之勤情決定獎懲；6. 審查本校校具變動及保管情形；7. 商討校務委員會商議及教職員工學生自治委員會建議有關事務之事項；8. 商討其他有關事務之事項。[84]

3. 思想改造與教學改革

1949 年暑假之始，上海美專按照上海市學習工作委員會（簡稱"學委會"）統一部署，組織大部分教職員參加上海高教聯主席團主辦的大專學校教職員暑期講習會。該學委會規定：

> 大專學校教職員所有已參加或擬參加學習小組者，均得報名為暑期講習會會員；會員 10 人為一組，推選組長 1 人，每週舉行討論會兩次；學習小組長組成組長會議，每 5 組產生學習委員 1 人，組成學校學習委員會，負責籌劃學習事宜；各校學習委員會每週召開小組會議，市學習工作委員會每週召開各校學委會聯席會，對本周學習情況作總結與檢討。[85]

83　《私立上海美術專科學校事務委員會規程草案》，上海市檔案館，檔案號：Q250-1-35-1。

84　《私立上海美術專科學校事務委員會規程草案》，上海市檔案館，檔案號：Q250-1-35-1。

85　轉引自于風政：《建國後政治運動的源頭——政治學習運動述評》，載《北京黨史》，1999 年第 4 期，第 12 頁。

暑期講習會請華東局和上海市黨政負責人作"中國革命與中國共產黨"、"國內形勢"、"國際形勢"、"文教政策"、"知識分子問題"、"新人生觀"六個主題的系統講授,目的是"使剛剛從舊社會過來的知識分子瞭解中國共產黨、中國革命和新的社會制度,瞭解形勢與政策"。在 8 月 5 日毛澤東批發華北人民革命大學第一期的教育經驗總結後,暑期講習會立即把華北革大的教學方法用於政治學習,強調開展批評與自我批評,注重進行思想總結,"來一次思想的清算運動"。

12 月召開的全國教育工作會議,確定政治教育和思想改造為"新區學校"的主要工作,並將華北革命大學的經驗運用於普通教育系統。此時的政治學習,雖仍由學委會組織,但實際已由各級中共黨組織領導,並通過行政系統要求全部教職員參加。各學校的政治學習組織更為嚴密,教職員按照行政歸屬編成小組,學習內容從增進對共產黨、中國革命和新社會的瞭解,轉為真正的思想改造,方式從學習活動變為地地道道的檢討運動。[86]

1949 年暑假結束後,上海美專確定新學期的中心任務是:"克服經濟困難,維持學校和進一步貫徹新民主主義教育方針,深入體驗勞動人民生活,搞好創作。"教學方面,增設了政治、藝術理論、社會科學、版畫等課程,並依據"提高質量,減少數量"的原則,合併科組,精簡了原有課程,將原有中國畫與西畫兩科合併為繪畫科,課時從每週一百二十二小時減為九十小時。政治課設社會發展史、新民主主義論和政治經濟學三門,到 11 月中旬還沒有配備專職的政治教員,只能聘請應人講新民主主義論,聘

86 以上內容見于風政:《建國後政治運動的源頭 —— 政治學習運動述評》,載《北京黨史》,1999年第 4 期,第 11–15 頁。

請沈之瑜講文藝問題。[87]

這樣，上海美專初步建立起學生政治學習的基礎，"糾正了同學過去為藝術而藝術的觀點"，但由於"政治課學習分量稍少，課外沒有空參考政治書籍，所以上課很少提出問題。政治教授是兼任職，本身職務很忙，因此沒有充分時間照顧課外活動。沒有政治助教，政治教授瞭解學生動態，除與積極分子個別接觸外，主要是通過學習小組和小組長，藉以反映羣眾思想水平和及時講授的意見"[88]。學生會也反映，"同學對政治課很有興趣，很希望很快地有口教員來，可以提高同學政治覺悟，口校同學間工作可得上（級？）幫助，上下呼應，同時在先生中起領導和核心作用，使先生們能共同進步。"[89]

1950 年度第一學期，華東軍政委員會教育部要求各大專院校五年制一、二年級，應增加"社會科學基本知識"與"中國革命問題"兩門課，上海美專因為只有政治教授一人，請求教育部加派政治教員或助教一人又"不能成為事實"，而暫緩了這兩門課的開設。

1950 年度第二學期，華東教育部加大管控大專院校政治教學的力度，頻繁發出通知、文件，從政治課開設、教學內容和方法到政治課教學總結都作出更加具體的規定。上海美專在 1950 年

87　綜合見《私立上海美術專科學校一九四九年度下學期工作總結》、1949 年 11 月 15（17）日上海美專學生會填報的《學生會登記表》"政治教員姓名"欄、《私立上海美術專科學校為聘沈之瑜同志為本校政治課教授致上海市人民政府高教處函》（1949 年 10 月），上海市檔案館，檔案號：Q250-1-15-19、C22-2-4-34、Q250-1-52-8。由於當時主管高等教育處"把思想改造作為目前的中心工作"，要求所有高校開設政治課，導致政治課教員、教材短缺，私立院校這方面問題的解決比公立院校晚。綜合見《上海市高等教育處接管經過及工作簡況（1949 年 12 月）》，載《接管上海》（上卷・文獻資料），第 456 頁；張恂如：《接管上海高校》，載《接管上海》（下卷・專題與回憶），第 243–244 頁。

88　《私立上海美術專科學校一九四九年度下學期工作總結》，上海市檔案館，檔案號：Q250-1-15-22、23。

89　見 1949 年 11 月 15（17）日上海美專學生會填報的《學生會登記表》"同學對政治課的反映"欄，上海市檔案館，檔案號：C22-2-4-34。

9 月到 11 月接收到的來自華東教育部有關政治教學的通知、文件如下：

9 月 7 日，華東教育部發來"要求新設政治講座"的通知（規定 10 月初開始，後因師生參加土改延至 10 月下旬開始）。9 月 30 日，華東教育部發來的文件，要求轉告政治課教授與助教，"為瞭解學生思想情況與政治教學進展情況，以期及時改□□□，特規定務必按期寫作"書面報告兩種：

一、教學情況報告每月兩份，分別每月五日及二十日前送到，由"社會發展史"、"新民主主義論"之政治教授負責指導政治助教撰寫，無助教之學校則由政治教授個別或會同撰寫。報告內容著重於（一）普遍提出或特別重要的問題（包括已經解答未經解答，或解答尚不完善者。如有不同見解，亦應加以説明），（二）學生思想情況，（三）教學情況（包括教學方式、進度、重點、教研工作、教學委員會工作、"政治講座"進行情況及對行政領導的意見等）。

二、單元總結。"新民主主義論"、"社會發展史"、"政治經濟學"三課程於教完一單元後，一星期內應分別作一總結，由擔任該課程之教授個別或會同撰寫送來，總結內容著重於教學效果、存在的問題及教學的如何改進等。

10 月 17 日，華東教育部發來"關於政治教育方針任務參考資料"兩件，要求"分發給政治教學委員會、政治教師和助教，進行研究，以期貫徹"。

11 月 7 日，華東教育部發來"為加強各學校時事學習，以提高學生政治水準起見，各公私立學校目前之政治課均應以時事問題為學習中心內容，確立抗美援朝及保衛世界和平之認識與信念"的通知。11 月 11 日，華東教育部發來"高等學校在目前應以

時事學習為中心工作"的通知。11月24日，華東教育部寄送兩份"關於時事教學的指示及其教學計劃"，要求"酌印即分發有關人員深入研究、切實貫徹"。11月25日，華東教育部發來"為加強本市（上海）高等學校對目前形勢的正確認識與有計劃的展開今後時事政治學習"召開"目前形勢與時事教育座談會"的通知，要求校長（主委）、教務長、秘書長（總務長）、工會代表一人、學生會代表一人、政治教育代表一人參加。

三、進一步管理與改造

在私立高校完成內部管理機構和教學初步改革後，各級政府教育行政部門和有關部門開始對私立高校進行更加深入、具體的管理與改造，也就是進行更進一步的"不接收但要管理"。為開展這更進一步管理與改造工作，對私立高校採取了一系列的制度建設措施，最為明顯的有二：一是建立表格填報制度；二是建立原本用於中共黨內的請示報告制度[90]。上海美專自1950年起，愈發頻繁地填報各種表格，愈加嚴格地總結報告工作情況。

1. 填報各種表格

上海解放後到1949年底，上海美專填報的表格主要有兩份。

一份是上海美專學生會於1949年11月15(17)日填報的《學生會登記表》，內容包括：校董會名單、校務委員會名單；男教員人數、女教員人數、政治教員姓名；全校同學人數、男同學人

90 解放戰爭時期中共中央建立了黨內請示報告制度，進一步加強了垂直領導的力度。自1950年起，各地將該制度運用到行政管理當中，如1950年3月6日甘肅省人民政府發出《關於建立工作報告和請示制度的指示》，同年4月14日陝西省人民政府發出《關於建立報告請示制度的指示》等。參見熊輝、仰義方：《解放戰爭時期黨內請示報告制度的歷史考察》，載《中共黨史研究》，2012年第4期，第28–38頁。

數、女同學人數；參加學生會人數、男同學人數、女同學人數；
是否成立青年團、男團員人數、女團員各人數；會費收入多少、
向學聯繳納多少；全校分哪幾個院系、班級人數多少、男女同學
各佔多少；同學對校務委員會有甚麼意見；同學對政治課的反
映；解放前有否成立學生自治會及何時成立、是否學聯會員；解
放後何時成立學生會、同學對現在的學生會或過去的自治會有甚
麼意見；現有的學生會組織系統分工情形及各部門負責人姓名（注
明年級性別）；同學的經濟情況如何；解放前參加過甚麼運動、解
放後參加過甚麼運動；同學最重視甚麼功課、對學制課程有甚麼
意見；喜愛哪些課外活動；工作中存在的問題。[91]

　　另一份是上海美專校方於 1949 年 11 月 30 日填報的《上海市
美術團體學校調查表》，內容包括：沿革及目前概況；主要負責人
（校長）姓名、履歷及個人社會活動；發起人（校董）姓名、履歷
及個人社會活動；宗旨、教育目的內容；事業範圍、組織系統；
目前工作計劃、目前教育方針；經常的社會活動；參加過甚麼社
會活動；經費來源及收支狀況；成員與團體之關係如何、學生會
組織狀況及負責人姓名；成員人數、學生人數；成員職業統計百
分比、成員性別統計百分比、成員學歷統計百分比（學生）。文藝
處收取該調查表後，派人調查核實，由調查人簽署意見。[92]

91　1949 年 11 月 15（17）日上海美專學生會填報的《學生會登記表》，上海市檔案館，檔案號：
　　C22-2-4-34。

92　1949 年 11 月 30 日徐心芹填報的私立上海美術專科學校《上海市美術團體學校調查表》，上海
　　市檔案館，檔案號：B172-4-40-52。1950 年 11 月 27 日，上海美專又填報了內容相同的《上
　　海市美術團體學校調查表》，上海市文化局文藝處在收取該調查表後，於 12 月上旬派人進行調
　　查，調查人翁逸之簽署的意見是："該校行政系統所屬教育部，本處因業務有關，今後可保持聯
　　繫，並在可能範圍內儘量幫助解決該校學務的困難。"見 1950 年 11 月 27 日溫肇桐填報的私
　　立上海美術專科學校《上海市美術團體學校調查表》，上海市檔案館，檔案號：B172-4-40-53；
　　1950 年 12 月 8 日上海市文化局美術室調查私立上海美術專科學校後填寫的《上海市美術社團
　　調查意見表》，上海市檔案館，檔案號：B172-4-40-51。

從 1950 年起，上海美專按照各級教育主管部門要求，愈發頻繁地填報各種內容更加細分的表格。在劃歸華東教育部[93]前，接到上海市人民政府高教處 3 月 9 日函，要求校方填寫《教員、職員工友名冊》、《院系區分（並附院系負責人姓名）》、《行政系統表（附各部負責人姓名）》、《學費全額（學費、雜費、試驗費）》表、《減免費名額》等表格，規定當月底前呈報[94]。在劃歸華東教育部領導後，開始按照華東教育部規定填報各種表格。如僅在 1950 年 11 月到 12 月間，上海美專接到的表格填報通知就有：

11 月 7 日，接到華東教育部轉發的中央教育部為完善逐級管理制度於 10 月 22 日發出的"更改高等學校各報表格式和增加報表份數"通知，接到華東教育部印發的 1951 年度第一學期《高等學校臨時報表》及填表說明，要求須於 11 月 25 日前將報表送出，如逾期得說明原因，要求一式五份：一份報中央教育部、兩份報華東教育部（一份轉中央教育部、一份華東教育部自存）、一份送交所在地（省市區）文教廳局處、一份自存。[95]

12 月，接到華東教育部轉發中央教育部通知，要求填寫《一九五〇年度高等學校概況表》、《一九五〇年度上學期（獨立學院或專科）學生人數表》、《一九五〇年度上學期（獨立學院或專科）教師、職員及工警人數表》、《一九五〇年度研究生調查表》以及《一九五〇年度高等學校研究機構調查表》五種表格，並要求按照規定依式填送。[96]

93 1950 年 1 月華東軍政委員會成立後，上海美專劃歸華東教育部。

94 《上海市人民政府高教處關於私立學校填報表格的通知》，上海市檔案館，檔案號：Q250-1-9-1。

95 1950 年 3 月到 11 月上海美專報送華東教育部的各種表格，上海市檔案館，檔案號：Q250-1-9，第 1–38 頁。

96 1950 年 12 月上海美專報送中央教育部的各種表格，上海市檔案館，檔案號：Q250-1-82，第 1、55 頁。

2. 建立工作報告制度

自 1950 年起，上海美專按照華東教育部的統一安排和規定，逐步建立要求愈加嚴格、規範的工作報告制度。

5 月 10 日，上海美專接到華東軍政委員會教育部發出的《為取得上下密切聯繫及時瞭解工作情況解決問題，特建立報告制度》通知。該通知規定：

（一）綜合報告：(1) 每兩月一次，全年六次，每單月報告。上海地區最遲在下月五日，上海以外地區最遲於下月十日前寫來，從五月份開始按期報告，五月以前如有重要問題可一併寫入。(2) 內容力求簡明扼要，一般不超過二千字。其中應包括工作動態、重大問題及其□□□□與解決辦法、主要經驗、工作意見等。(3) □□□報告問題處理得更恰當，每一報告希由負責同志親自動手或審閱。（二）總結報告：(1) 每半年將□屬各種教育工作，作全面性總結報告一次（以六月及十二月之上半月為限）。(2) 總結報告以五千字為限，如有情況必須說明者，可作附件隨送。

6 月 24 日，上海美專接到華東軍政委員會教育部發出的《華東區私立高等學校應於每學期結束後本月內作出書面工作總結報部》通知，要求在 7 月 15 日前報部。該通知規定：

（一）總結報告注意事項：1. 要認真負責，實事求是；2. 要發揚批評與自我批評的精神；3. 要深入具體；4. 最好能舉典型實例（最好的最壞的）。

（二）總結內容：

1. 行政部分。總結方法：從系院到全校，由校委會作出全校工作總結。①在行政與教學領導上有些甚麼改進？有甚麼困

難？有甚麼經驗教訓？②對中央人民政府財經統一規劃的認識及執行的情況如何？③對華東教育部的批評與建議。

2. 教學部分。總結方式：密切結合學期考試進行總結，應在學期結束後由校方號召或佈告通知，配合工會及學生會作出總結提綱，總結內容可視各校具體情況，自行決定。

3. 政治教育方面。總結方式：原則上教授個別撰寫，助教聯合撰寫，必要時教授可聯合撰寫，或教授與助教聯合撰寫，並由學委會或校委會作出全校政治教學總結。①一學期實施政治教育解決了學生中哪些思想問題？怎樣解決的？哪些方法最有效？還有哪些問題沒有解決？為甚麼不能解決？②助教怎樣配合教師開展工作？在聯繫羣眾與掌握思想情況方面，有哪些主要經驗？③對行政領導上的要求和意見，對今後改進政治教育及推進所在學校政治教育的意見。

此後，上海美專不斷接到華東教育部要求貫徹定期工作報告制度的通知和改進工作報告的指示，以及催送工作報告的通告，如：1950 年 11 月 7 日，接到華東教育部發出的《為擬定貫徹定期工作報告制度三點意見》通知，要求“今後務應爭取按原定期及時造送”工作報告，“每期一式三份，以備參查”，要求“在執行此一工作報告制度中，發生何等困難，並如何予以克服，希另具專文報部”；1951 年 2 月 10 日，接到華東教育部發出的《為各校今後工作報告注意改進幾點意見》通知，要求：第一，應避免過於繁瑣；第二，除校內一般有關行政的重要情況外，應著重報告政治教育情況與業務教學情況；第三，學校逢有中心工作（例如抗美援朝運動、學生參幹時期）即以中心工作為這一時期工作報告的主要內容；第四，仍依原規定，綜合報告兩月一次，總結半年一次，各造具一式三份，綜合報告應於兩月後的十日內報部。

1951 年 5 月 11 日，中央教育部為貫徹毛澤東"建立各大行政區各省市向中央教育部請示報告的制度，是指導全國教育工作的重要關鍵"指示，發出《建立與加強教育工作請示報告制度的指示》，要求各大專院校報送：定期綜合報告（每年四次）、專題報告、專業報告以及其他臨時性的請示報告和專門問題的總結。6 月 5 日，華東教育部發出執行該指示的五點補充意見通知，第一點補充意見強調要"切實做到首長負責"，要求"對過去執行請示報告制度執行情況，做一次認真的而不是敷衍的檢查，重要工作務期做到事前請示事後報告……並將檢查結果及今後改進意見寫成簡要報告於七月底前送到本部"。

在 1952 年下半年被合併前，上海美專基本遵守中央教育部和華東教育部有關規定，每兩月按期送交工作報告和定期召開總結座談會（只有一次未能按時送交，1951 年 4 月 20 日被華東教育部告知學期總結報告尚未送到），並能不斷改進工作報告格式和內容，從最初十多頁近萬字，逐漸減少字數，內容也變得簡明扼要、條理清晰。[97]

四、陷入困境

在對上海實行軍事管制期間，仍存在的三十五所私立高校紛紛要求軍管會接管[98]。無可否認，這是私立高校師生追求進步的表現，但實際原因，主要是各私立高校皆不同程度地陷入財務困境。如前所言，當時私立學校多已不可能獲得正被摧毀的官僚階層和正被瓦解的地主階層的資助，也難以獲得自身處於困境的民

97　以上列舉的上海美專接收到的華東教育部發出的建立和執行工作報告制度的通知、指示，以及轉發的中央教育部的有關指示，以及上海美專撰寫的工作報告和總結報告，見上海市檔案館，檔案號：Q250-1-15，第 1–82 頁。

98　見張恂如：《接管上海高校》，載《接管上海》（下卷・專題與回憶），第 238 頁。

族工商業階層的資助，加之原有學生流失和招生困難，學費收入減少，導致日常教學難以維持。而新政府有關部門只是要求私立學校維持辦學，但不給予或很少給予資金與物資支持，即使是不能維持辦學的私立學校，也不允許自行解散，必須得到有關部門批准才能停辦[99]。

上海解放後，上海美專在校學生數明顯減少。1948 年度第二學期報到的學生有一百九十二人，1949 年度第二學期在校學生數下降到一百一十三人，1950 年度第一學期在校學生數劇減至七十八人，1950 年度第二學期在校學生數上升到一百二十八人，還是未恢復 1949 年前在校學生數量[100]。所以，軍管會藝術處認定此時上海美專已處於"苟延殘喘"的狀態[101]。而且，上海美專還遵照學聯"經濟公開，節省不必要開支，根據量入為出的原則計算學費"的建議[102]和教聯"學校能維持，教職工能生活，貧苦生有書讀"的三大原則[103]，從 1949 年度第二學期起為照顧學生家長起見，將學費減少了百分之十。這樣，無法獲得社會資助和政府支持的上海美專，就不可避免地陷入財務困境。

上海美專於 1949 年 10 月 15 日結算各項開支後，還有不到總收入十分之一的揭存，到 1950 年 5 月 20 日已無揭存，之後就不敷開支了，但赤字的數額不大。這是由於上海美專在這個學期採取了節約開支措施：教師由三十六人減為三十人（專任十九人、

99　參見蘇渭昌：《高等學校的接管 —— 私立高等學校的接收與改造》，載《高等教育研究》，1987年第 2 期，第 109-110 頁。

100　以上上海美術個學期在校學生數的數據，見於此時期上海美專學生會和校方填報的各種表格，上海市檔案館，檔案號：C22-2-8-129，第 1 頁；C22-2-4-35，第 1 頁；B172-4-40-50，第 4頁；Q250-1-9，第 8、86、112 頁。

101　莊志齡、宣剛整理：《解放初期上海市美術運動史料選》，載《上海檔案史料研究》（第 7 輯），上海市檔案館編，上海三聯書店，2009 年 10 月版，第 258 頁。

102　《學聯執委會討論學費問題》，載《大公報》，1949 年 8 月 12 日，第 3 版。

103　《學費問題三大原則》，載《大公報》，1949 年 8 月 19 日，第 3 版。

兼任十一人），全體教職員自動減薪七折，自一九二一五單位減為一三三五六單位，減少收支預算赤字，總預算經過精打細算，減到二〇五八二單位，整個學期赤字者仍有三一五七單位[104]。所以，上海美專在期末工作總結中坦言，"本學期行政和教學的中心任務是克服經濟困難"，也表示"全校師生員工仰體毛主席有困難、有辦法、有希望的昭示，對於克服目前困難，是有信心的"[105]。

從 1949 年 9 月起，上海美專頻繁地召開財務和與財務相關的會議，僅在 9 月到 10 月間就召開了四次財務委員會會議。在財務會議和其他會議中，常報告和討論的，是收支、經費不敷和如何彌補等事宜，如：10 月 22 日，黃啟原報告收支及欠費情形；12 月 3 日，討論補救收支不敷；12 月 30 日，討論協力購買人民勝利折實公債，借貸彌補經費不敷；1950 年 10 月，討論彌補預算赤字。1951 年 3 月 1 日，討論校長薪水減金二百六十單位之事；等等[106]。

然而，在 1949 年前，上海美專歷年召開的各種會議，很少有針對財務問題的討論或商議。自 1912 年建校起，上海美專雖並非總是資金充足，卻能不斷擴大辦學空間，從大規模自建校舍到購房改建校舍，還能從 1924 年 3 月起招收"新吾勵學免費生"，並常規化地減免學生學費和設獎學金[107]。令人詫異的是在第二次國共內戰期間，又很快積累了龐大資產，還在江灣附近儲備了近二百

104　見《私立上海美術專科學校 1949 年第一學期至 1951 年第一學期收支報告書》，上海市檔案館，檔案號：Q250-1-48。

105　《私立上海美術專科學校一九四九年度下學期工作總結》，上海市檔案館，檔案號：Q250-1-15-13。

106　《上海美專大事年表》，載《上海美術專科學校檔案史料叢編（第一卷）：不息的變動》，第 475–481 頁。

107　上海美專自建立起至 1946 年，除上海淪陷時期外，校舍一直不斷擴張的情況，以及減免學生學費和設獎學金的情況，見《上海美專大事年表》，載《上海美術專科學校檔案史料叢編（第一卷）：不息的變動》，第 425–475 頁。

畝地。有學者認為："這筆巨額資產像一個神秘的謎，體現出劉海粟驚人的事業意志、社會活動家的個人魅力以及經營和理財能力"[108]。但是，劉海粟所具有的這驚人的意志、魅力和能力，在1949年後似乎不管用了。

華東局宣傳部在瞭解私立學校多陷入困境的情況後，於1950年2月3日、8日、21日連續電告中央宣傳部，請求指示。3月11日，中央宣傳部向華東局發出《關於私立學校接管、補助、合併的指示》，指出：

> 在目前財力人力條件下，對於大中學校，除極反動者外，一般不要接管或停辦，這樣徒然增加政府負擔與學生失學。對一部分經費支絀，難以維持的私立學校，目前應以酌予補助，加強政治和業務上的領導為主，以併入公立學校和幾個學校合辦為次要辦法。根據北京經驗，合併和合辦都有許多困難，必須經過充分的醞釀與準備。只有對個別太壞的學校（一般學店性質的學校不在內）才能令其停辦，但對其學生必須妥為安置轉學。[109]

上海美專沒有最早獲得新政府"酌予"的補助，於1951年上半年獲得了華東教育部批給的兩筆補助，第一筆為上學期補助費共二千零一百六十八萬元（等於1955年發行的人民幣二千零十六元八角），第二筆二千六百八十多萬元。這在當時算是鉅款了。此時，上海美專的財務狀況也有所好轉，1951年上半年在校學生數上升到一百四十三人，結算各項開支後總結存三百一十多萬元，

108 朱其：《百年上海美專的現代啟示》，載《羊城晚報》，2012年11月9日B4版。

109 《中央宣傳部關於私立學校接管、補助、合併的指示（1950年3月11日）》，載《中國共產黨宣傳工作文獻選編》(1949–1956)，中共中央宣傳部辦公廳、中央檔案館編研部編，學習出版社，1996年9月版，第24頁。

收支基本平衡，當年下半年在校學生數增長到一百八十七人，大致恢復到 1948 年在校學生數 [110]。

第三節 從整頓到接管私立中高等美術教育機構

一、私立高校整頓與高等學校院系調整

　　1950 年 6 月 6 日，毛澤東在中共七屆三中全會上作題為《為爭取國家財政經濟狀況的基本好轉而鬥爭》的報告，關於文教方面，該報告指出：

> 有步驟地謹慎地進行舊有學校教育事業和舊有文化事業的改革工作，爭取一切愛國知識分子為人民服務。在這個問題上，拖延時間不願改革的思想是不對的，過於性急、企圖用粗暴方法進行改革的思想也是不對的。[111]

　　於是，中央教育部在召開第一次高等教育會議後，立即啟動了私立高校重新登記立案工作，要求：對多數辦得較好的（私立）學校，鼓勵其堅持按照新民主主義教育方向及政府的教育法令辦好學校，教育行政部門還用各種辦法幫助這些學校克服困難；辦學思想上不反動、獨立辦學出現困難的，由政府教育部門負責統籌，把它們同其他私立學校合併或直接併入公立學校；一些規模

110　綜合見《私立上海美術專科學校 1949 年第一學期至 1951 年第一學期收支報告書》，上海市檔案館，檔案號：Q250-1-48；上海美專填報的 1951 年上半年與下半年學生總數表，上海市檔案館，檔案號：Q250-1-9，第 86、112 頁。

111　毛澤東：《為爭取國家財政經濟狀況的基本好轉而鬥爭（1950 年 6 月 6 日）》，載《建國以來重要文獻選編》（第 1 冊），中共中央文獻研究室編輯，中央文獻出版社，2011 年 6 月版，第 211 頁。

比較小、辦學目的不端正，甚至以盈利為目的的學校，則不同意繼續辦學，或由政府行政教育部門著手進行改造，作適當調整；部分與國民黨黨、團、軍、特系統關係密切的學校，則由教育行政部門直接派員整頓，解散學校董事會，撤換校長，對教職員量才錄用，學校保留，性質不變；極個別因種種情況已不能維持的學校，予以停辦，學生轉學，教職員量才錄用[112]。

然而，在以維持存在和鼓勵發展為首要目的私立高校立案審查、整頓工作，還未完成之時，中央教育部又啟動了以蘇聯高等教育模式為參照的"以培養工業建設人才和師資為重點，發展專門學院，整頓和加強綜合性大學"為目標的高等學校院系調整工作。這項工作從 1952 年 5 月開始到 1953 年結束，取得的成就主要有二：一是，拋棄了民國以來建立的歐美高等教育模式，院校數量大幅增加，綜合性院校明顯減少，社會學、政治學等人文社科類專業或被停止和取消，並由於統一招生與統一分配制度的建立，以及學年制的實行和教學內容與環節的限定等，使高校喪失了教學自主權；二是，將所有私立高校獨立轉為公辦和合併為公辦，也就是接管了所有之前"不接收但要管理"的私立高校[113]。

高等學校院系調整工作第二個造成的後果是導致私立高校消失，導致中國內地在 1987 年前甚至至今，無一家真正的私立高校存在[114]。當時教育部和有關部門作出這可謂是"一刀切"的決定

112 見劉松林：《淺析 1949–1952 年我國對私立學校的政策》，載《當代中國史研究》，2004 年 5 月，第 11 卷第 3 期，第 79 頁。

113 參見蘇渭昌：《五十年代的院系調整》，載《高等教育學報》，1989 年第 4 期，第 9–19 頁；宋妮：《高校喪失自主權：1952 年院系調整回眸》，載《文史參考》，2010 年第 6 期，第 24–25 頁。

114 自 1987 年華僑吳慶星在福建創辦仰恩大學以來，中國內地出現由民間投資建設的近三百所高校，皆稱"民辦大學"。這些稱為"民辦"的大學，只是利用私資創辦，不屬於私立。自 1999 年浙江大學開辦城市學院以來，中國內地出現的公辦普通高等院校與民間力量合作建立的近三百所高校，皆稱"獨立學院"，更不屬於私立。因此，筆者以為，從 1952 年高等學校院系調整接管了所有私立高校至今，中國內地無私立高校存在。

前，並沒有進行審慎的研究和論證。有研究說："從現存的原教育部檔案中，我們可以看到，1951 年教育部工作人員曾匯總、分析了整個私立高校的情況，提出了改組董事會、實施統一經費補助，進一步調整的方案，整個精神還是要維持和改造私校，也未提出要全部取消私立高校。然而，不到一年，卻採取了一律取消的斷然措施，使私立高校不復存在。在此期間，未見到有關對待私立高校的文件，也不見有研究、探討對私立高校政策的文章，私立高校便在院系調整中悄悄地消失了。事後，也未見有過任何解釋、評述"[115]。所以，有學者認為，新中國成立初期包括私立高等教育消亡在內的整個高等教育制度的重新構建，都突出地表現為強制性的制度變遷[116]。

必須注意到，借鑒前蘇聯高等教育模式進行院系調整和課程改革方案，在 1949 年 12 月下旬召開的全國教育工作會議上已提出過調整高等教育的方向與任務、如何培養國家建設急需人才、院系調整、課程改革等四個問題，當時遭到多數專家教授反對，他們認為大學教育是培養學術和創造知識的"通才"，而專科學校教育是培養實用技術型的"專才"，認為"不只要聯繫目前的緊急需要，而且要聯繫國家建設的長期的需要"，不能"追求實用而忽視基礎"，所以未能通過與實施[117]。那麼，僅僅過去兩年，這院系

115 見蘇渭昌：《高等學校的接管 —— 私立高等學校的接收與改造》，載《高等教育研究》，1987 年第 2 期，第 114、103 頁。筆者所見，中共高層在高等學校院系調整接管所有私立高校前後，作出的關於接管私立學校的指示，只有毛澤東對北京市委關於中小學生費用負擔及生活情況給中央和華北局的報告的批語，該批語有兩條，第一條是"如有可能，應全部接管私立中小學校"。見《對北京市委關於中小學生費用負擔情況的報告的批語》(1952 年 6 月 14 日)，載《建國以來毛澤東文稿》(第三冊)，中共中央文獻研究室編，中央文獻出版社，1989 年 11 月版，第 471 頁。

116 李立匣：《建國初期教育制度變遷與私立高等教育消亡過程》，載《清華大學教育研究》，2005 年第 S1 期，第 91~97 頁。

117 見馬叙倫：《三年來中國人民教育事業的成就》，載《新華月報》1952 年第 10 號，人民出版社，第 43 頁。

調整和課程改革方案為甚麼就能夠實施？而且，幾乎是毫無無阻力地順利實施呢？無疑，這與此時仍在進行已接近尾聲的知識分子思想改造運動，關係很大。

從 1951 年秋開始，起步於北京大學的知識分子思想改造運動，沿用或照搬了延安整風運動運用的各種手段，並將"批評與自我批評"升級為"洗澡"，採用極端、粗暴的鬥爭方式，迫使知識分子尤其"舊"高級知識分子認罪、贖罪，肆意糟蹋知識分子的人格，基本摧毀了知識分子的道義力量，從而使"知識分子有原罪，知識分子必須努力贖罪"成為幾乎無人質疑的定論。這場運動的總目標是：用符合"辯證唯物論"、"歷史唯物論"的新觀點、新方法，在所有學術部門批判"舊"學術思想，以實現陳伯達所謂的"重新估定一切價值"。這場運動批判否定的"舊"學術思想主要有三個：一是，以歐美教育為模式的"舊"教育思想，即反對學習蘇聯教育經驗和模式的"反動"思想；二是，以電影《武訓傳》為代表的文藝界的"混亂"思想，即"喪失了批判封建文化的能力和向這種反動思想投降"的思想；三是，陶行知提倡的"生活教育"思想，即具有杜威實用主義特點的"生活即教育，社會即學校"思想。[118]

所以說，這場到 1952 年秋結束，不僅痛打了"舊"知識分子人身，而且痛批了"舊"知識分子思想的運動，為進行院系調整掃清了道路、排除了障礙。1952 年 9 月 24 日《人民日報》發表社論說：

今天的院系調整工作，是在學校的政治改革和教師的思想改造已經取得重大勝利的基礎上進行的。兩年以前，在全國高

118　綜合見笑蜀：《知識分子思想改造運動說微》，載《文史精華》，2002 年第 8 期，第 36–50 頁；于風政：《改造 —— 1949–1957 年的知識分子》，河南人民出版社，2001 年 1 月版。

等教育會議上即曾提出了調整院系的問題，但是兩年來這一工作很少進展。這主要是因為許多教師在思想上還嚴重地存在着崇拜英美資產階級、宗派主義、本位主義、個人主義的觀點，沒有確立全心全意為人民服務的思想，因此就不能很好地貫徹執行新民主主義的教育方針。自從去年毛主席在中國人民政治協商會議第一屆全國委員會第三次會議上號召知識分子進行自我教育和自我改造運動和今年經過"三反"和思想改造運動以後，各校教師進一步肅清了封建、買辦、法西斯思想，批判了資產階級思想，樹立和加強了為人民服務的思想。這樣，就有條件與可能把院系調整工作做好了。[119]

二、私立中高等美術教育機構的消失

在整頓私立高校期間，已有一些之前"不接收但要管理"的私立中等美術教育機構被撤銷停辦或被合併接管。1950 年 7 月 26 日，經川西行署教育廳批准，私立南虹高級藝術職業學校停辦，該校教職員、校舍、游泳池及部分設備與華西協和大學（教會學校）音樂系併入四川省立藝術專科學校，10 月 23 日改名為"成都藝術專科學校"。同年 8 月，經西南文教部批准，私立新中國藝術專科學校停辦。1951 年初，西南文教部整頓重慶私立大專院校，私立蜀中藝術專科學校與私立西南美術專科學校合併，成立私立重慶藝術專科學校。1951 年 2 月 21 日，經上海市人民政府教育局批准，私立育才學校上海市總校與山海工學團合併改歸市立，改名為"上海市行知藝術學校"[120]。

119 《做好院系調整工作，有效地培養國家建設幹部》，載《人民日報》，1952 年 9 月 24 日。

120 上海市行知藝術學校設藝術部、中學部、師範部。1953 年，師範部改組為上海藝術師範學校，不久併入上海市第一師範學校。

此時撤銷停辦的私立中高等美術教育機構，還有私立南京美術專科學校。該校在抗戰勝利後未能遷回南京，仍留在湖南桃江辦學，湖南解放後處於勉強維持狀態，教師學生寥寥無幾，1950年 12 月校長高希舜和教師章毅然離開桃江去北京尋找工作機會，在兩位堅守教學的教師多次聯繫桃江縣文教科和益陽專署文教科無果後，於 1951 年上半年停止辦學[121]。此時被合併的私立中高等美術教育機構，還有私立正則藝術專科學校。1951 年初，該校高中以上程度藝術班級與正則女子職業學校蠶桑科合併，組建私立正則中級技藝學校。

這樣，到 1952 年初，中國內地仍存在的私立中高等美術教育機構只剩七所：私立上海美術專科學校、私立蘇州美術專科學校、私立正則中級技藝學校、私立重慶藝術專科學校、私立京華美術專科學校、（北京）私立女子西洋畫學校、私立青島美術專科學校。

在教育部部署全國高等學校院系調整工作之時，江豐發表題為《為了滿足實際要求，美術教育必須提高一步》的文章，指出：

> ……資產階級性質的教育思想，由於它長期地統治着美術教育的廣大地盤，遺留下的毒素因而很深，影響也很大；同時又由於全國大陸解放三年以來，對它缺乏尖銳的批判和具體的改造方針，以致全國美術教育單位的一大部分，直到今天還是在依照原來的一套進行教學，並且自以為這是"正統"。這種落後的現象，必須根據毛主席的文藝思想以及解放區美術教育所

121 見朱京生：《塵封在檔案裏的歷史與人生（下）—— 高希舜的交遊與南京美術專科學校的創辦》，載《榮寶齋》，2015 年第 12 期，第 271 頁。

創造的豐富經驗，堅決地、徹底地、盡可能迅速地加以改變，不允許再繼續存在下去。

文中，江豐針對調整美術教育機構方面提出了一些"供美術教育界和領導美術教育工作的同志們參考、研究"的意見。關於調整美術教育機構的目的、要求、原則，他提出的意見是：

> 不僅是為了解決缺乏教師、節省人力物力的問題，更重要的，是為了準備更好地配合即將開始的大規模的國家建設任務。完成這個偉大任務的重要條件之一，就是需要大批精通業務的各種專門人才參加工作；對美術方面的要求當然也不能例外。根據這個要求，那些樣樣都能又樣樣不精的美術幹部，已不能滿足客觀的需要，因而也不能再成為培養的主要對象了。今後的美術教育，就應該以培養各種專門化的美術人才為主要任務，否則，就會脫離實際。
>
> 根據培養各種專門化的美術人才的要求，調整的原則就是分工，把種類相同的科系，規模較小的學校，在分工的原則下加以集中，根據客觀需要和主觀力量，分別成為各種類型的單位，如藝術師範、工藝美術、繪畫雕塑等獨立學院和專科學校。這樣做，各個學校的任務就單純、明確，又便於集中領導，對於美術教育走向正規化，具有決定性的意義……
>
> 進行機構調整的時候，必須掌握寧缺毋濫、少而精的原則，堅決反對擺空架子；同時應當集中較多、較強的人力，有重點地辦好幾個學校，作為示範，這是必要的。這不是削弱，而是提高，是為了給今後的美術教育打下結實的發展基礎。[122]

122　江豐：《為了滿足實際要求，美術教育必須提高一步》，載《江豐美術論集》（上），第 53–57 頁。

1952 年 7 月 28 日，中央教育部和文化部聯合作出《關於整頓和改造全國藝術教育的決定》，制訂出分國家、大區、省三級培養藝術人才的調整方案，大致是：設國家級專門學院，即中央文化部所屬院校及其在華東地區的分院，任務為培養美術和音樂創作專門人才；設大區級高等藝術專科學校，合併調整現有各地區藝術學校及大學中的藝術系，改組為七所藝術專科學校，任務是培養美術和音樂創作人員及中等學校的音樂、美術師資；設省級文化藝術學校，屬中專制 [123]。

　　由於涉及美術師範教育方面的調整，在上述決定正式下達三四個月前，對私立中高等美術教育機構的調整工作已經開始：1952 年 4 月，私立重慶藝術專科學校全體教師和三年制專科併入西南師範學院美術工藝系，五年制專科（初中起點）併入成都藝術專科學校；5 月，私立正則中級技藝學校藝術專修科與私立通州師範學校文史專修科、揚州中學數理專修科、蘇北師資訓練學校教育專修科合併，在揚州組建蘇北師範專科學校；7 月，私立正則中級技藝學校被蘇南行政公署接管，改名為 "蘇南藝術師範學校" [124]；9 月，私立上海美術專科學校和私立蘇州美術專科學校與山東大學藝術系合併，組建華東藝術專科學校；同月，私立青島美術專科學校併入山東師範學院；同年，私立京華美術專科學校撤銷，國畫、西畫專業併入中央美術學院。

　　至此，1952 年初仍存在的七所私立中高等美術教育機構，除

123　該決定決定了此後中國內地藝術教育的格局，但在已出版的各種文件資料彙編中都沒有被錄入。以下相關內容，是根據各相關論著中的有關內容整理而成。

124　揚州大學目前公佈的揚州師範學院校史中，將組建蘇北師範專科學校的來自丹陽的單位寫為"蘇南丹陽藝術學校藝術專修科"，有誤。據《丹陽縣誌》中有關私立正則中級技藝學校記載，該校是 1952 年 7 月才改為公辦，改名為 "蘇南藝術師範學校"，而蘇北師範專科學校是在同年 5 月組建的，那麼合併至揚州的應該是私立正則中級技藝學校代辦的藝術專修科。還有，如果《丹陽縣誌》所記的這個時間有誤，合併的單位也應為 "蘇南藝術師範學校藝術專修科"。見丹陽市地方誌編纂委員會編：《丹陽縣誌》，江蘇人民出版社，1992 年 8 月版，第 732 頁。

（北京）私立女子西洋畫學校，被批准備案降格為業餘性質的私營短期美術補習機構[125]外，全部被合併改為公辦，也就是全部被接管。這倉促、突然的"一刀切"的全面接管，不僅導致私立高等美術教育在中國內地從此消失，而且導致中國內地在民國時期仿照歐美主要是法國高等美術教育模式形成的高等美術教育體系，經過之前平移或模仿延安魯藝美術教育模式的改造後，徹底被蘇聯高等美術教育模式取代。

第四節 接管私立上海、蘇州美術專科學校

這裏以合併私立上海美術專科學校和私立蘇州美術專科學校為例，具體說明通過開展高等學校院系調整工作，全面接管私立中高等美術教育機構，也就是接管私立中高等美術教育機構第二個階段的情況。

一、劉海粟態度的變化

1952 年 5 月，中央教育部下發《全國高等院校調整計劃（草案）》，華東軍政委員會文化部、教育部，根據該草案和中央文化部有關指示，制訂華東區高等院校調整方案，決定合併上海美專、蘇州美專和山東大學藝術系（美術科和音樂科）三個單位，

125 綜合見《私立藝培、戲曲學校及熙化美術學校申請事》，北京市檔案館，檔案號：011-002-00379；《本局關於私立補校工作與本市鐵道部、衛生局、市府辦公廳、公共衛生局、公安局、勞動局、文化事業管理局、熙化美術學校的函、通知和批復》，北京市檔案館，檔案號：152-001-00175。

成立華東藝術專科學校（簡稱"華東藝專"）。7月28日，下達《華東區高等學校院系調整方案（草案）》，要求各項改組與調整工作在1952年內完成。該草案規定新組建的華東藝專，以培養美術、音樂創作人才以及中等學校特別是羣眾藝術學校的音樂、美術師資為主要任務，設繪畫、音樂、實用美術三科，要求"逐步訂定和修正各科藝術課程的標準，建立必要的制度，並有計劃地組織各種重要教材和講義的編寫"。[126]

華東文化部、教育部制訂的這個調整方案等於作出了徹底接管上海美專與蘇州美專的決定。這對於三年多來一直處於"不接收但要管理"狀態的上海美專和蘇州美專大多數師生而言，無疑是一件大喜事，他們早就盼望着學校被徹底接管變為公立。然而，在上海解放之初就急切表達"愛國之心"，表示願意將上海美專"無償奉獻給國家"的劉海粟，卻在此時對接管上海美專產生了不滿情緒，"意見大得很"。據說，劉海粟是在夏衍陪同下與陳毅市長進行交談後，才"毫無怨言地把苦心經營四十年的學校獻給了國家"[127]。

劉海粟為甚麼會有"不滿情緒"？此時，他與十四名上海美專教員一起參加的華東文藝界整風運動剛結束，正在參加華東高教界思想改造運動和上海市文藝界整風運動，校內的知識分子思想改造運動正在深入開展，正處於個人檢查和自我批評階段，他還在全校性的"澡盆"裏"洗澡"，還沒有"過關"，他既不能在公開場合忍受宋壽昌的批評和揭發，也不能像陳大羽和溫肇桐那樣積

126 見蔡淑娟：《歷史回望：華東藝術專科學校組建與發展的六年紀程（1952–1957）》，載《山東大學藝術系、華東藝專研究專輯》，劉偉冬、黃惇主編，南京大學出版社，2012年11月版，第801頁。

127 見青言：《從山大藝術系到華東藝專——新中國藝術教育起始步伐的一段歷程考察》，載《山東大學藝術系、華東藝專研究專輯》，第23頁。

極要求"進步"被發展為"團友"[128]。這說明，劉海粟經過兩三年的改造，思想不僅沒有進步，反而退步了，還長了脾氣。在當時一連串政治運動形成的政治高壓下，劉海粟這樣的表現太不"正常"。

當時劉海粟對主管部門決定接管上海美專有甚麼不滿，具體的"意見大得很"的意見是甚麼，已無從考證。只知道，後來他一直對上海美專遷離上海並冠以"華東"之名耿耿於懷，即使受到周恩來接見並代表政府對他表示感謝[129]，這還是成了他的心病。1956年4月中央文化部決定華東藝專停止招生，遷往西安與西北藝專合併[130]，劉海粟立即寫報告給文化部，提出將華東藝專遷來上海，改名為"上海美術學院"。在1957年5月16日召開的上海市宣傳工作會議上，和在5月30日中共上海市委召開的座談會上，劉海粟都提了意見，反復嘮叨："上海美專有傳統，有經驗，而不應該連根拔起"，"華東藝專（美術系）應遷回上海，免得將來需要時另起爐灶。"[131]

劉海粟固執於此，是有原因的。華東高等學校院系調整委員會制訂的三個單位合併方案，最初決定將合併組建的新學校，放在上海美專原址辦學，後因上海美專校舍太小，在上海另尋校址

128 見王秉舟：《我所經歷的學校發展》（回憶錄《腳印》節選），載《山東大學藝術系、華東藝專研究專輯》，第413–414頁。

129 見榮宏君：《世紀恩怨：徐悲鴻與劉海粟》，同心出版社，2009年5月版，第140頁。

130 文化部於1956年4月決定將華東藝專作為支援西北高校建設的一支重要力量，與西北藝專合併，當時華東藝專的師生都不願意去，正好最先搬過去的上海交大鬧了起來（不願意去），隨後華東藝專也跟着鬧。在此之前，江蘇省委有讓學校留在江蘇辦學的意向，便向國務院寫了報告，1957年8月國務院批復同意了江蘇省委的意見，但當時已經有一部分畫和資產運到了西安。綜合見《華東大學文藝系、山東大學藝術系、華東藝專師生校友訪談錄》，載《山東大學藝術系、華東藝專研究專輯》，第654頁；王秉舟主編、南京藝術學院校史編寫組：《南京藝術學院史》，江蘇美術出版社，2002年11月版，第73頁。

131 這是江蘇省有關部門在1957年"反右"運動中，將劉海粟劃為"右派"的六點依據的第一點部分內容和第二點。見黃可：《劉海粟被劃成"右派"的前後》，載《世紀》，2003年第5期，第45頁。

又無著落，才決定遷到無錫原江南大學舊址[132]。劉海粟有可能因為這個變故，而一直心有不甘。這很正常。當時顏文樑也不願意讓蘇州美專遷離蘇州，對於新校校名也有自己的盤算，他對三個單位合併組建新校的意見是："新校址在上海美專還不如在蘇州，去無錫也不如留在蘇州；有人提出校名稱'上海藝專'，我認為還是'華東藝專'為好"[133]。

籌備三單位合併組建華東藝專之初，校長人選一直定不下來，直到學校正式成立前一個月才確定為劉海粟。時任華東軍政委員會文化部秘書處處長的董一博，曾向負責華東藝專建校工作的王秉舟（時任山東大學藝術系黨支部書記）透露：華東文化部有意請豐子愷出任校長，因為"他既懂音樂又懂美術，文化修養及人品都好，是較好（最合適）的人選"，"但是豐子愷潔身自好，不願意接受這個任務……這樣才從政策的角度考慮，勉強決定由劉海粟來當校長。但是明說了的，他這個校長不能主持工作"，"因為當時都要是黨員幹部才能主持工作的"[134]。劉海粟是否對此也有"怨言"，不得而知。

華東藝專成立後，劉海粟當了個掛名校長，人事關係掛在江蘇省，卻一直居住在上海。他無權主持華東藝專校務，看不慣來自山東大學藝術系的中共黨員幹部，更看不慣他們領導華東藝專，不僅因此發牢騷，"主張'由一批懂業務的教授來領導（學校）'……說'這批山東人'怎樣怎樣，'這批文工團員'怎樣怎樣，'他們甚麼都不懂，是靠黨吃飯的'"，而且因此有行動，曾

132 關於華東藝專校址的選定，見青言：《從山大藝術系到華東藝專 —— 新中國藝術教育起始步伐的一段歷程考察》，載《山東大學藝術系、華東藝專研究專輯》，第29-35頁。

133 王秉舟：《我所經歷的學校發展》（記錄《腳印》選），載《山東大學藝術系、華東藝專研究專輯》，第415頁。

134 綜合見王秉舟：《我所經歷的學校發展》（記錄《腳印》選），載《山東大學藝術系、華東藝專研究專輯》，第416頁；簡繁：《滄海》（上冊），人民文學出版社，2002年8月版，第547頁。

"醞釀了一個新的上海美專或上海美術學院的人事行政機構組織綱領，從院長到系主任都擬定了人選，而把華東藝專的黨員幹部全部排擠在外"[135]。

總之，可以肯定，劉海粟對上海美專遷出上海被合併接管，當時並不"心甘情願"，以後並不是"毫無怨言"。這裏順帶說一下。顏文樑因為劉海粟掛名當了華東藝專校長，就"不好再來了"，"掛了個中央美院華東分院副院長的名頭……但一天也沒去上過班"[136]。看來，顏文樑對蘇州美專遷出蘇州被合併接管的意見更大。

二、合併前的組織與籌備工作

根據王秉舟回憶，上海美專、蘇州美專與山東大學藝術系三個單位正式合併前的組織與籌備過程，大致如下：

1952 年 8 月 11 日，中共中央華東局急電山東大學，調藝術系黨支部書記王秉舟和藝術系音樂科主任牟英，到華東軍政委員會文化部接受新任務。王秉舟、牟英於 8 月 14 日抵達上海，主持工作的華東文化部副部長彭柏山，向他們傳達了華東軍政委員會文化部、教育部關於整頓和改革華東地區藝術教育和組建華東藝術專科學校的決定，向他們交代了參加建校委員會的日常工作任務，王秉舟負責行政人事工作，牟英任辦公室主任，文化處彭宗歧任秘書。

8 月 19 日，華東文化部召開華東藝專建校委員會第一次會議，由委員會主任唐弢主持，上海美專副校長謝海燕、蘇州美專

135 吳俊發整理：《江蘇省文藝界揭發批判右派分子劉海粟》，載《中國油畫文獻》，趙力、余丁編著，湖南美術出版社，2002 年 12 月版，第 989 頁。原載《美術》，1957 年第 11 期。

136 此為張道一的回憶。見青言：《從山大藝術系到華東藝專——"新中國"藝術教育起始步伐的一段歷程考察》，載《山東大學藝術系、華東藝專研究專輯》，第 43-44 頁。

副校長黃覺寺、山東大學藝術系牟英和王秉舟等出席。彭柏山出席會議並講話，介紹已確定的全國藝術院校調整分為國家、大區、省三級人才培養方案，新組建的華東藝術專科學校由華東文化部直接領導，以山東大學藝術系為建校骨幹力量。彭柏山強調："山大藝術系的前身是山東老解放區的一支革命的文藝隊伍，又在正規大學培養了兩年，有一批政治上較強的幹部，學生的素質很好，相信他們可以擔當起這一任務。"會議要求各校分別做好併校前的準備工作。會上，成立以唐弢、牟英為首的華東藝術專科學校建校籌備組。

在正式開展三單位合併校工作之前，王秉舟、牟英等先後以華東文化部派員的身份去上海美專和蘇州美專，參加兩校正在進行的思想改造運動，藉以調查研究，瞭解情況，為正式併校做準備。

9月6日，華東文化部召開華東藝專建校委員會第二次會議，聽取蘇州美專的情況彙報：教師與學生情緒是穩定的，盼望併校後，到新校去工作、學習。與會者認為蘇南行署文化處初步擬定的調整方案似有偏於地方的傾向，幾位有實力的教師都擬調江蘇師範學院工作，對此提出了意見。會後，開始綜合兩校的情況，將兩校人員分為調入、留地方分配、調出三類，造出清冊報華東高校調整委員會審定。不久，建校籌備組所提的組建方案獲華東文化部批准，華東教育部正式下達三個單位合併的通知。

9月18日，華東文化部召開華東藝專建校委員會舉行第三次會議，併校、建校工作全面啟動。校址終於選定無錫原江南大學舊址。建校辦公室由牟英負責，王秉舟負責秘書與人事工作。此時校長人選尚未確定。9月20日，校址問題又有變化。蘇南行署為了接待即將在北京召開的太平洋和平大會代表來無錫參觀，擬將江南大學校舍改造為賓館以應急需，故安排華東藝專先以蘇南

區黨委黨校（原無錫華新絲廠舊址）作為臨時校舍。江南大學的全部校產仍歸華東藝專，不日開始全面移交。

此時，籌備中的華東藝專除校長人選未定外，各部門主要負責人都已基本"內定"。王秉舟回憶說，他和牟英等到達上海後，"8月16日，董一博同志以華大老同志之誼約會，在隨便閒聊中說到了這些人員將來的工作情況，牟英任華東藝專的教務長，秉舟仍做思想政治工作，主持學校的政工工作……說先透透風讓我們有思想準備，這是領導的初步考慮，以最後決定為準"。[137]

三、合併前各校的調整與準備工作

《華東區高等學校院系調整方案（草案）》下達後，山東大學藝術系、上海美專和蘇州美專按照統一安排，各自開始了合併前的準備工作。

1. 山東大學藝術系方面

1952年6月，華東文化部派員到山東大學藝術系瞭解情況，為全國藝術院校調整做準備工作。8月，山東大學院系調整工作開始。藝術系在此之前（約5月）已調出五十餘名音樂、戲劇、美術學生去上海電影製片廠工作。藝術系的師生在經過了一個多月的動員和學習、座談後，於9月奉命調整，除少數人員作個別調整外，大體有三個去向：一是留山東（調山東師範學院、山東省文工團、留山大等）；二是戲劇科調上海，同上海劇專合併，建立中央戲劇學院華東分院；三是系部及音樂、美術兩科到無錫，與上海美專、蘇州美專合併，創建華東藝術專科學校。

137　以上內容綜合見王秉舟：《我所經歷的學校發展》（回憶錄《腳印》節選），載《山東大學藝術系、華東藝專研究專輯》，第411–416頁；王秉舟：《併校、遷校、建院——記五十年代的三件大事》，載《百年回眸 百人暢敘——南京藝術學院校慶紀念文集》，第54–55頁。

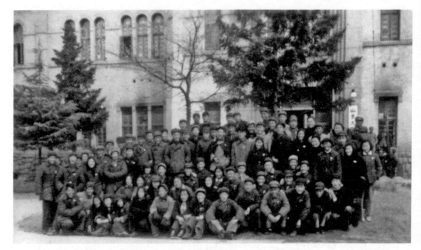

1952 年 10 月，山東大學藝術系全體人員在離開青島去無錫前在青島黃台路校舍前合影紀念。

　　山大藝術系調到華東藝專的師生員工共約一百四十餘人，其中教授七人：臧雲遠、何之培、俞成輝、曾以魯、姜希、程午加、曼者克；副教授五人：牟英、施世珍、李子銘、高登洲、瞿安華；講師七人：蘇天賜[138]、張炬、金若水、魏樂文、傅蒙、張家政、何佩珊；助教七人：張樹雲、林希元、陳積厚、凌環如、鍾露茜、陳泉生、陳萬隆。

　　9 月下旬，山東大學藝術系系部和音樂科、美術科師生員工分三批南下。9 月 26 日，第一批先遣人員到達上海，一部分去上海美專做交接工作，一部分直接去無錫。王秉舟與俞成輝即赴無錫，作迎接後兩批師生和物資的準備工作。9 月 29 日晨，第二批師生到達無錫，隨車物資（主要是畫板、畫架）直運江南大學暫存，隨即與江南大學商洽校產接受事宜，並將已在無錫的師生分別編組，以分組開展接收工作。9 月 30 日晨，開始對江南大學校

138　蘇天賜調入華東大學文藝學院不久，華東大學與山東大學併校，定名為 "山東大學"。

產進行清點移交。當日,第三批人員到達無錫。[139]

2. 上海美專方面

1952 年 7 月,上海美專開始製作校產清冊和家具清冊(包括學校校具、圖書、儀器等各項)。可見,在《華東區高等學校院系調整方案(草案)》正式下達前,已開始接收上海美專工作。

8 月 20 日,牟英、王秉舟以華東文化部派員的身份進駐上海美專,調查研究和聯繫併校事宜。他們對上海美專的初步印象是校舍陳舊狹窄,活動空間太少。當時上海美專開展的思想改造運動進入到個人檢查(批評與自我批評)階段,他們與劉海粟接觸不多,主要接觸了思想改造工作組組長顧板,瞭解了上海美專思想改造工作進展等情況,與上海美專共青團支部開了座談會,由團支書介紹,認識了政治上追求進步,但由於早已超出入團年齡,經上級批准發展為團友的陳大羽和溫肇桐。

9 月 6 日,上海美專普查工作組成立,並舉行第一次會議,分工清查所有校產,程序與兩三年前實行軍管制期間接管公立學校基本相同,即在全面清查和接收校產後,再進行調查研究。三天後,上海美專出席上海學院區學委會普查工作會議,舉行普查小組第二次會議,全面研究各項表式,初步交換普查意見。9 月 10日到 12 日三天,普查小組召集全體參加普查工作的學生開會,進行思想動員,分組討論普查工作的具體辦法,訂出各組工作方案,並分組著手調查研究、收集資料。9 月 13 日、14 日兩天,普查工作組對普查材料進行複查核對,分組抄寫,交還原始資料,領導覆核並總結。

139 以上內容主要見王秉舟、再萌:《回憶山東大學藝術系》,載《藝苑》(美術版),1992 年第 4 期,第 53 頁;王秉舟:《我所經歷的學校發展》(回憶錄《腳印》節選),載《山東大學藝術系、華東藝專研究專輯》,第 411、416 頁。

9 月 19 日，華東軍政委員會教育部發佈通知，指定上海美專圖書館的圖書雜誌以及石膏像、靜物等教學器具移交華東藝專，由於來自山東大學藝術系的接收人員未能到達上海，故接收工作推遲到 9 月 26 日以後。上海美專的房產、家具、檔案等，由上海市 1952 年停辦高等學校聯合辦事處接管。[140]

10 月 17 日，上海美專師生到達無錫。

3. 蘇州美專方面

接收蘇州美專的工作相對簡單。蘇州美專經過抗戰，劫後餘生，校產不多，除了教學大樓搬遷不動外，其他資產主要是圖書教具、課桌椅、辦公器材等，其中最為珍貴的教具是顏文樑當年歷經艱辛從歐洲購置回國的四百六十餘件石膏像。這批石膏像由黃覺寺、朱世杰、孫文林等組織師生一個一個地慎重裝箱，從水路運往無錫[141]。

1952 年 9 月 11 日，王秉舟以華東文化部特派員身份與俞成輝一起代表華東藝專建校委員會，到蘇州美專瞭解情況、幫助工作、商談併校事宜，受到該校教師與部分在校學生的熱烈迎接。歡迎會上，顏文樑首先對文化部派員來校表示"歡迎之至"，王秉舟傳達了華東文化部關於學校調整與建校的精神，然後，蘇州美專教師思想改造工作組組長李克，介紹教師思想改造學習及學校調整準備工作等方面的情況。

9 月 13 日，王秉舟單獨與顏文樑、黃覺寺商談學校調整與新

140 以上內容綜合見《上海美專大事年表》，載《上海美術專科學校檔案史料叢編（第一卷）：不息的變動》，第 483 頁；王秉舟：《我所經歷的學校發展》（回憶錄《腳印》節選），載《山東大學藝術系、華東藝專研究專輯》，第 413-414、416 頁；上海市高等教育管理局 1956 年 11 月編寫：《私立上海美術專科學校歷史史實考證書》，上海市檔案館，檔案號 Q250-1-1。

141 李新：《往事散記》，載《藝苑》（美術版），1992 年第 4 期，第 54-55 頁。這批石膏像在"文革"中全部被毀。

校建校方案，對人員去留方案進行了磋商，針對蘇南行署擬訂的將骨幹教師留江蘇師院的方案，提出堅持隨校調整不能外調的原則。9月14日，王秉舟、俞成輝拜訪黃覺寺，特意勸他不必在自己的去留問題上多慮，告知文化部在此方面會有妥善安排，當前他的主要任務是做好併校工作。9月15日，王秉舟參加學生共青團支部、學生會執委會座談會，簡要地談了併校進展情況，"學生們對未來的學校寄予熱切的希望，對共產黨領導學校充滿信心"。[142]

10月14日，蘇州美專師生乘車到達無錫。

四、以山東大學藝術系為主體的合併

1952年10月前，華東藝專中級以上領導幹部人選，除校長外都已基本確定，但各級黨政機構還未搭建。按照華東文化部"以山東大學藝術系為建校骨幹力量"的指示，按照已獲得批准的三個單位合併建校方案，組建華東藝專各級黨政機構的工作，與上海美專、蘇州美專組基本無關。所以，在山東大學藝術系南下人員於9月底全部到達無錫後，未等上海美專、蘇州美專師生到達無錫，華東藝專各級黨政機構組建工作就開始了。

10月5日，牟英傳達華東文化部指示，要求儘快組建學校各級黨政領導機構。在華東文化部派不出幹部的情況下，決定以提前畢業的方式，從山東大學藝術系在校學生中抽調學員充實幹部隊伍，將校、系、科、室班子組建起來，以應工作之急需。隨即，確定選拔幹部名單，同時擬定配備方案。選拔山東大學藝術系音樂、美術兩科學員三十多人（有說近三十人），一般都是幹

142 以上內容見王秉舟：《我所經歷的學校發展》（回憶錄《腳印》節選），載《山東大學藝術系、華東藝專研究專輯》，第414-415頁。

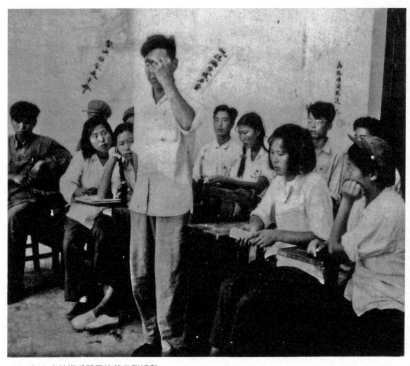

1951 年山大藝術系開展憶苦思甜活動。

部編制的原解放區文工團員，他們"年齡偏大，政治思想比較成熟"。以這三十多名提前畢業的山東大學藝術系學員為骨幹，加上上海美專、蘇州美專的在職管理人員，根據工作需要和個人才能進行搭配，於 10 月下旬完成了華東藝專校部及美術、音樂兩系行政辦事機構的搭建。

先後到達無錫的山東大學藝術系美術和音樂兩科、上海美專、蘇州美專師生員工，總計四百六十六人（學生三百六十六人），匯集在無錫南門外新華市場、絲綿市場等地，他們依照建校委員會的統一佈置，開展併校、建校的各項工作。

羣眾組織工作進展非常順利，三單位工會、共青團、學生會等迅速合併、重建，迅速地開展正常的組織活動，而且能夠在新

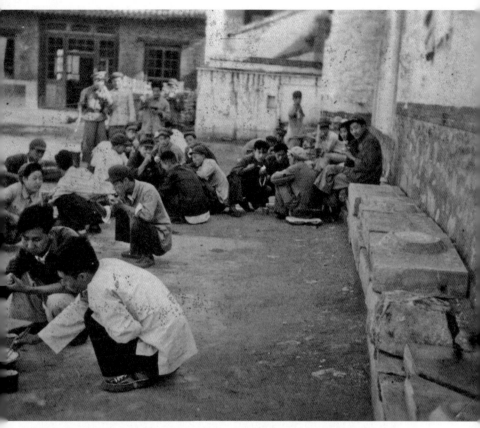

山大藝術系、上海美專、蘇州美專師生到達無錫後，在華東藝專校舍落實之前就地而餐的情景。

校成立前，基本掌握學生學業程度和思想情況。教師的思想政治工作卻"艱巨細微"，他們來自各學校，所持"藝術學派和藝術思想"差別很大，尤其美術教師的"藝術學派和藝術思想"差異最大，上海美專和蘇州美專的教師的學術思想，"幾乎包括了舊中國的所有學派，上海美專的劉海粟學派、蘇州美專的顏文樑學派、國立藝專的林風眠學派，還有中央大學美術系、北京藝專的徐悲鴻學派"。"如何使各個學派消除成見，團結起來為新建的新中國藝術教育，確實是艱巨的政治任務"。這項工作由統戰經驗比較豐

富的原山東大學藝術系主任臧雲遠負責。

當時，開展這項工作的"有利條件是黨對知識分子團結、教育、改造的政策"，而且"有剛剛進行過的思想改造運動的思想基礎"。來自山東大學藝術系的師生，在思想和業務上都起到了表率作用。來自上海美專的師生，被視為從"資產階級頹廢藝術堡壘裏出來的人"，不僅政治上受到歧視，也受到業務上的鄙視，"動輒受到批判"。來自蘇州美專的師生，則由於"學風傾向寫實主義，評價要比上海美專好些"，而較少受到歧視[143]。如此"對來自不同地區的學校間的關係，各種學派之間的不同觀點以及人事關係"的"比較妥當"的處理，使"學校之間、學派之間沒有出現不團結、鬧宗派的問題"。[144]

據王秉舟回憶，山東大學藝術系（美術科和音樂科）、上海美專、蘇州美專三個單位合併建校的過程大致如下：

10月16日，王德林傳達華東文化部指示（要點）：第一，全黨同志要樹立、維護牟英同志的領導威信；第二，加強黨內外及幹部間的內部團結；第三，尊重服從（無錫）市委的領導；第四，處理好校際間的關係，搞好團結。要求在黨內幹部中傳達以上精神，統一認識，認真貫徹執行，以加強領導，處理好各種關係。

10月18日，建校籌備組召開會議，牟英主持，通過《華東藝術專科學校組織條例（暫定）》，宣佈各級幹部名單，落實各項任務，強調做好系科合併工作，進行人員調整和機構建設，提倡互敬互讓，搞好各方人員的團結，齊心協力做好建校工作。

10月下旬，完成校、系、組教學與管理系統組建、教師配備、學生分班編組，以及共青團、工會、學生會的組織調整、組

143 樊琳整理：《上海美術專科學校口述史》（二），載《上海檔案史料研究》（第七輯），第147頁。

144 以上未標注出處的內容見王秉舟：《併校、遷校、建院 —— 記五十年代的三件大事》，載《百年回眸 百人暢敘 —— 南京藝術學院校慶紀念文集》，第54-57頁。

建和人員配備等方面工作，基本是三個單位各種組織領導成員組合，確定了正、副職人選，組成新的領導機構。之後，立即開展教學與各種組織活動，如在10月21日臨時開設素描課，各班級分散在華新絲廠車間的一角，各班級由幾位教師共同負責。此期間，上海美專、蘇州美專圖案科師生，調整到中央美術學院華東分院實用美術系，蘇州美專動畫專修科師生調整到中央文化部電影局電影學校。

10月底，接中共無錫市委組織部通知，建立中共華東藝術專科學校黨支部，王秉舟、牟英、王德林、翟曉舟、田紀寅五人任委員，王秉舟任支部書記，宣告華東藝專第一個黨支部產生，共有中共黨員近三十人，皆來自山東大學藝術系。

11月3日，牟英傳達華東文化部對"兩所私立學校校長的最後定位"：原上海美專校長劉海粟出任華東藝專校長，不主持校務，以創作為主，臧雲遠出任副校長，全面主持工作；原蘇州美專校長顏文樑出任中央美院華東分院副院長，不擔任具體工作；原上海美專副校長謝海燕任華東藝專創作研究室主任，原蘇州美專副校長黃覺寺調中央美院華東分院任研究室主任。

11月4日，唐鉞代表華東文化部向全體師生宣佈劉海粟任華東藝專校長，同時說明劉校長不參加學校的具體事務，臧雲遠任副校長，主持校務。"這一決定得到全校師生一致擁護，原上海美專師生表現更為熱烈"。當日，劉海粟和臧雲遠均未到校。學校工作仍由牟英主持，行政科科長陳志祥（原山東大學藝術系秘書）協助。次日，劉海粟到無錫，下午舉行全體教職員談話會，晚上舉辦文藝聯歡會，氣氛熱烈。

由於校址遲遲不能確定，師生情緒出現波動。

11月23日，華東軍政委員會文化部緊急通知：因原江南大學校址另作他用，確定華東藝專遷至無錫社橋頭（蘇南社會教育學

院舊址）辦學。於是，全校師生總動員，僅用三天時間順利完成搬遷任務，隨即發動全校師生開展愛國衛生運動，號召大家"以自己的雙手，建設美麗的校園，以全新的面貌迎接建校"。

11月28日，華東藝專建校委員會召開擴大會議，各系、科、室及教師、學生代表參加，要求迅速改變混亂局面，使教學與行政工作儘快進入正規，做好建校準備，安排建校日程、形式及活動內容。

12月8日，華東文化部彭柏山、唐弢陪同劉海粟和臧雲遠來到華新絲廠禮堂，召開三校合併大會，宣告華東藝專正式成立。大會宣佈：12月8日為校慶紀念日，凡併校前在這三個單位工作、學習過的師生員工，均為華東藝專校友。華東藝專設美術系、音樂系和一個創作研究室，美術系下設繪畫科、雕塑組、圖案組（待條件具備時設雕塑科、圖案科），音樂系下設作曲科、聲樂科、器樂科，學制三年 [145]。俞成輝（原山東大學美術科主任）、溫肇桐（原上海美專教授）分任美術系正副主任，姜希（原山東大學藝術系音樂科教授）任校長辦公室秘書、音樂系主任。

1953年2月，經上級批准，中共華東藝專黨組成立，臧雲遠任書記，牟英、王秉舟任黨組委員。華東藝專實行黨組領導下的校長負責制，分工為：臧雲遠任副校長，主持全面工作；牟英任教務主任，分管教學；王秉舟任校黨支部書記，分管黨組織工作、思想政治工作和政治理論教學等。為深入具體地開展教學與思想工作，黨組成員的"工作面"大體劃分為：臧雲遠側重於校長劉海粟及大批資深教授和美術系；牟英主持全校教學工作，側重於音樂系；王秉舟負責管共同課教師，通過學校教育工會組織全校教師、幹部政治理論學習，全面主持學校思想政治工作。

145 《華東藝術專科學校暫行規程（草案）》，南京藝術學院檔案室。

華東藝專學生在無錫社橋頭校門前合影。

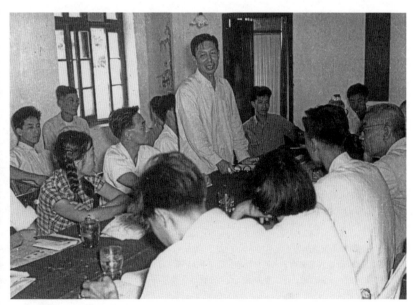

華東藝專初建之時美術系組老教師向年青教師介紹教學經驗。

從華東藝專各級黨政領導成員組成情況看，這"實際上就是將原山東大學藝術系的領導班子搬到了新建的華東藝專，因為華東文化部沒有幹部調來，原兩所私立美專也沒有黨員。這是歷史的唯一選擇"，而且由於是"原班人馬的轉移，大家有過共同工作的經歷，比較熟悉，一切工作都進行得都比較順利"。[146]

可見，山東大學藝術系（美術科和音樂科）、上海美專、蘇州美專三單位的合併，並不是以上海美專為主體的合併[147]，更不是以上海美專和蘇州美專為基礎的合併，而是以山東大學藝術系為主體的合併，是山東大學藝術系兼併了上海美專和蘇州美專，也就是山東大學藝術系接管了上海美專和蘇州美專。

146　以上關於華東藝專組建過程的內容，綜合見王秉舟：《我所經歷的學校發展》（回憶錄《腳印》節選），載《山東大學藝術系、華東藝專研究專輯》，第 417–422 頁；王秉舟：《併校、遷校、建院 —— 記五十年代的三件大事》，載《百年回眸 百人暢敘 —— 南京藝術學院校慶紀念文集》，第 54–61 頁。

147　筆者以為，現在追溯南京藝術學院歷史，一味地強調上海美專為其前身，不符合史實。筆者還以為，如果說南京藝術學院繼承了上海美專的一些傳統，那也是 20 世紀 80 年代開始有的事情。

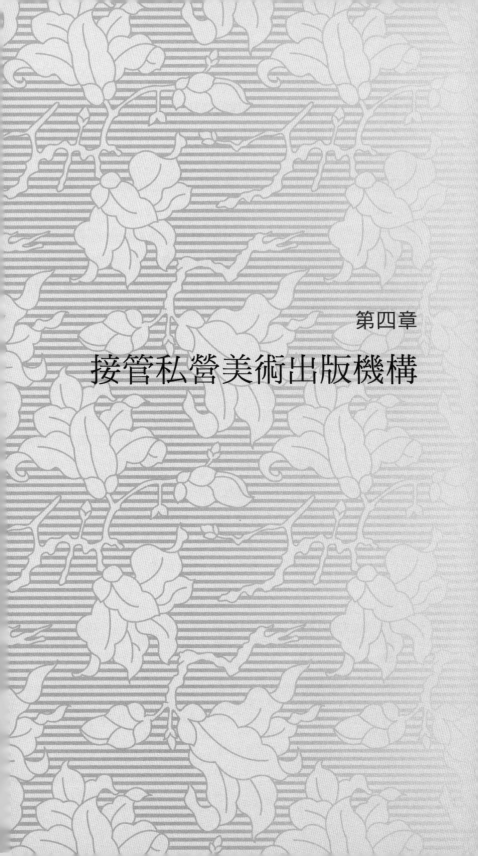

第四章

接管私營美術出版機構

中國的現代美術出版業起始於清末，在上海私營出版業的快速成長中興起。從 1897 年創建的商務印書館率先設立美術室（圖畫部）[1]，並於 1915 年購置對開海立斯膠印機，到 1918 年中華書局購入全張膠印機和 1920 年生生美術印刷公司置辦膠印機，再到 1927 年徐勝記和 1928 年三一印刷公司改石印為膠印，繼之大東書局擴大膠印車間[2]，逐步實現美術出版的現代化和專業化，同時在上海福州路一帶形成了美術出版集羣。抗戰期間和第二次國共內戰期間，上海私營出版業整體處於崩潰邊緣，只有私營美術出版業在抗戰勝利後異軍突起，專業出版月份牌、年畫、連環畫的私營機構紛紛建立，業務得到了前所未有的擴張，到 1949 年，上海彩印廠達九十一家[3]，在兩三年內迅速培育並佔據全國市場。

1949 年前，集中在上海的私營美術出版機構有兩大類：第一類是專業美術出版機構，分為主業出版畫片和連環畫兩種；第二類是兼業美術出版機構，為綜合性圖書出版機構，業務範圍包括美術出版，主要出版中國古代與現代畫冊、書法字帖、外國畫冊、漫畫集、畫譜等美術書籍，兼出版連環畫和畫片。

到 1949 年，上海仍存在的私營畫片出版機構約有一百多家[4]，規模較大的主要是：生生美術公司、徐勝記畫片號、寰球畫片公司、三一畫片公司、三民圖書公司、正興畫片公司、華美畫片社、良友畫報社、陳正泰畫片社、素絢齋畫片店、霞飛書局、合

1　商務印書館美術室（圖畫部）發展為美術部，徐詠青、吳待秋、黃賓虹、黃葆戉等先後主事，萬籟鳴三兄弟和杭穉英、何逸梅、凌樹人、金梅生先後任職，大量出版月份牌和古今畫冊等美術書籍，並創辦《東方雜誌》作為美術傳播載體，曾在 1930 年 1 月推出《中國美術專號》一、二號，專門討論當時中國美術發展之方向。
2　范慕韓主編：《中國印刷近代史初稿》，印刷工業出版社，1995 年 11 月版，第 353 頁。據該書統計，1937 年抗戰爆發時，上海有彩印廠三十七家。
3　見范慕韓主編：《中國印刷近代史初稿》，印刷工業出版社，1995 年 11 月版，第 353 頁。
4　此數據來自孫浩寧：《新中國體制下的"人民美術"出版研究 —— 以上海人民美術出版社（1952-1966）為例》，博士論文，中央美術學院，2013 年 5 月，第 42 頁。

誼畫片出版社等。私營連環畫出版機構約有七十多家[5]，主要是：聯益社書局、東亞書局、文德書局、文華書局、泰興書局、全球書局、福記書局、廣記書局、長虹出版社、四達出版社、立化出版社、中藝出版社、文華書局、兄弟圖書公司、民眾書店、五豐書局、五華書局、六合書局、新魯書店、慕青書局、長春書局、東亞書局、東華書局、遠聲書局、文德書局等[6]。

到 1949 年，上海仍存在的兼業美術出版的私營綜合圖書出版機構主要有：商務印書館、中華書局、西泠印社、文華美術圖書印刷公司、有正書局、文明書局、藝苑真賞社、上海美術用品社、白鵝西畫研究所、大東書局、天馬畫會、開明書店、和平社、上海中國文藝出版部、良友圖書印刷公司、大公報社、神州國光社、新亞書店、梅影書屋、耕耘出版社、廣益書局、朝花社、中華獨立美術協會、文化生活出版社、平明書店、羣益出版社、中華教育出版社、藝文書店、北京書店上海分店、中國攝影出版社、福祿壽書局、溫知書店、有文書局、正文書局等[7]。

這些存在於上海的專業和兼業美術出版的私營機構，當時無論在規模、工藝和人才人力方面，還是在出版數量和發行覆蓋面方面，均居全國之首，可謂一統天下。那麼，控制了它們，等於基本控制了中國內地的美術出版業。因此，新中國開展的私營美術出版業改造工作，是以上海為主陣地的。

中國共產黨人在新中國成立前後，對私營美術出版機構的接

5　此數據來自程佳：《論上海連環畫業的社會主義改造（1949-1956）》，碩士論文，上海社會科學院，2011 年 4 月，第 39 頁。

6　見余嘉輯錄：《建國初上海書店、出版社情況摘編》（三）（四）（五）（六）（十一），載《出版史料》，1988 年第 3-4 期，1989 年第 1-2 期，1991 年第 1 期。

7　這些兼業美術出版的綜合圖書出版社名稱，來自《上海通志》編纂委員會編：《上海通志》（第四十一卷‧第二章‧第二節 "圖書出版‧美術類圖書"），上海社會科學院出版社、上海人民出版社，2005 年 4 月版。

管，與接管私立高校一樣，大致分為兩個階段或兩個步驟——
從不接管到接管。所以，本章同樣分為兩個部分：前一部分的兩
個小節，先對接管城市階段的不接管私營出版機構政策作一個概
述，再具體說明不接管上海私營美術出版機構的情況；後一部分
的兩個小節，說明對上海私營美術出版業進行社會主義改造，即
全面接管上海私營專業和兼業美術出版機構的情況。

第一節 不接管私營出版機構的政策

1948 年 12 月 29 日，中共中央針對當時出版行業大體分為官
營和私營兩類、私營資本龐大佔主導地位的情況，作出《對新區
出版事業的政策的暫行規定》。該規定共有四條，前兩條規定：

> 沒收國民黨反動派的出版機關。凡國民黨反動政府及其地方
> 政府下的各機關，各反動黨派（如國民黨各個反動派系，青年黨，
> 民社黨等）與特務機關所主辦的圖書、出版機關，連同其書籍、
> 資財、印刷所等，一律沒收。如正中書局、中國文化服務社⋯⋯
> 均屬此類。但在執行時，仍民營書店之借用上列牌號者，則應在
> 處理上加以區別。此類書店沒收後，原書店即不准再開業。
>
> 私營及非全部官僚資本所經營的書店，不接收，仍准繼續
> 營業，如開明、世界、北新等書店屬之。商務印書館及中華書
> 局，也屬此類。其中官僚資本應予沒收者，須經詳細調查確實
> 報告中央再行處理。[8]

8 《中央對新區出版事業的政策的暫行規定（1948 年 12 月 29 日）》，載《中國共產黨宣傳工作文
獻選編》(1937–1949)，中共中央宣傳部辦公廳、中央檔案館編研部編，學習出版社，1996
年 9 月版，第 766 頁。

對私營出版機構採取不接管政策，不僅是新民主主義革命的階段性要求，更是由於受到現實條件的限制。因為：

> 我們在出版事業上現有的物力（紙張、印刷設備）與資金是非常不夠的，而且可以估計到在相當時期內，這種物力資力的大大擴充還是不可能的……其次，從全國範圍說，我們現在和可能有的出版事業，比起商務印書館等大出版企業，畢竟還是弱小的……再其次，我們的幹部，一般說質量不夠高，數量也不夠多。[9]

可見，不接管私營出版機構，允許私營出版機構繼續存在和經營，同樣是當時不得已而採取的權宜之計。這樣做的目的，同樣是為了利用它們。為此，在接管城市之初採取了聯合出版發行的“新形式”，首先在北平組建了華北聯合出版社[10]，在上海組建了上海聯合出版社[11]，通過新華書店和三聯書店，在兩地運作一些大型私營出版機構，以解決當時因自身出版力量弱小造成的困難。時任中宣部出版委員會主任委員的黃洛峰總結這方面工作說：

> 我們只用四分之一的力量，運用了人家四分之三的力量，完全解決了困難……從表面上看好像我們有一點損失……可是我們如果從長遠的政治利益上看，用一小點經濟損失，賺回了

9　《黃洛峰擬的〈出版工作計劃書〉》(1949 年 3 月 15 日)，載《中華人民共和國出版史料》(1)
　　(1949 年)，中國出版科學研究所、中央檔案館編，中國書籍出版社，1995 年 5 月版，第 39 頁。

10　華北聯合出版社（簡稱 “北聯” 或 “華聯社”）於 1949 年 5 月組建，於 7 月 1 日在北平正式成
　　立，主要業務是出版發行華北地區的中小學教科書。

11　上海聯合出版社（簡稱 “上聯社”）成立於 1949 年 7 月，為當時上海六十二家私營出版商在新
　　華書店的幫助下合作組建的機構，主要業務是出版發行中小學教科書。新華書店、三聯書店為
　　公方，以 26.4% 的投資，聯合了投資佔 73.6% 的中華書局、商務印書館、開明書局、世界書
　　局、大東書局、北新書局、兒童、廣益等二十三家私營出版機構。見張景輝、崔宗緒：《回憶
　　華北聯合出版社》，載《北京出版史志》(第一輯)，《北京出版史志》編輯部編，北京出版社，
　　1993 年 12 月版，第 151 頁。

一個政治上的勝利……如果讓那四分之三的力量閒起來或者不讓它為我們服務，那才真是一個損失呢！[12]

同樣，不接管不等於不管，而是"不接收但要管理"，是以不接管的方式接管。所以，在利用私營出版機構的過程中，必須採取"幫助"和"爭取"措施，即進行領導、管理，以最終將它們轉變為"國有"——社會主義公有。1949 年 3 月 15 日，黃洛峰在其擬定的《出版工作計劃書》中說：

> 中央出版局不僅擔負出版工作，還得積極地領導私營出版事業，適當地分配任務給他們，並幫助他們組織稿件，爭取他們作新民主主義文化事業的友軍。對商務印書館、中華書局等企業，除沒收其資本中之官僚資本外，還得透過政權和運用投資關係，去領導它、掌握它。[13]

約七個月後，在全國新華書店出版工作會議第三次大會上，黃洛峰對當時不接管私營出版業的方式和目標，作出更為直白的說明：

> 從私營到國營，是不容易跨一大步的，在組織上、思想上都還需要長期做工作，要把這些人組織起來，要用公私合營的辦法逐漸同他們聯合起來，並且還要灌輸給他們毛澤東思想，讓他們自己內部發生變革（如在上海經過了同志們努力工作的結果，現在許多私營出版業的內部就在變着了）。我想，用這樣的方針和形式去組織他們，將來我們就可能讓私人出版業跟着進入社會主義。[14]

12　黃洛峰：《出版委員會工作報告》（黃洛峰在全國新華書店出版工作會議第三次大會上的報告）（1949 年 10 月 5 日），載《中華人民共和國出版史料》(1)（1949 年），第 276 頁。

13　《黃洛峰擬定的〈出版工作計劃書〉》（1949 年 3 月 15 日），載《中華人民共和國出版史料》(1)（1949 年），第 41 頁。

14　黃洛峰：《出版委員會工作報告》（黃洛峰在全國新華書店出版工作會議第三次大會上的報告）（1949 年 10 月 5 日），載《中華人民共和國出版史料》(1)（1949 年），第 277–278 頁。

1950 年 4 月，出版總署發佈關於領導私營出版業的綱領性文件，提出八個要求：第一，對私營出版家應有重點地積極地扶助，而不是無條件地消極救濟；第二，扶助的方式，可依各私營出版業的具體情況，用各種不同的方式進行；第三，在新華書店統一成為全國最大的發行機構後，不應該也不可能立即取消其他各種發行機構；第四，私營出版業可就其現有基礎，分別共同協商調整；第五，對於分散的小型聯合出版機構應予以積極領導，首先把幾個已成立的重要的聯合機構改造和鞏固起來；第六，嚴肅出版工作，提高出版物的質量；第七，私營出版業在合理緊縮後的編餘人員，要採取完全負責的態度，必須要包下來；第八，擬在積極發展人民出版業的總方針下，進行出版業登記工作。[15]

新中國成立前後，由於對私營出版業採取了不接管政策，使私營出版業一時獲得了較大的發展空間，原私營出版機構得以繼續存在，還有新私營出版機構不斷成立。於是，私營出版業在短時間內快速增長。據出版總署統計，僅到 1950 年 3 月，內地十一個大城市（北京、天津、上海、南京、杭州、濟南、武漢、長沙、廣州、重慶、西安）共有一千零九家私營書店，從業人員七千六百人，其中，二百四十四家為經營出版的書店，七百六十五家為專營販書的書店[16]。

但是，這對私營出版業的"不接收但要管理"，也使得"自由發賣，不加審查"的許諾變成了一句空話，導致一些私營出版機構陷入困境。如神州國光社[17]由於稿件內容受批判、新華（書店）

15　《關於領導私營出版業的方針問題》（1950 年 4 月），載《中華人民共和國出版史料》（2）（1950年），中國出版科學研究所、中央檔案館編，中國書籍出版社，1996 年 6 月版，第 121-124 頁。

16　《關於領導私營出版業的方針問題》（1950 年 4 月），載《中華人民共和國出版史料》（2）（1950年），第 120 頁。

17　神州國光社 1901 年由黃賓虹、鄧秋枚（鄧實）在上海創辦，由於經營不善，連年虧損，1928年陳銘樞出資盤下該社。

拖延賬款導致財貨兩空和與三聯發生誤會等原因，"不幸陷於極困難之境，自己不能再有力量維持"，看到內容"正確豐富"的新書供不應求，眼見"新華、三聯業務發達，工作緊張"，反顧自己"不免有力薄孤零，慘淡淒淒之感"，不得已上書周恩來，提及自己在1933年"福建事件"中的功勞[18]和具有出版學術書籍的特長，以期能得到新政府的支援和照顧[19]。

當時，即使如商務印書館、中華書局、大東書局這等大型私營出版機構，也收縮或停止了新書出版業務，營業蕭條，虧損甚大，以至於靠變賣機器、存紙和向銀行貸款度日。有關部門認為，私營出版機構陷入如此困境的原因，主要是它們的"大部分舊出版物不適合讀者需要，新書稿源缺乏"[20]。這樣，不可避免地造成私營印刷企業開工不足，導致大批印刷工人失業。僅上海，截至1950年7月15日，向上海市印刷工會登記失業而需要救濟與補助的印刷工人，就達到二千五百七十人[21]。

18 1933年11月20日，李濟深、陳銘樞於國民黨第十九路軍蔣光鼐、蔡廷鍇等人，在福州召開中國人民臨時代表大會，發表《人民權利宣言》，宣佈反蔣抗日，隨後聯合第三黨和神州國光社成員發起成立生產人民黨，陳銘樞為總書記，宣告成立中華共和國人民革命政府，1934年1月以失敗告終。此事件史稱"福建事件"，簡稱"閩變"。神州國光社因陳銘樞參與發動"福建事件"，各地分店被國民政府全部查封。毛澤東曾多次對陳銘樞等發動的這場事變給予讚揚，稱"他們把本身向着紅軍的火力轉向着日本帝國主義和蔣介石，不能不說是有益於革命的行為"。見殷理田主編、常林等撰稿：《毛澤東交往百人叢書：民主人士篇》，山西人民出版社，1993年10月版，第162頁。

19 綜合見《陳銘樞先生關於神州國光社問題致周總理信》(1949年12月2日)、附《神州國光社經理俞巴林致陳銘樞先生信》(1949年12月2日)、《周總理辦公室于剛關於神州國光社的問題給黃洛峰的信》(1949年12月14日)、《黃洛峰給于剛的覆信》(1949年12月29日)，載《中華人民共和國出版史料》(1)(1949年)，第586-590頁。

20 方厚樞：《新中國對私營出版業進行社會主義改造概況》，載《中國出版史料·現代部分·補卷·1919年5月-1937年7月》(下)，山東教育出版社、湖北教育出版社，2006年5月版，第805頁。

21 參見方厚樞：《對私營出版業的社會主義改造》，載《出版史料》，2006年第2期，第8頁。關於上海失業印刷工人的情況，見沈家儒編：《解放以來的上海出版事業(1949-1986)》，上海市新聞出版局，1988年。

第二節 不接管上海私營美術出版機構

這裏以不接管 ——"不接收但要管理" 即以不接管的方式接管 —— 上海私營美術出版機構為例,具體說明新中國成立前後接管私營美術出版機構第一個階段的情況。

一、準備工作

1. 中共地下組織在上海出版業開展的"護館、護廠"活動

1948 年 8 月 1 日至 22 日,中共中央職工工作委員會在哈爾濱召開中國第六次全國勞動大會,通過《關於中國職工運動當前任務的決議》,強調"當前"國統區職工運動的開展,"應比以往任何時期都要更加善於聯繫羣眾,聚積力量,擴大隊伍,以便迎接人民解放軍的到來","特別在人民解放軍到來時,職工們應當盡力保護一切公私企業及其工廠、機器和物資不受破壞和損毀,並應聯合各界人民,監視反革命分子,維持社會秩序,以待新的秩序之建立"[22]。上海代表團在會上作出保證:"上海解放之時,工廠倉庫都能完整地轉回人民之手……電燈馬上恢復送電,自來水馬上恢復送水,汽車電車要在流遍了工人熱血的南京路上自由奔馳"[23]。

1949 年 1 月 10 日,中共上海局確定"迎解放"的工作方針是:"積極地廣泛發展力量,鞏固與擴大核心,加強重點工作,依靠基本羣眾,團結人民大多數的原則上,來為徹底解放京滬的接

22 《關於中國職工運動當前任務的決議》,載《中國工會歷次代表大會文獻》,中華全國總工會中國職工運動史研究室編,工人出版社,1957 年 12 月版,第 460–462 頁。

23 轉引自張祺:《上海工運紀事》,中國大百科全書出版社上海分社,1991 年第 7 月版,第 248 頁。

收與管理而奮鬥"[24]。北平和平解放後，中共上海市委貫徹《中央對目前蔣區鬥爭策略的指示》，放棄武裝起義計劃，認識到此時"上海地下黨的主要工作是發動羣眾，反對國民黨破壞，保護工廠、機關、學校，配合解放軍接管城市，維持社會秩序，迅速恢復生產，接管城市。這是最好的裏應外合"[25]。

中共上海市委按照中共上海局的部署，放手發動羣眾，廣泛開展"反搬遷、反破壞和護廠、護校"的鬥爭。在組織工人方面，"以工協等名義統一上海工人運動，領導工人完成保護工廠、物資、機器之首要任務，採取具體辦法，防止破壞、遷移、盜竊，尤其是駐軍的破壞，儘量保證解放後立即恢復生產"[26]。各級地下組織利用國民政府正普遍實施的"應變"措施，發展一千二百餘名在歷次鬥爭中經受考驗、意志堅定的工人黨員，組建了一支以工人糾察隊為核心並由各階層人民組成的六萬人人民保安隊，各廠都建立了護廠隊、糾察隊或巡查隊，開展護廠鬥爭。[27]

在中共上海局和上海市委統一領導下，中共上海工委、職委以生活書店[28]為主要據點，開展上海出版界的"迎解放"工作。

1949 年 1 月，上海中共地下組織決定在生活書店建立一個

24 范文賢、江柯林：《迎接上海解放的鬥爭》，載《解放戰爭時期的中共中央上海局》，中共上海市委黨史資料徵集委員會主編，學林出版社，1989 年 3 月版，第 300 頁。

25 綜合見江柯林：《裏應外合解放城市的範例 —— 論上海地下黨迎接解放鬥爭》，載《黨史研究與教學》，1991 年第 5 期，第 11–12 頁；張乘宗：《解放戰爭時期的中共中央上海局和中共上海市委》，載《解放戰爭時期的中共中央上海局》，第 184 頁。

26 劉長勝：《解放軍渡江和我們的工作》（1949 年 4 月 8 日），載《解放戰爭時期的中共中央上海局》，第 422 頁。

27 中共上海市委黨史研究室編：《中國共產黨在上海（1921–1991）》，上海人民出版社，1991 年 6 月版，第 338–339 頁。

28 創建於 1925 年 10 月。1932 年 7 月，在鄒韜奮主編的《生活》週刊社基礎上成立了生活出版合作社，對外稱生活書店，為中共地下組織控制。

196　接管舊美術機構

黨小組，由周天行直接領導，許覺民任黨小組長，董順華和方學武為組員，由方學武單線聯繫中共黨員范用、孫浩人、吳復之。生活書店黨小組的任務是：收集上海出版業中官僚資本企業的資料，同時積極召集接管工作人員，以便在上海解放後立即進行接管。許覺民等迅速聯繫了許多"政治上可靠的同志"，小部分人是由組織轉移來的，大部分是正在或曾在生活、讀書、新知三家書店工作的人，以及這三家書店的"友好者"。

方學武與光明書局經理王子橙，邀約姚蓬子（作家書屋）、賀禮遜（教育書店）、劉季康（廣益書局），按照上海書業同業公會名錄，逐一研究了一百五十多家出版機構的出書情況、資本來源、負責人政治態度（政治背景），找出有官僚資本的出版機構三十多家，並在上海解放前夕，向這三十多家出版機構投寄了警告信，通知他們妥為保存賬冊、檔卷、器材等，要"為人民立功"。[29]

與此同時，中共上海市委開始在各私營出版機構恢復和建立地下組織，以分別開展"護館、護廠"活動，重點是當時中國最大的私營出版機構 —— 商務印書館。

1949 年 2 月底，被捕獲釋的商務印書館職員石敏良，受上級組織派遣回館，任務是"組織羣眾，做好護館、護廠工作"。3 月初，上級組織又派錢杰到商務印書館，恢復了徐文蔚、侯相鑿的組織關係，與石敏良、徐春生組成中共上海商務印書館支部，歸中共上海市工委領導。該支部按照上級指示，吸收第一次國共合作時期留下來、失去聯繫的中共黨員、團員和一批傾向共產黨的積極分子如張子明、沐紹良、朱公垂、詹家松、張德華等人為工

29 以上內容見方學武：《上海生活書店復業和接管工作》，載《我與上海出版》，上海市出版工作者協會、上海市編輯學會編，學林出版社，1999 年 9 月版，第 629–631 頁。

商務印書館一直是中國共產黨的一個重要活動基地，陳雲、胡愈之、沈雁冰、鄭振鐸、陳叔通等都曾在商務印書館任練習生、職工、編輯。如「五卅慘案」後，商務印書館三所一處的職工為改善生活待遇舉行了罷工鬥爭，陳雲是這次罷工的發起者和組織者之一。圖為 1925 年 9 月商務印書館發行所職工會第一屆執行委員合影，前排左三為陳雲。

人協會會員，組織他們分頭調查統計商務印書館的資產、財物、機器、人員等，還組織了一批有覺悟、有膽識的員工開展"護廠、護店、護樓"工作。

此時，任國民黨五十七區分部主任的商務印書館黃色工會理事長潘榮林，接到國民政府上海市社會局的通知，指令他搬運商務印刷廠機器設備和動員一批印刷技工到臺灣，並承諾到臺後讓他當印刷廠廠長。中共上海商務印書館支部獲悉此情報後，派石敏良與潘榮林談話，"曉以大義，指明前途，勸他不要執迷不悟，使他不敢擅動"。與此同時，石敏良領導支部成員努力開展思想工作，讓工人協會會員這些"富於革命鬥爭傳統的商務職工……在面臨當前形勢，對解放戰爭滿懷信心，既感興奮，都自動積極參加各項護廠工作，自覺保護機器設備、財產物資，使國民黨的遷

廠、破壞陰謀未能得逞"。[30]

可見，在上海解放的一兩個月前，中共上海地下組織通過開展秘密活動，已基本控制了上海的重要私營出版機構，並為當時正在丹陽集訓、準備入城的上海市軍管會相關部門提供了詳盡的情報和研究材料。當然，這方面工作能夠順利開展，歸功於中國共產黨人過去在上海出版業有深厚的基礎和廣泛的影響，亦與中國共產黨人過去始終與上海親共文化人、出版家保持聯繫，並不時或適時給予照顧有莫大關係[31]。後來，上海市軍管會文管會新聞出版處總結認為，由於"過去黨的宣傳出版中進步的文化人、出版家仍始終團結在我們的周圍，在解放前給予我們瞭解敵情，進行調研工作上的便利"，加之上海出版界中共地下組織的適當配合，不僅有利於情報資料的匯集和研究，還充實了接管力量[32]。

1949 年 4 月派吉少甫、唐澤霖回到上海，吉少甫負責準備出版工作，唐澤霖負責準備接管印刷廠[33]。三聯書店、新民主出版社、羣益出版社三家合作，由吉少甫攜帶一套新民主出版社排印的毛澤東著作《新民主主義論》、《在延安文藝座談會上的講話》、《論聯合政府》等七種紙型，另一套紙型由航空公司寄上海郵局留交"陳中新"（假名）收。在 5 月 27 日上海解放當天，"蘇州河兩側還有零落的槍聲，吉少甫和范用騎着自行車過四川路橋，去郵局取出留交的七副紙型，許覺民、董順華早已作好紙張和印

30 以上內容見石敏良：《商務職工的護館、護廠活動》，載《商務印書館一百年（1897-1997）》，
 商務印書館，1998 年 5 月版，第 710-713 頁。

31 關於此方面情況，詳見陳鎬汶：《解放前中國共產黨在上海的新聞事業活動》，載《繼往開來：
 紀念〈嚮導〉創刊七十周年暨發揚黨報傳統學術研討會論文集》，上海社會科學院新聞研究所編
 印，1993 年 4 月，第 158-171 頁。

32 《上海市軍管會新聞處關於出版室接管總類（雜件）·三個月工作總結》，上海市檔案館，檔案
 號：Q431-1-144，第 138-145 頁。

33 吉少甫：《建國初期上海出版工作的回顧》，載《我與上海出版》，上海市出版工作者協會、上海
 市編輯學會編，學林出版社，1999 年 9 月版，第 633 頁。

刷廠的安排"。這樣，"毛澤東的著作秘密地先大批量印好正文，上海解放後再印封面，很快裝訂好就在新華書店門市部和讀者見面了"[34]。

2. 上海市軍管會文管會新聞出版部門開展的接管準備工作

上海市軍管會文管會組建了一個負責接管上海出版業的機構，初稱"新聞出版部"，後改稱"新聞出版處"，周新武任處長，徐伯昕、祝志澄、李辛夫任副處長，惲逸羣、鄭森禹、葉籟士、張春橋、陳祥生、王益等任委員，金仲華、馮亦代、唐弢、馮聲符等任顧問[35]。新聞出版處下設新聞室、出版室、廣播室、研究室、會計室，各室下設多個組。

新聞出版處的人員主要來自中宣部出版委員會和華東新華書店總店，來自中宣部出版委員會的有徐伯昕、祝志澄、朱曉光、趙曉恩、畢青、蔡學昌等人，來自華東新華書店總店的有王益、葉籟士、湯季宏、宋原放、劉子章、洪榮華等百餘人[36]。這些幹部大多曾是上海中共地下組織成員，大多曾在上海新聞出版界工作過，或在抗戰期間奔赴各根據地，或在第二次國共內戰期間撤退到各解放區和香港等地，因而熟悉上海出版界的情況。後總結認為，這樣的人員配備，有利於減小接管工作的盲目性[37]。

華東新華書店總店派遣的接管幹部，於 1948 年冬先在山東濟南集結，進行訓練與學習，在 1949 年 4 月 23 日南京解放後，合

34　方厚樞：《歷史回望：新中國出版事業的開端》，載《中國編輯研究》，《中國編輯研究》編輯委員會編，人民教育出版社，2004 年 4 月版，第 481 頁。

35　《上海市軍管會命關於委任各接管委員會負責幹部的命令》(1949 年 5 月 31 日·任字第一號)，載《接管上海》(上卷·文獻資料)，第 81 頁。

36　見方厚樞：《新中國出版事業的開端》，載《中國出版史料·現代部分·補卷》(下冊)，山東教育出版社、湖北教育出版社，2006 年 5 月版，第 789 頁。

37　《上海市軍管會新聞處關於出版室接管總類(雜件)·三個月工作總結》，上海市檔案館，檔案號：Q431-1-144，第 138–145 頁。

編為一個大隊，分若干中隊日夜兼程南下，再在江蘇丹陽集合，學習、整訓和作接管上海新聞出版業的準備工作。時任該大隊某中隊隊長的王中回憶說：

> 在丹陽，我們日日夜夜研究情況，學習政策，制定工作部署。陳毅同志曾給全體同志作報告，有時還召集幹部聽取彙報，佈置任務，交代政策。他反復強調黨的政策是黨的生命，接管舊上海新事情，必須仔細慎重。上海地下黨的同志專程趕到丹陽。為迎接上海解放，上海地下黨根據中央指示，已對上海各方面的情況作了詳細調查，編成一本《上海概況》，供給進入上海參加接管工作的同志，人手一冊。他們還口頭向我們介紹上海每個重要新聞單位的情況，包括政治背景、財產所有權、資金來源、人員狀況，甚至連地址、電話號碼等都弄得一清二楚。我們根據黨的政策，細緻地規劃了接管上海各新聞單位的具體計劃。[38]

新聞出版處出版室依據上海地下組織提供的情報，經過反復研究，制訂出一個極為詳盡的接管計劃。在他們制訂的"第四篇"接管計劃中，將接管對象分為兩類：第一類是"國民黨、政、軍各系統各機關經營者"，共十一家；第二類是"私人或以私人名義經營者"，共三十一家。第二類分為五種：一是"一般認為確屬反動政治背景，但目前尚缺具體證據者"，計十三家；二是"有一定程度的官僚資本成分，但目前材料尚不具體者"，計九家；三是"中間性者"，計一家；四是"進步者"，計一家；五是"不明情況者"，計七家。針對不同的接管對象，制訂了不同的接管措施：

38　王中：《上海解放初期接管新聞機構的情況》，載《接管上海》（下卷・專題與回憶），第218–219頁。

A.屬於第一類者，接收之。B.屬於第二類之第一項者，應搜集其反動證據後，分別予以沒收或其他處理辦法。C.屬於第二類第二、五兩項者，暫不處理，俟調查清楚後，再定處理辦法。D.屬於第二類中之第三項者，應允許其存在，亦不禁止其依靠自己力量繼續出版。E.屬於第二類中之第四項者，採取保護政策。F.特殊者請示辦理。G.對新辦的出版機關或政治性出版物應採取限制政策。[39]

在可接收的出版機構中，屬於美術出版機構的只有公立時代印刷廠一家。此項接收工作，最初即在文管會下設各處稱為"部"時，已確定由呂蒙領導的《華東畫報》社負責[40]（文管會各部改稱"處"後，《華東畫報》社應劃出文藝處美術室編制，歸新聞出版處）。文藝處美術室在完成接收上海美術館籌備會的任務後，工作重點之一是配合新聞出版處出版室，不接管即"不接收但要管理"私營美術出版機構[41]。

新聞出版處出版室計劃開展的接管與不接管工作，分為兩個階段。第一個階段的工作重心是：

摧毀反動文化的出版陣地及建立新的為人民服務的國家出版事業的堡壘上面。同時，在整個私營出版業的體系上，一方面團結他們建立新的服務觀點。另一方面，為了保障人民思想的健康，對於反動政權所遺留下來的出版‘內幕’書刊的投機風氣，以及充斥於書業市場的低級黃色、迷信封建、武俠神怪毒

39　以上內容見《上海市軍管會新聞出版處接管工作計劃（第四篇）》，上海市檔案館，檔案號：Q431-1-1-113，第7-8頁。

40　《上海市軍管會新聞出版處文藝部工作計劃草案（第三篇）》，上海市檔案館，檔案號：Q431-1-1-158。

41　見第三章第二節第一部分第二點"上海市軍管會文管會開展的文教接管準備工作"有關內容。

害人民思想的出版物，分別迅速予以取締，改變出版界風氣與肅清反動出版物。

第二個階段的中心工作是：

> 領導和團結私營出版業，穩步走向為人民服務的道路，幫助他們解決一部分困難，鼓勵走向出版分工、發行統一的方向，逐步調整公私關係，度過困難，為未來的文化建設高潮準備基礎。[42]

二、第一個階段的不接管

1. 私營出版機構自我清查與自我檢討

在不接管即"不接收但要管理"

1948 年，《華東畫報》社的黎魯（前者）、（右起）王復邁、吳耘、張韞磊、江有生在山東青州賈家廟村報社駐地合影。

上海私營出版業之初，除清查、沒收所有私營出版機構含有的官僚資本和動員組織職工外，主要工作是監督並引導私營出版機構自我審查出版物。新聞出版處規定：

> 對於半官僚資本和民間資本混合的書店，如商務印書館、中華書局等，在不打亂原有機構和不妨礙人民利益的原則下，先行派員督查出版方針，清理官僚股份，加強員工組織，逐漸將其歸入戰後文化事業的建設道路上。

42 以上內容見《新聞出版處關於一年來的新聞、出版、廣播工作》(1950 年 5 月)，載《接管上海》(上卷・文獻資料)，第 481、482 頁。

對於純民間資本的書店，則由專家組織審查委員會審查其出版物，如對封建迷信色彩濃厚、神鬼怪俠、荒誕不經，以及誨淫誨盜黃色的書進行統一取締，同時派專員督查，引導其自我檢討。[43]

1949 年 5 月 28 日，即在上海解放的第二天，上海書業界為了慶祝解放和慰勞解放軍召開了一次聯誼會。會上，討論了"出版物和文化的關聯"，決定"由同業自動檢討上海解放前的出版書籍，肅清反動文化和黃色書刊，以符合新民主主義文化的發展"。之後，一部分私營出版機構因為負責人本身文化水準的關係，自我檢討不夠積極，進展很慢。於是，上海書商業同業公會[44]部分會員發起組織了上海市出版業改進聯誼會，擬定了一個分為四個綱目的《自我檢討綱領》，如下：

1. 凡是全部有反動言論或有礙社會風紀者，全部存書與紙型銷毀之；2. 凡是只部分章節有反動言論或有礙社會風紀者，則就該部分修改或刪除後，始得發售，不再重印。3. 凡是內容尚無反動言論或有礙社會風紀者，而意識上未能符合新民主主義文化水準者，以存書售完為止，再版時，應修正意識，再行出版。4. 凡是學校補充讀本，除有關國民黨反動派統治時的公民課本應全部銷毀外，其他如模範日記、作文、史地等類課本，因有關教育意義，對檢討工作，允應嚴格，如有意識不正確者，非經修正刪改後，絕對不准發售。

43 《上海市軍管會新聞處關於出版室接管總類（雜件）‧三個月工作總結》，上海市檔案館，檔案號：Q431-1-144，第 9–16 頁。

44 1905 年初，育文書局夏育之、點石齋葉九如等人倡議組建上海書業崇德堂公所，後改稱"上海書業公所"。同年 12 月，上海書業商會建立。1927 年，上海書業商會改名為"上海特別市商民協會書業分會"。1930 年 7 月，正式組建上海市書業同業公會，1946 年 1 月改組稱為"上海書商業同業公會"。1950 年，上海書商業同業公會被改造為上海市書業同業公會籌備會，1951 年，上海市書業同業公會正式成立。

7月1日，上海市出版業改進聯誼會召開全員座談會，通過該綱領，之後二十一天中又召開了七次座談會，光明書局、廣益書店、萬新書店、朝鋒社、勵力社、元昌印書館等一百二十餘家書店自發組織了一個檢討委員會，"聘請業務思想純正、學驗俱優者審讀圖書，期望以客觀目光，作正確批判"。此期間，適值公安局奉令查禁淫書、淫畫，查抄了書報攤上一部分的"海派小說"，接連有五家會員書店店主遭到老閘分局的拘押，一時間搞得人人自危，各會員紛紛要求聯誼會積極開展檢討工作。

當時，讓上海市出版業改進聯誼會覺得最為困難之事是界定淫書、淫畫。他們在一次臨時座談會上提出了幾項檢討標準，同時為顧及同業實際困難，希望依照文管會夏衍談話的精神，以"穩步漸進"的方式，檢查這類書刊。為免除同業不必要的恐懼和懷疑，並能協助公安局徹底肅清淫書起見，一方面派代表向新聞出版處報告所做工作，並請求指示淫書的界定，同時向公安局請求，准予在相關界定標準沒有明確以前，暫緩執行拘人，對已被拘禁的同業，請准予保釋，給他們一條自新之路；另一方面，緊急通告會員如自認為有礙風化的書刊，限十天內檢送，每種樣書三本，並在每本書上貼附內容提要，以備審查後匯呈文管會核示，並規定在未獲核准之前，暫停發售。[45]

9月26日，新聞出版處出版室批示：

> 關於查禁書報事，凡黃色書刊及淫畫一類，均由公安局特營科方面全權處理；凡政治性質及一般翻版書與新華書店版權權益有關則由本室參加意見，交特營科執行。[46]

45 以上內容見《上海市出版業改進聯誼會小結報告》，上海市檔案館，檔案號：S313-3-1-47。

46 《為"上海市書業解放前出版物改進座談會"的報告》，《上海市軍管會新聞出版處關於許曉成、劉玲、蔡力行、卜五洲、楊政和、屠詩聘事件》，上海市檔案館，檔案號：S313-3-1-47、Q431-1-197。

其實，查禁淫書、淫畫這項工作的開展並不"徹底"，有關部門還是有所顧忌，而有所讓步。如文藝處美術室為消除私營出版商存在的兩種思想顧慮，"第一是怕國民黨回來，第二是怕軍管會全部查封"，決定會商新聞出版處召開座談會，宣佈：

> 一、凡是宣揚革命故事，發揚民主思想，及合乎兒童身心健康的內容的作品政府一定極力提倡。二、凡是內容反動的、色情的、黃色的政府一定取締，不問是已出或未出的。三、凡不屬第二類的東西暫准發行。

這樣，"封建意識的東西"就不在取締範圍之內了。對此，文藝處美術室解釋說："主要是因為當時沒有那末許多新的東西來代替它，如果把這類東西取締的話，則幾乎等於將其現存的東西完全禁絕"。這樣，也就導致了在"這方針宣傳之後，因為出版商思想顧慮，出版立場並未解決，所以除了新興的幾家出版機構之外，大部舊的出版商，便利用大量出版武俠神怪的東西"。[47]

但無可否認的是，從此時開始，由於持續強調取締"反動、色情、黃色"出版物，並不斷針對有"封建意識"的出版物進行撻伐，使得像連環畫家趙宏本這"經歷漫漫黑夜、迫害、坐牢，終於迎來期待已久的新時代"並"為新政府所倚重"的原中共地下黨員[48]，都不免產生了負罪感，而極大地激發私營出版經營者產生"棄舊圖新的要求"[49]。

<hr>

47　以上內容見莊志齡、宣剛整理：《解放初期上海市美術運動史料選·1. 上海市軍事管制委員會文化教育管理委員會文藝處關於解放以來上海美術運動半年來工作的總結報告（1950年1月）》，載《上海檔案史料研究》（第7輯），上海市檔案館編著，上海三聯書店，2009年10月版，第259—260頁。

48　趙宏本為解放前上海連環畫界的"四大名旦"之一，大概1937年開始追求"進步"，於1940年發起組織連環畫人聯誼會，抗戰即將勝利之時經人介紹認識任《生活》雜誌編輯的中共地下黨員老季，1947年7月1日加入中國共產黨。

49　見黎魯：《連壇回首錄》，上海畫報出版社，2005年7月版，第61頁。

2. "我們內部" 出現問題

隨着不接管即"不接收但要管理"私營出版機構工作的開展，新聞出版處出版室發現有一些"不利條件"導致不少問題出現。首先，由於"敵人長期的統治，用各種方式深入到各個文化部門，特別是解放前有計劃的化裝、隱匿，例如假停業、假盤項，使接管工作產生了很多周折"。第二，也是主要的，是"我們內部"出現的各種問題：

> 我們業務幹部很多從農村中來，由於長期的農村工作，一到上海不習慣，於是□□而不能生活，加上業務幹部多為工廠幹部，而我們接管能開工的工廠較少，既不能無故撤換大批舊的員工，造成他們和我們的對立，又不能找到適合的工廠工作崗位來安排人員，特別是一批被派調擔任看守工作的人員，思想上情緒上起了很大的波動。第二由於工作上經常出現聯繫不密切、上下不統一的情況。接管上海的幹部來自全國各地，雖然在工作力量上有所加強，但也匯集了不同的習慣，造成作風的分散，很多地方表現不一致、不協調。有利的條件我們已經充分利用，不利的條件，我們卻沒有能充分地及時地加以克服，我們雖然也能努力地做，但是做得還很不夠。特別是思想作風問題，我們認為不是短期的說服工作可以解決的，因此就總的方面來說，這還沒有嚴重地妨礙接管工作。

新聞出版處出版室自我檢討認為："三個月的接管工作，基本我們是完成了任務，然而並不是說沒有發生過困難的問題，這由於我們在領導上過於強調了突擊式的工作，以致在某些場合忽視了制度的建立，缺少計劃性，以及適時照顧同志們的工作情緒。"但是，另一方面，"部隊的同志沒有瞭解目前具體的環境，

對自己的工作崗位沒有正確的認識，以致在思想（上）發生不應有的波動。"這些問題反映在以下幾個方面：

1. 事務主義傾向。由於接管工作的忙碌，分工不夠明確，室內比較負責的同志都忙於日常工作的應付，很少有同志能抽出時間主動地計劃工作。這表現在接管初期，工作凌亂，很少有時間去深入檢查各接管單位的工作，瞭解負責接管人員的情況，聯絡員與工作同志脫節。雖然每星期都進行彙報，但聯絡員與工作人員的溝通存在脫節現象，客觀上造成了部分同志對領導不滿，認為這是"官僚主義"。不照顧同志這種"官僚主義"的根源，我們認為是（由）事務主義而來，（以為）不先事務主義，必將貽誤工作。

2. 本位主義與地位主義。在接管過程中需要不同的幹部，部分幹部可能並未安插到他原來希望工作的崗位上，因之就牢騷滿腹，情緒波動，對工作或多或少地表現消況。也有些同志過去地位較高，然而現在並未提高到原來的級位，因此就總怪上級對他瞭解不夠，甚至不惜強調黨內某些意見的不協調，企圖證明自己未被重用，是由於上級領導的不統一。然而自己即使是做較小的工作，也沒有具體的表現，他似乎生來就只適合於支配別人，自己只做較大較高的工作的。

3. 經驗主義傾向。有些同志常常無視目前新的工作環境及其特點，或者自滿於過於農村工作的經驗。這些同志認為，我們搞過工廠，我們一樣也搞得起來。或者有些人把過去地下時的工作方式，原封不動地帶到已經解放的今天，以為這可以放之四海而皆準。這會妨害我們的進步。

4. "左"傾、右傾的思想。有些同志對接管工作的認識有相當大的偏差，或者是不顧一切，要幹就快地大幹，或者是認為

沒有事可做，整天可以睡覺。因此就不善於去根據具體情況發掘問題，深入研究。要不就急於要求接管，要不就自以為"搞不出甚麼"而混在那裏不去管他；有的對上海簡直是深惡痛絕，有的則戀戀不捨，寧可退位也不願意離開；有的脫離工人羣眾，相信並接近高級舊人員，有的則相信任何一個羣眾的意見，而把一切舊人員視為四特匪徒。

5. 自由主義的傾向。表現在對報告請示制度的不夠注意，隨隨便便處理問題。

6. 腐化墮落思想萌芽。

7. 強調個人，忽略全面。[50]

歸納起來，"我們內部"出現這些問題的原因主要有三：一是工作任務繁重並強調突擊性；二是領導和工作經驗不足；三是接管幹部的素質不高和個人私欲未得到滿足。特別是"腐化墮落思想萌芽"一條，雖然沒有像前幾條那樣有具體細節和事例，而有故意淡化之嫌，但說明了這種現象當時確有存在，甚至普遍存在[51]。這應該就是毛澤東在中共七屆二中全會上，警告"我們隊伍中的意志薄弱者"，要警惕"資產階級糖衣炮彈"的進攻，把幹部腐化

50 以上內容見《上海市軍管會新聞處關於出版室接管總類（雜件）‧三個月工作總結》，上海市檔案館，檔案號：Q431-1-144，第 147–154 頁。這份總結以大約三分之二的篇幅，來總結自己內部暴露出來的各種問題。

51 當時講進城幹部"腐化墮落"，主要指他們拋棄鄉下老婆，換城市老婆。這在當時是一個比較普遍的現象。中共建黨以來一直流行源自俄國無政府主義的"一杯水主義"的愛情觀，即：革命家沒有戀愛，也沒有婚姻；革命家沒有時間和精力去搞那種小布爾喬亞戀愛的玩意，走到哪裏，工作在哪裏，有性需要時，就在那裏解決。所以，瑞金時期由於將婚姻自由等同於婚姻"絕對自由"而一度導致了性混亂，陝北根據地時期出現了"離婚高潮"，建國初期又來了一次"換妻高潮"。關於此，可參見李秀華：《中共早期女黨員的歷史考察（1921–1927）》第三章第一節第二部分"情感關係的不穩定性"，碩士論文，鄭州大學，2014 年 5 月；薛雲、李軍全：《蘇維埃時期婚姻"絕對自由"現象述評》，載《淮北煤炭師範學院學報》（哲學社會科學版），2007 年第 5 期，第 68–71 頁。

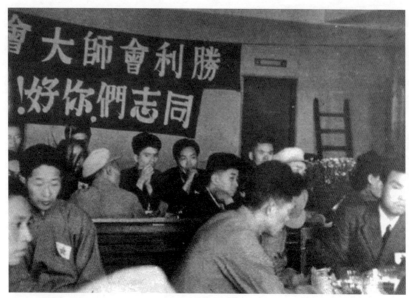

接管上海期間，來自解放區的幹部與上海地下黨員舉行會師大會。

的責任，推到資產階級身上的原因[52]。

除出現上述"尚未對接管工作造成嚴重影響，但已經引起充分重視"的問題外，"我們內部"還出現了由於南下幹部與上海本地幹部"思想情況"不同，導致雙方不完全團結甚至相互排斥的問題，主要表現如下：

1. 本處（新聞出版處）除會計室外都是解放區來的幹部負主要責任，對接管政策學習過，比較熟悉；上海本地幹部都很虛心，事事與外來幹部商量，本地幹部對上海情形熟悉，熱情一般很高的（有個別的例外），工作能力多數都很強，受到外來幹部的尊重。可以說兩種幹部在政策上、工作上、步驟上都是一

52　見《在中國共產黨第七屆中央委員會第二次全體會議上的報告》（1948 年 3 月 5 日），載《毛澤東選集》（一卷本），第 1328 頁。

致的。這裏有一個困難，即本地幹部參加工作者都未正式確定職位，只是分配擔任臨時的工作，職與權不易統一，作事存在一些困難。希望文管會早日確定他們的職位。

2. 會師後能自愛，相互尊敬相互學習，兩種幹部的團結是相當好的。

3. 兩種幹部的思想情況是這樣的：A. 優點是絕大部分同志能自覺遵守紀律，能保持艱苦樸（素）作風，尚未發生享樂腐化現象，做事謹慎，重視政策。解放區來的同志中有個人包袱的，也能暫時放下包袱，集中力量做接管工作。B. 缺點：解放區來的幹部煩躁情緒較普遍，忙亂□□，研究問題與精密計劃工作都不夠，還有少數同志（農村出身的下級幹部）對城市的作風習慣看不慣，不願在城市工作，覺得自己文化程度不高，還是在農村工作為好。C. 生活要求：幹部自己未直接提出要求，但上海地方幹部中實際存在着家庭負擔如何解決的問題。他們有的原來半失業，有的原有職業，在勝利與解放鼓舞下熱情參加工作，看到現在的待遇（也是供給制辦法）擔心養家的困難，但他們愛面子而不願獨自提出來。[53]

如前所言，南下幹部看不起本地幹部，本地幹部不受待見、受到排擠、不受重用，與當時中共領導人認為原在國統區活動的中共地下組織及以中共名義活動的組織，普遍存在"思想混亂、組織不純"的問題有關[54]。

53　《上海市軍管會新聞出版處接管工作綜合報告》，上海市檔案館，檔案號：Q431-1-1-60，第74−75頁。

54　參見第一章第四節"二、接管與產生'憂慮'"中的相關內容。

三、第二個階段的不接管

1. 組建行業社團

1949年6月29日，上海出版行業在八仙橋青年會酒樓舉行"解放後第一次聚餐會"，到會同業單位二十七個，代表人數三十二人，一致通過組建上海市出版工作者協會（簡稱"上海版協"）的提議，即席推定王益、章錫琛、史枚、王子澄、吉少甫、王德鵬、俞巴林七人為發起人，負責起草會章[55]。從到會單位數和代表人數上看，儘管此次聚餐會的目的是為了團結出版工作者，卻未能廣泛吸引私營出版同業參與。如連環畫作者和出版商，當時"多有很大顧慮的：極少數奔避香港、廣州，一部分觀望，一小部分則持頑固地保守他的老一套，表面敷衍應付"[56]。

這種情況下，新聞出版處加強了領導力度。9月5日，舉行上海出版行業第二次聚餐會，再次商議成立上海版協事宜，到會同業增加到四十一個，出席代表有五十一人，新聞出版處副處長徐伯昕作指示，指出組織出版業的要點，會議討論認為應加強組織編輯工作者，決定由原發起人組成的籌委會負責進行。當月底，在八仙橋青年會酒樓召開上海版協籌備會成立大會，到會代表七十八人，通過協會章程草案，推定吉少甫為主席，盧鳴谷等二十一人為籌備委員。10月10日，上海版協籌備會召開第一次會議，推選盧鳴谷為主任委員，張靜廬、吉少甫為副主任委員，另聘舒新城、曹冰岩為組織委員，確定協會秘書股、組織股、研

55　《上海市出版工作者協會籌備會1949年工作概況》(1949)，載《中華人民共和國出版史料》(1)(1949年)，第632頁。

56　莊志齡、宣剛整理：《上海連環畫改造運動史料（一九五○－一九五二）》，載《檔案與史學》，1999年第4期，第23頁。

究股、宣教股的負責人與人員。[57]

　　成立上海版協籌備會的目的在於建立新的上海出版行業的組織與指導機構。這意味着已存在近半個世紀的以"維持、增進同業公共利益及矯正同業弊害"為宗旨的上海書業同業公會[58]的地位被減弱，或被取代。上海版協籌備會成立後，新聞出版處對上海出版行業的領導、管理和組織工作，主要通過這個機構進行。

　　在新聞出版處領導組建上海版協籌備會的同時，文藝處美術室開始籌劃建立一個新的連環畫出版業社團。1950年前，這項工作的重心放在"醞釀組織，調查研究"上，以"穩步"和"量力"為原則，"首先，依靠了作者和出版家中的進步分子和積極分子，通過座談會、講座、觀摩會、個別訪問，以及大遊行等各種羣眾性運動，並幫助審閱和修改畫稿等實際工作，漸漸地舊作者走出他們的舊圈子和新作者拉起了手來，慢慢地舊出版家也放棄舊的行幫觀念開始面對面坐在一起了"。到1950年，這項工作的工作重心放到"建立組織，廣泛團結"上，當時多數連環畫從業者有了組織起來的主動要求，準備成立名為"連環畫工作者協會"的組織，但文藝處美術室認為"作者與出版家業務不同，且出版家的組織，尚未醞釀成熟，因此決定分別組織，互相配合"。[59]

　　1950年1月8日，上海連環圖畫作者聯誼會（簡稱"連作聯"）正式成立。連作聯歸屬中華全國美術工作者協會上海分會（簡稱"全

57　《上海市出版工作者協會籌備會1949年工作概況》，載《中華人民共和國出版史料》(1)（1949
　　年），第632–633頁。

58　1905年初，上海書業公所成立。同年12月，上海書業商會成立，1927改名為"上海特別市商
　　民協會書業分會"。1930年7月20日，書業公所、商民協會書業分會、新書業公會整合改組
　　為上海書業同業公會。1958年上海書業同業公會解散。

59　莊志齡、宣剛整理：《上海連環畫改造運動史料（一九五〇——一九五二）》，載《檔案與史學》，
　　1999年第4期，第23頁。

國美協上海分會"或"上海美協")[60]，成立時有會員一百三十餘人，當年 8 月下旬會員增至二百二十人，包括從事連環畫繪畫、佈景、編文、寫字以及學徒，許多畫家如趙延年、顧炳鑫、陸儼少、程十發等加入該會，除十餘人為"新"連環畫作者外，其餘都是"舊"連環畫作者。連作聯由全體會員大會選舉理事二十一人、候補理事五人組成理事會，互選理事長一人、副理事長二人、常務理事八人組成常務理事會，下設總務、研究、福利、出版四股，宗旨為"團結連環畫作者，提高連環畫作者政治藝術水平，改進連環畫。"[61]

籌備連環畫出版家組織的工作開展最早，卻晚於連作聯正式成立，原因複雜。1949 年 7 月 3 日，上海市連環圖畫出版協會（後改稱"上海市連環圖畫出版聯誼會"，簡稱"連出聯"）籌備會成立。該籌備會以"舊"但具有"左傾進步"傾向的上海市圖畫小說業改進研究會（又稱"上海市連環畫小說業同業公會"）[62] 為主體，成立時有連環畫出版商會員九十家，大部分為"舊"出版商，有的只有半本書資本。因此，大眾美術出版社[63]、教育出版社、立化出版社等上海解放後新成立的連環畫出版機構，"因為商業矛盾等感情上的鄙視"都沒有加入該籌備會。

連出聯籌備會成立後，在沒有獲得有關部門批准的情況下，就在內部"自動生成"了一個下設機構——編審委員會，主事

60　1949 年 6 月 6 日召開上海美術工作者交誼會，成立上海美術工作者協會籌備會。同年 8 月中旬，上海美術工作者協會籌備會中共黨組成立。8 月 28 日，召開上海美術工作者協會成立大會，宣佈上海美術工作者協會改名為"中華全國美術工作者協會上海分會"。

61　綜合見 1950 年 8 月 20 日和 1950 年 11 月 28 日上海連環畫作者聯會填報的《社會團體調查表》、《社團其他負責人的履歷表》，上海市檔案館，檔案號：B172-4-40-16；趙宏本：《從事連環畫創作六十年》（續完），載《連環畫論叢》（第六輯），連環畫論叢編輯組，人民美術出版社，1983 年 10 月版，第 112 頁。

62　上海市圖畫小說業改進研究會成立於 1934 年，1938 年改名為"上海市連環畫小說業同業公會"，美華書局郭少泉任會長，文華書局鍾繼福任總務，1945 年後趙宏本為負責人之一。

63　1949 年 6 月黃仲明創辦大眾美術出版社。該社設在康平路一號，鄭野夫協助該社籌建編輯機構，曾約請陳叔亮、江豐、陳煙橋為該社主編。

者為楊增智。文藝處美術室認為："因為籌備會本身是個羣眾團體"，所以"這個審查組織，是其內部的改進機構，故不生法律效能"。文藝處美術室還發現，這個編審委員會的設立，"表面上說是為了改進，但實際這個會組織的真實目的與動機是想通過審查辦法來控制小同行，生怕出紕漏，所以幾家大老闆常常口頭上警告小同行：'你們別亂搞，不要弄得這碗飯大家吃不成！'"針對這種情況，文藝處美術室"在九月上旬結合全國美展的座談會，在美術界內部佈置了一個小規模的羣眾性的批評攻勢，在會內以實際具體的實例……批評楊增智的審查尺度"。[64]

9月15日，連出聯籌備會召開會議，會上推選大眾美術出版社等九家連環畫出版商為代表，負責起草章程，並討論版口統一、定價統一、折扣統一等問題。自此，連出聯組建工作改由"進步"連環畫出版機構主導。1950年5月22日，文藝處美術室決定擴大連出聯籌備會組織機構，發動全體"新進"連環畫出版家加入這一組織。這樣，經過一年零一個多月的籌備，連出聯在當年8月20日正式成立，八十九家出版商加入，有"新"有"舊"。連出聯歸屬上海版協籌備會，設理事長一名，副理事長兩名，常務理事四名，理事十三名，候補理事五名，監事七名，候補監事兩名，下設總務、組織、福利、研究四部，宗旨是"團結同業在新民主主義文化政策下共同改進並發展有益於人民的連環畫出版事業"。[65]

1949年下半年，孫雪泥、楊俊生、徐聚良、徐志仁等為"響應政府號召作文化教育"，發起成立上海彩印圖畫改進會（簡稱"彩

64 以上內容見莊志齡、宣剛整理：《解放初期上海市美術運動史料選・1. 上海市軍事管制委員會文化教育管理委員會文藝處關於解放以來上海美術運動半年來工作的總結報告（1950年1月）》，載《上海檔案史料研究》（第7輯），第259-260頁。

65 綜合見王震編：《二十世紀上海美術年表》，第606頁；莊志齡、宣剛整理：《上海連環畫改造運動史料（一九五○－一九五二）》，載《檔案與史學》，1999年第4期，第21頁。

改會"，又名"上海年畫改進會"）籌備會。1950 年 8 月 24 日，彩改會正式成立，成立時有會員一百一十人，當年 11 月底，會員增加到一百二十二人，多為私營彩印圖畫行業從業者和自由職業年畫作者，孫雪泥任理事長，楊俊生、王念航任副理事長，常務理事及理事共二十一人，候補理事四人，下設繪畫（楊俊生負責）、印刷（石壽鴻負責）、研究（沈同衡負責）、製版（張宇澄負責）、出版（黃仲明負責）、福利（錢福林負責）六組，宗旨為"團結上海彩印圖畫提高作品共謀業務發展努力建設新民主主義文化"。[66]

連作聯、連出聯和彩改會這三個美術出版社團，皆是在文藝處美術室和新聞出版處出版室等有關部門直接動議、直接領導下組建的，在籌備期間實施領導或引導，成立後，或主要負責人由中共黨員擔任，或實權掌握在中共黨員幹部的手中。如連作聯，由已有三年黨齡的中共黨員趙宏本任理事長。如彩改會，實際是上海市政府新聞出版局領導的新年畫推進機構，由華東軍政委員會文化部美術科科長陳煙橋負責溝通和指導工作，由上海市文化局文藝處幹部黃毓光駐會工作，職責是開展"新年畫"工作，工作範圍包括"新年畫"題目擬定、舊年畫處理辦法、聯繫年畫作者和年畫出版家等。[67]。

所以，連作聯、連出聯和彩改會這三個美術出版社團，雖然宣稱屬於"羣眾組織"，但其實與此時期成立的所有社會團體一樣，一定程度地扮演着官方機構角色，至少是作為"黨和政府聯繫廣大人民的橋樑與紐帶"與"黨和政府的助手"[68]而存在的。如

66 1950 年 11 月 30 日黃毓光填報的上海彩印圖畫改進會《上海市美術團體學校調查表》，上海市檔案館，檔案號：B173-4-40-25。

67 綜合見《上海市彩印圖畫改進會關於新年畫創作計劃及組織情況的報告》，上海市檔案館，檔案號：B172-1-49-61；《上海美術志》，第 325 頁。

68 此為對新中國社會團體的定性，劉少奇最早在 1953 年 3 月 28 日召開的中國共產黨第一次全國組織工作會議上提出。

彩改會在 1950 年至 1953 年間，通過多種途徑積極配合文藝處美術科開展"新年畫"運動[69]，幾乎承擔了上海"新年畫"創作和出版的全部任務，從而讓文藝處美術科在新聞出版處有關部門和上海美協都輕視此項工作，只是"打打醬油"做一些協調工作甚至"不聞不問"的情況下，只依靠幾個科員聯繫彩改會，就能完成每年上海市承擔的"新年畫"工作任務[70]。

2. 重點扶助

從 1949 年 12 月開始，重點扶助上海私營出版業克服困難、維持生產，是先上海市軍管會新聞出版處、文藝處，後上海市政府新聞出版局、文化局等部門，在對該行業實行較為寬鬆的"不接收但要管理"後，進行更進一步"不接收但要管理"的一項重要措施。據統計，至 1950 年 9 月，經各有關部門介紹向銀行貸款的上海私營出版機構有七十三家，貸款額近四十億元（相當於 1955 年人民幣四十萬元）[71]。

政策寬鬆加之經濟扶助，再加之市場需求快速增長，讓上海私營美術出版業獲得了短暫的發展。尤其是連環畫業，在被"不接收但要管理"不久就出現了一時的繁榮，在上海解放後短短幾個月中已"獲得相當的成績"，出版新連環畫四五十種之多。當時上海私營連環畫出版業的經營狀況，要比其他私營出版行

69　1949 年 11 月 26 日，文化部發佈《關於開展新年畫工作的指示》，要求各地政府文教部門和文藝團體"應將開展新年畫工作作為今年春節文教宣傳工作中重要任務之一"，"應當發動和組織新美術工作者從事新年畫製作"。於是，新中國第一個美術運動——"新年畫"運動，以上海為主陣地迅速開展起來。1953 年以後，隨着新中國美術事業向正規化方向發展，"新年畫"運動高潮隨之結束。

70　綜合見《上海市人民政府新聞出版處關於發展新年畫工作的報告》，上海市檔案館，檔案號：B1-1-1990；劉衡：《華東、上海文藝界開展整風學習運動》，載《人民日報》，1952 年 6 月 27 日。

71　方厚樞：《對私營出版業的社會主義改造》，載《出版史料》，2006 年第 2 期，第 10 頁。

業好得多，導致不斷有新私營連環畫出版機構成立。到 1950 年，上海的私營連環畫出版機構從解放初的約四十七家，猛增至一百一十三家[72]。在當時整個上海出版業中，"私營連環畫單位數字當佔百分之二十五至三十之間"，可謂"屬一種'熱'的現象"[73]。

此時上海私營美術出版業的迅猛發展，其實屬於差距過於懸殊的不平衡發展，有的出版商能將"過去十多年虧的本，在一年中全都賺回來了"，有的則難以生存[74]。這在畫片出版業顯得尤為突出。如在"新年畫"運動中，上海私營畫片出版機構從一開始就是主力，1950 年春節中國內地共印銷"新年畫"三百餘種，共六百萬份以上，其中上海共印銷了九十二種，共一百八十餘萬份，佔近三分之一，可謂"成績不小"[75]，然而，上海各私營畫片出版機構印製的"新年畫"總數相差巨大，最多的大眾美術出版社有二十二萬二千份，最少的生生美術公司只有一萬九千五百九十五份，不及大眾美術出版社印製總數的零頭[76]。

大眾美術出版社成立於上海解放之初，創辦人是解放前有"革命"傾向，並曾與中國共產黨人實際領導的中華全國木刻協會[77]來往密切的黃仲明，主編是文化處美術室幹部（鄭）野夫、陳煙

72　《上海新聞出版處關於連環畫簡史的材料》，上海市檔案館，檔案號：B1-1-1915-56，第 66 頁。

73　黎魯：《新美術出版社始末》，載《編輯學刊》，1993 年第 2 期，第 71 頁。

74　王益：《王益出版發行文集》，中國書籍出版社，1993 年 2 月版，第 273 頁。

75　蔡若虹：《一九五〇年新年畫工作概況》，載《蔡若虹文集》，人民美術出版社，1995 年 5 月版，第 13 頁。

76　見薛曉琳：《建國初上海新年畫研究》之《附錄一：1950 年春節新年畫印刷情況一覽表》，碩士論文，華東師範大學，2012 年 4 月。

77　前身為上海木刻工作者協會和中國木刻研究會。上海木刻工作者協會成立於 1936 年 11 月 25 日、力群、王天基、白危、江豐、馬達、陳煙橋、鄭野夫、黃新波等三十四人在上海發起。1941 年 5 月中華全國木刻抗敵協會被國民黨勒令解散後，次年 1 月 3 日，盧鴻基、王琦、丁正獻等在重慶發起成立中國木刻研究會。1946 年 5 月中國木刻研究會遷至上海，6 月 4 日與上海木刻工作者協會召開聯席會議，決定把兩團體合併改組為中華全國木刻協會（簡稱"木協"或"全木協"）。

橋，執筆主繪徐甫堡亦有左翼文藝背景，其還特別注意與來自解放區的美術工作者聯絡感情[78]，當然屬於"進步"的私營出版機構。而且，大眾美術出版社能優先獲得來自"新"作者的畫稿，如在1950年春節期間，大眾美術出版社印發的十二種"新年畫"畫稿的作者沈柔堅、涂克、翁逸之[79]，他們都是上海市軍管會和市政府文化機關的美術幹部。

創辦於1912年的生生美術公司曾是上海畫片業龍頭，雖然董事長、總經理孫雪泥在業界享有盛譽，在解放後積極主動地配合新聞出版處、文藝處美術室開展各項工作，如發起籌備組建彩改會，但還是難以得到有關部門的認可，尤其難以在業務上獲得有關部門的支持。直到1950年下半年，生生美術公司才被認為"有很好的表現"，才與大眾美術出版社等一起受到了表揚[80]。

由此可見，當時上海有關部門對私營美術出版業的扶持，並不是"一視同仁"，而是有"重點"即是有偏向的，是基於意識形態認同而具有排他性的扶持，目的在於促使"落後"者"有很好的表現"。那麼，可以認為，上海私營美術出版業在解放初期之所以能得到短暫的發展與繁榮，主要是由於社會相對穩定導致的市場需求劇增，而新政府的扶持，則主要體現在提供了一個看上去相對寬鬆的政策環境。

3. 思想與業務改造

在"不接收但要管理"私營美術出版機構不久，有關部門開

78　如大眾美術出版社於1949年8月23日，在康樂酒家舉辦招待"老解放區美術工作者"宴會。見陸權、樊曉春：《秋草賦》（第三部分：年表），中國醫藥科技出版社，2007年1月版，第186頁。

79　見薛曉琳：《建國初上海新年畫研究》，第44-45頁。

80　見陳煙橋：《上海彩印圖畫的發行與製作的一些問題——在上海彩印圖畫改進會成立大會上的講話》，載《上海美術運動》，陳煙橋著，大東書局，1951年4月版，第3-4頁。

始採用多種途徑對從業者進行思想與業務改造。陳煙橋在上海彩印圖畫改進會成立大會上，概述了思想改造與業務改造兩者的關係，他說："彩印圖畫改進會的所謂改進，主要是指思想改進，其次才是業務改進。把舊思想改進為新思想，把舊業務改進為新業務，是非常重要的"[81]。這項工作在連作聯、連出聯、彩改會三家美術出版社團成立前就開始了。

1949 年 10 月 13 日，上海版協籌備會召開第二次會議，決定舉辦各為期七天的通聯學習講演班和通俗讀物演講班。10 月 24 日，通俗讀物演講班開學，學習內容為：第一，"三個文獻 —— 共同綱領、文教政策"（10 月 26 日，盧鳴谷主講）；第二，"怎樣做一個出版工作者"（10 月 28 日，張靜廬主講）；第三，"新出版業史略"（10 月 31 日，姚蓬子主講）；第四，"怎樣搞通俗畫片讀物"（11 月 2 日，金兆梓主講）；第五，"檢討會"（11 月 4 日）；第六，"關於改革通俗讀物"（11 月某日，黃源主講）；第七，"認真做好出版工作"（11 月某日，王益主講）。[82]

與此同時，上海版協籌備組隊了一個赴華北、東北參觀團。該參觀團以私營出版機構負責人為主體，由"二十個單位二十一人"組成，張靜廬、姚蓬子任正副團長，於 11 月 3 日從上海出發，先後在瀋陽、大連、旅順、哈爾濱、安東等地參觀訪問，目的是通過實地參觀華北、東北老解放區出版業實況，"瞭解中央對私營出版業的政策和具體方針，政府如何幫助解決私營出版業的困難，以及編輯出版分工、紙張供應、版稅辦法等等，並特別關注全國新華書店出版工作會議的決議內容"。

81 陳煙橋：《上海彩印圖畫的發行與製作的一些問題 —— 在上海彩印圖畫改進會成立大會上的講話》，載《上海美術運動》，第 8-9 頁。

82 《上海市出版工作者協會籌備會 1949 年工作概況》，載《中華人民共和國出版史料》(1)（1949年），第 633-634 頁。

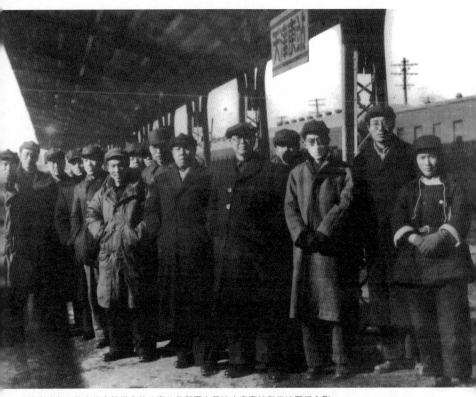

上海市出版工作者協會籌備會華北東北參觀團在天津火車東站與當地同行合影。

　　12 月 1 日，上海版協籌備會赴華北東北參觀團到達北京，次日出席出版總署舉行的歡迎招待會，會上胡愈之、葉聖陶、黃洛峰、徐伯昕等"就政府對私營出版業的政策等問題分別作了說明和解答，鼓勵他們在共同綱領的文教方針下發展出版事業"。該參觀團返滬後，連續召開演講會和專題報告會，向上海出版界介紹東北和華北"老解放區"出版業的情況和對他們的觀感，"對上海私營出版業的從業人員瞭解政府的政策，解除疑慮，增強克服困難的信心等方面，都起到了很好的穩定和引導作用"。[83]

83　以上內容綜合見方厚樞：《對私營出版業的社會主義改造》，載《出版史料》，2006 年第 2 期，第 9–10 頁；《上海市出版工作者協會籌備會 1949 年工作概況》，載《中華人民共和國出版史料》(1)(1949 年)，第 634 頁。

連出聯、連作聯和彩改會成立後，除按計劃突擊完成"新連環畫"、"新年畫"創作和生產任務外，日常工作主要是組織會員開展思想和業務改造活動。這是三家美術出版社團的基本任務，如連作聯規定其組織教育活動的目的和內容是："團結連環畫作者共同負起反帝反封建反官僚資本主義的宣傳任務，對建設新民主主義文化盡最大的努力。提高連環畫作者的政治覺悟和藝術水準與工農兵相結合，以貫徹真正為人民服務的精神"[84]。

連作聯在第一次全體理事會上便作出"當時的任務，著重於會員的政治學習和技術研究"的決定，隨即將全體會員"按居住地區劃分小組，進行學習，並經常舉行座談和講座，幫助他們解決藝術創作技巧上的一些問題，逐漸建立批評研究的風氣，打破了閉門造車和宗派主義的舊習。並組織創作，供給題材，鼓勵採用新的主題和新的表現方法"。1950 年 4 月初連作聯組織的創作運動，"每星期日一次，一連舉行了十次觀摩與座談，並由美協派人作新繪畫技術與理論的指導，給作者修改畫稿。未參加的創作者，後來也自動來旁聽和觀摩。這一次創作運動後，作者在思想上與藝術上都有普遍的很明顯的提高……以前自命不凡、畫人相輕的，現在逐漸知道互相批評集體學習的好處了"。

1951 年，上海市文化局藝術處將連環畫工作的重心放到了"鞏固組織，重點改造"上，要求"先後成立的三個組織（連作聯、連出聯、連租聯）配合行動起來"，強調"組織不是為組織而組織的，目的在團結改造"。在組織"舊"連環畫作者學習改造方面，主要舉措是當年連續舉辦了兩期連環畫研究班。第一期連環畫研究班有學員四十人，"多為舊作者，由美協派員負責藝術創作指

84　1950 年 11 月 27 日趙宏本填報的上海連環畫作者聯誼會《上海市美術團體學校調查表》，上海市檔案館，檔案號：B172-4-40-15。

導，由文化局藝術處負責指導政治學習，三個月後（1951年）2月3日結業，結業學員三十人，一般都有顯著的提高，其中十人成立了一個創作小組，集中在一起，由美協領導創作"，"通過正課學習、小組討論、大組講座、啟發、檢討、觀摩、批評等活動後，來參加的也逐漸明白學習的意義和思想改造的重要"。

在連續舉辦兩期連環畫研究班的同時，上海市文化局藝術處還經常通過連作聯舉辦各種座談會和大組講座，對其他未參加研究班學習的"舊"連環畫作者進行教育。1952年7月，藝術處又組織舉辦了一期連環畫工作者學習班，學員與前兩期連環畫研究班不同，主要為"市內連環畫作者中'散兵游勇'之人"，共一百六十二人。雖然說舉辦此學習班的目的，也與前兩期連環畫研究班不同，已不是"技術學習與政治提高"，而是解決之前沒有

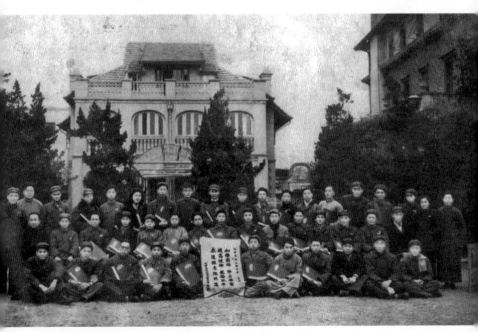

上海美協舉辦的連環畫研究班第一期結業典禮合影。

"出師"的連環畫作者的失業問題，但"政治"仍是此學習班的主要教學內容。[85]

然而，這些力度夠大又夠廣泛深入開展的改造私營美術出版從業者思想與業務的工作，成效其實不大，可以說成效微乎其微，甚至可以說是基本失敗。許多在開展不接管即"不接收但要管理"工作之初就下決心和採取了多項措施要解決的問題，到1951年底甚至到1954年仍然存在，有的還變得更加嚴重了，還引發出一些新問題。

1951年9月，各地文教部門反映上海私營出版機構印行的"舊內容"年畫及月份牌畫片，仍在大量銷售，有不少畫片內容"宣揚封建道德、散佈色情毒素及其他荒謬有害的思想"，如盧山畫片公司和長春畫片公司印製的《新男女廿四孝》、華美畫片印刷公司印製的《春光畢露》、藝輝畫片商店印製的《新唐伯虎三笑姻緣》等，中央文化部認為"此種畫片如任其繼續流行，勢必在羣眾中發生不良的影響"[86]。如國強畫片出版社，在1954年3月撤銷其工商登記證前，屢犯錯誤，所印製的"毛主席朱總司令像"畫片，竟然在說明文字中"稱毛主席為'民國人民偉大的導師'，稱朱總司令在'1927年國民黨反動派背叛革命後，他即領導雲南起義'等等"[87]。

連環畫出版方面，從數量看"確有不少的成績"，但"光從'量'上來估計成績，是不確切的"。創作上，解放初曾出現的"混

85　以上內容綜合見莊志齡、宣剛整理：《上海連環畫改造運動史料（一九五〇－一九五二）：2. 上海解放以來兩年半中連環畫改造運動初步總結（1952年1月）》，載《檔案與史學》，1999年第4期，第23-25頁；見孫浩寧：《新中國體制下的"人民美術"出版研究——以上海人民美術出版社（1952-1966）為例》，博士論文，中央美術學院，2013年5月，第98-99頁。

86　《中央文化部關於加強對上海私營美術出版業的領導，消除舊年畫月份牌畫片中的毒素內容的指示》，上海市檔案館，檔案號：B172-1-49，第8頁。

87　詳見《華東新聞出版處撤銷五家私營出版社的報告》，上海市檔案館，檔案號：A22-2-236，第38頁。

亂現象"，到 1951 年演變為"自流、混亂，極不嚴肅的現象"，"舊"連環畫家大多"依舊"，"新"連環畫家也出現了種種類似問題，"新舊作者在創作思想、方法和態度上，都存在很大的問題"；出版上，到 1951 年，私營單位盲目混亂無計劃和投機取巧的現象並未改觀，質量不能取信於讀者，公營單位也沒有很好地負起指導作用；發行上，到 1951 年，還無法取締全市出租攤，不能"奪取舊連環畫原有的陣地"，而對出租攤的改造，"沒有依靠出租者自覺的積極性和廣大街道里弄居民羣眾的力量"，"事倍功半，至今書攤上還是'舊多新少'"。[88]

有關部門領導上的失誤，也是造成"舊問題未徹底解決，新問題不斷出現"的一方面原因。如上海市文化局藝術處美術科在開展 1950 年春節和 1951 年春節"新年畫"工作過程中，由於領導不當，釀成了一場衝突，發生了所謂的"年畫事件"。

在文化局美術科 1950 年 10 月撰寫的《關於年畫事件經過情況的報告》中，對"年畫事件"發生的緣由、經過，雖然只有一星半點的記述，但還是不可避免地洩露出以下信息：第一，開展 1950 年春節"新年畫"工作過程中，存在強行攤派問題；第二，"新年畫"作品存在不夠精緻，加工粗糙的問題，讓私營畫片出版商不能放心、滿意，不願意認定"新年畫"作品；第三，"新年畫"創作、出版、發行工作零散，存在不夠系統問題，部分私營畫片出版家對"新年畫"預期銷售量沒有信心。

開展 1951 年春節"新年畫"工作時，文化局美術科汲取去年的經驗教訓，鑒於私營畫片出版商對於"新年畫"作品認定仍態度謹慎的情況，先後多次召開會議，並邀請新聞出版處與新華書店

88　見《華東新聞出版處撤銷五家私營出版社的報告》，上海市檔案館，檔案號：A22-2-236，第 20-27 頁。

派人出席，為了做通他們的思想工作和調動他們的積極性，採取了一系列主要向他們作出讓步和妥協的措施：第一，"改變了對出版家強行攤派的方式，而是自願原則結合說服啟發"；第二，"新年畫作品加工更為細緻"；第三，"由新聞出版處和新華書店幫助出版家發行新年畫"；第四，"通過工商局向資金短缺的出版家提供貸款"。[89]

由"年畫事件"可見，此時期開展的改造私營美術出版從業者工作，即使有政策保證，並且對於私營美術出版從業者而言有自我需求和現實壓力（即私營美術出版從業者當時為尋求政治地位和謀求生存，將被動改造主動轉化為內在的自我需要），但一旦與個人利益發生衝突，或如不顧及個人利益，力度再大，再廣泛深入，也是徒勞。

第三節 接管上海私營專業美術出版機構

一、初步改造

1. 政策措施

如導論所述，新中國成立後，由於理論上有革命的階段性要求，加之不具備一步邁向社會主義的客觀條件，中國共產黨人認

89　以上內容見薛曉琳：《建國初上海新年畫研究》，第 38–39 頁。值得注意的是，當年負責新年畫事務的上海市文化局的幾位領導如夏衍，包括當時處理"年畫事件"的藝術處處長陳白塵，他們日後撰寫的回憶錄中，對建國初期各種事件、運動都有或多或少的敘述，但唯對他們領導新年畫運動的經歷隻字不提。

為他們需要在相當長的一段時間裏與資產階級合作，必須繼續允許資本主義經濟一定程度地生長，與此同時，推動國營經濟以及合作社經濟的發展，以逐漸形成剝奪私人資本的社會主義革命的物質條件。所以說，新中國之初不沒收私人資本，容忍或允許資本主義繼續存在與發展，目的在於利用它們；而且，在利用私人資本的過程中，時時處處注意私人資本產生不利於國家社會主義的因素加以限制，並逐步對私人資本進行改造，使之適應邁向社會主義的實際需要 [90]。

1954 年前，有關部門對私營出版業實施改造，主要從三個方面展開：

第一，推動分散的中小私營出版機構在自願的原則下聯營，即"私私聯合，集體經營"。這是出版總署成立後最早推行的改造私營出版業的政策措施。在 1949 年 10 月 5 日召開的新華書店出版工作會議第四次大會上，黃洛峰說：要實現"公私兼顧"，團結和領導全國私營出版事業、和他們搞統一戰線的目標，"如果單靠政治上去團結他們，成立一個出版工作者協會或者每月搞一次座談會，是不夠的；主要還得把他們從經濟上結合起來，就是搞聯合出版社"，這樣可以有效解決私營出版業無組織、無計劃的現象 [91]。

第二，推動具備公私合營條件的私營出版機構，在自願的原則下進行公私合營。關於公私合營的條件，胡愈之 1950 年 7 月 10 日在京津出版工作會議上的報告中作了說明，指出只有具備"管理經營良善、營業收入與支出大體平衡"和"出版有優良成績，

90 參見沙健孫：《對資本主義工商業進行社會主義改造的基本經驗》，載《思想理論教育導刊》，2004 年第 9 期，第 20–21 頁。

91 《出版委員會工作報告》（黃洛峰在新華書店出版工作會議第四次大會上的報告）（1949 年 10 月 5 日），載《中華人民共和國出版史料》(1)（1949 年），第 274 頁。

且有明確的出版方向"這兩個條件，才會考慮公私合營。胡愈之還說："國家資本和私人資本合作，還有許多種方式，例如，就出版方面來說，國營出版發行業可向私營出版業訂貨或使私營出版印刷業為國營事業擔任加工。"

第三，推行發行、出版分工和出版專業化分工。胡愈之在京津出版工作會議上的報告中說：書刊出版和發行，向來不分工，造成發行費用浩大，書價昂貴，並導致粗製濫造、重複浪費等現象，必須進行改革。發行和出版分工，首先從國營出版事業做起，新華書店將專營發行。出版與發行分工後，出版事業應當逐漸走向專業化，建立"可以是公營的，可以使公私合營的，也可以是完全私營的"專業化出版社，各出版專業機關均應接受有關政府部門及人民團體的領導，如此方能逐步消滅出版業盲目性和無政府狀態。[92]

這三方面政策與措施，使國營出版機構在出版、印刷、發行三個環節上均處於領導地位，使國營對於私營的管理變得更為明晰，針對各環節的控制皆可以有的放矢。尤其在發行環節採取的私營聯營模式，為 1954 年開始對出版業逐步進行公私合營提供了便利，新華書店將規模最大的幾個主營批發的聯營發行機構逐步吞併，達到了控制貨源的目的，從而最終在發行方面形成國家壟斷局面。[93]

1950 年 9 月 25 日，第一屆全國出版會議通過《關於改進和發展全國出版事業的五項決議》[94] 包括：（1）關於發展人民出版事業

92　以上內容見《出版事業中的公私關係和分工合作問題》（胡署長在京津出版工作會議開幕式上的報告）（1950 年 7 月 10 日），載《中華人民共和國出版史料》(2)（1950 年），第 406、408-409 頁。

93　參見劉喆：《共和國初期上海私營出版業的改造與國營壟斷體系的形成（1949-1956）》，碩士論文，華東師範大學，2010 年 5 月，第 50 頁。

94　見《第一屆全國出版會議關於改進和發展全國出版事業的五項決議》（1950 年 10 月 28 日），載《中國出版史料（現代部分）》（第三卷·上冊），方厚樞輯注，山東教育出版社，2001 年 4 月版，第 96-103 頁。

的基本方針的決議;(2)關於改進和發展出版工作的決議;(3)關於改進和發展書刊發行工作的決議;(4)關於改進期刊工作的決議;(5)關於改進書刊印刷業的決議。一個月後,中央人民政府政務院發佈《關於改進和發展全國出版事業的指示》[95],這兩個政策性文件,雖然要求加強對私營出版業進行管理和改造,但總體上還是強調本着"統籌兼顧,分工合作"的原則調整公私出版業之間的關係,還是以不久前強調的"適當地鼓勵私人資本經營於人民有益的出版事業,並就出版事業方面,在必要和可能的條件下,鼓勵私人資本向國家資本主義方向發展"[96]為政策導向。

於是,私營出版業在政策扶植和市場需求的雙重刺激下得到快速發展。如上海到1951年6月,私營出版機構由1950年3月的一百九十九家,增長到三百一十家。尤其在美術出版方面,私營已佔絕對優勢,大大超過公營。如上海在1951年,僅連環畫出版,私營出版從1950年一千零七十九種增長到一千五百種,公營出版從三十種增加到一百零八種[97]。私營出版業如此迅猛可謂失控的發展,違背了中國共產黨人"適當"鼓勵私營出版業發展的初衷,其實已不符合發展人民出版事業的需要了,也就是已不利於公營即國營出版業"在業務上超過它們並在政治經濟上逐漸控制它們"[98]。

1951年10月10日,中共中央宣傳部作出關於出版工作情況的報告,認為私營出版業的狀況極其混亂,只有一小部分"出版了一些有益於人民的讀物,並要求改為公營或公私合營",大部分"出版物很多是錯誤百出的,甚至歪曲馬列主義、毛澤東思想,偷

95 《中央人民政府政務院關於改進和發展全國出版事業的指示》(1950年10月28日),載《中華人民共和國出版史料》(2)(1950年),第642–645頁。

96 《發展人民出版事業總方針》(1950年10月18日),載《中華人民共和國出版史料》(2)(1950年),第640頁。

97 《四年來上海市連環畫出版發行情況》,上海市檔案館,檔案號:B172-4-210,第10頁。

98 《黃洛峰擬的〈出版計劃書〉》,載《中華人民共和國出版史料》(1)(1949年),第39頁。

運封建的、買辦的、法西斯主義的私貨"[99]。出版總署在召開第一屆全國出版行政會議後，作出《關於加強領導和管理私營出版業的指示（草案）》，將私營出版機構分為基礎較好、基礎不好、投機三類，還有極少數是"反革命"的，要求分別對象，採取審慎與積極態度，加強對私營出版業領導和管理：

1. 將一切真正願意為發展人民出版事業而努力的力量，引導到聯合經營或公私合營的正確的軌道上來，發揮其積極性，確定或鞏固其專業方向……成為國家文化建設事業的一個組成部分。務期在五年內逐漸將其中大部分改組為公私合營，完全為國家與人民的需要而服務。

2. 對於單純以營利為目的的投機出版業必須堅決取締，逐步肅清。

3. 對於出版業中的反革命分子，必須嚴加懲辦。

4. 出版行政機關及國營出版發行機構對公私合營或私人聯合經營機構應多加扶助。應爭取更多的單位積極參加聯合經營。

5. 加強書刊評論工作，進行思想教育……

6. 爭取、團結、改造舊知識分子……[100]

該《指示（草案）》當年有沒有下發，現已不能確定，但其出台，就說明了此時對私營出版業的態度趨向強硬，政策上由扶持與改造，變為限制與改造。於是，進一步對私營出版業採取限制措施，主要是：逐漸收縮稿源；按出版計劃管理和控制紙張供給；用圖書評介進行輿論打壓；對私營出版從業者進行思想教

99　見方厚樞：《新中國對私營出版業進行社會主義改造概況》，載《中國出版史料·現代部分·補卷》（下冊），宋原放主編，方厚樞輯注，湖北教育出版社、山東教育出版社，2006年5月版，第810–811頁。

100　《關於加強領導和管理私營出版業的指示（草案）》（1951年），載《中華人民共和國出版史料》（3）（1951年），第495–497頁。

育 [101]。1952 年 10 月下旬，第二屆全國出版行政會議召開，會上對該《指示（草案）》進行了深入討論，形成正式文本。之後開展的私營出版業整頓工作，基本就是照此進行的。

1952 年 8 月 16 日，中央人民政府政務院頒佈在前一年召開的第一屆全國出版行政會議上制定和通過的《管理書刊出版業、印刷業、發行業暫行條例》，開始對私營出版機構進行調查整頓，歷時一年。經過整頓，一些不符合條例規定的私營出版機構被取締，一些規模較小、專業相近的私營出版機構實行 "私私聯合"。到 1953 年底，僅上海私營出版機構就從整頓前的三百二十一家，減少到二百五十二家 [102]。

然而，此時的私營出版業，儘管受到了來自各方的限制和壓力，但畢竟沒有取消它們的經營權，而且，由於國營和公私合營出版機構仍處於草創階段，私營出版機構仍具有較大優勢和較大生存空間，尤其私營連環畫業和畫片業又得到進一步發展 [103]。

2. 組建私私聯營美術出版機構

"私私聯合，集體經營" 是出版總署改造私營出版業最先大力推行的政策措施。1950 年到 1951 年間，在上海成立的私私聯營美術出版機構，兼營美術出版的是通俗讀物出版業聯合書店（簡稱 "通聯書店"），專營美術出版的是連環圖畫出版業聯合書店（簡稱 "連聯書店"）、彩畫第一聯營社（簡稱 "彩畫一聯"）和畫片業聯合發行管理處。

101 參見朱晉平：《中國共產黨對私營出版業的改造：1949–1956》第三章第二節 "對私營出版社的限制逐漸增加"，中共中央黨校出版社，2008 年 10 月版，第 90–100 頁。

102 周武：《從全國性到地方化：1945 年至 1956 年上海出版業的變遷》，載《都市空間、社羣與市民生活》，熊月之主編，上海社會科學院出版社，2008 年 7 月版，第 222 頁。

103 參見朱晉平：《中國共產黨對私營出版業的改造：1949–1956》第三章第三節 "私營出版業的短暫繁榮和發展"，中共中央黨校出版社，2008 年 10 月版，第 100–110 頁。

通聯書店是上海出版業最早組建的私私聯營出版機構。在1949年8月召開的通俗出版業座談會上，各出版商希望聯合發售出版物，後來多數同業鑒於出版新書比聯銷舊書更重要，便商定發起組建聯合書店，於10月29日召開發起人大會，共有十六家私營出版商參加，推選廣益書局總經理劉季康為籌備主任，組織起草、招股等委員會。1950年4月21日，通聯書店召開創立會，宣佈正式成立[104]。通聯書店設董事會、監察及各種委員會，董事長為民進上海分會負責人謝仁冰，常務董事為劉彙臣、李小峰、丁君陶、徐筱雲，下設編輯部、秘書處、批發科、門市科、財務科、核銷科、服務科、會計科，編輯部主任由1949年1月恢復中共黨員身份的何公超擔任[105]。

通聯書店得到華東軍政委員會文化部支持，給予免息貸款九千四百萬元（相當於1955年發行的人民幣九千四百元），股東有商務印書館、中華書局、廣益書局、北新書局、元昌印書館、東方書店、尚古山房、春明書店等六十二家，到1950年9月1日，已有七十一家加入[106]，當月底股東單位增至七十四家，到1951年4月增至九十三家，當年8月甄別退股後剩下七十八家。商務印書館、中華書局參股通聯，並無出版物交之發行，因為兩家書店在各地設有分店，自身發行力量較強，參與通聯是在新形勢下無奈地作出的選擇，或許是為了表示支持這一新生事物，亦或許為今後發展預留一種選擇。

通聯書店的主業是出版各種通俗書籍，美術出版為兼業。1951年，通聯書店在出版業聯合出版組、彩印業聯合出版組、畫片業聯合出版組三部門協助下，組織稿源出版了一批題材新

104 朱晉平：《中國共產黨對私營出版業的改造：1949–1956》，第84頁。
105 何公超於1923年加入中國社會主義青年團，1925年轉為中共黨員。
106 梁園：《通俗出版業大團結》，載《業報》，1950年9月1日，第1版。

穎的"新年畫"，新華書店代銷二百幾十萬張，上海郵局代銷一百一十五萬張。通聯書店還有一些單位出版連環畫、通俗圖解讀物，銷售情況也不差。但通聯書店的統一發行做得並不十分徹底，許多規模較大的股東單位自身具有發行力量和渠道，對通聯書店統一發行量存有疑慮，對通聯書店付款期（五十天，後改為四十天）及退貨率也有不同意見。[107]

連聯書店是上海連環畫行業成立的私私聯營機構。1950年4月14日，十四家連環畫出版同業召開座談會，為配合政策，決定組建連聯書店，確定統一發行、個別出版原則。5月22日，文化局藝術處召開"新舊連環畫出版業大團結會議"，發動全體新進出版家參加連出聯，擴大連出聯籌備機構，並發起組建連聯書店，以引導上海連環畫業向"統一編輯、分別出版、集中發行"的方向邁進。6月21日，連聯書店股份有限公司成立，7月1日由大眾美術出版社、教育出版社、人民書報供應社、文德書局、長江書局、文化出版社、燈塔出版社等四十一（三十九）家連環畫出版商組成的統一發行機構開業，公推大眾美術出版社資方和副社長黃仲明任董事長，寧思宏、陳光普任副董事長。[108]

連聯書店制訂了明確嚴格的組織綱領，規定了十五項條例，第四項規定："連環圖畫出版業，參加本書店後，專心經營出版。新有出版連環圖畫，凡經主管機關審查許可，領有證明文件者，均應交由本店統一發行，不得自行批售。其本身設有發行機構者，應向本店批購再行發賣。"第五項規定："參加之各單位如將類似連環圖畫之美術出版物，交本店統一發行者，經審查許可

107 以上內容見俞子林：《書林歲月》，上海書店出版社，2014年4月版，第73-74頁。

108 綜合見莊志齡、宣剛整理：《上海連環畫改造運動史料（一九五〇－一九五二）》，載《檔案與史學》，1999年第4期，第21頁；朱晉平：《中國共產黨對私營出版業的改造：1949-1956》，第85頁。

1951 年連聯書店在福州路擺設的流動連環畫書攤。

後，照前條同樣辦理。"第八項規定："參加本店之各單位，準
備出版連環圖畫，應事前將原稿送本店登記，再由本店轉送主管
機關審查"[109]。因此，連聯書店在統一發行和出版管理方面，在"三
小聯"[110] 中做得最徹底，而且在上海出現粗製濫造的"跑馬書"現
象時，因有文化局派駐人員協助審稿，尚能堅持質量[111]。

109 《連環圖畫出版業聯合書店（簡稱連聯書店）組織綱領草案》，上海市檔案館，檔案號：B1-1-
 1879-4。
110 1950 年 1 月，啟明書局、三民圖書公司等八家私營書商，組成上海兒童讀物出版社聯合書店
 （簡稱"童聯書店"），加上之後成立的通聯書店和連聯書店，當時被稱為"三小聯"。
111 俞子林：《上海"三小聯"始末》，載《出版史料》，2009 年第 2 期，第 13–16 頁。

私私聯營的畫片出版機構成立較晚。到 1950 年 6 月，上海存在的專營畫片、年畫出版的私營機構有二十四家[112]。1951 年 8 月，大業印刷股份有限公司、華一印刷股份有限公司、生生美術印刷廠股份有限公司和京華第一印書館股份有限公司，決定私私聯營創辦彩畫第一聯營社，建立董事會，孫雪泥任主任委員，李祖洵任總務委員，曹慶華任財務委員，沈雲峰任業務委員，徐志任經理，主營畫片、年畫、插圖及各種文化印件，印刷由四家共同擔任，發行業務委託生生美術公司辦理[113]。

10 月，三一印刷公司、徐勝記印刷廠、華美畫片社、素絢齋畫片號、正興美術印刷有限公司、寰球合記畫片出版社、陳正泰書店、藝輝畫片商店、盧山畫片號、萬如工業社畫片出版部、彩畫第一聯營社共十一家畫片出版機構，"為配合教育意義，提高印刷品質量，供應廣大人民的需要，在自發自願的原則下組織聯合管理處，做到分工出版聯合發行，禁絕毒素作品的出版，減少劣質畫片的發行，避免題材與畫面重複，防止改仿與翻印的行為"，聯合成立具有私私聯營性質的上海市畫片業聯合發行管理處。

畫片業聯合發行管理處內部組織嚴密，除設由各參加單位指派一人組織的代表會為最高權力機構外，還設執行委員會，從各單位代表中推選七人為委員，從中推選主任委員一人，副主任委員二人，任期一年，任務是畫稿選評、舊畫審查、舊價議訂、聯合發行等；設監察委員會，從各單位代表中推選四人為委員，從中推選主任委員一人，任期一年，任務是審核業務情況和收支帳目。代表會議每月一次，執行委員會議每十天或每星期一次，由主任委員召集

112　見《上海市現有書店、出版社性質、分類統計簡表》(1950 年 6 月)，上海市檔案館，檔案號：B1-1-1895-11。

113　《上海市彩印業同業工會入會申請書及會員登記調查表（彩畫第一聯營社）》(1951 年 10 月 19 日)，上海市檔案館，檔案號：S103-4-8，第 135、202 頁。

之。畫片業聯合發行管理處設有四個科,編繪科主管搜集材料編繪稿件事項,業務科主管發行推廣事項,總務科主管文書人事庶務及不屬於各科之事項,會計科主管會計出納統計等事項。[114]

通聯書店、連聯書店、彩畫一聯和畫片業聯合發行管理處,皆是在新政府有關部門推動下組建的,但也是私營出版商為拓展業務的主動追求,而具有較大的自發性,仍具有同業公會性質。一方面,既在國營發行渠道之外建立了一條同業自屬的經營通道,也在私營出版發行單位與公營出版發行單位之間架構起溝通的橋樑。另一方面,既有利於有關部門對私營出版業實施統一領導和管理,也為私營出版獲得擴展業務的機會[115]。當然,對於有關管理部門而言,私私聯營出版發行機構的建立,為進一步改造私營出版業奠定了基礎。所以,沈雁冰在第一屆全國出版會議上說:"通聯書店、連聯書店等,這是一個很好的方式,是走到將來全國大分工的第一步"[116]。

二、基本接管

1. 政策措施

1953 年 6 月 15 日,中共中央召開政治局擴大會議,毛澤東宣佈"黨在過渡時期的總路線",改變了之前許下的"由新民主主義經濟過渡到社會主義需要一二十年甚至二三十年"的承諾,要求

114 以上內容見《上海市畫片業聯合發行管理處組織綱領》,上海市檔案館,檔案號:C48-2-267-229。

115 如在 1951 年 2 月,上海市政府有關部門鑒於上海出租書攤上出租的圖書(大部分是連環畫)存在反動淫穢的內容,決定撥款 1.2 億元無償向租書攤收回舊書,並還給新書,當中由連聯書店供應的就有一百八十萬冊。見俞子林:《上海"三小聯"始末》,載《出版史料》,2009 年第 2 期,第 15 頁。

116 《沈雁冰副主任在第一屆全國出版會議開幕式上的講話》,載《中華人民共和國出版史料》(2)(1950 年),第 513 頁。

立即啟動社會主義改造運動。當年 12 月，中共中央正式公佈“過渡時期總路線”，全面啟動對資本主義工商業的社會主義改造，採取利用、限制和改造政策，打算用兩個或三個五年計劃，即十到十五年時間，逐步以全民所有制代替資本家所有制，並逐步把“民族資產階級改造成為自食其力的勞動者”。此所謂發生了“對資改造政策的突變”。[117]

1954 年 1 月 16 日，中共中央批發出版總署黨組《關於 1953 年出版工作情況和今後方針任務的報告》。出版總署在這份報告中認為，之前對私營出版業、印刷業、發行業的改造工作做得很不夠，提出以後出版工作的方針任務是：整頓、鞏固和有重點地發展國營和地方國營出版業、印刷業、發行業；加強對於私營出版業、印刷業、發行業的社會主義改造；改造的重點放在出版業，但對印刷業和發行業也應著手進行工作，爭取在第一個五年計劃內，出版業完全由國家掌握，並把印刷業、發行業基本納入國家資本主義的軌道。[118]

在此之前，華東新聞出版局已於 1953 年 12 月制訂出《整頓上海私營出版業方案》，決定對上海私營出版業進行“繼續”改造，亦即是整頓，主要目標有三：一是清除投機出版商；二是完全實現專業化；三是逐步實現全業公私合營。華東新聞出版局在此方案中，將上海當時存在的二百五十二家私營出版機構分為三類，決定採取不同的處理原則和辦法，如下：

第一類，可發給營業許可證的共五十三家。此類私營出版機構有專業方向，有編輯機構或專職的編輯人員，能編制年度和季

117 關於公佈實行“過渡時期總路線”而發生的“對資改造政策的突變”，建議見楊奎松：《建國前後中國共產黨對資產階級政策的演變》，載《近代史研究》，2006 年第 2 期，第 1–25 頁。

118 《中共中央批發出版總署黨組關於 1953 年出版工作情況和今後方針任務的報告》(1954 年 1 月 16 日)，載《中華人民共和國出版史料》(6)(1954 年)，中國出版科學研究所、中央檔案館編，中國書籍出版社，1999 年 9 月版，第 1–2 頁。

度的出版計劃，基礎較健全，出版態度嚴肅，能按照有關規定開展出版業務，將督促它們進一步向專業化方向發展，健全編輯機構、編審制度，按年度季度審核其出版計劃，對編輯人員加強政治思想領導，按它們自身具備的條件，逐步地分別吸收參加公私合營組織，或與專業相似的單位合併改組為公私合營，或暫自行合併，待有條件時再過渡到公私合營。

第二類，可暫時保留的共五十一家。此類私營出版機構成立時間較長，雖無編輯機構，但負責人懂得編輯出版業務，基礎不甚健全，但能限期成立編輯機構，且平素出版態度較嚴肅，願意從事正當的出版事業，將督促它們健全組織，建立編輯部，明確專業方向，經過一個時期後，給其中一部分確有改進者發給營業許可證，再按照第一類的辦法進行改造，使之逐步過渡到國家資本主義，其餘的則逐步轉業或歇業。

第三類，須轉業和歇業的共一百四十八家。此類私營出版機構負責人，原非出版工作者出身，不懂得編輯出版業務，與社會著作界無正常聯繫，出版態度一貫不負責任，專事剪貼抄襲，出版投機出版物，將按照投機嚴重程度及人員情況，有區別地分批整頓，對投機行為嚴重、常犯錯誤且機構比較簡單的先處理，通過說服教育促其自動轉業或歇業，給予充分的辦理時間，必要時在處理存貨和人員等方面給予照顧，以推動其他此類單位轉業和歇業。[119]

1954 年 2 月，出版總署對華東新聞出版局制訂的這個方案作出批示，認為提出的處理三類出版社的原則和辦法基本正確，"但有些地方規定稍嫌籠統"，建議在處理第一類私營出版機構方面要"因他們內部的組織情況不同，出版態度不同，我們的利用、限制、改

119 以上內容見《整頓上海私營出版業方案》(1953 年 12 月)，載《中華人民共和國出版史料》(6)(1954 年)，第 85–86 頁。

造的方法也應有所不同",主要針對處理第二、三類私營出版機構表明意見：第二類與第三類基本相同，"應準備把他們淘汰，只是在工作部署方面有先後緩急之分"；取締第三類時"盡可能先通過各種方式，進行說服教育……但是在說服教育中也要進行必要的鬥爭，使他們認識以出版業進行投機勾當是政府和人民所不能允許的，（使之）不得不服從政府的意圖。對那些堅決反抗，不願自動轉業、歇業者，必要時……用行政手段取締之。"該批示還強調，"對私營出版業要採取多樣的限制辦法"，要在稿源、著作權、圖書種類、人才、發行、定價、廣告、銀行貸款等方面進行限制。[120]

顯然，出版總署嫌華東新聞出版局制訂的繼續改造或整頓上海私營出版業的措施步子太小，而且過於溫和。於是，以上海私營出版業為重點的，對私營出版全業進行社會主義改造工作，如暴風驟雨般地全面開展：按"先主後次、先大後小"順序推行公私合營，變私有為公私共有，公方居於絕對主導地位，主要或重要職務由公方人員擔任，資方喪失企業經營管理權，盈利按"四馬分肥"的原則分配[121]，將利潤分為國家所得稅、企業公積金、工人福利費、資方紅利四個方面進行分配，資方的紅利大體佔四分之一，企業利潤的大部分歸國家和工人[122]。這樣就基本接管了上海的私營出版業。

必須注意到，這以公私合營方式對上海私營出版業的基本接管，說起來是以資方自願為原則，以與資方充分協商為前提，而

120 見《出版總署關於整頓上海私營出版業方案的意見復華東新聞出版局函》(1954 年 2 月 10 日)，載《中華人民共和國出版史料》(6)（1954 年），第 74–79 頁。

121 見方思桐編著：《資本主義工商業社會主義改造問答》，中國青年出版社，1956 年 1 月版，第 13–14 頁。

122 見《公私合營工業企業暫行條例》(1954 年 9 月 2 日政務院第二百二十三次政務會議通過)，載《中華人民共和國法規彙編（1953–1955）》（第 2 卷），國務院法制辦公室編，中國法制出版社，2005 年 5 月版，第 180–182 頁。

實際情況是，有關部門認定的方案一旦出台，就不由分說地完全按照方案開展工作，不可避免地出現了"急躁冒進"傾向。公方普遍"要求過急，工作過粗，改變過快"，而私方即資本家們，因深受之前開展的"三反"、"五反"運動刺激，早已如坐針氈，有的立刻認識到"社會主義是大勢所趨，不走也得走"，有的馬上表態"積極經營，爭取利用，不犯五毒，接受限制，加強學習，歡迎改造"[123]，多爭先恐後地把他們的企業統統送給政府。結果，原本準備穩紮穩打，計劃要十到十五年完成的目標，僅用三四年時間，在轉瞬之間就輕鬆實現了[124]。

2. 組建公私合營美術出版機構

出版總署最初制定的改造私營出版業方案，包括自願原則下的公私合營，當時由於受到鼓勵私營資本發展政策的限制，而並未推行。後解釋說，私營出版機構具備了"管理經營良善、營業收入與支出大體平衡"和"出版有優良成績，且有明確的出版方向"兩個條件，才會考慮對其實行公私合營[125]。因此，當認為自己是一個"黨外的布爾什維克"的趙家璧，在 1950 年 9 月召開的第一屆全國出版會議上，請求公私合營其與老舍創辦的晨光出版公司，未能獲得批准[126]。然而，還是有少數私營出版機構，因為具備了上

123 李維漢：《回憶與研究》（下），中共黨史出版社，2013 年 3 月版，第 582 頁。

124 楊奎松：《建國前後中國共產黨對資產階級政策的演變》，載《近代史研究》，2006 年第 2 期，第 25 頁。

125 《出版事業中的公私關係和分工合作問題（胡署長在京津出版工作會議開幕式上的報告）》（1950 年 7 月 10 日），載《中華人民共和國出版史料》(2)（1950 年），第 406 頁。

126 由於此時晨光出版公司未能得到公私合營的批准，以致趙家璧在"五反"運動中承認自己是"由來已久的資產階級剝削者"。趙修慧：《他與書同壽·趙家璧》，東方出版社，2009 年 8 月版，第 74 頁。1954 年 4 月，晨光出版公司終於併入公私合營新美術出版社，趙家璧在此之前的 3 月 5 日與上海市宣傳部相關負責人商談時，由於自己原則上已確定為地方國營華東人民美術出版社的工作人員，而表現得很興奮。見《上海市宣傳部內發 (54) 字第〇四九號文件》，上海市檔案館，檔案號：A22-2-236，第 46 頁。

述兩個條件，在 1954 年全面開展社會主義改造前就公私合營了。

總體而言，上海私營美術出版業實現全業公私合營，大概分為三個階段：1950 年到 1951 年為第一階段，組建了公私合營大眾美術出版社；1952 年到 1953 年為第二階段，組建了公私合營新美術出版社（以該出版社為主體對其他私營出版機構的合併改造延續到第三階段）；1954 年到 1956 年為第三階段，組建了公私合營上海畫片出版社。在第三階段，還對私私聯營連環畫和畫片發行機構進行了改造，將通聯書店、連聯書店與童聯書店合併，組建為公私合營上海圖書發行公司 [127]。這樣，自 1955 年起，私營出版社的出版物統由上海圖書發行公司經售或總經售，實現了私營出版與發行的分工，切斷了私營出版商與零售商之間大部分的直接聯繫，徹底確立國營新華書店在發行領域的壟斷地位 [128]。

(1) 成立大眾美術出版社

上海最早被公私合營的私營美術出版機構是大眾美術出版社。該社成立於 1949 年 5 月底或 6 月至 7 月間，創辦人為黃仲明和王景球。

黃仲明的出版生涯起步於商務印書館，曾在商務印書館工作二十四年，於 1943 年開辦中聯印刷廠（又稱 "中聯印刷公司"），"傾向革命，與進步木刻家來往"。上海解放前夕，鄭野夫、陳煙橋選中黃仲明，在他的中聯印刷廠秘密印製中華全國木刻協會為 "迎接上海解放" 創作的各種宣傳畫和木刻傳單。上海解放後，黃仲明成立大眾美術出版社，聘鄭野夫和陳煙橋任主編，"作為美術家的野夫、陳煙橋與作為出版家的黃仲明之間的持續合作關係在

127　1954 年 9 月 4 日開始合併，當年 12 月 11 日合併完成。

128　參見劉喆：《共和國初期上海私營出版業的改造與國營壟斷體系的形成（1949–1956）》，碩士論文，華東師範大學，2010 年 5 月，第 61 頁。

新的歷史時期的進一步發展"。當時有報道稱，大眾美術出版社由鄭野夫和陳煙橋二人主持。所以，大眾美術出版社被定性為"進步"書店或出版社，黃仲明被定性為屬於"進步"出版商。[129]

1950 年初，大眾美術出版社因資金困難，通過已調至杭州國立藝專任總務長兼秘書長的鄭野夫，與位於杭州的正被接管和正處於改造之中的國立藝專協商，國立藝專決定參股一千餘萬元（相當於 1955 年的人民幣一千餘元），"擬以經營盈餘的一部分，撥充國立藝專清寒學生作學習費用"[130]。這樣，大眾美術出版社於 1950 年 4 月改為公私合營出版社，"人事方面由藝專校長劉開渠擔任社長，原有創辦人員黃仲明、王景球擔任副社長，國立藝專副校長（兼黨組書記）江豐任編審委員會主任委員，文化部藝術處副處長陳叔亮擔任副主任委員……除副社長二人外，其餘如社長、編委等均不支薪。編輯部二人執行編稿及初步審查畫稿業務，由國立藝專做最後選決"[131]。此後，大眾美術出版社所出書籍版權主編欄，均列江豐、陳叔亮、（鄭）野夫、陳煙橋四人名。

從上述人事安排看，大眾美術出版社已具有了以後公私合營機構性質、特點，也就是看上去已被基本接管。但實際上，出版社仍由原資方黃仲明等全權負責經營運作，劉開渠只是名義上的社長，國立藝專在意的似乎只是得到用於補助"清寒學生"的那一部分經營盈餘，即使主編和編審委員會增加了江豐和陳叔亮，並由他們二人主持，也只說明加強了編審力量。所以，大眾美術出版社此時的公私合營是不徹底的，只能認為它有了公營成分，

129 參見陳曆幸：《陳煙橋與大眾美術出版社》，載《陳煙橋紀念文集》，陳超南、陳偉南主編，劉萍副主編，上海社會科學院出版社，2012 年 9 月版，第 168–169 頁。

130 施大畏：《上海現代美術史大系 1949–2009（6）：連環畫卷》，上海人民美術出版社，2010 年 10 月版，第 202 頁。

131 《上海大眾美術出版社關於組織及工作情況綜合報告》，上海市檔案館，檔案號：B1-1-1875-37。

類似於 1949 年前"官僚資本"入股。這就是後來多認為後來組建的新美術出版社，是上海第一家公私合營美術出版機構的原因。

(2) 新美術出版社的組建與擴張

在私營出版業出現了有背於中國共產黨人鼓勵資本主義經濟發展初衷的繁榮後，自 1951 年 9 月起，華東新聞出版處與上海市出版行政部門根據出版總署的指示，嚴格控制成立新的私營出版機構，並對現有私營出版機構進行整頓，於 11 月成立上海市出版工作改進輔導委員會，在隨後開展的"五反"運動中負責推進此項工作。整頓私營美術出版業方面，是以整頓連環畫出版行業為重點，主要工作是組建公私合營新美術出版社。

公私合營新美術出版社於"三反"運動前的 1951 年冬開始醞釀。當時，大眾美術出版社資方黃仲明，找了教育出版社的趙而昌、臺育出版社的王希槐、文德書局的陳光普，聯合燈塔出版社、華東書店、兄弟圖書公司、一迅出版社和雨化出版社，組建成立了新美術出版社，地址在永嘉路。華東人民出版社美術三科有併入新美術出版社的打算，上級擬派鄭野夫擔任該社領導。所以，已掛牌營業的這個新美術出版社，由於華東人民出版社美術三科未加入，所以雖然大眾美術出版社有公營股份，但仍屬於私私聯營性質。

1952 年 5 月 3 日，華東新聞出版局召開會議，決定啟動作為華東新聞出版局直屬單位的新美術出版社的組建工作，決定將華東人民出版社全部連環畫及書稿作為公營資金，投入新美術出版社，華東新聞出版局派王坤生，華東人民出版社派朱芙英，協助開展合併工作。後華東新聞出版局派宋心屏，代表公方與資方協商解決公私關係諸問題。7 月 10 日，公私合營新美術出版社獲批成立，8 月 30 日完成合併，9 月 1 日召開成立大會，勞資雙方代

表到場，勞方代表是吳稼和鄭魯麟。新美術出版社的社長人選，經過長時間斟酌，最初鄭野夫、賴少其都是人選，最終選定由呂蒙兼任。新美術出版社董事會名單到 1953 年夏才正式獲批，共九人，公方代表是呂蒙、涂克、陳煙橋、宋心屏，資方代表是諸度凝[132]、黃仲明、陳邦偵、寧思宏、王念航。[133]

新美術出版社的人事安排為：宋心屏、黃仲明、黎魯任副社長；編輯部由黎魯兼主任，趙宏本、吳耘任副主任，下設繪一科（余白墅任副科長）、繪二科（汪健任科長）、美術通聯組、文字編審組和劇影組；經理部由宋心屏兼經理，趙而昌任副經理，下設總務科（陳光普任科長，馮啟元任副科長）、出版科（王希槐任科長，鄭魯麟任副科長）；計劃財務處由宋心屏兼主任，黃仲明兼副主任，下設財務科（魯崇禮任科長）、計劃科（趙而昌兼科長）；人事科由趙錫君任科長[134]。可見，新美術出版社的組建令資方人員的工作安排都很妥當，確如黎魯所說的是"發揮他們的所長"，但是，經營管理權顯然是由公方人員掌握，而且在以後工作中採取了一些較為激進的措施[135]。

自 1952 年 12 月始，華東新聞出版局與上海市出版行政部門根據四個月前政務院頒佈的《管理書刊出版業、印刷業、發行業暫行條例》，對上海私營出版進行整頓，當時獲得登記的私營連環

132　諸度凝其實屬於公方的人。諸度凝自 1932 年起在鄒韜奮直接領導下在上海生活書店工作，1941 年受生活書店派遣與潘序倫合作創辦立信會計用品社，應為中共地下黨員。現關於諸度凝的介紹，多說他於 1959 年重新加入中國共產黨。

133　以上內容綜合見黎魯：《新美術出版社始末》，載《編輯學刊》，1993 年第 2 期，第 71-73 頁，黎魯：《連壇回首錄》，上海畫報出版社，2005 年 7 月版，第 118 頁；黎魯：《五十年代中前期上海連環畫工作雜憶》，載《連環畫藝術》，1989 年第 4 期，第 41-43 頁。

134　《新美術出版社的組織結構圖》，上海市檔案館，檔案號：B167-1-107-7。

135　如新美術出版社在成立兩個月後（1952 年 9 月），宣佈取消超額稿酬，僅憑每個人的革命積極性發揮幹勁，所謂純化心靈，一律拿工資幹活。見宛少軍：《20 世紀中國連環畫研究》，廣西美術出版社，2012 年 2 月版，第 145 頁。

畫出版機構有七十二家（1952 年 10 月統計）。1953 年，一知書店、電化教育出版社、影華出版社、建文出版社四家，公私合營併入新美術出版社；大力書店、青鋒書店、金榮書局、新星出版社四家，私私聯營合併為長征出版社；今日出版社、古城出版社私私聯營併入火花出版社。到 1953 年底，上海仍獨立存在的私營連環畫出版機構還有五十八家。[136]

中共中央發佈過渡時期的"總路線"後，上海市出版行政部門按照華東新聞出版局制訂的《整頓上海私營出版業方案》和出版總署有關批示，對上海私營出版業進行繼續改造或整頓。1954 年，新美術出版社合併了晨光出版公司、立化出版社、火花出版社、長征出版社、學林書店、三一美術出版社、長江書店、中心出版社、群生書店、興華書局、泰興書店等[137]。1955 年，新美術出版社合併了三民圖書公司、通力出版社，吸收了撤銷或停業的福記書局、華商書局、全球書局[138]。至此，新美術出版社成立後，共合併、吸收了二十六家私營出版社，員工從五十多人，增加到編輯人員一百零一人、業務人員三十七人、管理人員三十五人、勤雜人員十四人[139]，成為了新中國規模最大的連環畫出版機構[140]。

136 綜合見《整頓上海私營出版業方案》（1953 年 12 月），載《中華人民共和國出版史料》（6）（1954 年），第 82 頁；《新美術出版社概況摘要》（1955 年 12 月 10 日），上海市檔案館，檔案號：B167-1-14-29。

137 《處理上海市私營出版社 1954 年第一季度計劃》，上海市檔案館，檔案號：A22-2-236；《華東行政委員會新聞出版局 1954 年第四季度工作計劃要點》，上海市檔案館，檔案號：B34-2-265。

138 《上海市人委文教辦公室關於私營出版社、雜誌社社會主義改造方案》（1955 年 4 月），載《中國資本主義工商業的社會主義改造·上海卷》（上、下冊），中共上海市委統戰部中共上海市委黨史研究室、上海市檔案館編，中共黨史出版社，1993 年 3 月版，第 447−448 頁。

139 《新美術出版社概況摘要》（1955 年 12 月 10 日），上海市檔案館，檔案號：B167-1-14-28。

140 黎魯說，新美術出版社當時有二十一名編文及文字編輯，七十九名連環畫家、裝幀設計人員及美術編輯，十三名攝影編輯，十一名編務幹部，共有一百八十九人。見黎魯：《新美術出版社始末》，載《編輯學刊》，1993 年第 2 期，第 73 頁。

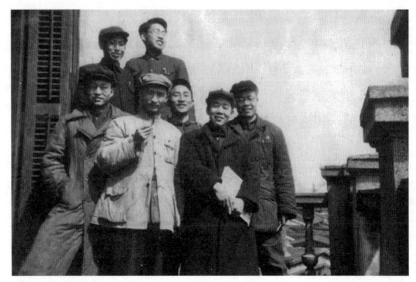

1953年春，新美術出版社部分人員於江寧路社址三樓陽台合影。前排左起：林雪岩、黎魯、賀友直、趙宏本、王克明；後排左起：江南春、夏書玉。

在新美術出版分批合併、吸收二十六家私營出版社的同時，其他四十八家私營連環畫出版機構，或被勸告自行停業、轉業，或被行政處理停業、轉業[141]。這樣，到 1955 年底，上海已不存在私營連環畫出版機構，也就是：上海解放後仍存在的"舊"私營連環畫出版機構和新成立的私營連環畫出版機構，已全部被基本接管。

(3) 上海畫片出版社的組建與擴張

上海私營畫片業出版發行總量大，覆蓋面積廣，重要的是有廣泛的受眾支撐。所以，採取公私合營方式對上海私營畫片業進

141　關於四十八家私營連環畫出版機構停業、轉業的情況，綜合見《處理上海市私營出版社 1954 年第一季度計劃》，上海市檔案館，檔案號：A22-2-236；《華東行政委員會新聞出版局 1954 年第四季度工作計劃要點》，上海市檔案館，檔案號：B34-2-265。

行社會主義改造，要晚於私營連環畫出版業，過程更複雜，時間也更長。據 1952 年 10 月統計，上海仍存在的私營畫片出版機構共有二十二家，經過 1953 年的整頓，有的併入私私聯營畫片機構，如京華印書館、大業印刷公司的出版部併入彩畫第一聯營社，當年底還剩十九家 [142]。

華東新聞出版局在 1954 年第一季度對上海私營出版業的繼續改造或整頓中，撤銷了出版畫片質量低劣並作風投機的長城彩印畫片出版社、大滬圖書出版社、合誼畫片出版社以及出版畫片屢犯錯誤的國強畫片出版社的工商登記證。到 6 月，上海尚存私營畫片出版機構十三家，分別是：華美畫片社、藝輝畫片商店、寰球合記畫片出版社、徐勝記印刷廠、廬山畫片號、三一印刷公司、達華印刷廠、彩畫第一聯營社、正興美術印刷公司、萬如工業社畫片出版部、陳正泰畫片號、素絢齋畫片號、長春書局。華東新聞出版局認定長春書局投機性比較強，於當年第三季度促其轉業。

華東新聞出版局 1954 年第二季度的主要工作項目之一，是成立公私合營畫片出版社，"原則上吸收上海現有全部私營畫片出版社參加公私合營，這樣做的好處，可以把私營出版業一網打盡，將畫片的稿源、出版、發行全部控制起來，否則留下幾家可能盲目發展"。但當時仍存在的十二家私營畫片出版機構經營狀況不僅正常，還非常興旺。它們在 1953 年共有盈餘一百四十一億九千餘萬元，為各家資金總額的四點二倍，1954 年的營業情況更好，第一季度同比增加了百分之二十九，其中以華美、藝輝、寰球、徐勝記四家營業量最高，佔十二家總銷量的百分之七十五。那麼，

142 《整頓上海私營出版業方案》（1953 年 12 月），載《中華人民共和國出版史料》（6）（1954 年），第 82-84 頁。

在這些私營畫片出版機構產銷量正蒸蒸日上之時，要求它們主動進行公私合營，確有難度。

華東新聞出版局根據經營態度，將這十二家私營畫片出版機構大體分為三類：一是，出版物印製質量較好，尚能靠近政府的，有彩畫一聯、徐勝記、盧山、三一等四家；二是，原業為印刷，但因印刷業務不能維持開銷，所以采取畫片出版以彌補虧損的，有達華、萬如、正興等三家；三是"舊式"畫片商，自恃營業很好，在出版、印刷、發行上均不依賴國營經濟的，有華美、藝輝、寰球等三家。

華東新聞出版局對十二家私營畫片出版機構的人員狀況和供稿關係，進行了詳細的調查：

> 現存的十二家畫片出版社，共有工作人員八十五人，其中勞方六十五人，資方二十人，勞方與資方有親戚關係的有十餘人。這些人幾乎全部為一般業務人員，且其中文化程度很低，還有少數文盲。一九五三年全年至今年（1954年）第一季度中與這些出版社發生過供稿關係的畫家共有九十九人，其中三十人是月份牌畫家，他們與這些出版社有很長的歷史關係，並以抬高稿酬的辦法約他們繪製迎合讀者心理易於銷售的畫稿。

在摸清了十二家私營畫片出版機構資方底細後，華東新聞出版局決定"走羣眾路線"，即通過發動職工來推動公私合營工作。彩畫一聯、三一、盧山、徐勝記四家於 1953 年下半年曾進行過私私合併，後在職工的"建議"下，各家又申請公私合營。華美、藝輝、達華、萬如、正興、陳正泰等七家，在職工的"要求"下，亦都願意進行公私合營。於是，在 1954 年 6 月前，除素絢齋自己結束畫片業務專業印刷外，十一家私營畫片出版機構都以書面形式提出公私合營申請。

1954 年 6 月下旬，華東新聞出版局制訂出《對上海私營畫片出版業、發行業合併改組為公私合營機構的計劃（草案）》，從有利於爭取私營畫片出版機構加入角度，規定了若干原則，如規定新建公私合營機構各項工作的領導關係是：

> 新機構在出版方針、選題計劃、組織稿源、團結教育、改造舊畫家等方面，擬請（華東）黨委宣傳部與上海市文化局領導；企業經營、人事管理方面由華東新聞出版局領導。在出版、發行業務上受華東人民美術出版社及新華書店華東分店指導。[143]

最初，華東新聞出版局計劃以華東人民美術出版社抽調必要的幹部和資財為基礎，吸收彩畫第一聯營社、徐勝記印刷廠、寰球合記畫片出版社三家，進行公私合營，組建美術畫片出版社[144]，後又有三一美術出版社、達華印刷廠、萬如工藝社、正興美術印刷公司四家畫片出版發行部門，華美畫片社、盧山畫片號、藝輝畫片商店七家加入。9 月 1 日，宣佈上述十家私營畫片、年畫出版機構公私合營為上海畫片出版社，各家呈交公私合營申請。最後實際合併了九家，寰球合記畫片出版社於 9 月申請公私合營，10 月以全部資財投資上海畫片出版社，後被吸收併入公私合營上海圖書發行公司。

1955 年 2 月 12 日，公私合營上海畫片出版社籌備工作組召開核資、複審會議，確定了詳盡的核資辦法，並決議在新單位開業後吸收寰球等私營單位資產，經協商估價後，於 1955 年 3 月 31

143 以上內容綜合見《處理上海市私營出版社 1954 年第一季度計劃》、《對上海私營畫片出版業、發行業合併改組為公私合營機構的計劃（草案）》，上海市檔案館，檔案號：A22-2-236，第 19、77–86 頁。

144 《整頓上海私營出版業方案》（1953 年 12 月），載《中華人民共和國出版史料》(6)（1954 年），第 90 頁。

日轉作投資[145]。上海畫片出版社籌備工作組在開展這項工作時，並未或未完全遵照以爭取為目的的原則，而是採取了有利於公方不利於資方的措施。這可能就是導致寰球合記畫片出版社另謀出路的原因[146]。

原寰球合記畫片出版社經理俞棟生，於 1957 年 6 月向上海市書業同業公會籌備會反映兩年前公私合營組建上海畫片出版社工作上存在的問題，說：上海畫片出版社（籌備工作組）在進行資產核算時，將畫片原稿、版子除部分作價核資外，"絕大部分則只計玻璃價格，所有原稿、版子均不再作價移交"，事後"聽說這一大部分不作價的畫片的版子，大都已經銷毀，銷毀的決定事前沒有和私方人員研究協商"[147]。

俞棟生反映的問題，在上海畫片出版社隨後吸收私營小畫片全業六家（主要經營香煙畫片）公私合營所進行資產核算時同樣存在。1956 年 3 月 6 日，合併小畫片出版社清產核資工作組召開會議，討論資產部分各條款，第六條是："圖版：在編輯部審查尚未決定採用前，暫列作待處理，等決定採用後按稅務局原規定攤

145 《上海畫片出版社籌備工作組關於附核資、複審會議決議記錄的函》，上海市檔案館，檔案號：B167-1-100-167。

146 從上海畫片出版社於 1956 年 4 月 18 日上報上海市人民委員會出版事業管理處的《報送關於處理寰球畫片社未了問題的協商會議記錄，請備案》件，以及相關的有關部門的公文處理單所反映的情況看，上海畫片出版社對寰球合記畫片出版社的資產作價，一直到 1956 年 4 月還"尚有一些不夠明確和未了事項"。上海市檔案館，檔案號：B167-1-170-63/66。

147 上海市書業同業公會籌備會（業［57］字第 245 號）《事由：為上海畫片出版社任意銷毀私營出版社圖版的意見和建議供整風檢查參考由》，上海市檔案館，檔案號：B167-1-237-53/54。這裏交代下，現已查不到俞棟生的信息，筆者所見，只有徐仁志《解放前的上海年畫業》一文有提及："張厚齋從古今美術社出盤後，休息三年，創辦寰球畫片出版社，設門市部在福州路。營業很好，但個人用度浩大，入不敷出，不久病故。該社由債主楊正鏞、朱子雲、俞棟生、薛豪驥、湯振輝等維持，在招牌上加了'合記'二字。經營了三年，又拆股，該社才由俞棟生獨資經營。在 1954 年公私合營時，俞棟生顧慮重重，還要看一看形勢，所以寰球未參加同業的公私合營。到了 1956 年各行業大合營時，才併入新華書店畫片門市部。"該文，載《出版史料》（第 1 輯），上海市出版工作者協會《出版史料》編輯組編輯，學林出版社，1982 年 12 月版，第 132 頁。

銷辦法參照賬面餘額，採用部分核資，自願不計價者，同意全部作報銷處理。"其他各條如關於存貨、生財器具、紙張、玻璃、鋅皮、物料等的核算，亦多不利於私方，如"待着處理"、"個別作價較高按重估價格核定"、"個別自報較高者按協商的重估價格核定"等[148]。

資產評估核算對於公私合營的雙方都是關鍵。當然，對於公方，在這件事情上怎麼做都不過分，因為此時資產階級事實上已經變為"革命的主要對象"，必須把他們看成是一個敵對階級，不然就要犯錯誤[149]。而對於私方，由於經過了 1949 年後的各種政治運動尤其是剛剛經過"五反"運動，絕大多數在這件事情上已沒有膽量違背公方意願。當時的正常情況是，私方在公開場合只會認同資產評估核算結果，不會提出異議[150]，有人甚至在公私合營後，主動將私股股金捐歸公有，如擁有上海畫片出版社私股的吳迪飛[151]。所以，俞棟生在兩年後公開對此方面工作提出異議，是很另類過分的，儘管他聲明"意見的提出並不是為了核資不實，而是為了（因為）國家受到無限的損失"[152]。

1955 年 3 月 25 日，公私合營上海畫片出版社正式成立，同年 5 月成立發行部門，併入新華書店上海發行所。上海畫片出版社章程的制訂，參照了公私合營工業企業暫行條例，共有四章二十五條規定：

148 《合併小畫片出版社清產核資工作組會議記錄》，上海市檔案館，檔案號：B167-1-170-53。

149 轉引自楊奎松：《建國前後中國共產黨對資產階級政策的演變》，載《近代史研究》，2006 年第 2 期。來源：《毛澤東關於過渡時期總路線的講話》(1953 年 6 月 15 日)。

150 其實，當時資本家多是"白天慶賀公私合營，夜裏痛哭家產殆盡"。關於這方面的記述已有很多，這裏就不列舉了。

151 《關於私股吳迪飛要求將股金捐公，請示處理由》，上海市檔案館，檔案號：B167-1-99-9，第 14 頁。

152 上海市書業同業公會籌備會（業［57］字第 245 號）《事由：為上海畫片出版社任意銷毀私營出版社圖版的意見和建議供整風檢查參考由》，上海市檔案館，檔案號：B167-1-237-53/54。

第一章"總則"：受政府主管業務機關的領導和監督；以出版工農羣眾及少年兒童為主要對象的年畫和通俗圖片為專業任務；等等。第二章"股份"：資本總額為人民幣九十二萬一千四百五十元，其中公股三十萬元，私股六十二萬一千四百五十元；私股股東應將印鑒交給本公司存查，領取股息以及股份轉讓事項，均以留存之印鑒為憑；等等。第三章"組織"：設董事會，公股董事四人，私股董事五人，董事長一人由公方董事擔任；董事會重要協議，應報告政府主管業務機關並請求批准；公股董事任期不固定，私股董事任期兩年，連選連任；設社長一人，副社長一至二人，人選由主管業務機關任命；董事會認為有必要時，得召集私股股東會議，報告董事會的工作，並對關於私股董事推選、內部權益等事項進行協商；公股代表得出席私股股東會議，予以指導和幫助；等等。第四章"決算"：帳目於每月底結算一次，以每年12月底為全年總決算；等等[153]。

可見，佔上海畫片出版社資金和股份超過三分之二的私股股東，除能領取紅利外，基本無其他權益，還得接受"指導"和"幫助"。當然，上海畫片出版社成立後，與新美術出版社一樣，擔當起了以公私合營的方式吸收其他仍存在的私營畫片出版機構的職責，在 1955 年底吸收六家私營小畫片全業後，又在 1956 年初合併了美文、合誼、長春、兒童等十七家私營畫片出版社。7 月 10 日，上海畫片出版社召集有關人員及原企業代表開會，明確了關於處理合併單位代管資產及待處理債權債務的一些原則和日期[154]。這樣，到 1952 年底，上海的私營畫片出版機構，除十一家被勸告或被行政處理停業轉業外，全部被公私合營，也就是全部被基本接管。

153 《上海畫片出版社股份有限公司章程》，上海市檔案館，檔案號：B167-1-100-161/162。
154 《關於處理合併單位代管資產及待處理債權債務會議記錄》，上海市檔案館，檔案號：B167-1-170-67/68/69。

三、徹底接管

1951 年 4 月，以新華書店編輯出版部門人員為主體組建的華東人民出版社成立，設連環畫科，副總編陳允豪兼任科長，趙宏本任副科長。8 月，華東畫報社併入華東人民出版社，增設美術編輯部，下設三個科。華東畫報社人員一分為三：部分人員編為美一科，吳耘、楊可揚負責，主辦《工農畫報》（1953 年 3 月改為《工農兵畫報》）；部分人員編為美二科，姜維樸、陳惠負責，改版《華東畫報》為攝影畫報；部分人員編入原連環畫科，連環畫科改名美三科，負責人為趙宏本，負責出版連環畫。[155]

在 1951 年冬籌劃以華東人民出版社美三科作為公方組建新美術出版社時，已有組建華東人民美術出版社打算，有過幾次反復，"一下子說要成立，一下子又說不成立了"。後決定將華東人民出版社美一科、美二科劃出來，另組建華東人民美術出版社。1952 年 7 月 10 日，呂蒙在華東人民出版社美術編輯部全體工作人員大會上宣佈，上級批准新美術出版社與華東人民美術出版社成立，他擔任這兩個單位的社長。1955 年 1 月 3 日，華東人民美術出版社與華東人民出版社美術編輯部合併，成立上海人民美術出版社，以出版連環畫、宣傳畫和照片畫冊為主業。8 月底，北京的人民美術出版社撤銷駐滬辦事處，其在上海的業務交上海人民美術出版社。

1955 年 10 月 28 日，上海市新聞出版處副處長湯季宏找黎魯談話，徵求新美術出版社併入上海人民美術出版社的意見，他更關心的是私方人員對這一問題的看法。當年 12 月初，新聞出版處作出兩家出版社合併的決定，當月底一切合併準備工作均完成。1956 年 1 月 1 日，新美術出版社正式併入上海人民美術出版社，

155 陳志強：《黎魯先生訪談錄》，載《卡朱拉霍神廟雕刻》，第 9 頁。

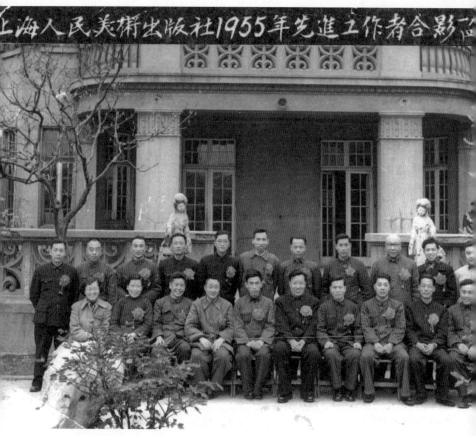

上海人民美術出版社 1955 年度先進工作者合影。

當年 9 月 18 日各項資產負債移轉點交工作全部結束。

　　新美術出版社的併入大大加強了上海人民美術出版社的實力，尤其加強了上海人民美術出版社在連環畫出版方面的力量。上海人民美術出版社的連環畫科，原只有編文及文字編輯四人，專業繪畫幹部九人。新美術出版社併入後，連環畫科成立了兩個編輯室：一是連環畫文字編輯室，全室二十七人，黎魯兼主任；二是連環畫創作室，全室九十三人，趙宏本、顧炳鑫任正副主

1976年的上海人民美術出版社連環畫創作室，左起：賀友直、趙宏本、顧炳鑫、鄭家聲、劉旦宅。

任。這樣，上海人民美術出版社一躍成為新中國規模最大的連環畫出版機構。[156]

1958年8月，上海畫片出版社併入上海人民美術出版社。自此，上海的美術出版機構只有上海美術出版社一家了。這意味

156　以上內容綜合見黎魯：《新美術出版社始末》，載《編輯學刊》，1993年第2期，第72-75頁；《文化部出版事業管理局以時代出版社辦事處為基礎、吸收上海私營影印西書業改組為公私合營出版社以及將人民文學、人民美術兩出版社在上海業務分別交新文藝、上海人民美術出版社代辦等問題的函》，上海市檔案館，檔案號：B167-1-17-29；《上海人民美術出版社呈送上海市出版事業管理處的文件（經財〔56〕字第6129號）》，上海市檔案館，檔案號：B167-1-191-30。

着，在以公私合營的方式組建、擴張新美術出版社和上海畫片出版社過程中，基本接管了上海私營連環畫出版業和私營畫片出版業基礎上，割掉了上海私營連環畫出版業和私營畫片出版業殘留的一點點資本主義"尾巴"，實現了對上海私營專業美術出版業的徹底接管。

第四節 接管上海私營兼業美術出版機構

專業化是新中國成立後發展出版事業的一個重要方向，也是改造私營出版機構的一項重要措施，具體目標是實現出版與發行專業分工，總目的是控制出版與發行，主要是發行。所以，1954年起全面啟動的對私營出版業的社會主義改造，一方面以公私合營的方式，將私有變為公私共有，最後變為公有，從而接管了所有私營出版機構；另一方面，採取兩種途徑推行專業化改造：一條途徑是組建各種專業公私合營出版機構，各自分批按專業方向吸收私營出版機構併入；第二條途徑是在對各大規模的私營出版機構進行公私合營改造的同時，調整它們的專業方向，即將它們的主業限定在某一專業範圍內，從而各自成為某一專業的出版機構。這樣，原來兼業美術出版的規模較大的綜合性私營出版機構，在公私合營轉變為某種專業出版機構的同時，停止了美術出版業務，失去了美術出版功能。

這裏以公私合營商務印書館和中華書局，也就是接管商務印書館和中華書局為例，具體說明接管私營兼業美術出版機構的情況。

上海解放後，被不接管即"不接收但要管理"的商務印書館和中華書局，起初仍是兼業美術出版，如都曾在"新年畫"運動中響應號召，出版過一定數量的新年畫。1953年12月華東新聞出版處黨組小組制訂的《整頓上海私營出版業方案》中"繼續處理的原則和辦法"，認定第一類私營出版商已有專業方向，決定"先解決"，即先對商務印書館和中華書局實行公私合營[157]，這說明商務和中華兩家私營出版機構在1953年底前，皆已率先確定了自己出版的專業方向，可能已停止或部分停止了美術出版方面業務，但商務和中華仍具有美術出版功能。

1953年9月，根據中共中央作出的"私營工商業應進行社會主義改造"指示，出版總署"金、常兩位副局長"，約談商務印書館資方代理人史久芸，瞭解商務印書館的業務情況，"蒙示"了政府對於私人企業改造的決定，就此徵詢該館今後的打算。商務印書館董事長張元濟得知消息後，認為"本館改為公私合營之時機，業已來臨"，於10月16日分別致函陳叔通（時任中央人民政府委員會委員）與史久芸。致陳叔通函說：

本月初旬曾上一函計先達 覽往歲商務多難之秋未雨綢繆曾以公私合營之策乞 兄向政府進行商討力圖改造卒以時機未至旋即中輟近讀人民日報社論鼓勵私人資本和國家經濟合作之語怦怦欲動……

致史久芸函說：

自解放四年以來，本館董事會及總管管理處負責諸同人靳求公私合營，已非一日……茲弟謹代表董事會，委託吾兄，根

157 《整頓上海私營出版業方案》（1953年12月），載《中華人民共和國出版史料》（6）（1954年），第85頁。

1951 年 8 月，中華書局漢口同仁合影。

1956 年 10 月 31 日，商務印書館同仁賀張元濟（前排中）九十歲生日合影。

據函陳各節，先向金常兩副局長口頭提出要求，賜予本館儘先公私合營，俾本館能更多更好地為人民服務，用償宿願。[158]

1953 年 11 月 3 日，商務印書館向出版總署提交要求公私合營申請書，提出七條建議，前兩條是：

一、機構及名稱：1. 擬請以高等教育部編輯部門及我館原有組織人員為基礎，適當地加以合併改組，由公方選派幹部領導及參加工作，成立新機構，並確定其為公私合營的有限責任組織。2. 新機構的董事會及總機構擬請設在北京。3. 董事會的名額中應請公方代表佔多數，並以公方代表為董事會主席。4. 擬請為新機構另定名稱。

二、發展方向：擬請以出版配合高等及中等技術教育所需的科技課本、參考用書為重點。過去出版的一般科技讀物、工具用書、古典文藝書籍繼續出版，並以兼營書刊印製工作為發展方向。[159]

同日，出版總署黨組就進一步改造商務印書館和中華書局，向"習仲勳、胡喬木並中宣部、文委黨組轉主席和中央"請示，提出改造的具體方針和辦法，前三條是：

一、將商務改造為高等教育出版社，由高等教育部負責總的領導，派出社長主持，另由出版總署抽調若干幹部參加，負責管理企業經營。將中華書局改組為財經出版社，逐步地專業

158 以上內容見《商務印書館進入公私合營的建議·抄件二：張元濟給陳叔通的信（1953 年 10 月 16 日）、抄件三：張元濟給史久芸的信（1953 年 10 月 16 日）》，載《中華人民共和國出版史料》（5）（1953 年），中國出版科學研究所、中央檔案館編，中國書籍出版社，1999 年 1 月版，第 601、602 頁。引文中的空格，原文如此。

159 《商務印書館進入公私合營的建議》，載《中華人民共和國出版史料》（5）（1953 年），第 598–600 頁。

出版工業部門以外的各種財經書籍。該社擬由原中財委編譯室及財政部、商業部、對外貿易部、農業部、林業部、糧食部、人民銀行、合作總社分別抽調編譯人員參加，組成若干編輯室，為上述部門出版書籍。由中宣部和中組部商量調配社長、副社長、總編輯、副總編輯。

二、在相當的時期內，商務、中華的招牌仍舊保持。各社一套機構、一本帳簿、一種制度，對外掛兩塊招牌。

三、合作的條件應有原則地寬大。新的董事會社長、總編輯、經理等，一般由政府方面任正職，資方人員任副職……[160]

11 月 4 日，中宣部召開關於成立財經書籍出版社問題座談會，出版總署陳克寒、黃洛峰與中宣部熊復等人出席會議，到會的財政部、農業部、林業部、商業部、合作總社、對外貿易部、糧食部、國家計劃委員會、人民銀行、國家統計局、農村工作部代表，均表示贊成將各單位的出版機構聯合起來與中華書局合併，成立公私合營財經出版社的建議。會上還對出版範圍、幹部問題、領導關係等問題進行了討論，討論結果與上述給中央的請示報告內容基本一致[161]。

時任中華書局編輯所所長的盧文迪與出版總署傅彬然、黃洛峰面談多次後，中華書局董事會於 11 月 21 日以書面形式，正式向出版總署提出公私合營申請。12 月 17 日，中華書局召開董事會，通過向政府請求進一步公私合營，要求政府加強管理充實領導，完成公私合營手續。1954 年 1 月 15 日，出版總署、中華書

160 《出版總署黨組小組關於進一步改造商務印書館和中華書局的請示報告》，載《中華人民共和國出版史料》(5)(1953 年)，第 594–596 頁。

161 《中央宣傳部召開關於成立財經書籍出版社問題座談會會議紀要》(1953 年 11 月 4 日)，載《中華人民共和國出版史料》(5)(1953 年)，第 587–588 頁。

局董事會召開關於中華書局全面公私合營問題的會議，胡愈之提出了五條意見，第一、二條是：

一、機構及名稱：同意將中華書局改組為公私合營的出版社，仍兼營印刷業及海外發行，為了出版書籍的方便並便於應付海外環境，仍保留中華書局牌號，但應加掛"財政經濟出版社"牌號，凡財政經濟圖書均以"財政經濟出版社"名義出版。合營以後，總機構設在北京，上海、香港可設辦事處，北京、上海均用財政經濟出版社及中華書局兩個牌號。上海、北京二處印廠及香港、新加坡現有機構，雖由新機構統一管理，但仍沿用原來名稱，不加改變。

二、合營以後，逐步專業地出版各種財經書籍，由中央財政經濟委員會若干部門抽調人員充實編輯機構，出版總署亦抽調人員加強企業經營。中華書局以往的出版物可酌量重印出版，在版權頁上仍用中華書局名義。一部分不適用財經出版社和中華書局名義出版的圖書可轉讓給其他出版社出版，其他出版社如有適宜財經出版社和中華書局名義出版的書籍，也可與有關方商酌後轉移一部分過來。[162]

從 1953 年 11 月 14 日起，出版總署與商務印書館、中華書局進行多次前期磋商，到 1954 年 1 月底，雙方形成了《關於商務印書館實行全面公私合營改組為高等教育出版社的會談紀要》和《關於中華書局實行全面公私合營改組為財政經濟出版社的會談紀要》，兩紀要涉及的事項與之前商議的內容基本相同，主要是：第一，機構名稱和掛兩塊招牌；第二，董事會、組織機構和主要

162　中華書局編輯部編：《中華書局百年大事記：1912-2011》，中華書局，2012 年 2 月版，第156 頁。

人事；第三，資產負債清理、股權確定和公方增加投資問題；第四，已屆退休年齡而又喪失工作能力的人員退休問題；第五，工資福利問題[163]。這樣，確定了兩單位分別公私合營為高等教育出版社和財政經濟出版社的方案。

1954 年 1 月 28 日，根據會談紀要由公私雙方代表組成的籌備處成立。1 月 29 日，出版總署正式批復兩單位全面實行公私合營，要求按會談紀要所述各點落實有關具體事宜。2 月 10 日，高等教育部黨組、出版總署黨組就高等教育出版社、中華書局主要負責人名單給中央宣傳部並文委黨組報告，董事長由私方原任董事長擔任，副董事長由公方指派，社長、總編輯由公方指派，副社長、副總編輯由公私雙方推任[164]。

2 月 15 日至 4 月 15 日，商務印書館和中華書局改組工作同時開始，分四個階段進行：第一階段是組織隊伍和擬定工作計劃；第二個階段的主要力量放在發動職工，同時對資方提出的各項資料進行資產排隊，並在發動職工的基礎上開始佈置清點工作；第三個階段是全面清點、核實資產，並對轉移資產開始估值；第四個階段結束估值工作，協助兩單位資方開好合營前的股東常會，研究資方新董事名單及機構和人事安排。

在所有改組合營工作中，以資產清理和估價工作最為繁重，最為費時，特別是估值工作比較複雜。為開展這項工作，採取了充分發動羣眾、領導羣眾配合清理的辦法，為此分別在兩單位分別成立了由黨、團、工會中的中共黨員幹部組成黨內羣眾工作

163 《出版總署關於處理商務、中華改組工作的一些意見》(1954 年 2 月 11 日)，載《中華人民共和國出版史料》(6)(1954 年)，第 93–96 頁。

164 《高等教育部黨組、出版總署黨組關於高等教育出版社、中華書局主要負責人名單給中央宣傳部並文委黨組的報告》(1954 年 2 月 10 日)，載《中華人民共和國出版史料》(6)(1954 年)，第 72–73 頁。

組。羣眾工作組基本完成了組織和教育職工任務，消除了職工中存在的極為嚴重的經濟主義思想和"怕減薪、怕生活重、怕開會學習、怕調動工作"等思想顧慮，將職工普遍發動起來。在開展關於公私合營的意義和兩條道路對比為內容的學習活動後，兩單位職工大都確立了企業主人翁態度，積極參加清理、清點、核實、估價和資產保管工作，尤其在工廠部門，出現了很多"動人的事例"[165]。與此同時，開展教育資本家的工作，教育他們要"照顧大局從團結出發，以真正達到公平合理實事求是一致的意見"。[166]

在職工的熱情支持下，加上事先計劃比較周密，清點工作都做到了迅速、正確、不返工、不耽誤生產的要求，也由於扭轉羣眾的過左情緒較遲，增加了工作上的困難。但是，正是由於職工在資產清點和估值工作過程中發揮了極大作用，"使職工和公方人員更深刻地認識到資本主義企業在管理上的腐朽和工人階級的偉大力量"，而且"職工們實事求是、光明磊落的精神亦深刻地教育了資方及其代理人，提高了黨和工會在企業中的威信，為今後監督生產參加企業管理打下了基礎"。

清點階段的工作是普遍發動、全面鋪開，估值階段的工作改變為以支部為中心，根據瞭解到的市場信息和國營企業標準，通過黨支部佈置黨員向羣眾收集估價依據和材料，在正式估價時徵求和採取個別有經驗羣眾（主要是老年工人）的意見，對材料作修正補充，然後推動資方內部討論，到資方意見與公方控制數接近時，再由清估小組協商，提出處理意見，最後在工作組會議上通

165 如中華書局因羣眾基礎較好，發動得比較透，動員時宣佈名額只要一百五十人，結果實際參加清點工作的超過三百人。如商務印書館星期日發動義務勞動，有百分之九十的工人踴躍參加，很多老年人雖經勸止，仍有不少堅持到最後。

166 《華東新聞出版局關於進行商務、中華全面公私合營籌備工作上海工作組初步總結給出版總署的報告（摘要）》，載《中華人民共和國出版史料》(6)(1954 年)，第 112 頁。該報告摘要略去了如何"跟資本家打交道"的內容。

過。這樣，公方在估值工作中始終處於主動地位。事後，那些原想推給第三方估值的資本家認為"這樣細緻的研究，很公平合理，第三者做不到"，還有個別高級職員表示"原來以為公私合營必然是資方吃虧，現在才明白政府做事是公平合理的"。[167]

新組建的高等教育出版社和財經出版社的機構組織，大體按照國營出版社組織體系進行構建，即以編輯部為中心，輔以出版、經理兩個部門。高等教育部、中財委、華東局、上海市委各有關部門和出版總署，先後抽調百餘名幹部，其中向高等教育出版社派出三十七（四十三）人，向財政經濟出版社派出六十一人[168]。4月28日，政務院文委批復高等教育部、出版總署關於成立高等教育出版社和財經出版社及所派公方董事的報告。4月30日，召開高等教育出版社和財經出版社職工大會，宣佈兩出版社正式成立[169]。

至此，公私合營商務印書館和中華書局工作結束。從高等教育出版社和財經出版社公方董事和公方派出的正副社長、總編輯、副總編輯等實職人員名單看，高等教育部和出版總署通過人事安排，完全掌控了兩家出版社的管理權[170]。這樣，有着悠久歷史的商務印書館和中華書局被徹底接管，變為不具備美術出版功能的專業出版社。即使在 1957 年根據毛澤東對出版工作的指示，商

167　以上內容見《華東新聞出版局關於進行商務、中華全面公私合營籌備工作上海工作組初步總結給出版總署的報告（摘要）》，載《中華人民共和國出版史料》(6)（1954 年），第 109–116 頁。

168　見朱晉平：《中國共產黨對私營出版業的改造：1949–1956》，第 165 頁。

169　《政務院文委批復高等教育部、出版總署關於成立高等教育出版社及所派公方董事的函》、《政務院文委批復出版總署關於成立財經出版社及所派公方董事的函》，載《中華人民共和國出版史料》(6)（1954 年），第 235、237 頁。

170　高等教育出版社、財政經濟出版社的公方董事皆為有關部門的官員，正副社長和總編輯亦皆由公方派出的人員擔任。高等教育出版社、財政經濟出版社的公方董事名單和公方派出的社長等實職人員的名單，見《高等教育部、出版總署關於成立高等教育出版社及所派公方董事給政務院文委的報告》、《出版總署關於成立財經出版社及所派公方董事給政務院文委的報告》，載《中華人民共和國出版史料》(6)（1954 年），第 236、238 頁。

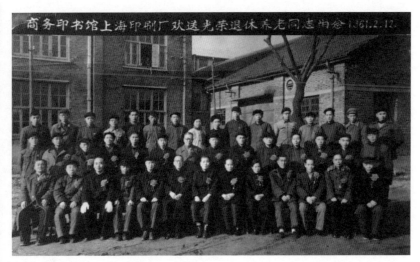

1961 年商務印書館上海印刷廠退休職工合影。

務印書館和中華書局恢復了獨立建制後，業務範圍也不包括美術
出版：商務搞“洋”，即以編譯出版外國哲社名著為主業；中華搞
“古”，即以整理校點出版中國古籍為主業 171。

171 上海市孫中山宋慶齡文物管理委員會編：《史事與史跡：孫宋孔蔣家族在上海》，上海辭書出版
社，2017 年 10 月版，第 31 頁。

結論

　　近二十年來，有關新中國成立前後接管城市和實行社會主義改造的研究，大多高屋建瓴，以點帶面地對中國共產黨人這兩方面工作，給予高度評價和充分肯定，尤其普遍認為中國共產黨人的"進京趕考"，交上了一份"讓人民滿意的答卷"，各解放大軍在自北向南、由東到西攻佔各大中城市以軍事管制方式進行的"大接管"，完全不同於抗戰勝利後國民黨各路大員在各地的"大劫收"[1]，"是治國安邦的成功範例，是永遠值得稱頌的"[2]。從此角度看，本書討論的新中國成立前後對"舊"公私美術機構的接管，成功之處當然是讓"原本屬於人民"的美術機構完整地"回到了人民的手中"，值得稱頌之處無疑是爭取和團結了大多數美術工作者，正如許多當事人、親歷者所回憶的那樣，中國共產黨人在連續開展這項工作過程中，不僅謹慎穩重，而且溫情寬厚。

　　本書以為，中國共產黨人在新中國成立前後對"舊"公私美術機構的接管，其實是非常強勢的。這強勢，不僅體現在作為勝利者的接管者那"打江山"的氣勢和"坐天下"的架勢上，更具體反映在作為解放者的接管者，因為自負掌握了"絕對真理"和"絕對權力"而實施的行為上。總結起來，這強勢主要表現在以下五個方面。

1. 強勢開展清點清查和估值工作

　　點驗、清查、估值資產、設備以及檔案、文件、圖書等，是接管

1　抗戰勝利後接管日偽財產，由於接收大員們大肆斂財，讓大接收變成了"大劫收"，這是導致國民黨失去民心的原因之一。關於此方面的研究很多，可參見崔廣陵：《"劫收"與國民黨政權在大陸的迅速覆亡》，載《黨史研究與教學》，1994年第2期，第54-59頁。

2　對比國民黨"大劫收"與共產黨大接管的研究很多，可見楊發祥：《大接收與大接管略論》，載《江西社會科學》，2000年第6期，第52-55頁。

"舊"公立美術機構接收階段的工作重點。這項工作,無論在接管城市期間,還是在開展社會主義改造運動時期,皆是在事先掌握了接管對象基本情況前提下進行的。如接管城市入城前的準備工作,分為城內和城外兩個部分:城內中共地下組織除秘密或半公開地組織"護廠護校"活動外,主要是收集和研究接管對象的資產和人員等方面的情報;城外正在集訓等待入城的人員,根據城內提供的情報對接管對象進行調查研究,制訂出周密詳細的接管計劃。

開展清點、清查和估值工作的主要手段,是廣泛"發動羣眾、組織羣眾、團結羣眾、引導羣眾",利用羣眾"雪亮的眼睛"發現任何隱藏和隱瞞,依靠羣眾的"智慧"揭露歷史問題和虛報假報。如國立藝專接管小組在點驗工作結束後,將全部點驗清冊在圖書館公佈一個星期,起到了發動全體教職員參與清查工作的作用,讓他們從點驗清冊中發現問題,提供證據和線索。如籌備公私合營商務印書館和中華書局過程中,首先對職工進行社會主義教育,確立了主人翁態度的職工,在清理、清點、核實、估值私方資產工作中,發揮了極大作用,尤其在估值私方資產時,徵求和採取個別有經驗羣眾(老年工人)的意見,使公方始終處於主動地位。

點驗和清查工作,可謂是極其仔細、細緻。如接收國立藝專的點驗工作,各種紙本從會議記錄到空白證書到舊報紙,各種物品從印戳到書籍到半張宣紙,皆一一登記在案,標記"封存"、"備用"、"抽出備查"、"遺失"、"待繳"、"待銷毀"、"銷毀"、"待焚"和"其他去向"。在點驗和清查過程中,不放過任何問題。如點驗國立藝專資產發現和追查的問題,包括從"學校公款現金存出納組之數字甚巨,出納主任不照公庫法規"存儲,到"酬勞校長米二石,酬畫(家)黃賓虹先生白米一石二鬥,經何文出,有何根據",甚至女職工宿舍遺失玻璃兩塊。重要的是,通過清點檔案,查證各種歷史問題,為下一步開展清理人員工作提供依據。如國立藝專接管小組政治組,不僅查出原校長汪日章

的政治、經濟問題，還查出了一些學生包括新生的政治問題。

尤其在以公私合營方式接管"舊"私營美術出版機構開展估值資方資產工作過程中，雖然聲明秉持"實事求是"、"公平合理"的原則，但由於公方居於主導地位，使資方無權決定估算方式和估值。如在估值商務印書館和中華書局資產時，先以事先瞭解和修正的標準，推動資方內部討論，到資方意見與公方控制數接近時再進行協商。而且，採取了估值核算明顯不利於私方的做法。再如組建公私合營上海畫片出版社時，將資方的畫片原稿、版子除部分作價核資外，絕大部分則只計玻璃價格，所有原稿、版子均不再作價移交，大部分不作價的畫片的版子，大都銷毀，事前也沒有和私方協商。

2. 強勢進行權力轉換

接管的最終目標是實現對接管對象的徹底控制，即徹底掌握被接管單位的領導權與管理權。可以說，實現權力轉換整個接管工作的重心。所以，接管城市時期針對接管"舊"文教機構制訂的"原封不動、維持現狀"政策，只是接管工作第一階段即"接"階段強調實行的政策，在第一階段工作完成後，第二階段即"管"階段一切工作就圍繞轉換領導權與管理權進行了。正如當時葉劍英直言的，"慢慢地把我們的人派進去，最後達到完全控制"。此所謂"先接後管"。

對於"立即予以沒收"的"舊"公立美術機構，一般是先派遣或組建接管小組作為臨時的最高權力機構，然後組建新的領導機構和管理機構。如接管北平藝專，先由接管小組成員逐步滲透到校務教務管理層，再由"華大派來五名領導成員"和"調一批解放區的美術幹部"，同時從華大三部美術科學生中挑出二十多人辦美術幹部訓練班，短訓後分配到各行政部門和教學管理部門工作，這樣"解放區來的人"就完全掌握了學校的領導權與管理權。如接管國立藝專，先組建接管小組作為臨時性最高權力機構，再調江豐、莫樸、劉開渠、鄭野夫等組

建學校各級黨政機構，一步到位地實現權力轉換。

對於"舊"私立私營美術機構，在不接管即"不接收但要管理"時期，一般通過增設監督機構和改造原有管理機構，並制訂頒佈相關規定進行權力轉換，看上去不似接管公立美術機構那樣乾脆直接，其實也是直截了當，即直截了當地發動"羣眾"以各種"羣眾"組織開展反對"各種反動落後措施"的鬥爭，讓"羣眾"先爭取到領導權，再爭取到經濟權。如在上海美專，新組建由中共黨員控制的學生生活指導委員會、教授聯誼會、財務委員會和事務委員會籌備會等，改組原校董會，先以"極端民主方式"改選，再以審查批准為手段，建立一個"黨員及可靠左翼分子略為超過二分之一"的校務委員會，規定學校財務公開，制訂有利於學生自治會、教授聯誼會和助教講師聯誼會等進行"民主監督和管理"的規章制度。

在通過院系調整接管"舊"私立私營美術機構時，一般在籌備階段就"內定"或"協商"權力轉換了。如在山東大學藝術系兼併（即接管）上海美專、蘇州美專成立華東藝專工作正式開始前，除校長人選外，各級黨政部門負責人都已"內定"，主要負責人皆來自山東大學藝術系，並以提前畢業的方式抽調山東大學藝術系"年齡偏大，政治思想比較成熟"的學生，作為學校各級黨政機構的骨幹。即使留用"舊人"任最高或主要職務，不過是給予榮譽，並無實權。如接管北平藝專，起初宣佈徐悲鴻為校長，實際上接管小組軍代表艾青才是最高領導，後仍由徐悲鴻擔任中央美院院長，但學院領導權實際掌握在中共黨總支即胡一川（書記）、王朝聞、羅工柳、王式廓、張仃組成的"五人小組"手中。

在所有被接管的"舊"公私美術機構中，沒有進行權力轉換的，大概只有敦煌藝術研究所。這應該是由於敦煌藝術研究所地處偏遠，而無中國共產黨人願意去掌權，或者，應該是由於敦煌藝術研究所的工作缺少政治色彩，而沒有必要轉換權力。

必須注意到，接管"舊"公私美術機構進行的權力轉換，尤其在接

管城市時期，皆以清洗“舊人員”為前提，即通過清查檔案、調查研究，通過發動羣眾檢舉揭發，清查“舊人員”的政治面目和歷史問題，在深入具體調查得到驗證後，將“罪大惡極的反革命分子”繩之以法，甚至將一些“中間偏右”者予以清除。如在接管國立藝專接收清查工作完成後，全校只留用十六人，不僅將既有政治問題又有經濟問題的原校長汪日章等人清理出去，還解聘了林風眠、吳大羽、潘天壽等六教授。

3. 強勢開展思想改造

改造思想，一直是中國共產黨人特別強調的一項工作，至今如此。

在接管公立與不接管即“不接收但要管理”私立高等美術教育機構過程中，最初這項工作缺少有組織的發動，以師生自發開展政治學習活動為主，不久就推進為一場大規模的有計劃、有組織的政治學習運動。如在接管北平藝專之初，教職員的思想改造以自組學習小組、派人上課、開講演會三種方式開展，留校學生更是以自學為主；從1949 年 5 月起，北平藝專師生的政治學習步入有組織階段，成立了學習委員會，制訂了統一的政治學習計劃，暑假期間全體師生參加了組織嚴密的講習班；在毛澤東批發華北人民革命大學第一期教育經驗總結後，北平藝專的政治學習開始套用延安整風審幹做法，以清除“封建的、買辦的、法西斯主義”思想為目標，開展批評與自我批評，進行思想“清算”，而由學習活動變成為“檢討運動”。所以說，從 1949 年初到 1950 年底，在內地開展的以大學教師為主要對象的政治學習運動，“實際上是革命勝利後黨發動的第一次知識分子思想改造運動”，“它上承延安整風，下達從批判《武訓傳》到‘文化大革命’的歷次政治運動”[3]。

3 于風政：《建國後政治運動的源頭 —— 政治學習運動述評》，載《北京黨史》，1999 年第 4 期，第 11 頁。

同樣，在不接管即"不接收但要管理"私營美術出版機構一段時間後，思想改造工作才有組織地展開。如上海市文化局主要通過新成立的各種出版社團，組織從業者開展思想改造活動：上海版協籌備會先在 1949 年 10 月底舉辦了為期七天的通俗出版業學習講演班，緊接着在 11 月初組織"上海市出版工作者協會籌備會華北東北參觀團"，"對上海私營出版業的從業人員瞭解政府的政策，解除疑慮，增強克服困難的信心等方面，都起到了很好的穩定和引導作用"。然後，更普遍廣泛、深入具體地結合業務改進的思想改造活動，主要通過"連出聯"、"連作聯"和彩印圖畫改進會這三個團體組織進行，目的在於"逐漸建立批評研究的風氣，打破了閉門造車和宗派主義的舊習"。

從 1952 年起，全國性的思想改造是在一場接一場或同時幾場更大規模更激烈的政治運動中統一展開。如在發動知識分子思想改造運動的同時，又發動了"三反"、"五反"運動，不僅形成了政治高壓，而且火上澆油地將知識分子思想改造運動推向高潮，以極具摧毀力但又很微妙的思想灌輸手段，"改變人的意志，重塑個人的性格"，讓知識分子尤其是高級知識分子又尤其是"舊"高級知識分子集體懺悔、集體認罪、集體贖罪，從而使"知識分子有原罪，知識分子必須努力贖罪"，在此時的中國內地成了幾無人質疑的定論。

4. 強勢推行解放區文藝領導或管理制度

接管各種"舊"公私美術機構是實現權力轉換的一個重要環節，是參照甚至模仿解放區文藝體制，建立一系列或一整套領導和行政管理制度。開展這項工作的目的，說起來是為了"實行民主管理"，實際上是為了實行集中式的領導，手段主要有二：

一是，按照抗戰時期中國共產黨人建設根據地政權採用的"三三制"原則，改組或新組建各種組織機構。所謂"三三制"，即"共產黨員佔三分之一，非黨的左派進步分子佔三分之一，不左不右的中間派

佔三分之一"。如接管北平藝專進行內部組織改造時，首先"在軍管代表外，由教授、講師、助教和學生代表組織校務委員會維持校務，委員會組成擬在能夠保持黨的領導的原則下，吸收三分之一左右數量有學問、有威信的中間分子教授乃至個別右翼教授參加，以便團結全體有用的教授，慢慢加以改造"。

必須認識到，中國共產黨人當時為有利於建立統一戰線而採取的"三三制"，其本質是"集中制"。很明顯，共產黨員和左翼人士加起來為三分之二，雖然"形式上看來共產黨員佔的席位不太多，但實際上他們佔的席位是多數，因為有些隱蔽的席位為共產黨員所佔據"，目的在於保證"黨的領導權"[4]。所以，在"保證通過（黨的）決議"的情況下，這個比例是可以變化的[5]。如新成立或改組"不接收但要管理"的私立中高等美術教育機構的校務委員會（如上海美專），以及新組建公私合營美術出版社的董事會（如公私合營新美術出版社），中共黨員或公方和左派的人數，可以佔略超過二分之一的比例。

二是，照搬或模仿解放區文藝行政管理體制。如華大三部美術科合併北平藝專成立的國立美術學院（不久改名為"中央美術學院"），接管廣東省立和廣州市立藝專合併成立的華南文藝學院，山東大學藝術系合併上海、蘇州美專成立的華東藝專，都是仿照延安魯藝的行政模式，設置金字塔結構的"集中型"三級管理機構。這種在戰爭時期形成的源自前蘇聯的文藝管理體制，具有戰時性質，具有事業屬性、高度集中管理、黨政兼管、行政首長任命制、設立直屬文化機構五個

4　這是毛澤東於 1949 年 2 月 6 日對蘇共代表米高揚説的話："在未來的政府中共產黨員和左翼民主人士，很明顯，將佔據三分之二席位。形式上看來共產黨員佔的席位不太多，但實際上他們佔的席位是多數，因為有些隱蔽的席位為共產黨員所佔據。政府中還會有右翼黨派參加，但只是少數。"見《米高揚與毛澤東的會談備忘錄》，沈志華、李丹慧編：《中蘇高層交往檔案（1949－1965）——來自俄國檔案館的解密文件》（1949 年 2 月 6 日），華東師範大學冷戰國際史研究中心，2010 年，第 26 頁。

5　見《中央關於轉發察哈爾省各界代表會議的報告的指示》，載《中共中央文件選集》（第十八冊），第 441 頁。

基本特點，能夠適應強烈對抗的政治環境，能夠滿足"政治保證、集中控制、統一指揮、迅速行動"的需要[6]。

5. 強勢推行延安魯藝教學模式

在接管公立與不接管即"不接收但要管理"私立高等美術教育機構的第一階段，即"管"的階段，與思想改造平行開展的工作主要是教學改革，即業務改造，亦即開展"新業務"。當然，思想改造是業務改造的基礎。當時，各"舊"公私立美術院校的教學改革，多參照或模仿延安魯藝在 1941 年 3 月形成的教學模式，進行從學制、專業設置到課程體系、教學方法的全面改革。

首先，根據延安魯藝重視政治理論教學的特點，在取消"反人民的課程和反動的訓導制度"的同時，增設政治課程，建立政治學習制度。如華南文藝學院設置了全校統一的政治思想課，由歐陽山主講以毛澤東《在延安文藝座談會上的講話》為教材的"人民藝術論"等，美術部在二年級開設了"人民美術"、"新民主主義論"、"社會發展史"等課程，並制訂了嚴格的政治學習制度，規定落實到每班、每晚的政治學習、討論、小結辦法及班主任責任制。如上海美專在 1949 年度第二學期，開設政治、藝術理論、社會科學課程，聘請應人講授"新民主主義論"，茹茹（沈之瑜）主講"文藝問題"，建立了政治學習基礎。

其次，模仿延安魯藝的教學體系進行改革，主要表現三個方面：

一是，按照延安魯藝在 1941 年採用的三年學制，將本科學制改設為三年。如：國立藝專在改名為中央美院華東分院前，改為三年本科和兩年研究科的學制，開始招收高中畢業程度的學生；華南文藝學院成立時，即定為三年本科學制。

6　參見傅才武、陳庚：《國家文化體制的歷史來源 —— 中國共產黨文化領導權模式的結構化和制度化（1927–1949）》，載《福建論壇》（人文社會科學版），2011 年第 6 期，第 39 頁。

二是，按照延安魯藝美術系設漫畫、木刻、繪畫、雕塑、圖案科和以木刻、漫畫為主要教學內容的模式，調整系科專業設置和教學內容。如：上海美專於 1949 年下學期將中國畫與西畫兩科合併為繪畫科，並增加版畫課程；中央美院於 1950 年 9 月增設版畫科；華南文藝學院美術部設漫畫系、應用美術系、版畫系、墨彩畫系、油畫系、雕塑系。

三是，按照延安魯藝"把學院裏的小天地和社會的大天地掛起鈎來，把社會實踐（包括生產實踐）放在藝術實踐的同等地位，從而使所學與所用、生活與創作密切地結合在一起"的教學原則[7]，改革教學內容與方法。如在北平藝專率先組織師生參加土改和創作反映土改的作品後，各公私立美術院校都將參加土改和創作反映土改的作品，作為最為重要的教學與創作活動。

這樣，中國內地的高等美術教育就由"歐美體系"轉變為"延安體系"。然後，通過 1951 年秋開始的知識分子思想改造運動，通過批判"崇拜英美資產階級、宗派主義、本位主義、個人主義的觀點"，為院系調整掃清了思想障礙，從而在 1952 年至 1953 年院系大調整中，又將高等美術教育從"延安體系"調整為"蘇聯體系"[8]。

上述新中國共產黨人在中國成立前後接管"舊"美術機構行為，具有的五個方面——開展清點清查和估值工作、進行權力轉換、改造美術工作者思想、推行解放區文藝管理制度、推行延安魯藝教學模式——的強勢表現，也可認為是新中國成立前後內地公私美術機構變遷的五個重要特徵。

7　蔡若虹：《一個嶄新時代的開拓》，載《延安魯藝回憶錄》，文化部黨史資料徵集工作委員會編，光明日報出版社，1992 年 8 月版，第 392 頁。

8　1949 年後，高等美術教育從"歐美體系"調整為"蘇聯體系"，不是一步到位的，是先從"歐美體系"調整為"延安體系"，再調整為"蘇聯體系"。所以筆者以為，現多說"院系調整把民國時期的現代高等美術教育體系，改造成'蘇聯模式'"或"造成了高等美術教育由'歐美體系'向'蘇聯體系'的轉變"的說法，不確切，也不具體。

參引文獻

一、檔案資料

檔案館檔案

上海市檔案館：全宗號 A22、B1、B2、B34、B167、B172、B173、B182、C22、C48、Q250、Q431、S103、S313。

北京市檔案館：全宗號 001、011、152。

中國美術學院檔案室：全宗號 1949-1。

南京藝術學院檔案室：《華東藝術專科學校暫行規程（草案）》。

檔案選彙編

中共上海市委黨史研究室編：《接管上海》（上卷‧文獻資料），中國廣播電視出版社，1993 年 2 月。

上海市檔案館編：《上海檔案史料研究》（第七輯），上海三聯書店，2009 年 10 月。

上海市檔案館編：《檔案與史學》，1999 年第 4 期。

北京市檔案館編、王芸主編：《北京檔案史料》（2004.3），新華出版社，2004 年 9 月。

中共杭州市委黨史研究室編：《山東南下幹部入杭紀事叢書‧南下杭州》，中共黨史出版社，2013 年 12 月。

山西省圖書館編：《山西省圖書館史料彙編》，山西人民出版社，2003 年 7 月。

中國第二歷史檔案館編：《中華民國史檔案資料彙編‧第五輯第三編‧教育》（一），江蘇古籍出版社，2000 年 1 月。

中共中央黨史和文獻研究院與中央檔案館編：《黨的文獻》，2000 年第 4 期。

沈志華、李丹慧編：《中蘇高層交往檔案（1949–1965）——來自俄國檔案館的解密文件》（1949 年 2 月 6 日），華東師範大學冷戰國際史研究中心，2010 年。

《當代中國史研究》，1997 年第 2 期。

中國人民解放軍檔案館、中央檔案館編：《城市解放》（上、下），中國檔案出版社，2010 年 1 月。

中共中央檔案館編:《中共中央文件選集》(第十七、十八冊),中共中央黨校出版社,1992 年 10 月。

中共中央文獻研究室:《十八大以來重要文獻選編》(中),中央文獻出版社,2016 年 6 月。

中共中央文獻研究室、中央檔案館編:《建黨以來重要文獻選編(1921-1949)》(第二十六冊),中央文獻出版社,2011 年 6 月。

中共中央文獻研究室編:《建國以來毛澤東文稿》(第一、三、四冊),中央文獻出版社,1987 年 11 月,1989 年 11 月,1990 年 9 月。

中共北京市委黨史研究室、北京市檔案館編:《北平的和平接管》,北京出版社,1993 年 12 月。

中共浙江省委組織部、中共浙江省委黨史研究室、浙江省檔案館:《中國共產黨浙江省組織史資料》,人民日報出版社,1994 年 11 月。

中華人民共和國文化部辦公廳編印:《文化工作文件資料彙編》(一),內部資料,1982 年 7 月。

曹思彬、林維熊、張至:《廣州文史資料專輯‧廣州近百年教育史料》,中國人民政治協商會議廣東省廣州市委員會文史資料研究委員會編,廣東人民出版社,1983 年 12 月。

中國第二歷史檔案館編:《中華民國史檔案資料彙編》(第三輯‧教育),鳳凰出版社,1991 年 6 月。

宋恩榮、章咸主編:《中華民國教育法規選編(1912-1949)》,江蘇教育出版社,1990 年 7 月。

華東師大高校幹部進修班、教育科學研究所編:《中華人民共和國建國以來高等教育重要文獻選編》(上冊),1979 年。

中共天津市委黨史資料徵集委員會、天津市檔案館編:《天津接管史錄》(上冊),中共黨史出版社,1991 年 7 月。

劉海粟美術館、上海市檔案館編:《上海美術專科學校檔案史料叢編(第一卷):不息的變動》,中西書局、上海書畫出版社,2012 年 12 月。

中共中央宣傳部辦公廳、中央檔案館研部編:《中國共產黨宣傳工作文獻選編》(1937-1949、1949-1956),學習出版社,1996 年 9 月

中共中央文獻研究室編輯:《建國以來重要文獻選編》(第 1、3 冊),中央文獻出版社,2011 年 6 月。

中國出版科學研究所、中央檔案館編:《中華人民共和國出版史料》(1、2、3、5、6),中國書籍出版社,1995 年 1 月,1996 年 6 月,1999 年 7 月,1999 年 1 月,1999 年 9 月。

中華全國總工會中國職工運動史研究室編：《中國工會歷次代表大會文獻》，工人出版社，1957年12月。

宋原放主編、方厚樞輯注：《中國出版史料·現代部分》（第三卷·上冊），山東教育出版社，2001年4月。

宋原放主編、方厚樞輯注：《中國出版史料·現代部分·補卷》（下冊），湖北教育出版社、山東教育出版社，2006年5月。

國務院法制辦公室編：《中華人民共和國法規彙編（1953-1955）》（第2卷），中國法制出版社，2005年5月。

中共上海市委統戰部中共上海市委黨史研究室、上海市檔案館編：《中國資本主義工商業的社會主義改造·上海卷》（上、下冊），中共黨史出版社，1993年3月。

上海市出版工作者協會《出版史料》編輯組編輯：《出版史料》（第1輯），學林出版社，1982年12月。

中國人民解放軍政治學院黨史教研室編：《中共黨史參考資料》（十一），1979年4月版。

全國人大常委會辦公廳、中共中央文獻研究室編：《人民代表大會制度重要文獻選編》（一），中國民主法治出版社、中央文獻出版社，2015年5月。

中國人民政治協商會議桂林市委員會文史資料研究委員會編：《桂林文史資料》（第四輯），1983年12月。

<div style="text-align:center">二、新聞報道</div>

《市美術館昨接管，即舉辦解放畫展》，載《文匯報》，1949年6月22日。

關於江西省立藝術館的報道，《申報》，1929年2月21日。

《北平藝術館垮台》，載《益世報》，1948年4月22日。

《關於國立院校徵收學雜費事高教處負責人發表談話》，載《大公報》，1949年9月13日。

《學聯執委會討論學費問題》，載《大公報》，1949年8月12日。

《學費問題三大原則》，載《大公報》，1949年8月19日。

劉衡：《華東、上海文藝界開展整風學習運動》，載《人民日報》，1952年6月27日。

梁園：《通俗出版業大團結》，載《業報》，1950年9月1日。

<div style="text-align:center">三、方志、年鑒、大事記（紀事）、年譜</div>

廣東省地方史編委會編：《廣東省志·政治紀要》，廣東人民出版社，2004年3月。

廣州市地方誌編纂委員會：《廣州市志》（卷十六：文化志·文物志·出版志·報業志·廣播電視志），廣州出版社，1999年9月。

《上海美術志》編纂委員會編、徐昌酩主編：《上海美術志》，上海書畫出版社，2001年12月。

貴州省地方志編纂委員會編：《貴州省志·文化志》，貴州人民出版社，1999年9月。

丹陽市地方志編纂委員會編：《丹陽縣志》，江蘇人民出版社，1992年8月。

《上海通志》編纂委員會編：《上海通志》，上海社會科學院出版社、上海人民出版社，2005年4月。

教育部教育年鑒編纂委員會編：《第二次中國教育年鑒》，商務印書館，1948年12月。

安世明編：《北京美術活動大事記》，北京市美術家協會（內部發行），1992年9月。

《趙樹理年譜》，載《中國文學史資料全編·現代卷29·趙樹理研究資料》，黃修已編，知識產權出版社，2010年1月。

葉錦編著：《艾青年譜長編》，人民文學出版社，2010年4月。

中共上海市委黨史資料徵集委員會、中共上海市委黨史研究室等合編：《上海革命文化大事記（1937.7–1949.5）》，上海翻譯出版公司，1991年8月。

《南京圖書館志》編寫組編纂：《南京圖書館志》，南京出版社，1996年9月。

晉察冀革命文化史料協作組編：《晉察冀革命文化藝術大事記》，花山文藝出版社，1998年1月。

劉英傑主編：《中國教育大事典：1840–1949》，浙江教育出版社，2001年7月。

濮茅左：《沈之瑜先生年譜》，載《沈之瑜文博論集》，沈之瑜、陳秋輝著，上海古籍出版社，2003年6月。

王震：《二十世紀上海美術年表》，上海書畫出版社，2005年1月。

《沈之瑜先生年譜》，載《文博先驅沈之瑜傳》，陳志強著，上海文化出版社，2011年3月。

《上海美專大事年表》，載《上海美術專科學校檔案史料叢編（第一卷）：不息的變動》，劉海粟美術館、上海市檔案館編，中西書局、上海書畫出版社，2012年12月。

張祺：《上海工運紀事》，中國大百科全書出版社上海分社，1991年第7月。

中華書局編輯部編：《中華書局百年大事記：1912–2011》，中華書局，2012年2月。

<div style="text-align:center">四、日記、書信、回憶（錄）、訪談、傳記</div>

《紅色藝術現場：胡一川日記（1937–1949）》，湖南美術出版社，2010年11月。

王海波編：《阿英日記》，山西教育出版社，1998年1月。

劉偉冬主編，李立新、鄔烈炎、凌青為副主編：《蘇天賜文集》（二）（書信日記卷），東南大學出版社，2009年9月。

《徐悲鴻致王少陵、汪亞塵等信劄、文稿 13 件》原件，見於 "2020 西泠春拍名人手跡專場暨三寧齋藏劄專場"，2020 年 7 月。

吳家林：《北平地下黨的鬥爭與中國革命的道路》，載《北京社會科學》，1991 年第 2 期。

佘滌清、楊伯箴：《衝破黑暗，迎接光明 —— 記北平地下黨學委工作》，載《北京黨史》，1989 年第 6 期。

侯一民：《關於北平藝專學運的片段回憶》，載《北京黨史》，1988 年第 6 期。

侯一民：《泡沫集》，遼寧美術出版社，2006 年 12 月。

廖靜文：《北平解放前夕的徐悲鴻》，載《文史資料選編》（第四輯）（內部發行），中共人民政治協商會議北京市委員會文史資料委員會編，北京出版社，1979 年 11 月。

艾青：《憶白石老人》，載《中國當代散文精粹類編》（上冊），俞元桂主編，上海文藝出版社，1999 年 1 月。

高陽：《廖靜文訪談錄 —— 這是歷史，是不能遺忘的……》，載《天高雲淡：宋步雲誕辰 100 周年紀念文集》，鄭工主編，文化藝術出版社，2010 年 11 月。

羅工柳：《有容乃大》、包立民：《無聲的榜樣 —— 羅工柳訪談錄》、王博仁：《胡一川對美術事業的無私奉獻》、伍必瑞：《懷念胡一川同志》，載《胡一川藝術研究文集》，湖南美術出版社，2003 年 12 月。

傅寧軍：《江蘇歷代名人傳記叢書·徐悲鴻》，江蘇人民出版社，20013 年 6 月。

《胡一川日記選》，載《中國書畫》，2003 年第 8 期。

呂國璋：《黎明前的戰鬥 —— 記國立藝專反迫害迎解放的鬥爭》，載《浙江檔案》，1999 年第 4 期。

陸權、樊曉春：載《秋草賦》，中國醫藥科技出版社，2007 年 1 月。

石楠：《美神》，北方婦女兒童出版社，1988 年 5 月。

裘沙：《沉痛悼念我的老師 —— 江豐同志》、龐薰琹：《他帶來了延安作風》、金冶：《我所認識的江豐同志》，載《江豐美術論集》（上），人民美術出版社，1983 年 12 月。

張連品：《開展愛國民主運動，迎接廣州解放 —— 解放戰爭後期廣州市立藝專的學運回憶》，載《廣州黨史資料》（第 25 期），中共廣東省委黨史資料徵集委員會編，廣東人民出版社，1985 年 1 月。

當代廣東研究會編：《嶺南紀事》，廣東人民出版社，2004 年 8 月。

王琦：《藝海風雲 —— 王琦回憶錄》，人民美術出版社，1998 年 1 月。

王琦：《我國第一幅毛主席巨像五十年前由香港人間畫會完成》，載《美術》，1999 年第 11 期。

譚雪生：《文藝學院辦學歷程的回顧》，載《華南人民文學藝術學院校史：化雨春風六十年》，華南人民文學藝術學院校史編輯委員會編，中國文聯出版社，2007年12月。

孫儒僴：《解放前夜》，載《蘭州晚報》，2015年11月2日。

常書鴻：《敦煌十年》，載《飛天》，2000年第7-8期。

常書鴻：《九十春秋：敦煌五十年》，北京大學出版社，2011年1月。

《常書鴻》，載《中共黨史少數民族人物傳》（第四卷），中共黨史人物研究會編，民族出版社，2012年10月。

孫儒僴：《1950年敦煌文物研究所的命名》，載《敦煌研究》，2004年第4期。

雒青之：《百年敦煌：段文杰與莫高窟》，敦煌文藝出版社，1997年5月。

馮友蘭：《我的學術之路：馮友蘭自傳》，蔡忠德編，江蘇文藝出版社，2000年1月。

李振山：《解放初期的洛陽市民眾教育館》，載《洛陽文史資料》（第14輯），洛陽市委員會文史資料委員會編，1993年12月。

張維：《解放初鐘鼓樓第一民眾教育館的接管與改革》，載《東城史志通訊》，1987年第1期。

張矢、青芳：《私立青島美術專科學校概況》，載《文化藝術志資料彙編》（第十輯·青島市《文化志》資料專輯），山東省文化廳史志辦公室、青島市文化局史志辦公室編印，1986年12月。

朱瑚：《憶劉海粟校長1949年執意留大陸迎解放》，載《中國美術館》，2007年第5期。

夏子頤、吳平、朱瑚執筆：《風雨戰鬥迎黎明 —— 上海美術專科學校地下黨鬥史》，載《戰鬥到黎明 —— 解放戰爭時期上海女子中學和專科學校學生運動史料彙編》，中共上海市委黨史資料徵集委員會主編、學運組女中區黨史資料徵集小組編輯，上海翻譯出版公司，1989年11月。

樊琳整理：《上海美術專科學校口述史（二）》，載《上海檔案史料研究》（第七輯），上海市檔案館編著，上海三聯書店，2009年10月。

夏衍：《懶尋舊夢錄》，生活·讀書·新知三聯書店，1985年7月。

陳志強：《黎魯先生訪談錄》，載《卡朱拉霍神廟雕刻》，朱國榮、包于飛編，上海書店出版社，2011年8月。

陳志強：《訪陳秋輝》，載《世紀空間：上海市美術專科學校校史（1959-1983）》，邱瑞敏主編，上海大學出版社，2004年5月。

沈之瑜：《回憶迎接上海解放和上海解放初期的美術活動》，載《沈之瑜文博論集》，沈之瑜著，陳秋草編，上海古籍出版社，2003年6月。

張恂如：《接管上海高校》、王中：《上海解放初期接管新聞機構的情況》，載《接管上海》（下卷·專題與回憶），中共上海市委黨史研究室編，中國廣播電視出版社，1993 年 2 月。

王秉舟：《我所經歷的學校發展》（回憶錄《腳印》節選），載《山東大學藝術系、華東藝專研究專輯》，劉偉冬、黃惇主編，南京大學出版社，2012 年 11 月。

《華東大學文藝系、山東大學藝術系、華東藝專師生校友訪談錄》，載《山東大學藝術系、華東藝專研究專輯》，劉偉冬、黃惇主編，南京大學出版社，2012 年 11 月。

王秉舟：《併校、遷校、建院 —— 記五十年代的三件大事》，載《百年回眸 百人暢敘：南京藝術學院校慶紀念文集》，劉偉冬主編，南京大學出版社，2012 年 11 月。

王秉舟、再萌：《回憶山東大學藝術系》，載《藝苑》（美術版），1992 年第 4 期。

李新：《往事散記》，載《藝苑》（美術版），1992 年第 4 期。

張景輝、崔宗緒：《回憶華北聯合出版社》，載《北京出版史志》（第一輯），《北京出版史志》編輯部編，北京出版社，1993 年 12 月。

江柯林：《裏應外合解放城市的範例 —— 論上海地下黨迎接解放鬥爭》，載《黨史研究與教學》，1991 年第 5 期。

范文賢、江柯林：《迎接上海解放的鬥爭》，載《解放戰爭時期的中共中央上海局》、張乘宗：《解放戰爭時期的中共中央上海局和中共上海市委》、劉長勝：《解放軍渡江和我們的工作》（1949 年 4 月 8 日），中共上海市委黨史資料徵集委員會主編，學林出版社，1989 年 3 月。

方學武：《上海生活書店復業和接管工作》、吉少甫：《建國初期上海出版工作的回顧》，載《我與上海出版》，上海市出版工作者協會、上海市編輯學會編，學林出版社，1999 年 9 月。

石敏良：《商務職工的護館、護廠活動》，載《商務印書館一百年（1897-1997）》，商務印書館，1998 年 5 月。

黎魯：《連壇回首錄》，上海畫報出版社，2005 年 7 月。

黎魯：《新美術出版社始末》，載《編輯學刊》，1993 年第 2 期。

黎魯：《五十年代中前期上海連環畫工作雜憶》，載《連環畫藝術》，1989 年第 4 期。

趙宏本：《從事連環畫創作六十年》（續完），載《連環畫論叢》（第六輯），連環畫論叢編輯組，人民美術出版社，1983 年 10 月。

俞子林：《書林歲月》，上海書店出版社，2014 年 4 月。

俞子林：《上海"三小聯"始末》，載《出版史料》，2009 年第 2 期。

李維漢：《回憶與研究》（下），中共黨史出版社，2013 年 3 月。

趙修慧：《他與書同壽·趙家璧》，東方出版社，2009 年 8 月。

陳歷幸：《陳煙橋與大眾美術出版社》，載《陳煙橋紀念文集》，陳超南、陳偉南主編，劉萍副主編，上海社會科學院出版社，2012年9月版。

蔡若虹：《一個嶄新時代的開拓》，載《延安魯藝回憶錄》，文化部黨史資料徵集工作委員會編，光明日報出版社，1992年8月。

周揚：《與趙浩生談歷史功過》，載《延安文藝回憶錄》，艾克恩編，中國社會科學出版社，1992年5月。

紹公文：《從學徒到總經理——書店生涯回憶》，朝華出版社，1993年9月

解波：《葉淺予倒霉記》，作家出版社，2008年1月。

潘紹棠：《歲月留痕——潘紹棠藝談錄》，廣西美術出版社，2009年12月。

中共中央文獻研究室編撰、金冲及主編：《劉少奇傳》（下），中央文獻出版社，1998年10月。

定一：《憶蘇州美專》，載《蘇州往昔》，蘇州市地方志編纂委員會辦公室編，古吳軒出版社，2015年1月。

李松：《宋步雲先生行止補考》，載《中華兒女（海外版）·書畫名家》，2012年第9期。

邵大箴：《傑出的畫家、藝術教育家和活動家宋步雲》，載《天高雲淡：宋步雲誕辰100周年紀念文集》，鄭工主編，文化藝術出版社，2010年11月。

阿牛：《交"白卷"的"反潮流英雄"張鐵生》，載《名人傳記》，2007第7期（上半月）。

江城編寫：《木刻先驅、著名油畫家和教育家胡一川的藝術生涯》，載《永定文史資料》（第17輯）（內部使用），永定縣政協文史委員會編，1998年12月。

陳桓：《汪日章和杭州國立藝專》，載《武漢文史資料》，1997年第1期。

趙輝：《畫人形腳——倪貽德的藝術之路》，載《域外藝履》，傅肅琴主編，中國美術學院出版社，2008年4月。

潘嘉來：《周昌谷：一個悲壯的藝術殉道者》，載《指向深處——周昌谷研究文集》，盧炘主編，上海書畫出版社，2012年10月。

黃曉白：《偶得：上海美專的"紅"》，載《百年回眸 百人暢敘：南京藝術學院校慶紀念文集》，劉偉冬主編，南京大學出版社，2012年11月。

羅源文：《華南文藝學院始末》，載《文史縱橫》，廣州市文史研究館編，2001年第2期。

陸善怡：《陳毅在上海》，載《濟南文史集粹》（上），濟南市政協文史資料委員會編，2000年12月。

五、文集、文選、論著

陳少斌：《陳嘉庚研究文集》，集美陳嘉庚研究會，2002年12月。

中共中央文獻研究室、中華全國總工會編輯：《劉少奇論工人運動》，中央文獻出版社，1988 年 8 月。

中華全國文學藝術工作者代表大會宣傳處編：《中華全國文學藝術工作者代表大會紀念文集》，1950 年 3 月。

中國文學藝術界聯合會編印：《中國文學藝術工作者第二次代表大會資料》，1953 年。

西北軍政委員會教育部輯：《論教師的任務》，西北人民出版社，1950 年 12 月。

王震、徐伯陽編：《徐悲鴻藝術文集》，寧夏人民出版社，1994 年 12 月。

《毛澤東選集》（一卷本），人民出版社，1964 年 4 月。

《毛澤東選集》（第五卷），人民出版社，浙江人民出版社重印，1977 年 4 月。

《周恩來選集》（下冊），人民出版社，1984 年 11 月。

楊勁松、趙輝主編：《大師與廟堂：倪貽德藝術研究展文獻集》，中國美術學院出版社，2015 年 3 月。

《江豐美術論集》（上），人民美術出版社，1983 年 12 月。

《歐陽山文集》（第 10 卷），花城出版社，1988 年 8 月。

《王益出版發行文集》，中國書籍出版社，1993 年 2 月。

《蔡若虹文集》，人民美術出版社，1995 年 5 月。

陳煙橋：《上海美術運動》，大東書局，1951 年 4 月。

《胡風全集》（第 6 卷），湖北人民出版社，1999 年 1 月。

《陳雲文選》（第一卷），人民出版社，1995 年 5 月。

《劉少奇選集》（上卷），人民出版社，1985 年 12 月。

顧肅著：《自由主義基本理念》（修訂版），譯林出版社，2013 年 1 月。

馮友蘭：《中國現代哲學史》，生活・讀書・新知三聯書店，2009 年 5 月。

許志浩：《中國美術社團漫錄》，上海書畫出版社，1994 年 9 月。

楊守森等著：《昨夜星辰昨夜風：中國當代著名作家的精神旅途》，河南人民出版社，2003 年 11 月。

鄭逸梅編著：《南社叢談：歷史與人物》，中華書局，2006 年 7 月。

葛維墨：《葛維墨油畫寫生》，山東美術出版社，2009 年 1 月。

宋忠元主編：《藝術的搖籃：浙江美術學院六十年》，浙江人民美術出版社，1988 年 1 月。

呂學峰：《民國杭州藝術教育》，杭州出版社，2012 年 11 月。

水中天：《穿越四季》，新華出版社，1998 年 1 月。

黃仁柯：《魯藝人：紅色藝術家們》，中共中央黨校出版社，2001 年 12 月。

臧杰：《民國藝術先鋒：決瀾社藝術家羣像》，新星出版社，2011 年 4 月。

朱伯雄、陳瑞林編著:《中國西畫五十年 1898–1949》,人民美術出版社,1989 年
　　12 月。

鄭工:《演進與運動 —— 中國美術的現代化(1875–1976)》,廣西美術出版社,2002
　　年 5 月。

趙健雄:《中國美院外傳・時代的顏色》,浙江人民出版社,2011 年 9 月。

黃元編:《刀、筆、畫、文筆 —— 黃新波在香港》,天地圖書有限公司,2011 年 10 月。

任榮春、胡光華:《中國近現代美術史》,天津人民美術出版社,2005 年 1 月。

段文杰著、敦煌研究院編:《敦煌之夢:紀念段文杰先生從事敦煌藝術保護研究
　　六十周年》,江蘇美術出版社,2007 年 7 月。

雒青之:《百年敦煌》,敦煌文藝出版社,2016 年 1 月。

朱慶葆、陳進金、孫若怡、牛力等著:《中華民國專題史・第十卷・教育的變革與
　　發展》,南京大學出版社,2015 年 4 月。

貴陽市地方編纂委員會編:《貴陽通史》(中),貴州人民出版社,2011 年 9 月。

何延喆、劉家晶:《中國名畫家全集:劉子久》,河北教育出版社,2008 年 4 月。

鄭永富主編:《羣眾文化學》,中國國際廣播出版社,1993 年 3 月。

中共上海市委黨史研究室編、金立人主編:《上海教師運動史(1919–1949)》,中共
　　黨史出版社,2007 年 1 月。

中國社團研究會編著、古俊賢主編:《中國社團史》,當代中國出版社,2001 年
　　11 月。

施大畏主編:《上海現代美術史大系 1949–2009(2):油畫卷》,上海人民美術出版
　　社,2013 年 5 月。

施大畏主編:《上海現代美術史大系 1949–2009(6):連環畫卷》,上海人民美術出
　　版社,2010 年 10 月。

于風政:《改造 —— 1949–1957 年的知識分子》,河南人民出版社,2001 年 1 月。

榮宏君:《世紀恩怨:徐悲鴻與劉海粟》,同心出版社,2009 年 5 月。

王秉舟主編、南京藝術學院校史編寫組:《南京藝術學院史》,江蘇美術出版社,
　　2002 年 11 月。

簡繁:《滄海》(上冊),人民文學出版社,2002 年 8 月。

范慕韓主編:《中國印刷近代史初稿》,印刷工業出版社,1995 年 11 月。

沈家儒編:《解放以來的上海出版事業(1949–1986)》,上海市新聞出版局,1988 年。

中共上海市委黨史研究室編:《中國共產黨在上海(1921–1991)》,上海人民出版
　　社,1991 年 6 月。

朱晉平:《中國共產黨對私營出版業的改造:1949–1956》,中共中央黨校出版社,
　　2008 年 10 月。

方思桐編著：《資本主義工商業社會主義改造問答》，中國青年出版社，1956 年
　　1 月。

鄭理：《榮寶齋三百年間》，北京燕山出版社，1992 年 10 月。

宛少軍：《20 世紀中國連環畫研究》，廣西美術出版社，2012 年 2 月。

王余光、吳永貴著：《中國出版通史》(8·民國卷)，中國書籍出版社，2008 年 12 月。

陳晉：《文人毛澤東》，上海人民出版社，1997 年 12 月。

薄一波：《若干重大決策與事件的回顧》(上卷)，中共中央黨校出版社，1991 年
　　8 月。

華南人民文學藝術學院校史編輯委員會編：《華南人民文學藝術學院校史：化雨春
　　風六十年》，中國文聯出版社，2007 年 12 月。

胡繩：《中國共產黨的七十年》，中共黨史出版社，1991 年 8 月。

孔繁軻主編：《中國共產黨道路創新史》，山東人民出版社，2015 年 12 月。

鮮于浩、何云庵主編：《中國革命史論》，西南交通大學出版社，1996 年 9 月。

楊樺林編：《中國美術學院名師典存：朱金樓美術文集》，中國美術學院出版社，
　　2018 年 3 月版。

六、論文

史詩：《1949 年中共對上海文藝單位的接管》，碩士論文，復旦大學，2012 年
　　5 月。

段豔：《北洋時期的國地財政劃分(1912-1927)》，碩士論文，廣西師範大學，
　　2005 年。

楊超：《抗戰時期國民政府文藝政策的演變及其對美術發展的影響研究(1936-
　　1945)》，碩士論文，浙江師範大學，2014 年 5 月。

劉曉嬋：《"人間畫會"研究》，碩士論文，浙江師範大學，2016 年 5 月。

馬琳：《周湘與上海早期美術教育》，博士論文，南京師範大學，2006 年。

孫浩寧：《新中國體制下的"人民美術"出版研究—— 以上海人民美術出版社
　　(1952-1966)為例》，博士論文，中央美術學院，2013 年 5 月。

程佳：《論上海連環畫業的社會主義改造(1949-1956)》，碩士論文，上海社會科學
　　院，2011 年 4 月。

李秀華：《中共早期女黨員的歷史考察(1921-1927)》，碩士論文，鄭州大學，2014
　　年 5 月。

薛曉琳：《建國初上海新年畫研究》，碩士論文，華東師範大學，2012 年 4 月。

劉喆：《共和國初期上海私營出版業的改造與國營壟斷體系的形成(1949-1956)》，
　　碩士論文，華東師範大學，2010 年 5 月。

張維功:《建國初期知識分子思想改造運動述評》,碩士論文,湘潭大學,2005 年 5 月。

袁洪權:《"統一戰線"政策下的"整合"——1951 年的新中國"文藝界"研究》,博士論文,華東師範大學,2010 年 4 月。

尉松明:《民主集中制的由來、實質及其完善》,載《甘肅社會科學》,2005 年第 1 期。

沙健孫:《關於社會主義改造的幾個問題》,載《思想理論教育導刊》,2002 年第 1 期(總第 37 期)。

崔廣陵:《"劫收"與國民黨政權在大陸的迅速覆亡》,載《黨史研究與教學》,1994 年第 2 期。

虞和平:《以國家力量為主導的早期現代化建設——南京國民政府時期的國營經濟與民營經濟》,載《中華民國史研究三十年(1972-2002)——中華民國史(1912-1949)國際學術討論會論文集》(中卷),中國社會科學院近代史研究所出版社,2008 年 1 月。

彭劍:《從政體轉型的角度看辛亥革命的性質》、趙炎才:《辛亥革命性質研究的歷史透視》,載《河北學刊》,2011 年第 4 期。

江沛、遲曉靜:《中國國民黨"黨國"體制述評》,載《安徽史學》,2006 年第 1 期。

楊奎松:《建國前後中國共產黨對資產階級政策的演變》,載《近代歷史研究》,2006 年第 2 期。

楊奎松:《歷史研究的微觀與宏觀》,載《歷史研究》,2004 年第 4 期。

楊奎松:《建國初期的幹部任用》,載《共產黨員》,2009 年第 22 期。

蘇渭昌:《高等學校的接管——公立高等學校的接管》,載《高等教育研究》,1987 年第 1 期。

蘇渭昌:《高等學校的接管——私立高等學校的接收與改造》,載《高等教育研究》,1987 年第 2 期。

蘇渭昌:《五十年代的院系調整》,載《高等教育學報》,1989 年第 4 期。

李琦:《建國初期全國高等學校院系調整述評》,載《黨的文獻》,2002 年第 6 期。

錢俊瑞:《團結一致,為貫徹新高等教育的方針,培養國家高級建設人才而奮鬥》,載《人民教育》,第二卷第二期。

馬敘倫:《三年來中國人民教育事業的成就》,載《新華月報》,1952 年第 10 號。

吳俊發整理:《江蘇省文藝界揭發批判右派分子劉海粟》,載《美術》,1957 年第 11 期。

華天雪:《徐悲鴻的一九四九》,載《中國美術研究》(第 5 輯),吳為山、阮榮春主編,東南大學出版社,2013 年第 3 月。

竇坤：《北平接管前幹部的配備與培訓芻議》，載《北京社會科學》，1998 年第 4 期。

王工、趙昔、趙友慈：《中央美術學院簡史》，載《美術研究》，1988 年第 4 期。

于風政：《建國後政治運動的源頭 —— 政治學習運動述評》，載《北京黨史》，1999 年第 4 期。

中共杭州市委黨史研究室：《山東南下幹部入杭綜述》，載《山東南下幹部入杭紀事叢書・南下杭州》，中共杭州市委黨史研究室編，中共黨史出版社，2013 年 12 月。

鄭朝：《我院中國畫歷史上的幾個重要階段》，載《浙江美術學院中國畫六十五年》，李寄僧等著，浙江美術學院出版社，1993 年 4 月。

何薇、黃南冰：《試論解放戰爭時期香港與廣州的學生運動》，載《廣州師院學報》（社會科學版），1997 年第 4 期。

黃義祥：《廣州學生迎接解放》，載《中山大學學報・哲學社會科學版》，1990 年第 1 期。

黃義祥：《中國共產黨對廣州學生革命運動的領導（1946-1949）》，載《中山大學學報》（社會科學版），1991 年第 3 期。

趙亮：《團結、教育和整頓 —— 新中國成立前後整頓地下黨組織工作述論》，載《三峽大學學報》（社會科學版），2014 年第 2 期。

吳建儒：《廣東省美術家協會 1950-1966 年活動初探》，載《廣州美術學院 2007 屆美術學、藝術設計學畢業生論文集》（二），廣州美術學院教務處編，貴州教育出版社，2008 年 5 月。

楊德忠：《延安"魯藝"美術系的師資學員及其教學史考 —— 從師資、學院及教學概況看延安"魯藝"美術教育的特點》，載《藝術學研究》，2012 年第 1 期。

《國立敦煌藝術研究所成立的確切時間》，載《晚清以來甘肅印象》，甘肅省檔案館編，敦煌文藝出版社，2008 年 6 月。

劉進寶：《應重視對敦煌研究院院史的研究》，載《學習與探索》，2008 年第 3 期。

敦煌市委黨史辦公室：《敦煌和平解放》，載《酒泉地區黨史資料彙編》（二），中共酒泉地委黨史資料徵集辦公室編，1991 年 7 月。

李萬萬：《中國近現代美術館建設的規劃與各地美術館之運動》，載《中國美術館》，2012 年第 12 期。

劉海粟：《考察歐西藝術經過情形報告》，載《現代應用文選》，陳子展選，北新書局，1934 年 1 月。

劉海粟：《精神建設與藝術運動》，載《申報》，1945 年 12 月 31 日。

尚輝：《國立美術陳列館籌建始末》，載《江蘇省美術館 60 周年紀念文集（1936-1996）》，海天出版社，1996 年 7 月。

毛文君：《民國時期民眾教育館的發展及活動述論》，載《西南交通大學學報》（社會科學版），2006 年第 4 期。

劉松慧：《中原大學文藝學院的變遷》，載《黃鐘（中國‧武漢音樂學院學報）》，2013 年第 4 期。

柴松霞：《建國初期北京私立學校改造紀實》，載《文史月刊》，2007 年第 5 期。

莫宏偉：《建國初期失業知識分子的安置與救濟》，載《求索》，2008 年第 1 期。

孫濤、王曰國：《解放初期上海市軍管會組織系統研究》，載《黑龍江史志》，2008 年第 23 期。

熊輝、仰義方：《解放戰爭時期黨內請示報告制度的歷史考察》，載《中共黨史研究》，2012 年第 4 期。

朱其：《百年上海美專的現代啟示》，載《羊城晚報》，2012 年 11 月 9 日。

劉松林：《淺析 1949-1952 年我國對私立學校的政策》，載《當代中國史研究》，2004 年 5 月，第 11 卷第 3 期。

宋妮：《高校喪失自主權：1952 年院系調整回眸》，載《文史參考》，2010 年第 6 期。

李楊：《驚動高校的"洗澡"運動》，載《中國社會導刊》，2004 年第 11 期。

笑蜀：《知識分子思想改造運動說微》，載《文史精華》，2002 年第 8 期。

李立匣：《建國初期教育制度變遷與私立高等教育消亡過程》，載《清華大學教育研究》，2005 年第 S1 期。

朱京生：《塵封在檔案裏的歷史與人生（下）—— 高希舜的交遊與南京美術專科學校的創辦》，載《榮寶齋》，2015 年第 12 期。

蔡淑娟：《歷史回望：華東藝術專科學校組建與發展的六年紀程（1952-1957）》，載《山東大學藝術系、華東藝專研究專輯》，劉偉冬、黃惇主編，南京大學出版社，2012 年 11 月。

青言：《從山大藝術系到華東藝專 —— 新中國藝術教育起始步伐的一段歷程考察》，載《山東大學藝術系、華東藝專研究專輯》，劉偉冬、黃惇主編，南京大學出版社，2012 年 11 月

黃可：《劉海粟被劃成"右派"的前後》，載《世紀》，2003 年第 5 期。

馬海平：《新興藝術教育的整合 —— 1952 年全國高校院系調整中成立的華東藝專》，載《山東大學藝術系、華東藝專研究專輯》，劉偉冬、黃惇主編，南京大學出版社，2012 年 11 月。

余嘉輯錄：《建國初上海書店、出版社情況摘編》（三）（四）（五）（六）（十一），載《出版史料》，1988 年第 3-4 期，1989 年第 1-2 期，1991 年第 1 期。

殷理田主編、常林等撰稿：《毛澤東交往百人叢書：民主人士篇》，山西人民出版社，1993 年 10 月。

方厚樞：《對私營出版業的社會主義改造》，載《出版史料》，2006 年第 2 期。

方厚樞：《歷史回望：新中國出版事業的開端》，載《中國編輯研究》，《中國編輯研究》編輯委員會編，人民教育出版社，2004 年 4 月。

方厚樞：《新中國出版事業的開端》，載《中國出版史料‧現代部分‧補卷》（下冊），山東教育出版社、湖北教育出版社，2006 年 5 月。

陳鎬汶：《解放前中國共產黨在上海的新聞事業活動》，載《繼往開來：紀念〈嚮導〉創刊七十周年暨發揚黨報傳統學術研討會論文集》，上海社會科學院新聞研究所編印，1993 年 4 月。

薛云、李軍全：《蘇維埃時期婚姻 "絕對自由" 現象述評》，載《淮北煤炭師範學院學報》（哲學社會科學版），2007 年第 5 期。

朱曉東：《通過婚姻的治理 —— 1930 年-1950 年革命時期的婚姻和婦女解放法令的策略與身體》，載《北大法律評論》，2001 年第 2 期。

孟祥才：《"離婚潮" 中的兩則見聞》，載《春秋》，2014 年第 1 期。

周武：《從全國性到地方化：1945 年至 1956 年上海出版業的變遷》，載《都市空間、社羣與市民生活》，熊月之主編，上海社會科學院出版社，2008 年 7 月。

劉岸冰：《上海市公私合營企業定息研究》，載《當代中國史研究》，2013 年第 2 期。

沙健孫：《對資本主義工商業進行社會主義改造的基本經驗》，載《思想理論教育導刊》，2004 年第 9 期。

喬志強：《商務印書館與中國近代美術之發展》，載《南京藝術學院學報》（美術與設計版），2007 年第 2 期。

高華：《敘事視角的多樣性與當代史研究 —— 以 50 年代歷史研究為例》，載《南京大學學報（哲學‧人文科學‧社會科學）》，2003 年第 3 期。

楊發祥：《大接收與大接管略論》，載《江西社會科學》，2000 年第 6 期。

傅才武、陳庚：《國家文化體制的歷史來源 —— 中國共產黨文化領導權模式的結構化和制度化（1927-1949）》，載《福建論壇》（人文社會科學版），2011 年第 6 期。

盧曼萍、許璟：《建國初期我國政府對私立高校的接管及其歷史影響》，載《中國科教創新導刊》，2008 年第 35 期。

安‧列多夫斯基，王晶譯：《米高揚赴華的秘密使命（1949 年 1-2 月）》，載《龍江黨史》，1996 年第 3 期。

王泰棟、沙尚之：《陳修良與南京地下黨》，載《同舟共進》，2017 年第 5 期。

程光偉：《遭遇延安整風運動的艾青》，載《貴州文史天地》，1999 年第 1 期。

明飛龍：《1942 延安文學事件中的大歷史與小故事 —— 王實味命運考察》，載《理論月刊》，2012 年第 8 期。

簫玉：《華北大學 —— 培育建國英才》，載《傳承》，2010 年第 11 期。

何立波：《新中國成立前後的軍管制度》，載《黨史縱覽》，2009 年第 5 期。

林蘊暉：《劉少奇"剝削有功"說的來龍去脈》，載《現代決策者參考文叢（二）進步的常識》，中國市場經濟研究會學術部編，周為民、周熙明主編，1999 年 5 月。

魯振祥：《毛澤東與過渡時期總路線的提出：幾個重要關節點的再考察》，載《黨的文獻》，2006 年第 5 期。

圖片來源

頁 35　　　《大風天下 —— 紀念張大千宗師誕辰 120 周年書畫文獻展》，上海市政協展覽廳，2019 年 5 月。

頁 37　　　《中央美術學院校史陳列展》，中央美術學院校史陳列廳。

頁 42　　　葛維墨：《往事拾遺・連載五》，載《美術研究》，2002 年第 2 期。

頁 43　　　《發現：百年江豐文獻展》，中央美術學院美術館，2011 年 12 月 9 日至 2012 年 1 月 8 日。

頁 45　　　《中央美術學院校史陳列展》，中央美術學院校史陳列廳。

頁 47（上圖）　陳小波：《"人民的藝術家" 攝影展》，2013 年大理國際影會。

頁 47（下圖）　《中央美術學院校史陳列展》，中央美術學院校史陳列廳。

頁 54　　　王君龍提供。

頁 66　　　《發現：百年江豐文獻展》，中央美術學院美術館，2011 年 12 月 9 日至 2012 年 1 月 8 日。

頁 79　　　華南人民文學藝術學院校史編輯委員會編：《華南人民文學藝術學院校史：化雨春風六十年》，中國文聯出版社，2007 年 12 月版。

頁 82　　　劉曉嬋提供。

頁 86　　　華南人民文學藝術學院校史編輯委員會編：《華南人民文學藝術學院校史：化雨春風六十年》，中國文聯出版社，2007 年 12 月版。

頁 88　　　廣州嶺南畫派紀念館。

頁 96　　　孫儒僴：〈接管敦煌〉，載《南方都市報》，2015 年 12 月 02 日 GB07 版。

頁 99　　　王君龍提供。

頁 102　　　《蘇州美術館建館九十周年大展 —— 顏文樑文獻展》，蘇州美術館，2017 年 11 月至 2018 年 1 月。

頁 110　　　山西省圖書館。

頁 121　　　王君龍提供。

頁 131　　　宋曉東選稿：《迎接解放的日子・迎接解放的宣傳活動》，東方網歷史頻道。

頁 132　　　《閎約深美 —— 南京藝術學院百年校慶師生美術作品展》，中國美術館，2012 年 11 月。

頁 137　　　沈之瑜著、陳秋輝編：《沈之瑜文博論集》，上海古籍出版社，2003 年 6 月版。

頁 145　　　《紙相風華 —— 老照片的裝幀藝術展》，上海圖書館，4 月 29 日至 5 月 8 日。

頁 176　　　《閎約深美 —— 南京藝術學院百年校慶師生美術作品展》，中國美術館，2012 年 11 月。

頁 180　　　《閎約深美 —— 南京藝術學院百年校慶師生美術作品展》，中國美術館，2012 年 11 月。

頁 181　　　《閎約深美 —— 南京藝術學院百年校慶師生美術作品展》，中國美術館，2012 年 11 月。

頁 185（上圖）　《閎約深美 —— 南京藝術學院百年校慶師生美術作品展》，中國美術館，2012 年 11 月。

頁 185（下圖）　《閎約深美 —— 南京藝術學院百年校慶師生美術作品展》，中國美術館，2012 年 11 月。

頁 198　　　楊揚：《商務印書館：民間出版業的興衰》，上海教育出版社，2000 年 11 月版。

頁 203　　　王君龍提供。

頁 210　　　《1949 年檔案之二十：上海戰役發起（組圖）》，中國新聞網。

頁 221　　　上海市出版協會。

頁 223　　　上海市出版協會。

頁 234　　　上海黃浦區檔案館。

頁 246　　　《黎魯談五十年代連環畫的創作與出版》，載《東方早報》，2012 年 8 月 19 日 B02 版。

頁 254　　　王君龍提供。

頁 255　　　上海市顧炳鑫故居。

頁 258（上圖）　《中華書局百年歷程暨珍貴圖書文獻展》，國家圖書館，2012 年 3 月。

頁 258（下圖）　張人鳳：《張元濟研究文集》，上海辭書出版社，2007 年 9 月版。

頁 265　　　王君龍提供。

後記

　　梳理這超出了美術史的歷史，頗感吃力，許多時候真覺得超出了自己的能力。然而，這比畫畫給予我的多多了，大概是因為置身於風雲變幻的歷史時空，而感受到歷史是如此豐富，不是那麼枯澀乏味和孤冷狹隘，也因為面對鮮活的歷史情景，在親切感與陌生感互生之中，在悲痛與期望交集之中，而不斷獲得精神上的刺激和情感上的觸動。也許，這就是探究歷史對於個人而言的意義所在。

　　我們這一輩人對這段歷史的興趣度，因此而對這個時期一切遺留的敏感度，尤其是對這個時期遺留下來的語言文字、影像的敏感度，必定是後人所不能及的。這對於考察研究這段歷史而言，可能比掌握技術性的學問更重要。因此，我們這一代人有責任去呈現、揭示這段歷史的方方面面，不應該留給後人去做。後人可能因對這段已進入歷史的歷史過於陌生，而難以產生接近真實的認識，即使有大量的“讓歷史不陌生的影像”存在，也有可能如同霧裏看花。因為，所有觀看都是透過“鏡片”的，加上的“鏡片”越多，觀看到的就越模糊甚至面目全非。

　　在此，首先感謝陶潔女士始終給予的幫助，讓我能有所放棄而無所顧忌地投入到這項工作之中。感謝李彩、丁凱為本書提供了重要的史料文獻和圖片。感謝楊超、徐歡、孟豔、吳天華在搜集史料文獻方面給予的支持。感謝王君龍和其他陪我去檔案館的人。感謝朱其兄為本書作序。感謝鄭雷兄一直給予的指導。感謝陸軍、吳小軍、曹小

冬、方嚴諸兄的長久關注。感謝顧華明、王林軍、王煦、高曉岩諸兄為出版此書曾作出的努力。感謝商務印書館（香港）有限公司的李蔚楠女士，蔚楠女士提出的調整與修改建議，讓本書和本人都受益匪淺。

還要特別感謝這些年裏處身於某些"事件"中的一些人，他們的所作所為，他們的膽識和勇氣，在不斷感動我的同時，讓我不斷獲得進行這項工作的信心和動力。

陳建軍
2018 年夏於浙江師範大學

軍管制的建立與完善

隨着第二次國共內戰進入第二階段 —— 解放軍戰略反攻階段，如何接管即接收與管理城市，成為了中國共產黨人必須面對的難題。此前，中國共產黨人一直偏重於軍事鬥爭和農村工作，以至於在 1948 年 2 月前，對過去尤其在抗戰勝利前後兩年間曾經佔領和管理一些城市所取得的經驗教訓，"沒有作過一次認真的研究"[1]。而且，當時解放軍在東北、華北、華東、西北戰場反攻之快和國民黨軍隊潰敗之快都遠超原先預判[2]，導致從中共中央到各中央局、前委都沒有或沒來得及做大量接管城市的準備[3]。

中共中央和解放軍總部最初制定、頒佈的"本軍所到之處"立即實施的政策都是原則性的，由於"許多同志不熟悉城市工作，還有些同志難免用一種小生產者的觀點看待城市"，以及政策宣傳不夠普

1　《中央關於注意總結城市工作經驗的指示》(1948 年 2 月 25 日)，載《中共中央文件選集》(第十七冊)，中共中央檔案館編，中共中央黨校出版社，1992 年 10 月版，第 70 頁。

2　"當時國民黨軍隊潰敗之快，不僅國民黨人沒想到，中國共產黨人也沒想到。直到 1948 年 9 月，中共領導人還在為對外宣傳是講"大約五年左右根本上打倒國民黨"，還是講"五年左右根本上打倒國民黨"合適而糾結。見《在中共中央政治局會議上的報告和結論》(1948 年 9 月)，載《毛澤東文集》(第五卷)，中共中央文獻研究室編，人民出版社，1996 年 8 月版，第 143-144 頁。直至攻佔瀋陽三個多月後，毛澤東才認識到"國民黨反動派崩潰的速度，比人們預料的要快"。見《四分五裂的反動派為甚麼還要空喊"全面和平"？》(1949 年 2 月 15 日)，載《毛澤東選集》(一卷本)，第 1298 頁。

3　關於此時期中共中央和解放軍總部最初制定、頒佈的有關政策，見《中共中央文件選集》(第十七冊)，第 1-188 頁。

及、部隊遊擊習性不改、地下黨隊伍不純、當地政府工作不力等原因，導致在接管城市之初"走過一些彎路"，發生了種種嚴重的違反政策、破壞紀律事件，有的事件甚至被陳毅批評為"與反革命的破壞活動無異"[4]。從中共中央1948年1月到4月密集發佈的相關文件內容看，以及從毛澤東等作出的相關批示看，中共領導人已普遍認識到接管城市問題的嚴重性[5]。

1948年2月19日，中共中央工委發出《關於收復石家莊的城市工作經驗》，第一次對接管城市工作做出系統總結，提出接管城市"應作長期打算，方針是建設，而不是破壞"的基本方針[6]。隨即，中共中央於2月25日發出《中央關於注意總結城市工作經驗的指示》，要求各中央局、分局、前委、（並告）中工委，"為了將黨的注意力不偏重於戰爭與農村工作，而引導到注意城市工作……對於自己佔領的城市，凡有人口五萬以上者，逐一作出簡明扼要的工作總結"[7]。

總體看來，當時接管城市工作存在的根本性問題有三：一是，接管幹部嚴重缺乏，接管人員調集不力；二是，忽視了接管權力、責任體制的設計和建立，導致接管政體缺失；三是，接管重點放在物資管理、沒收官僚資本、保護工商業、組織羣眾、恢復生產、維護穩定、清理敵特、內部整頓等方面，忽視了文教、外交等方面的接管。尤其在接管文教機構和處理文教事務方面，"存在一種相當普遍而嚴重的

4　綜合見薄一波：《若干重大決策與事件的回顧》（上卷），中共中央黨校出版社，1991年8月版，第6–7頁；中國人民解放軍政治學院黨史教研室編：《中共黨史參考資料》（十一），1979年4月版，第31頁。

5　從1948年1月9日毛澤東批語"反映1947年秋，我軍攻克陝西省榆林高家堡時發生過的一些違反政策和破壞紀律的報告"，到4月26日中共中央發出"關於應吸收技術人員參加企業管理委員會給華東局的指示"，中共中央及領導人在此期間不斷對各地佔領和接管城市中出現的各種問題作出具體的指示。見《中共中央文件選集》（第十七冊），第7–143頁。

6　《關於收復石家莊的城市工作經驗》（1948年2月19日），載《中共中央文件選集》（第十七冊），第39–40頁。

7　《中央關於注意總結城市工作經驗的指示》（1948年2月25日），載《中共中央文件選集》（第十七冊），第69–70頁。

偏向", "對原有學校採取大量合併或停辦的辦法,造成大批學生失學、教員失業。其所謂理由是自己沒有幹部,財政又困難,無暇顧及學校。應該說,主要原因還是在思想上,認為原有學校主要是為地富子弟辦的,沒有維持的必要。由於對新區學校政策不夠明確,有的地方想自己另行興辦學校,但又辦不起來,只好拖延擱置,不聞不問"[8]。

為快速培養接管幹部,中共中央於 1948 年 5 月決定合併華北聯合大學與北方大學,由華北局領導建立華北大學,任命吳玉章為校長,范文瀾和成仿吾為副校長。8 月 24 日至 27 日,華北大學成立並開學,設一部、二部、三部、四部、工學院和農學院。一部為政治學院,辦政治訓練速成班,主任為錢俊瑞。二部為教育學院,培養師資,主任為孟夫唐。三部為文藝學院,辦短期訓練班,主任為陳微明(沙可夫),下設工學團、文工團、美術工廠及樂器工廠。四部為研究部,儲備研究人才和招收研究員學員,準備將來大學師資,范文瀾兼主任,下設八個研究室。到 1949 年底,華北大學共培養一萬九千餘名接管幹部[9]。

在調集接管幹部方面,中共中央為"不缺乏此項準備"和"不處於被動地位",於 1948 年 10 月 28 日在西柏坡召開的政治局會議上,作出從五大"老解放區"抽調五萬三千名幹部的決定[10],如華東局從脫產幹部中抽調了一萬五千人,組成"華東南下幹部縱隊",於 1949 年2 月分批南下[11];另外,有計劃地分批從香港和國統區抽調從事地下工

8 見蘇渭昌:《高等學校的接管 —— 公立高等學校的接管》,載《高等教育研究》,1987 年第 1 期,
 第 110 頁。

9 綜合見《中央宣傳部關於新收復城市大學辦學方針的指示》,載《中共中央文件選集》(第十七
 冊),第 239-240 頁;簫玉:《華北大學 —— 培育建國英才》,載《傳承》,2010 年第 11 期,
 第 24 頁。

10 1948 年 9 月 8 日至 13 日,中共中央在西柏坡召開政治局會議,會議通過《關於準備五萬三千
 個幹部的決議》,於 10 月 28 日將該決議發送華北局、華東局、東北局、西北局、中原局,並
 告晉綏分局、冀熱察遼分局、豫皖蘇分局、華中工委及各前委。《中共中央文件選集》(第十七
 冊),第 426-431 頁。

11 中共杭州市委黨史研究室編:《山東南下幹部入杭紀事叢書・南下杭州》,中共黨史出版社,
 2013 年 12 月版,第 4-9 頁。

作的幹部，有的直接進入到準備接管的城市和單位[12]。如此大規模調集人員分到各地，即使再加上當地中共地下組織成員，參加接管工作的幹部還是太少，接管大城市能基本滿足需要，接管中小城市就不能滿足需要了。如解放浙江省後，"當時我們的困難，是幹部太少。接管杭州這樣一個有五十餘萬人口的省會城市，只有四百（六百八十三）多名幹部……接管全省的幹部，包括隨軍南下的八千人，和原在當地堅持鬥爭的三千人，總計不過一萬一千人……每個縣平均只能分配帶七十多名幹部，管了城市和交通線，還要管廣大的農村，就不免顧此失彼"[13]。

在構建接管權力、責任體制方面，中共中央東北局率先進行了探索。東北局於 1948 年 6 月 10 日發出《關於保護新收復城市的指示》，決定：

> 在新佔領城市實行短期的軍事管理制度。在佔領城市初期，必須由攻城部隊直接最高指揮機關擔任該城的軍事管理，所有入城工作的地方黨政機關及工作人員，一律聽其指揮。為此，可以組織軍事管理委員會，吸收地方黨、政負責人參加，將保護新佔領城市的全部責任，交由軍事管理機關擔負。[14]

中共中央當日將該文件轉發各中央局、分局、前委，要求遵照執行。從此，軍事管制制度（簡稱"軍管制"）在各攻佔城市得到執行，並在實踐中逐步完善。

12　關於當時從香港抽調地下工作者返回內地參加接管工作的情況，綜合見紹公文：《從學徒到總經理 —— 書店生涯回憶》，朝華出版社，1993 年 9 月，第 123–124 頁；王琦：《藝海風雲 —— 王琦回憶錄》，人民美術出版社，1998 年 1 月版，第 140–155 頁；潘鶴、李偉彥主編：《華南人民文學藝術學院校史：化雨春風六十年》，中國文聯出版社，2007 年 12 月版，第 23 頁。

13　譚啟龍：《率隊南下接管杭州》，《山東南下幹部入杭紀事叢書·南下杭州》，第 130–131 頁。

14　《中央批轉東北局關於保護新收復城市的指示》（1948 年 6 月 10 日），載《中共中央文件選集》（第十七冊），第 212 頁。

1948 年 11 月 15 日，中共中央發出《關於軍事管制問題的指示》，強調在新收復大城市實行軍事管制的時間長短和取消，應以目的和任務是否達到而定，明確規定軍事管制應達到的九項目的："甲、肅清一切殘餘敵人及任何武裝抵抗分子"；"乙、接受一切公共機關、產業和物資"；"丙、恢復並維持秩序"；"丁、收繳一切隱藏在民間的反動分子的武裝及其他違禁物品"；"戊、解散一切反動黨團組織"；"己、逮捕戰犯及罪大惡極的反動分子，沒收官僚資本"；"庚、建立系統的革命政權機關、警法機構、物資和生產監管機關，建立各界代表會"；"辛、建立可靠的羣眾組織"；"壬、整理中共地下組織和建立黨的組織"[15]。

解放軍總部先後頒發《關於解放區軍事管制條例》和《關於新解放城市軍事管制時期的各項政策》等文件，規定在新解放城市一律成立有黨、政、軍負責人及各界人士參加的軍事管制委員會（簡稱"軍管會"），作為實施軍事管制的領導機構，也是城市在解放初期的最高權力機關，由當地駐軍最高首長擔任主任，並對軍事管制性質、任務、方式、期限，作出更加明確的規定和要求[16]。

軍管制最早由東北局制訂，但東北局組建的第一個軍管會——瀋陽特別市軍事管制委員會，接管瀋陽時仍以完整接收物資和迅速恢復秩序為工作中心，"不僅衛戍、外交出了亂子，還忽視了文教"。事後，陳雲總結認為該軍管會的組織機構存在缺陷：

> 軍管會除市委外，下轄經濟、財政、後勤、鐵道、政務等五個處，以及市政府、公安局、辦公室、衛戍司令部等單位，進行接收。依現有經驗來看，這次軍管會本身接收機構尚缺外交、軍事、社會、文化四個處。[17]

15　《中共中央關於軍事管制問題的指示》(1948 年 11 月 15 日)，載《中共中央文件選集》(第十七冊)，第 487–488 頁。

16　轉引自何立波：《新中國成立前後的軍管制度》，載《黨史縱覽》，2009 年第 5 期，第 13 頁。

17　《接收瀋陽的經驗》，載《陳雲文選》(第一卷)，人民出版社，1995 年 5 月版，第 269 頁。

所以，之後為接管北平建立的軍管會，組織機構的設置即彌補了這四個"尚缺"之處。北平市軍管會下設警備司令部（兼防空司令部）、市政府、物資接管委員會（簡稱"物管會"）、文化接管委員會（簡稱"文管會"）四大機構。這說明從軍事、政治、經濟、文化四個方面全面接管北平，設置文管會更說明文教接管已成為接管城市的重點工作。北平市軍管會主任葉劍英在接管北平準備工作的階段，不斷強調文管會設置及其工作的重要性，他說："從歷史上看（北平）是個文化城，是國際的，也是文化的"，"接收敵人一切遺產。有物質與文化遺產……北平有很多大中小學及文化團體，因此有文化接管委員會"[18]。

　　北平市軍管會文管會下設教育部、文藝部、文物部、新聞部，文藝部設戲劇音樂處、電影處、藝術（美術）教育處[19]。入城前，文管會有十一位委員，分別為錢俊瑞、陳微明（沙可夫）、馬彥祥、李伯釗、艾青、光未然、尹達、徐邁進、張宗麟、范長江、侯俊岩，錢俊瑞、沙可夫（陳微明）任正副主任，入城後第三天又增加了田漢、胡愈之、吳晗、楚圖南、翦伯贊、周建人、安娥七人為委員[20]。這十八位委員"大部分為入黨多年的中共黨員，但年齡並不老，平均為四十一歲，正處於年富力強的時期，都在各自的領域有較高水平的專長，是一批政治素質高、組織能力強、懂業務、鬥爭經驗豐富的幹部"。

　　文管會配備的一百一十八人接管幹部（包括軍事代表、聯絡員及其他人員），"三分之二是華北大學的學員，九人為華大研究生，一人為北京大學教授。文管會下設的接管組成員李煥之、王治秋、陳企

18　《葉劍英關於軍管會問題的報告要點》（1949 年 1 月 4 日），載《北平的和平接管》，北京市檔案館、中共北京市委黨史研究室編，北京出版社，1993 年 12 月版，第 40–45 頁。

19　在現有相關檔案文獻中，此處的名稱不統一，在《北平市軍事管制委員會組織系統表》（1949 年1 月）和《北平市軍管會各系統接管代表與聯絡員名單》（1949 年 1 月 20 日）中皆為藝術教育處，在"北平市軍管會所屬各單位組織系統負責人名錄"（1949 年 1 月 22 日）中為美術教育處。筆者根據其他戲劇音樂、電影二處的分類，認為此處主要負責美術機構的接管，所以藝術教育處和美術教育處應該是同一處。見：《北平的和平接管》，第 175、177、189 頁。

20　《北平市軍管會文管會接管工作總結報告》，載《北平的和平接管》，第 422 頁。

霞、田方、馬彥祥、光未然，聯絡員李德倫、王朝聞、羅歌等人，都是新聞、電影、文物、文藝、教育等各方面的專門家……可以說，文管會的整體水平齊整，文化水平較高，適於接管學府林立的歷史文化名城"[21]。另外文管會還附屬有三個文工團、一個創作組、一個美術工作隊共四百餘人 [22]。

接管北平後，各地軍管會的建立都以北平市軍管會為基本模式，結合各地具體情況來構建組織、設置機構，主要加強了文教接管的力量。從此以後，接管城市工作，由單純的軍事、政治、經濟接管，轉變為"有文化"的接管。所以說，北平市軍管會成功接管北平這座歷史文化名城，"有力地回擊當時國內外反動派所謂'共產黨不能管好城市'的謠言"，不僅標誌着中共接管城市的軍事管制制度的完善以及接管城市的方針政策和工作方法的成熟，而且"標誌着黨的工作重心由鄉村向城市的順利轉變"[23]。

1949 年 3 月，中共中央召開七屆二中全會，劉少奇作《關於城市工作的幾個問題》報告，認為：

> 接收城市的問題，現已大體解決，雖然仍有些毛病，但已能接收得使人民滿意。不過還有兩個問題需要解決……接收後的城市管理問題，現尚未基本解決。二中全會後，大家應努力學習解決。接收得好，還要管理得好，還要改造。有些舊的東西要去掉，但也不能去掉太多，新的東西要生長起來。[24]

21 以上內容見竇坤：《北平接管前幹部的配備與培訓芻議》，載《北京社會科學》，1998 年第 4 期，第 24–25 頁。
22 《文化接管委員會和各單位人員名單》，北京市檔案館，檔案號：001–006–00277。
23 薄一波：《若干重大決策與事件的回顧》（上卷），中共中央黨校出版社，1991 年 8 月版，第 11 頁。
24 《關於城市工作的幾個問題》（1949 年 3 月 12 日），載《劉少奇選集》（上卷），人民出版社，1985 年 12 月版，第 419–420 頁。

而毛澤東則已經更有遠見地把城市當成以後向國內外各種敵對勢力作鬥爭的陣地了，他說：

> 黨和軍隊的工作重心必須放在城市，必須用極大的努力去學會管理城市和建設城市。必須學會在城市中向帝國主義者、國民黨、資產階級作政治鬥爭、經濟鬥爭和文化鬥爭，並向帝國主義者作外交鬥爭。[25]

在 1949 年 9 月 21 日召開的中國人民政治協商會議（簡稱"新政協會議"）第一屆全體會議上，軍管制正式寫入中華人民共和國臨時憲法——《中國人民政治協商會議共同綱領》（簡稱《共同綱領》），為各解放軍部隊在各地城市實行軍事管制和開展接管工作提供了法理依據。《共同綱領》第十四條規定：

> 凡人民解放軍初解放的地方，應一律實施軍事管制，取消國民黨反動政權機關，由中央人民政府或前線軍政機關委任人員組織軍事管制委員會和地方人民政府，領導人民建立革命秩序，鎮壓反革命活動，並在條件許可時召集各界人民代表會議。在普選的地方人民代表大會召開以前，由地方各界人民代表會議逐步地代行人民代表大會的職權。軍事管制時間的長短，由中央人民政府依據各地的軍事政治情況決定之。凡在軍事行動已經完全結束、土地改革已經徹底實現、各界人民已有充分組織的地方，即應實行普選，召開地方的人民代表大會。[26]

25　《在中國共產黨第七屆中央委員會第二次全體會議上的報告》（1949 年 3 月 5 日），載《毛澤東選集》（一卷本），第 1317 頁。

26　《中國人民政治協商會議共同綱領》（1949 年 9 月 29 日中國人民政治協商會議第一屆全體會議通過），載《人民代表大會制度重要文獻選編》（一），全國人大常委會辦公廳、中共中央文獻研究室編，中國民主法治出版社、中央文獻出版社，2015 年 5 月版，第 78 頁。

1918 年到 1926 年間創辦的私立中高等美術教育機構（不完全統計）

機構名稱	創辦時間	創辦人	創辦地	備註
中華女子美術學校	1918 年	唐家偉	上海	
中華美術專門學校	1918 年春	周湘	上海	又名為 "中華美術大學"
聿光圖畫函授學校	1918 年 6 月	張聿光	上海	1920 年改名為 "聿光圖畫專科學校"
上海藝術專科師範學校	1919 年夏	吳夢非、劉質平、豐子愷等	上海	1923 年 7 月改名為 "上海藝術師範大學"，1925 年與東方藝術專門學校合併成立上海藝術大學
武昌美術函授學校	1920 年 4 月	蔣蘭圃、唐義精	武昌	1921 年改名為 "武昌美術專門學校"
南京美術專門學校	1922 年 5 月	沈溪橋、蕭俊賢、呂鳳子、李石岑、胡根天、姜丹書、錢體化等	南京	1927 年停辦

機構名稱	創辦時間	創辦人	創辦地	備註
蘇州暑期圖畫學校	1922 年 7 月	顏文樑	蘇州	1923 年 9 月改名為 "蘇州美術專門學校"
東方藝術研究會	1922 年 11 月	周勤豪、陳曉江	上海	1924 年改名為 "東方藝術專門學校"
私立浙江美術專門學校	1923 年	林求仁	杭州	1926 年停辦
私立北平美術專門學校	1924 年	姚茫父、邱石冥等	北平	
上海藝術大學	1925 年 6 月	吳稚暉等	上海	1928 年 1 月停辦
立達學園藝術專門部	1925 年	豐子愷	上海	1926 年改名為 "立達學園文藝院"，設美術系
西南美術專門學校	1925 年	楊公庹、萬叢木等	重慶	1936 年改名為 "西南藝術職業學校"
新華藝術學院	1926 年 12 月	潘天壽、俞寄凡、潘伯英、宋壽昌、張聿光、俞劍華等	上海	1928 年改名為 "新華藝術大學"
私立無錫美術專門學校	1926 年	胡汀鷺、諸健秋、賀天健、錢殷之等	無錫	1931 年停辦
北平女子西洋畫學校	1926 年	熊唐守一	北平	
佛山美術學校	1926 年	高劍夫	佛山	
東山美術學校	1926 年	何三峰、胡根天	廣州	